華影壇

中港台
影壇趣聞

春去也 著／蔡登山 編

20年代的洪深

1933年的金焰

1933年的陳玉梅

1934年的陳波兒

中坯尓夋待羅诖妝亟箂莭明凾爾
倻讌爱兂爱諢寈箂鞹眀硲蠨眀錒

1935年的王瑩

1937年的白楊

邵逸夫

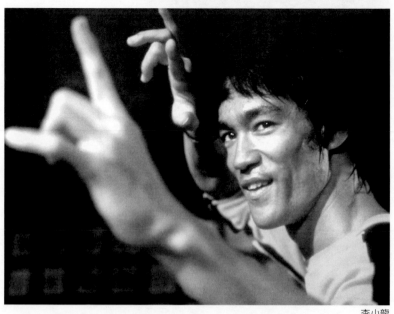

李小龍

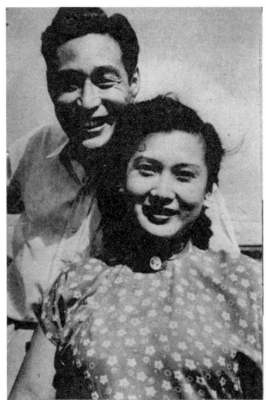

金焰與秦怡合影

秦怡

百代時代曲傳奇 ①

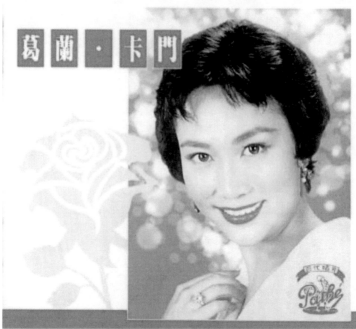

葛蘭・卡門

葛蘭

張瑞芳

舒繡文

目次

一、電影圈人人演技一流

話說中國之有電影，到如今已逾百年歷史，一九〇五年，法國人把雞零狗碎的片段運華放映，是為西片運華推銷的嚆矢；次年，又有法國佬到北京拍攝東方建築以及把京戲搬上銀幕，則為西方人到東方來「出外景」的濫殤。到了一九一三年，中國人在美國佬協助下拍攝了幾部中國故事片，該說是開「中外合作」風氣之先。

至於完全由中國人自製影片，始自一九一九年，不過一切器材及菲林，均須仰給舶來，直到目前中國武打片之問津歐美國際市場，其器材與菲林仍需仰給舶來，良堪浩嘆。在這近百年的中國電影發展過程中，實在沒有甚麼足資借鏡者，反而一些男女關係歪史秘聞，為好事者津津樂道，這是不公平的，因為社會各階層的醜事比比皆是，何獨對電影人仕作另眼相看呢？與其敘述冗長的史料記載，毋如將些趣聞來借古喻今，遂作溫故知新篇焉。

近年假髮興起，不僅便利了時代女性，也方便了若干牛山濯濯的男士，髮套一頂，儼然翩翩佳公子也。但在八十多年前，欲把禿頭變成花旗裝，難焉哉！蓋當時之化妝術不若近代之鬼斧神工也；反之，欲把花旗裝變成光禿驢，付諸并州一剪，易如反掌。

那時候，上海電影界老牌導演張石川，有個習慣，就是「上海三字經」不離其口，一般演職員均對之畏懼三分，不過也有例外，有些演員表演得入木三分時，這位張大導照樣頻加「三字經」，弄得受者十分難堪，其實對張大導而言，完全出於真情流露，比方他說：「觸那娘！你的戲做得實在太好啦！」

這句諛詞就是壞在多了前面「觸那娘」三個字。

那麼「三字經」與剃光頭又有甚麼關係呢？有一次，關係鬧得不大不小，當時有個男明星朱飛，賣相奇好，有如近代流行的「女人湯圓」之流，拍戲常常遲到，遭受張大導的「三字經」乃屬家常便飯，有一天這位朱大明星實在到得太遲，張大導咆哮如雷，除了一疊連聲的「觸那娘」之外，還幾乎要摑他兩記耳光；朱飛卻慢吞吞地回答，因為去理髮店理髮給耽擱了，這句話使張大導火上加油，認為一個演員是靠表情深刻與動作俐落，並不是專靠漂亮頭髮。語中帶刺，朱飛逆來順受，照常拍戲如儀。次日，張大導來到片場，看見朱飛早已在場候教，暗暗稱善，「三字經」政策顯具神效，燈光打好，鏡位擺定，試戲也試得差不多了，張大導一聲開麥拉，全場鴉雀無聲，不料場記先生大喊「慢著」，因為朱飛頭上多了一頂便帽，不連戲，說時遲，那時快，場務人員馬上一個箭步，過去替朱飛除帽，這一除卻使全場震動，也把張大導氣得連「三字經」也忘了出口，朱明星分明是搗足了張大導的蛋，上一場戲是油頭粉臉洋少爺，這一場卻變了光禿禿的摩登大和尚，豈能連戲，只有收工。朱飛卻淡淡的說：「張導演說過，演員是不靠漂亮頭髮的，索性剃光了，乾脆、方便。」這部戲是不是等朱飛長滿了頭髮再續拍？抑或胎死腹中？不得而知。不過對朱飛的演員生命卻受了不少影響，而張大導的口頭禪「三字經」仍是無從改口。

為了使演員扮相逼真，近年來在港台兩地大拍武打片之際，男演員們剃光頭是常事，演甚麼採花和尚之類的，總不能也留著一頭烏黑一團的秀髮吧。在電影界有個習慣，凡演員因劇中需要而剃光頭者，製片當局必給予一筆津貼，津貼多少則視演員身價而定，由數十元至數千元不等，導演一聲令下，剃者馬上從命，錢可通神，此之謂之。與其說是剃頭津貼，毋寧說是遮羞費更為貼切，因對落髮演員而言，至少要等五六個月才能長齊，在這不毛期間，出門逛街，多少有點羞人答答之故。這遮羞費與台灣法院判案中的遮羞費名稱雖同但性質不同，幸勿誤會（按：台灣社會新聞中，常有妻子紅杏出牆，被丈夫告到官裡去，判案結果，由姦夫賠償若干損失給原告，謂之遮羞費）。

由剃光頭想起「當西裝」的趣事，頗有異曲同工之妙。當年炙手可熱的大導演羅維，十幾年前已經在搞獨立製片，實行了自製自導自演。某次在荃灣華達片場拍攝某片，當時都是現場錄音，拍戲皆在夜間進行，所謂小夜班即自傍晚七時起至次晨六時止；大夜班即自午夜十一時起至次晨十時止。羅大導自資經營的那部戲裡有性格演員吳家驤的角色（按：吳後來亦僑身導演之列），該日係大夜班，一切準備就緒，羅大導是出名的快手導演，尤其是自己當老闆，既要快又要省，職員手腳稍慢，便要挨罵，惟對演員尚稱客氣。演員們粉墨登場，羅大導指揮若定，忽然發現吳家驤所穿西裝與昨天所穿者迥異，下令馬上換過，吳說：「那套西裝交給了二叔公（按：粵諺稱當舖為二叔公，等於滬語之娘舅家）。」羅大導說：「你明知要連戲，為甚麼不贖？」吳說：「沒錢。」於是，羅命劇務人員馬上去贖當，或去舊衣店物色一套類似者。但時在深更半夜，當舖既關門，衣店亦打烊，任何人無能為力，看來戲是無法續拍，可把羅大導氣壞。歸根結底，毛病出在吳家驤的那套連戲西裝上，雙方竟因言語衝突而動武；羅維雖受損失，吳家驤也有理由，因他應得片酬尚未照付如儀。看來吳是有計劃的走這部棋子，其後果當然

不會像朱飛剃光頭那麼嚴重，只要片酬解決，連戲西裝自然照贖出來，昨日兩人大打出手，今天你我稱兄道弟，影界人士，都會做戲做到足，為他行所望塵莫及的。

今日的電影步入彩色世紀，所謂有片片皆七彩無片不闊幕。想當年電影萌芽時期，是有一張張單片組成（起源於攝製賽馬結果，用組成的單片來觀察冠亞之分）。繼而發明了用賽璐璐製成的連續性膠片，從默片而聲片，由黑白而彩色，從小方塊進入闊銀幕，都是電影的技術革命。至於立體電影，在技術上固有新奇之感，在藝術上則效果欠佳，故其流行時期有若曇花一現。筆者曾遊歷洛杉磯的迪士尼樂園，其中設有電影院，院內置三百六十度的圓形銀幕，由六架放映機同時映出前後左右的景物，使觀者有身歷其境之感，這對於旅遊風景影片頗具奇效，如運用於一般性的劇情影片，會失卻其藝術欣賞情緒，在預見的未來，不大可能流行於一般電影院。

每部影片的成本，所耗於菲林（包括底片聲片副片及配音用的磁性膠帶）及沖洗費用，約佔成本三分之一，這是指國片而言，因為西方國家皆出產菲林，所佔成本甚微，西片攝製時對菲林消耗之鉅，國片忘塵莫及。

我國攝製影片，菲林皆仰給舶來，能省即省，在無聲黑白片時代，有些攝影師自告奮勇，竟把副片（Positive）代替底片（Negative），可以減低成本三分之二，對投資拍片的老闆而言，自然正中下懷，這可害苦了演員，因為任何漂亮面孔，都被拍成了黑人牙膏商標或是再世的白無常；好在那時候的影迷，只求銀幕上有公仔在活動，便會滿足。

自彩色影片問世後，攝影師便無從「偷雞」了。

邵氏公司的前身，是上海的天一公司，當家人是老大邵醉翁，門檻奇精，處處節省，每逢拍夜班戲，倒不供給宵夜（按：當時一般拍戲習慣，供給同人膳食或支膳費，倘在進膳時間照常工作，則加倍給酬），只是休息片刻，由同人自理宵夜，如係大明星並不計較這些；但對一般工作人員，收入菲薄，頗有怨言，但亦未便發作，只有集體「陰損」，方法之妙，與消耗菲林有關。那時候所用的攝影機，尚未配上電動馬達，全憑攝影師的經驗手搖旋轉，沒有宵夜供給的抱怨人員，就在攝影機的搖手柄上，你搖一轉，他搖一轉，一會兒便消耗了一二百呎菲林，次日交進黑房，沖洗出來全是空白，揚言底片「走光」，老闆也無可奈何，因小失大，此之謂也！如今執東南亞電影業牛耳的邵氏影城，機構龐大，人事複雜，雖經屢加改革，無奈積習已深，有些地方仍不免陽奉陰違，若前述的「陰損」事件，是否根絕，仍未可知。因為具有商業性和藝術性的電影工作，是不可能用科學的工廠管理方法來加以控制的。

還有一件趣事也是與菲林有關，就是把菲林送進當舖典質。古往今來，搞獨立製片者時常在鬧經濟失靈，而在表面上，打腫臉充胖子，手面闊綽，毫無吝嗇，暗地裡卻把製片主要原料——菲林，送進當舖周轉現金，朝奉先生初則婉拒，繼見舉獅觀圖客盡是知名人物，影片公司大老闆或是著名導演明星，不疑有他，就把菲林的時值打個八折受當，通常過了二週或一月，便來贖取，大家有來有往，周轉現金，以濟眉急，乃商場上之常規也。不料有一次，有位製片家兼導演是個「精仔」，把一萬呎菲林求質，朝奉照單全收，可是隔了三個月以至半年，未見贖取，頓生疑慮，因菲林的感光是有時間性的，如超過了使用日期，片質會受影響。當舖方面暗地裡把十盒菲林打開一看，原來盛著的全是泥巴，當然不會再來贖取了。當舖明知上當也無從追究，只有自認晦氣。從此菲林典質也路不通行了。

菲林典質，數十年後的今天竟然歷史重演，不過求質的並非尚未感光的菲林，而是攝製過半或是就

快完成的整部片子；而受當者也非正式當舖，而是電影院老闆或是彩色電影沖洗機構。製片人千辛萬苦

從搞劇本、找明星、聘導演，開拍新片，攝製過半時因資金不繼，一但停拍便全功盡棄，乃乞商於上述

人物，訂明以某地區的版權作抵押，受押者百利而無一弊，樂予貸款，等到片成放映，先把貸款與佣金

扣除，再加上七折八扣東剝西削，製片家所得無幾，如果片子不賣座，很可能連本送終。

電影界人士明知把影片抵押給摩登當舖，好比飲鴆止渴，但無論如何，比「胎死腹中」略勝一籌。

六十年前的南洋片場（邵氏父子公司前身，場址在九龍北帝街），便是創了摩登當舖的先聲，凡是借用

南洋片場的獨立製片單位，場方供給片場機件佈景以及足夠一部片子應用的菲林，其條件是收購星馬映

權。製片單位只要籌措演職員酬金及事務費用，便可開鏡大吉，等到發生困難時，便再把菲律賓、台

灣、越南、泰國、南北美的映權，逐一抵押，由場方轉手出售，結算下來，製片單位可以淨得港幣五千

至一萬之間，前後不過三四個月，所花資本也不過五千至一萬之間，何樂不為，所以有一時

期，大家對獨立製片趨之若鶩。後來由於製片人鑒於營業行為已經搞定，在製作方面多馬馬虎虎，粗製

濫造，失去承購者的信心，獨立製片仍陷於低潮，邵氏、國泰只好自己製片了。

近年來獨立製片又風起雲湧，一方面由於發行地區擴大，再方面拍片已擺脫了片場與佈景的束縛，

弄點資本，幾名武師，一架手提攝影機便可搞掂，但仍逃不脫電影當舖的掌握，因為他們可以墊款或代

為發行。一部賣座可達一百萬的片子，比較規矩的拆帳，片方可得三十萬，但進過當舖的片子，片方能

分到十五萬至二十萬，算是上上大吉，有時候隔了半年多才分到這筆拆帳，甚麼百萬導演、百萬明星、

百萬製片，聽起來很夠威的，究其實，冬天飲雪水，冷暖自己知。

二、反宣傳的宣傳手段之高

在一九六〇至六五年間，日本大映電影公司頻臨破產邊緣，卒賴一部「盲俠」扭轉乾坤，公司經濟得以復甦，於是接二連三的拍了《盲俠匕匕》凡十幾部之多。

在盲俠片中飾演盲俠的勝新太郎看來像個豬肉佬，居然撈起；就是擔任勝新太郎替身的副牌盲俠，也一度被台灣製片家捧為主角。無奈盲俠片集早已風流雲散，這位替身盲俠擔當的幾部片子，差不多都跌破底價，只有鎩羽而歸，而靠盲俠維持殘局的大映公司已倒閉多年，盲俠只不過一個時期的夕陽殘照罷了。

不過，在當時盲俠大行其道之際，卻大大影響了港台兩地的製片傾向，幾部創下了賣座奇蹟的港製武打片，不難找出盲俠舉手投足的影子，如果稍具才能的導演，從盲俠身上啟發靈感，再灌輸中國傳統的武打動作，尚能引入入勝，一時都從人身缺陷著手，除了盲，還有聾，不是缺臂，便是跛足，全屬傷殘病院的出品，至於有些一味靠「抄」，無論故事情節，演員動作，依樣畫葫蘆，益增東施效顰之譏。

靠一部片子而扭轉電影公司局面的，在中國電影歷史上也有先例：八十多年前的上海明星公司就是出了一部《火燒紅蓮寺》而轉機的。大家都知道，這是根據平江不肖生原著《江湖奇俠傳》改編的，由於收入出乎意料之佳，尤其南洋各地對該片之擁戴、簡直如醉如痴，所以明星公司竟然連拍十八集之

多，不過內容方面，與原著已大異其趣，而且逐漸走向了神怪，弄得荒誕不經，劇中人居然會騰雲駕

霧，劍會自動出鞘，刀會不脛而走，諸如此類，使三尺童子最為著迷，竟然有些小學生，受了這些神怪

武俠片影響，悄悄離家出走，說是投奔峨嵋山尋師學道去了，因此引起南京電影檢察當局的注意，不僅禁

映，而且下令禁止攝製，惟對明星公司，的確是由於《火燒紅蓮寺》而財源滾滾，使公司走向復興之途。

根據《江湖奇俠傳》攝製的影片，不知幾凡，五十餘年前的國粵語片曾一拍再拍，四十多年前邵氏

公司也拍過，論成績不及向盲俠片跟風的武打片來得吃香。足見這類片種始終有它的存在條件，不外乎

由動作來出奇制勝，使觀眾在剎那間獲得滿足，過目而忘，無所謂也。這等於美國的西部牛仔片，時而

興，時而衰，但始終不會淘汰，只要抓到了較為新鮮的題材，再加上別出心裁的動作，還是可以有所發

展的。對當前的國產武打片而言，也是如此，問題是看你拍得像樣不像樣。武俠片開到茶薇，較有真實

感的拳擊片抬頭了。

前文提起的武俠神怪片遭受取締，歷史是會重演的，港台所拍的武俠神怪片，其表現方法使人看了

會覺齒冷，例如銀幕英雄被殺得肚破腸流竟然還能盤腸大戰數十回合，劇中人物縱身一跳竟然能飛去數丈

之遙，這憑藉一點電影特技來故弄玄虛，是不近常理的幼稚舉動，觀眾嗤之以鼻，輿論大張撻伐，電影檢

察當局，欲加以「禁」，患於無詞，不若早年的電檢條例，被認為有神怪武俠幾近迷信邪說者即遭取締。

中國之有電影檢查條例，始於民國十七年，由南京國民政府內政部公布電檢規則凡十三條，凡屬電

影皆由內政部集中檢查，卒以當時國內交通尚未暢達，事實上頗多窒礙，尤其是託庇租界勢力的所在，

電檢政令更無從施行，於是在民國十八年，會同教育部重新訂定電檢規則十六條，其變通辦法即由各

省、民政廳教育廳會同就地檢查，如果是市縣，則由公安局社會局教育局會同辦理；到了民十九年，國

民政府頒佈電影檢查法，由內政部、教育部合組電影檢查委員會，於民國二十年三月正式成立，兩三年間，成效不大。同時由於國民黨中央對電影事業漸加重視，成立了中央電影事業指導委員會，電影檢查業務，改隸中央電影指導委員會辦理，於民國二十三年三月正式成立了中央電影檢查委員會，主任委員為羅剛，羅氏後來在台灣執教，為國民黨內數一數二的三民主義理論專家。

羅剛初膺任命之際，自然要表現一番，當時的電影製片業務集中於上海，有中國好萊塢之稱，《火燒紅蓮寺》雖遭取締，但若干獨立製片鑑於神怪武俠片之有利可圖，仍在祕密拍攝，運銷到南洋一帶；其時四川、雲南、貴州等省，與南京中央尚未咬弦，所以也是推銷神怪片的好地方。羅氏有鑑於此，決定釜底抽薪之計，靜悄悄來到上海，佯稱是南洋來的片商，要搜購大批神怪武俠片，透過搭線人，有些資本短絀的獨立製片，正愁著運轉不靈，現在有大片商購買，一個個喜出望外，對羅氏招待殷勤，約期再看試片。羅還說對電影製作大有興趣，很想參觀拍攝過程，此語一出，自有一些小公司編排招待程序。當時的幾家規模較大的電影公司都設在租界上，像明星公司，因為目標大，絕無祕密攝製神怪武俠片之理，小公司散處在上海閘北華界及滬西越界築路一帶，不受租界管轄，華界方面也等閒視之；羅氏看過試片，來龍去脈記在心裡，再去參觀拍片過程，製片人還蒙在鼓裡，只求生意成功，不想其他枝節，正當要求簽約付款的那一剎那，羅氏隨即暴露身分，製片人見是南京派來的電影大員，當堂套牢，生意做不成倒無所謂，擔心的恐怕將官裡去，於是委婉陳情。羅氏的目的，旨在取締攝製，如果大家合作，以後不再祕密拍攝神怪武俠片，也就算了。至於那些已經拍攝完竣者，只有下令付諸一炬。羅氏這一招，替自己的職務上立了一功，從此神怪武俠片絕跡。而在事實上，當時由於左翼分子滲透電影圈，儘量提供暴露當時社會黑暗面的「進步」劇本，使電影題材趨向於小市民的現實生活寫照，這種空

中樓閣式的電影，雖不取締也會逐漸淘汰。

從武俠片的流行，演變到武打神怪片，再蛻變到拳擊片，再加上胴體暴露鬚眉畢現的色情鏡頭，所謂兒童不宜的成人電影，席捲了最近五十年間的電影趨勢，打進歐美市場者即屬此類電影，製片家沾沾自喜，認為國片問津國際，厥功甚偉，其實，鬼佬們之所以如此欣賞者，如同在看滑稽突梯的卡通片（見美國新聞週刊的評語），每當片中打鬥得緊張萬分，拚個你死我活之際，台下的反應卻是一片哄笑，這證明了國片之所以引起鬼佬欣賞，無非是一時的「好奇」，那麼若千年前鬼佬們對「男子拖長辮，女子纏小腳」的好奇，如出一貫。

由於一窩風的進軍歐美市場，港台兩地的獨立製片搶拍民初服裝打鬥片幾乎到了瘋狂階段，打鬥越激烈越好，招式越出奇越妙，不過港台星馬等地，輿論指摘，觀眾揚棄，對此類片種的興趣日趨式微，但有些製片者寧可放棄港台星馬市場，認為只要歐美版權售出，已經有利可圖。這就像早年秘密拍攝神怪武俠片的歷史重演，前途如何，未敢預料。

再說到港台星馬的電影檢查：星加坡的電影檢查，由於當地政府朝氣十足，依據條例來執行，說剪就剪，說禁就禁，片中出現彈簧刀、胴體暴露就遭刪剪，近年來對暴力黃色片禁映者更多。至於港台兩地的情形卻不同，一部被禁映的片子，過了一段時期，或者又會解禁；尤其是台灣，往往被片商所蒙蔽，送檢時的拷貝與放映時的拷貝已經走了樣。香港在一九七三年五月間新委任了一批新的檢查員，訂定新的檢查標準，有下列情形者將要刪剪或禁映：

一、描寫犯罪技巧，足以引致他人效法者。

二、有傷風化或鼓吹犯罪，特別是暴力罪行或吸毒。

三、煽動本港不同種族、膚色、階級、國籍、信仰、利益的人士互相憎恨。

四、無故攻擊宗教團體或本港其他著名機構。

五、詆毀司法。

六、破壞本港與鄰近地區間的友好關係。

七、鼓吹破壞公安等。

綜觀這些條例，首要是在保護香港的政治安寧，其餘皆屬老生常談，所謂暴力色情等等，那要看檢查員的觀念如何了。還有一點頗饒趣味者，如市民認為某部影片（自然是指正在上映中者）有不妥之處，可檢舉要求停映複審，這一鏡真是可大可小，論者謂人人可以檢舉影片，將使影院隨時停映而陷於混亂，筆者認為香港市民過慣了自掃門前雪的生活，有些只求目的的不擇手段的宣傳專家，往往把一部劣片吹得離譜，尤其是有關暴力與黃色方面者，繪聲繪影，宣傳得活龍活現。那麼如果有一套內容馬馬虎虎的片子，賣座也馬馬虎虎，不過其中有小部分的色情或暴力，電影公司故作驚人之筆，唆使自己人冒充觀眾出面檢舉，先用讀者投書在報上指摘，繼而具文有關方面檢舉，來來去去，總得經過四五天功夫，可是在這四五天內，觀眾們中了反宣傳，都以為這部馬虎片子「有看頭」，影院大為賣座，其後果就算複審停映，馬虎片子已經撈進一筆了。

真正由檢舉而要求停映的事件，在中國電影歷史上值得一提者，便是洪深當年在上海大光明戲院抗議美國片《不怕死》。

一九二九年，洪深在上海復旦大學執教，同時也搞戲劇運動，他曾在美國哈佛大學唸過文學與戲

劇。那一天，他和一批影劇工作者如當年的影帝金燄等，在上海大光明戲院樓座參觀一套由羅克主演的

《不怕死》。羅克在默片時代與差利卓別林同享盛名，香港譯名神經六，四十多年前曾來過香港，返美

不久就死了。他演的《不怕死》內容描寫華工赴美參加築路工作，一個個拖著辮子，不倫不類，羅克飾

演者大概是工頭之類，發生械鬥，華工貪生怕死，羅克英勇無比，充份暴露了白種人的優越感，對有色

人種的歧視與侮辱。洪深在美國唸過書，對外國人的舉動司空見慣，那批年輕的朋友卻不甘心，「噓」

洪教授領導檢舉；於是，洪深當場走上銀幕前的舞台口，大聲疾呼，說是如此辱華影片，要求馬上停

映，全院騷動，秩序大亂。戲院當局馬上把洪深拖進經理室，認為他擾亂公共秩序，欲飽以老拳，無奈

全院觀眾群情憤慨，差點把銀幕也扯破了，戲院經理雖一味靠著租界勢力，但眾怒難犯，遂與洪深要求

私了，甚至願賠償損失大洋若干，被洪所拒，片子是不能再映下去了。大家只有到巡捕房（差館）去解

決。結果，這件案子被移送法庭去解決，判決結果，洪深勝訴，庭方問洪有何要求，諸如賠償損失等

等。洪深只要求賠償一元，甚而被打爛的金絲眼鏡也不要求賠償，光明磊落，值得喝采！洪深聲名為之

大噪。事後，《不怕死》羅克也向中國政府表示歉意，後來有一部《銀漢紅牆》，也是羅克主演的滑稽

動作片，賣座甚盛，也許正是《不怕死》事件後，對羅克是因禍得福哩。

洪深在戲劇上的成就，自有定論，尤其是對戲劇理論更是頭頭是道。他對編劇另有一套妙論，採用

拈鬮或求籤法，先將人物甲乙丙丁分別寫在紙上而捲之，繼將地點分為東南西北，再將事件類如吃飯、

飲酒、聊天、談情說愛、打架吵嘴等等，都書而捲之，然後各取其一，亦如求籤，抽出甲乙二人在東部

談情說愛，再抽出丙丁二人在西方吵嘴打架，然後加以組織之便成劇本。這不過是洪深的幽默妙論，事

實上他所著的戲劇理論有關編劇的《編劇二十八問》等等，皆屬經典之作。

說到不要錢，洪深是清清白白的，抗戰時期，他在四川江津國立戲劇學校任教，間在雜誌上發表劇作，有家出版社，透過友人介紹，匯了一筆錢給他，購買他創作的單行本版權，不數日，原款退回，而且很有禮貌的說明版權已有所屬，絕不能一稿兩投。如果換了那些假前進作家，一稿數賣並非奇事，見錢眼開那有不收之理，客氣一些的則謂稿費姑且先收，稿子待有機會時再報命吧！

洪深對電影方面，成就不大，雖然他說過「電影比舞台劇更能深入民眾，是更好的社會教育工具。」但綜觀他導演的幾部片子，只是差強人意而已。有一次，他應陳果夫之邀，要以中央政治學校（即台灣政治大學前身）為背景，拍一部《模範青年》，是與天一公司合作的，由李英（數十年前病逝香港）等主演，洪教授或許對電影處理尚未純熟（他承認在美國並沒有學過電影），在政校拍攝總理紀念週的過程，從恭讀總理遺囑三鞠躬默念等等，鏡頭位置一動也不動，竟然拍了數千呎，看來索然無味，事後，陳果夫看過試片，評語是：「這裡是模範青年，簡直是油頭滑腦的洋場惡少。」當時的演員化起妝來，頭髮是光可鑑人，臉上是脂粉處處，自然這部《模範青年》沒有下文了。

戰後，洪深為上海大同公司導演一片，片名相當有趣，採用自莎士比亞劇作中的名句：「弱者，你的名字是女人！」片子成績姑不置論，這個片名卻不脛而走，成了大眾的口頭禪，社會新聞中有男人受騙者，標題是：「弱者，你的名字是男人！」金圓券崩潰時期，又有：「弱者，你的名字是金圓券！」如果在今日香港，股票市場上，大魚食小魚，難為了成千上萬的小客戶，那麼，大可以說一聲：「弱者，你的名字是股民！」

洪深生於一八九四年，於一九五五年病逝北京。

三、戰地電影工作趣聞

台灣中央電影事業股份有限公司（簡稱「中影」）一九七三年完成了一部《愛的天地》，題旨甚好，意在鼓勵師範畢業生從事孤兒教育；不過缺點亦多，使人看了有點心境低沉之感。這是屬於低成本製作，有些地方拍得頗為草率，以目前台灣勵精圖治之際，這種故事的產生，或多或少的有些「自我諷刺」，而最大的毛病便是女主角翁倩玉因患不治之症，以其餘年決心從事愛的教育；換言之，如果翁倩玉沒患腸癌，那麼她一定不會走向愛的天地，而愛的是自己或者是其他的事物了。

提到「中影」，是和中央日報中央社同為黨營企業之一；中央日報由於銷路上得天獨厚，時有盈餘，可以實踐了以報養報的志趣。中央社一直在為政府服務，自然也有經費來支持。唯有「中影」是由幾個公營電影單位合併蛻變而成，一則冗員太多未便隨意撤裁；二則電影業務較其他事業為複雜而難於處理；三則在出品方面、在內容上頗多牽制，雖間有佳作，但不賣座者比比皆是。因之，收支失衡，債台高築，一度成為台灣負債最多的機構之一。

如果追溯歷史，「中影」實起源於民國二十一年南京時代中國國民黨宣傳委員會的電影股，雖然在民國十三年，國民黨在粵改組，在加強宣傳效能下對電影工作開始重視，卒因籌劃北伐大計，軍事第

一，對電影工作未暇通盤籌劃，因之在北伐期間以及歷屆全代會或中全會，均由民營公司代攝，留下了雪泥鴻爪，例如曲江誓師及總理北上等，無論在台灣或大陸的資料檔案中，均存有此類歷史性真跡。

民國十四年，黃埔軍校同學會，創設血花劇社、亦附設電影部分，一面攝製一面放映，隨軍北上，或多或少的盡了電影宣傳之責，直到十八年，中央宣傳部編撰科藝術股，股內始有電影組合，特別於總理奉安時，與上海民營電影公司合作，拍攝了頗為完整的總理奉安珍貴紀錄片；當時美國影片公司亦派員來華攝片。後中央宣傳部改組為中央宣傳委員會，原有之藝術股改為電影股，隸屬於文藝科。至民國二十二年，電影股獨立，直隸於中宣會。至此，黨營事業始逐步發展，容後當再詳敘經過。茲者記述此一鱗半爪之趣聞，藉博讀者一粲。

最早在電影股負責者名黃英，粵人，業餘攝影家，亦為一熱心黨員，與影界前輩黎民偉出私人資本，追隨總理拍攝新聞片，在北伐期間則隨軍工作；江南底定，建都南京，中央成立電影機構，主要推動者自非黃氏莫屬了。

黃氏為人頗風趣，對電影工作之熱愛，常弄得廢寢忘食。當年的電影尚在黑白默片時代，片上發音的有聲片尚在萌芽，充其量用蠟盤來配些音樂效果而已；至於彩色片似尚在研究階段。黃氏採用了照片著色的老方法，先用黑白片拍了一段青天白日滿地紅的國旗鏡頭，然後複印拷貝，再在拷貝畫面上一格一格的著上彩色，藍的天，白的日，滿地的紅。一個鏡頭的長度大約二十五呎，每一呎有十六個畫面，就是共有四百個畫面，逐格塗上顏色，比諸江南姑娘用纖纖玉手來刺繡還要精細，放映出來，居然五彩繽紛，在某一卷新聞片開始時加上這個片頭，另有一番趣味，由於「慢工出細貨」，只好偶而為之，不過黃氏的這種工作精神值得一讚。

黃氏工作期間，最突出的是在民國二十二年在南京舉行的第五屆全國運動會，他向上海民營公司借用了若干技術人員，建立洗印設備（當然是原始的手工沖洗法），動員了十幾架開麥拉，把當天的比賽情形，當晚就在首都大戲院放映，出爐新聞，轟動一時；同時加印拷貝由夜快車運送到滬杭一帶的戲院加映，雖隔了一天，也是很有成效，這實踐了黃氏對新聞電影應有「迅速、活潑、獲得當場效果」的理想。中央把這些片子供給戲院，旨在宣傳、例不收費，這對戲院方面卻無端端發了一筆財。這種情形到了抗戰期間，有少數海外僑領，揚言宣慰僑胞、為國宣傳，也向中央要了不少片子，後果如何，當然藉此大賺其錢不在話下，後來中央深知電影之不但幫助宣傳且可大做買賣，逐漸走向商業化了。

抗戰勝利後第三年，第七屆全國運動會在上海舉行，中央電影公司把握了這個機會，在場地拍攝白天的比賽情形，當晚在戲院放映，頗獲好評。全運會閉幕後一週間，馬上彙編成專輯，在金城戲院公映，為了普及學生觀察，票價減半，果然大排長龍，場場滿座，使中電的拮据經濟得以周轉。本來中電企業化後，拍片目的志在賺錢，無奈左翼分子滲透其間，出品方面或多或少的加上了「色素」，使當事人啼笑皆非；而且在營業上不一定有把握，對於只有支出沒有收入的新聞片部門，等閒視之。不料全運會一片竟能周轉經濟大局，實始料所不及。

對於新聞片，過去好萊塢八大公司均有專人負責，例如幕維通紐司、派拉蒙紐司，相信還有若干人士不會忘記。有的單獨發行，有的補充長片之不足，二十世紀公司曾和時代雜誌合作，拍了幾集《時代的進展》March of Time，網羅世界風物，反映了新舊對比，也創造了電影新片種之一。直到二次大戰後，電視發達，近年更有衛星轉播，其表現速度斷非銀幕上的新聞片所可比擬，新聞片從大銀幕走向了小螢幕，豈僅迅速，而且是分秒必爭，時代畢竟是在進步的。

為中央電影打了前哨戰的黃英，在他的抱負中要創設電影城，先在南京江東門外建廠，以求逐步發展，卒以天不假年，未及四十病逝任上，令人惋惜。

民國二十三年，蔣委員長提倡新生活運動，在南昌舉行成立大會，對當時政治情勢而言，確是一件大事，但由於推行與宣傳方法上容有未周之處，除了若干大城市看來推行不遺餘力，好多地方未及推行反多曲解，例如「大家要守秩序，走路皆靠左邊走，那麼右邊誰來走呢？老韓有沒有發表過這種妙論，不得而知，說不定是好事者故意編出來的，諷刺這位省主席只有粗而沒有細。

其餘如勸論大家服裝要整齊清潔，戒絕煙酒等等，用意良善，但苦了那些有劉伶癖及捲煙癮的軍公人員，更要以身作則，表面上煙酒不染，暗地裡照常吸飲可也。

到了抗戰期間，新生活運動仍在推行，政府遷都重慶，當地的新運促進分會，著實要表現一番，俾與政府措施協調一致，無奈執行人員體味未深，笑話百出，在重慶最熱鬧的馬路上推行「靠左走」，車輛一律靠左走，自然秩序井然，但在行人道上實行靠左走，是個大難題；由於道狹人擠，別說靠左走，就是大家不爭先恐後已屬上上大吉，執行人員見此路不通，也就算了。況且國共之間時有摩擦，「靠左走」一語便銷聲匿跡了。

再說到那年在南昌舉行新運成立大會，南京派了一名攝影師黎君去拍新聞片，也許由於旅途勞頓，到旅館裡蒙頭大睡，次晨一覺醒來，已過了大會開幕時間；於是急忙起身，未及梳洗，披上外衣執著開麥拉趕到會場，全場鴉雀無聲，只聽見蔣氏在台上致詞。黎君工作心切，執著開麥拉到處擺景，當時所用的手提攝影機「愛模」，機內是用發條上緊後使底片轉動，因此開機時發出刺刺之聲，這或許影響了

蔣氏的演說情緒，遂向黎君揮了揮手，意思是要他暫時離場，黎君自作聰明，以為招他上台，以便多拍些蔣氏的特寫鏡頭，於是登上台邊，照拍如儀。這一下打斷了蔣氏的演詞，當著群眾借題發揮，大意是說：你們看，這位攝影師，手上用的是最新式攝影機，但他身上衣冠不整，蓬頭垢面，不合新生活運動的要求，不配到這裡來拍新聞片。此語一出，把黎君嚇得雙腿發抖，只恨上天無路，入地無門，幸賴警衛人員扶之離場，未受其他處分。黎君原為美國唐人街華僑，台山籍，返國後在上海編過劇本、做過演員，平時不修邊幅，滿口裝了金牙，這一天頭未梳鬚未剃，穿了一件夾克，面目雖無可憎之處，看來總是有點「髒相」，如果蔣氏知道了是南京派來的，那麼主管單位雖不致於撤職也得查辦一番了。

民國二十四年，中央黨部舉行某次中全會，發生了「刺汪案」大事件，過去的報章和近代的雜誌，騰載甚多，一說刺客孫某是把手槍藏於照相機內，這是不近常識的說法，當時的照相機種類已經很多，無論如何要把手槍藏在照相機內，實在難以使人置信；如果是在近代，殺人武器越來越精巧，一支墨水筆形狀的無聲槍可以致人暈厥或死去，更無需把照相機作為掩護了。

凡是歷次大會閉幕後，照例在會場外拍攝全體照片，以留紀念。那時候用的是搖頭照相機，一二百人排成半圓形的陣列，個個拍得清楚玲瓏，從無遺漏，這種工作一直由一家叫光華照相館承包，若干年來，相安無事。每逢這種集會，電影股工作人員豈可馬虎，可說是傾巢而出，有位屠君是電影股的主要攝影師，出身自上海民營公司，他使用的是一架法國出品的「第勃里」攝影機。開麥拉對準全體中委，有些中委是喝過洋水，懂得電影是動的藝術，不像拍照片那樣呆著作狀，於是談笑風生大做表情，不料一聲槍響，頓時秩序大亂，要是沒有黨國元老張繼和少帥張學良，一個攔腰抱住兇手，一個攙扶汪精衛，那汪精衛可能提早向上帝報到，也不會發生南京組府那段插曲，一切歷史將重新

寫過。再說那位屠君恭逢其「盛」，應該是獵取最好的新聞材料，無奈屠君膽子太小，竟然棄機而逃。

中央黨部在南京丁家橋，占地甚廣，且有園林之勝，屠君逃離現場，如喪家之犬，不管草堆荊棘、污水

泥溝，只管逃，等到兇手已被衛隊擊斃，電影股中人不屠君，到處尋找，方在水溝中發現了他：面如土

色，衣履盡濕，尚在震震發抖。於是屠君「小膽鬼」之名不脛而走。再說那時候的開麥拉如果已經裝有

電動馬達，那麼就是攝影師聞驚而逃，只要馬達尚在走動，還是可以留下那一剎那間的精彩鏡頭。例如

一九六三年美國總統甘迺迪遇刺，一個群眾在遠處用遠距離鏡頭攝下了當時情況，雖然影像模糊，但仍

可作為後來處理本案的參考材料，彌足珍貴。

到了抗戰那年，八一三滬戰爆發，南京空襲頻仍，那時候對於空防常識相當幼稚，每遇敵機來襲，

照例發放警報，屠君仍在南京供職，聞警報而色變，捨他人而先逃，那時防空洞逃難所尚付闕如，他只

有逃向荒僻之處，從丁家橋到玄武湖距離不遠，他逃到玄武湖跳上小舟，躲向荷花叢中。以常理講，山

光水色，不是敵機目標，對屠君言，當可安之若素，不料有一次，敵機投彈目標欠準，在玄武湖周圍落

下幾顆炸彈，嚇得屠君捨舟而圖水遁，可是不諳水性，只有一手攀舟，下身盡入水底，弄得好像武大郎

扒槓子——上下夠不著。所幸玄武湖湖水甚淺，四五尺下面便是污泥，事實上，每當敵機擲彈之後便揚

長而去，警報解除，同事們在荷叢中把他找回來，套一句舊小說裡常用語：「面白如紙，屎滾尿流。」

屠君實當之無愧。驚魂甫定，屠君唯恐警報再來，央同事趕快代購紗布口罩及防毒藥水，同事咸表訝

異，因敵機雖然猖獗，然尚未投過毒氣彈，大家預備的防毒口罩及藥水從未用過，何以老兄的竟然用

完啦？屠君從實供出，每當警報響起，連奔帶逃之際，早把防毒藥水灌在口罩上，不管敵機投的是什麼

彈，先戴口罩以策安全。其實，要是敵機真的投下毒氣彈，戴口罩也不管事。這也難怪，抗戰初期，一

切簡陋，防毒面具尚未普遍也。如今屠君已物故數十年，倘若屠君尚在人間，彼此追述已往，相信屠君也會啞然失笑。

記得某部劇作中有句台詞：「當危難來臨的時候，一切應當鎮靜。」世事應皆如是觀。

只有鎮靜，才可逃過危難，這對筆者而言，也有過經驗：那是抗戰進入了第六年頭，筆者在軍中從事戰地電影工作，正當常德大會戰那一役，本來奉命死守常德的是余程萬師長（數十年前於香港新界被狙擊斃命），當時的蔣委員長正在開羅舉行巨頭會議，曾下令一定要死守常德，以增國際聲譽。余師長死守常德中央銀行師本部，只打得一間屋一垛牆亦勢在必爭，最後實在不支乃突圍而出，日軍佔領後馬上廣播，語多譏諷，蔣氏大為震怒，下令將余程萬軍法從事，幸賴他的同學兼上級王耀武軍長把事件隱瞞，余程萬逃過了鬼門關，後來日軍掠奪了湘西秋收後的糧秣和物資之後，再加上援軍開到，日軍撤退，戰事告一段落，重慶軍事委員會特招開美英蘇武官及一批中外記者，到常德桃源參觀戰績，王耀武的部隊別名「輝煌」，自有一番被讚的地方，此時的余程萬和少數幕僚已回到常德，礙於顏面，成了地下分子，本來是可以出盡風頭，這次卻不能露臉，前途生死存亡，未敢預卜，亦云悲矣。

參觀團從常德到了桃源，是司令長官王纘緒的駐紮地。每當一次戰役結束後，大家都歡天喜地，尤其來了幾個外賓，更要鋪張一番。是日適逢聖誕前夕，大家痛飲之餘，還要載歌載舞（雖無女賓，鬼佬們仍可同性相舞）。次晨，大家好夢正酣，空中傳來飛機軋軋聲，因為在戰地沒有放警報，辨不出是我機抑敵機，一陣陣飛機俯衝嘯嘯聲，繼之炸彈砰砰，大家都從夢中驚醒，不分左為與桃源距離不遠，無從防禦，參觀團是住在當地師範學校內，事出倉促，是從湖北宜昌方面起飛的，因右前後，四處逃避，筆者隨著眾人下樓，頭上敵機正在盤旋，倘若不幸而中彈，好比中了頭獎，與其無

目的奔逃，毋如在空地上仆下，聽天由命，果然敵機在這所二層樓建築前後左右，投下了十餘枚炸彈，不到五分鐘便事過境遷，與我同事仆在地面上的共有五六人，生死未卜，不料一個個從地上爬起，除了臉上有些擦傷外，似乎尚未與死神握手，不過被炸彈開花反射過來的飛沙走石，把大家弄得像個泥人兒；你望望我，我望望你，神經有點麻木，後來你拍我幾下，我打你幾巴，大家方知閻王爺拒絕收容，這或許是臨危鎮靜的好處。如果當時倉皇奔家，說不定中了頭彩，那也無從在此曉曉不休了。

反觀那些鬼佬記者，個個高頭大馬，衣履奇異，目標顯著，當緊張的一剎那，四處奔逃，有的跳下小河，有的鑽進小茅棚，那時候正是寒冬臘月，在水裡躲警報這滋味未必好受。有一個是生活雜誌的攝影記者，更是大鬧笑話，原來他躲進的小茅棚是鄉間公廁，上架兩塊木板，下面便是糞坑，鬼佬不知底裡，只求安全第一，拉開木板直往下躲，真是一失足成千古恨，與五穀蟲為伍，直到敵機離去，危機解除，那個鬼佬才從坑中爬出來，大家見了，不僅失笑，而且臭不可聞也。

四、大明星自殺事件

香港本來是粵語電影的世界，五十五年前，港九共有二十多家電影院上映粵語片，其中不無佳作，但濫竽充數者也實在太多，根據香港政府的貿易年報，港產電影年逾三百多部，僅次於當時的日本及印度；但曾幾何時，粵語片一蹶不振，甚而銷聲匿跡，這自然是國語片抬頭所致。雖然也有人大聲疾呼，要為粵語片重振雄風，結果還是向國語片投了降。

一九七三年，香港共有三十餘家電影院專映國語片，共分三條院線，過去一度有四條五條之多，有兩條因片源不繼加上選片不精而致淘汰。三條院線一為邵氏；一為邵氏父子；一為嘉禾。嘉禾線有時與非嘉禾線合映，聲勢自然非凡，一般院線，以一個禮拜為一片的檔期，如生意好，則續映半週或一週，也有三週四週的。如果片質不如理想，未及一週即敗下陣來，三條院線雖屬同行，但為商業鬥爭，自有一番勾心鬥角的做法。最早組成強大國語片院線者為邵氏，現已離職的主理邵氏發行者厥功甚偉。次為國泰，也組院線互打對台；無奈國泰用人不當，領導無能，後期的出品部部賣座極差，間有佳作也被觀眾誤為邵氏出品，頗堪浩嘆，如今國泰香港公司已成歷史名詞，其後事咸交嘉禾料理。嘉禾主持人原為邵氏高級職員，不知何故而去職，幹過電影這一行者好比在搞政治，往往不甘寂寞，於是另組嘉禾，與邵氏一爭長短。試看香港之電影院線，凡邵氏在某處控制一院，其鄰近之處必有嘉禾控制之一院。有一

套「盲俠大戰獨臂刀」，為了片名及劇中人物形象的版權問題，官司打到英倫，如果雙方不是為了自己的出品宣傳，那麼哥哥不必笑弟弟，因為這些劇中人物形象源出日本影片，要提出版權訴訟者，應該是日本的創造者。

一部電影完成後的發行及宣傳工作，其中奧妙甚多，被稱為製造夢的工廠的好萊塢，早年為了增加影片賣座，宣傳人員挖空心思，製造些男女主角的桃色事件以資吸引，國語片在某個時期也曾如法泡製，卒因國人基於傳統道德的觀念，反而弄巧成拙，因某個演員發生了桃色糾紛而影響賣座者屢見不鮮。近年來的宣傳方式，不外乎報紙大幅廣告、電台播音、電視訪問、以及要男女明星參加什麼集會或是和某種商品合作舉辦猜謎抽獎之類，看來法寶出盡，也不過如此。

根據調查與統計，當以電台廣播最為收效，家庭婦孺之輩，先聽故事再看形象，另有一番趣味，不過近幾年來的武打片，故事情節大同小異，在電台上講古仔也不能收效了。電視訪問大都是問些明星起居衣著之類，而且對答之間，趣味索然，某次訪問一個影歌雙棲的「明星」，該明星小病方癒，訪問者表示關切（其實是多餘的廢話）謂其「尊恙已癒」已示慰藉，不料對方回答：「吉人天相嘛！」這位明星自稱吉人，倒也老實不客氣；足見近代「明星」品質之低，諸多作狀，看來骨頭奇輕而已。

對於報紙全版廣告，這筆費用自然可觀，為了影片版權便於外賣，大幅廣告非登不可，因東南亞各地戲院，都以香港的票房紀錄以及報紙廣告的大小作為渲染之用。但是大幅廣告只能為質素較佳的片子錦上添花，對某些劣片也是無濟於事的。最妙的是戲院門前冷冷清清，戲院內部稀稀落落，而次日報上仍大刊昨日大賣、全院滿座，還有是「外埠催片甚急，只有忍痛停映。」觀眾眼睛雪亮，這種伎倆可以休矣！

說到電影在報紙上大刊廣告，在一九三四年間發生過一件妙事。當時的中國好萊塢——上海，較具規模的電影公司共有三家：即明星、聯華和天一。一九三三年——三四年間，明星公司拍了一部《漁光曲》（蔡楚生導演，王人美、韓蘭根、羅朋等主演），前者是根據鄭氏原著舞台劇《貴人與犯人》改編，描寫孿生姊妹二人，因命運不同，遭遇各異，由胡蝶一人兼飾二角，當時明星公司的出品相當於小說中的鴛鴦蝴蝶派，社會言情，賺人熱淚；後者根據茅盾原著小說《子夜》改編，描寫漁民生活，斑斑血淚，投向都市，而都市裡由於資本主義作祟鬧著社會經濟不景氣，是屬於新文藝創作之類。至於天一公司，除了拍些民間故事片外，另一法寶只有跟風，看別家公司拍那種片賺錢即仿拍如儀；但是效顰結果，益增其低能，綜觀十餘年來沒有什麼突出的作品，後來轉移陣地到南洋一帶去謀發展了。天一當家人邵醉翁，出身律師，搞過新劇運動，照說也是維新人物，無如搞電影比別人差了一截，邵醉翁常在人前自誇，說是任何大導演、搞過大明星都在阿拉公司做過夥計，此言一點不假，但是這些人為什麼在天一公司搞不出什麼名堂，到了別家卻聲譽鵲起，難道就像晏子訪楚時所說的橘逾淮而為枳？

《姊妹花》和《漁光曲》在一九三四年春同時在滬首輪上映，前者排在北京路上的金城大戲院；後者排在相隔一箭之遙的北京大戲院。論聲勢，旗鼓相當；論片質，各有份量。何況當時上海租界上的戲院，盡是美國片的天下，國片僅能在三四流小戲院放映，茲者在二輪戲院放映國片，轟動遐邇，不在話下，兩片上映了一個多月，賣座不惡，後來《漁光曲》漸有不支之勢，公司當局決定抽片（香港影界術語叫「割畫」），因為戲院與片方的分賬規定，最初若干日是平分秋色，後來若干日如果不賣座不能達到

一定的數字，那麼片方便要包戲院上映了；換言之，很可能把早幾日的拆賬補光在後幾日的差額上。聯華公司不願損失太多，決定停映了，並由廣告部發出「最後一天」的報紙廣告，看來《姊妹花》跑了頭馬。

不料次晨，當時全國銷路最廣的申報封面，突然出現了全版廣告，聊聊數字，「漁光曲繼續放映」，極能引人注意，聯華公司當局大為驚異，以為廣告部擺了烏龍，後經打聽，方悉是一個影迷斥資刊登這幅廣告，這使聯華同人大為振奮，認為觀眾如此熱愛公司出品，何獨公司反而踟躕不前，於是重新部署，《漁光曲》繼續放映，結果是共映了八十四天，而《姊妹花》則映兩個月便鳴金收兵。如今在香港，一部國片映演二三週或一個月者不是沒有，但單獨一院放映八十四天者似尚未聞，《漁光曲》的輝煌成就實佔中國電影歷史上重要的一頁。

那位出資刊登巨幅廣告的標準影迷，姓金，熱愛國片，數十年如一日，後來在上海孤島時期，開過影片公司拍過二三部片子，四十多年前在香港從事人壽保險業務，因為與影界人士熟稔，不論大牌小牌，甚至月入數百的新秀，大都被拉為投保客戶，金君逢國片必看，對好片則一看再看，看後有褒有貶，不亞於報上的影評，後來因為與他的業務有關，評語逐漸變質，凡是他的保險客戶，無論是編、導、演，其作品較佳者，當面誇讚，背地也廣為宣揚，其作品稍差者，為了不願冒犯客戶，評語許有口邊留情；反之，如果沒有向他投保壽險者，其作品難免要被他從雞蛋裡找出骨頭來。近代社會的趨勢是如此這般，金君自也未能免俗，更沒有當年斥巨資捧國片那股豪舉了。

《姊妹花》編導鄭正秋，《漁光曲》導演蔡楚生，都是上海潮州人，前者在民初時就搞過新劇運動，有阿芙蓉癖，近視眼鏡度數深得賽過玻璃樽底；後者當舖學徒出身，畢生苦學，在明星公司時追隨

鄭氏有年，鄭之視蔡如子侄輩，蔡之尊鄭如老師然，分別在影壇上創下了光榮紀錄，徒弟比師父更勝一籌，青出於藍尤勝於藍，中國的百行百業都有這種現象。

《姊妹花》是有聲片，而《漁光曲》是配有音樂效果沒有對白的半有聲片，不過對白全用字幕複印在畫面上，看來一目瞭然。

最近五十年間，港台出品的片子都複印中英文字幕，這是應海外各地華僑需要，有些華僑聽不懂國語，現在有了字幕，邊聽邊看，亦如看圖識字，想不到八十年前的《漁光曲》卻是片帶對白字幕的鼻祖哩。（註：早期默片時的字幕，間隔於演員表演鏡頭之間，不是複印在畫面上。）

說到現在的片上字幕，不是錯字百出，便是把音唸錯；有一部片子，字幕上是《拈花惹草》，而演員講的是「佔」花惹草，有位榮膺金馬影帝的演員，在接受電視節目訪問中，侃侃而談新片中的角色是個「佔」花惹草的人物。他佔你也佔，看來這些演員和配音人員，大有重讀小學六年級的必要。

是年（一九三四），蘇聯與中國政府重修邦交不久，蘇聯電影工作者俱樂部為了紀念電影國有化十五週年，在莫斯科舉行國際電影節，邀請中國電影界派代表參加，政府方面邀約了明星、聯華兩公司代表及胡蝶，並攜帶《漁光曲》、《姊妹花》等片參展，還有梅蘭芳劇團同往助興。中央也派了幾位電影工作者。擔任翻譯者為孫桂藉君（孫後來在台灣任立法委員），陣容頗為浩大，該說是當年中蘇文化交流的開端吧。

《漁光曲》在蘇展覽中獲得一紙獎狀，不過對配樂方面頗受批評，因片中描寫緊張氣氛的一幕竟然配了輕鬆的爵士樂曲，實為美中不足。

胡蝶在蘇，頗受歡迎，常與梅蘭芳博士被混為一談，因為梅在舞台上演女角，俄人常誤胡為梅，她

的名字意譯俄文是Baburka（蝴蝶之意），乍聽之下，變成了「爸爸吃糠」，俄人見

之咸呼「爸爸吃糠」，胡蝶不以為忤，反增趣談，因為爸爸吃糠，那麼媽媽只有喝稀粥湯了。

之後，胡蝶又去歐洲遊歷，遍訪了英法德瑞士諸國，與當地影界人士促進交流，當時胡蝶享譽之

隆，足以自豪。

當一九三一年，東北發生九一八事變，黨國元老馬君武博士感時吟詠：「趙四風流朱五狂，翩翩

胡蝶最當行，溫柔鄉是英雄塚，那管東師入瀋陽。」硬把胡蝶拉近了漩渦，當時雖在報上有所更正，由

於詩的含意使讀者先入為主，致使胡蝶蒙「冤」數十年。詩中人物，有的已故，有的隱居，被冤枉了的

胡蝶則在台北近郊，過著恬靜生活；以當年胡蝶氣質之高貴，演技之精湛，待人處世之周到，斷非今日

「小家敗氣」的明星們所可比擬。

如果要記述胡蝶從影經過以及主演片子的目錄，需數萬言方可到其詳，茲擇其要者再記其二一…：

胡蝶粵人，一九二四年入上海大中華影片公司演員訓練班，歷經天一、明星諸公司，而在明星公

司飾演《火燒紅蓮寺》裡的紅姑以及《啼笑因緣》裡的兼飾沈鳳喜與何麗娜最為人稱道，曾與同為訓練

班出身後改營照相館之林雪懷訂婚，不久因故解除婚約，未數年林亦去世。當時若干政要及有資格人

士，拜倒石榴裙下者不知凡幾，結果投入了潘有聲君懷抱，當胡歐遊歸來，即與潘正式結婚，地點是

在上海西藏路的慕爾堂，擔任牽紗童者為當時之童星黎鏗與胡蓉蓉；黎鏗為影壇前輩黎民偉林楚楚之

子，大陸易手後北上靠攏，擔任新聞紀錄影片之解說工作，未數年即以自殺聞。戰時，在香港演過幾部

片子，香港陷落後轉赴內地，「中電」羅致為演員，待遇不隆，因當時大家都在吃平價米，領些相差不

多的薪水，胡蝶當亦不例外也。因於戰時，製片不多，後隨隊赴黔桂路上拍攝《建國之路》，片未竟而

湘桂戰役起，倉皇撤回重慶，頗受流離之苦，本想為抗戰電影出分力量的胡蝶，未能如願。胡對政要頗

多熟稔，應對甚為得體，例如張道藩氏出長中央宣傳部，其接獲之第一通賀電，即為胡蝶所發，足見胡

之為人自有一套。戰後，與所夫潘郎來港，潘經營熱水瓶廠，其出品即以乃妻（蝴蝶）為商標，潘於

一九五八年逝世，胡曾東山再起重作馮婦，拍了幾部國語片，風姿略減當年，豈真駐顏有術耶！晚年

定居台北，彼有男友，此人為四十年前標準胡迷，當時在上海楊樹浦一家染織廠中任小職

員，欲追胡而彼此身分若天淵之隔，誠屬夢想，想不到四十年後仍能獲得美人青睞，也可說是一段佳話。

與胡蝶同享盛名的還有位阮玲玉，上海出生之粵籍人，因家境不裕，隨乃母幫傭於張家，十七歲即

下嫁於少主張達民。張家本富有，奈所夫不事生產，經濟漸感拮据，於是阮於明星公司招考演員時毅然

應試，得大導演卜萬蒼賞識，幾度試鏡，卒獲得了《掛名夫妻》的主要角色，是年為一九二七，正值國

民革命澎湃期間，而《掛名夫妻》是一部描寫反對封建社會買賣式婚姻的悲劇，女主角要抱著牌位成親

以至死守終身，阮玲玉以外型適合，眉宇間隱約著淒艷的美感，加上導演的循循善誘，演來十分得體，

於是一片而奠定基礎；後加入聯華公司，與金燄合演了《野草閒花》，竟然成為大學生的偶像。先後主

演了十四部片子，於主演《國風》時服毒自盡，時為一九三五年的三八國際婦女節。

舞台反映人生，人生亦如舞台，阮玲玉之死如同戲劇一般，其夫張達民一度離阮而去，阮遂與茶

葉富商唐季珊同居；及至阮在影壇聲譽鵲起，張即捲土重來，要求重修舊好。在這種難以解釋的狀況

下，頓萌厭世之念，說出了「人言可畏」最後遺言。如果是在近代，別說三角關係，就是四角五角，在

當事人仍能應付裕如，大不了收拾細軟往外國一走了之。當時向藥房購買安眠藥，較諸近代更為困難，

阮的死念蓄意甚久，央一位攝影師按日代購一二粒，聲言以助睡眠，攝影師與一藥房甚稔，便於購買，

每天在片場工作，大家嘻嘻哈哈，決無其他疑慮，不料阮把安眠藥積到了相當數量，有計畫地謀求「解

脫」。阮逝世後，喪儀在上海萬國殯儀館舉行，萬千影迷，往瞻遺容，一掬同情之淚者大有人在。阮有

女名小玉，一九五〇年在港結婚，由唐季珊具帖宴請親友，影界舊友間有參加者，總算不忘其舊。

說到女星輕生，或為家庭糾紛，或為虛榮受騙所致，在阮死之前還有一名叫艾霞者，能自編自演，艾霞可能死於第二種原因。上海孤島期間，也有位出色的演員英茵輕生，此妹在重慶時被曾仲鳴追得昏天黑地，在淪陷時因與一個地下工作者被捕而引起牽連，竟然也「視死如歸」。晚近十年間，香港影壇之輕生者，一年「拜拜」一個，能不令人感慨繫之。

一九六四：林黛服藥自盡開其端。

一九六五：李婷在邵氏宿舍自縊。

一九六六：莫愁赴美不成，心事難了，以死來一了百了。

一九六七：丁皓在洛杉磯以自盡聞。

一九六八：樂蒂服藥後長眠不起。

一九六九：洪波在台北西門町陸橋上跳下，與火車相撞身亡。這一年，應該無事了吧，不料到了年尾，杜娟與某富家女同歸於盡，報載是為了同性戀的結果，不知真相如何。

一九七〇：汪榴照在九龍旺角鬧室自盡。

上述的女明星之死因，騰載甚多，從略。為對洪波及汪榴照略予記述。

洪波，原姓王，性格演員也，在永華公司攝製之《清宮秘史》飾演李蓮英，維妙維肖，後來有些演員無論在銀幕或舞台上飾演此角，多少有些仿效。洪波演技自然灑脫，為人稱道，因而工作態度漸趨

桀傲不訓。恃才傲物，口出狂言。嘗謂：「把香港的演員名單攤開來，看看那幾個會演戲的？」言下之意，頗有自我陶醉於「唯洪波會演戲耳」。

綜其一生，拍片甚多，然皆居配角地位，曾執導一片，成績平平。初，彼曾擬自編自導自演，想模擬默片時代差利卓別林路線，自演小人物，反映眾生相，但只有想而沒有做，結果還落了個自殺。

一九五二年間，與王元龍、李湄等搞過一台話劇，上演《雷雨》，飾演魯貴，動作過火且不雅，志在譁眾取寵，曹聚仁為文譏其強姦觀眾喝彩；洪在蚊報反擊。大開筆戰，但無結果。如今兩人皆歸道山，不知在陰曹地府發生遭遇戰否？

洪為有阿芙蓉癖之人，一榻橫陳，忽有怪論，說是家中無需椅櫈，有床即足，因人生不是睡便是走，坐下來便沒意思。友儕有勸彼戒絕惡習，洪波答得乾脆：「早戒啦！不用躺下來吸啦！」原來他不吸黑而改食白，意思是隨時隨地皆可過癮。拍戲時常誤卯，片場中人視任用洪波為畏途。後與女星李湄同居，為時甚暫。李愛其才，憐其遇，希冀戒絕嗜好重振精神，洪唯唯，惟仍流連於九龍城砦煙格中，李暗中派人追踪，報於警，被執，洪竟妙語聲辯：「我吃這個完全是為了她啊！」

某年，隨香港影人回國勞軍團赴台，發言時簡短而有力，謂香港與大陸近在咫尺，一秒鐘即可抵彼界，而由港赴台煞費周張，戲人卻選擇了後者，蓋有賴袞袞諸公早日帶同渡海回鄉拜祭祖塋也。語竟，掌聲不絕。

後因無人請教，而黑白兩飯皆不可缺，間為粵語片效力，惟時在拮据狀態下過一天算一天，數十年前赴台，仍不事振作，與彼同時赴台之蔣光超在台影歌雙棲，撈得風生水起；反觀洪之走下坡，實咎由自取，終至與火車相撞，在痛快淋漓中求得大解脫。

汪榴照，字兆炎，原在台灣新生報任秘書，兼編影劇版，不時有電影理論及影評發表，著有《電影叢談》、《好萊塢外史》等多種。後受知於「電懋」（國泰前身）總經理鍾啟文，聘為編劇，凡五載，力圖編而優則導，未果。鍾啟文離職後，方與某導演聯合導演《諜海四壯士》，實現了他擠身導演陣列的一半希望。一九六五年並獲得金馬編劇獎。同年與楊女士結褵。楊為台北某大學校花，美而賢，汪追之有年，卒償宿願，後育一女。汪於最得意時期跳槽邵氏，希望減少編劇多做導演。在邵氏備受排擠，僅導了一部由陳厚主演的黑白片《風流丈夫》，成績不惡，惟無第二片由彼執導者。頗鬱鬱，重投國泰，編導兩兼，導了一部《夏日初戀》，賣座佳，輿論好，正有待百尺竿頭更上一步時，無奈國泰聲勢日趨下坡，無從表現其才華，而對編劇一職，不時表露了厭倦及油盡燈枯之感。

至一九七〇春間，在不能隨心所欲的情況下導了一部《洪福齊天》；顧名思義，這是一部喜劇，他是想用無聲的語言及動作來表達小人物的生活情況。或許由於文人導演都犯了「眼高手低」的通病，未符理想，而且打破了賣座最低紀錄，使汪大為懊喪。友儕慰之。因為公司聲譽及攝製條件頗受限制，也要負起賣座欠佳的責任。斯時汪素有失眠症，每日必須服食安眠藥Seconal方可入睡，想不到這種藥物斷送了他的生命。

汪從影十有餘年，其所編之劇本至少有三十部以上，擅編喜劇，筆下對白極盡幽默與諷刺之能事；想不到彼於臨去前夕，竟也幽了自己一默，彼遺書中有謂原擬選擇尖沙嘴旅館中求解脫，時為旅遊季節，高級旅館必須預訂，「這種事怎麼能預定的？」於是就旺角某中級旅邸作與世告別之場所，且謂彼之厭世是介乎自然死亡與意外死亡之間，不帝是中庸之道。其最後所編之劇本為《閻王與蛇王》，為汪畢生中最有份量之作，片未竟而彼先向閻王報到，年僅四十有餘，惜哉！

五、左翼分子大量滲透電影圈

一九七三年間港台兩地大量競拍攝民初武裝打片，以推銷歐洲及中東為主，甚而寧可放棄東南亞市場，看來就快觸礁了。

打了頭陣的幾部——僅僅幾部——武打片，收入的數字看來不惡，動輒數百萬元，但一筆發行費用著實可觀，姑且不表。反正此舉替港台製片界注射了興奮劑，刺激性一過，陣腳不穩，崩潰可期，就羅馬一地，等著排隊上映的所謂中國功夫片，至少有二百多部，質素較差者，上映三數日即遭下片。因此好些待價而沽的港台出品，已經鮮有人問津，這對大機構來說可能影響不大，因為已先走了一步；而那些企圖「搶帽子」獨沽一味的獨立製片，卻難免變成了駝子跌跟斗——兩頭不著地了。

論者謂西方人之愛看中國功夫片，尤如愛嚐中國菜一般。言下之意，不僅沾沾自喜，抑且希望無窮。不料言猶在耳，就快敗下陣來。畢竟中國菜舉世聞名百吃不厭，而對中國功夫片，除了一時好奇之外，哪有百看不厭之理？這情況在北比較好些，因為還有大量華僑基本觀眾支持著。日久生厭，人之常情，總不能讓他們老嚐些「紅燒腸盤大戰」、「血灑銀幕拼盤」也。

正當沾著「中國熱」之光尚未冷卻之際，國片繼續問津歐美，不是沒有可能，那要看採取怎樣的片種：是慢吞吞哭兮兮的文藝片嗎？是一味做作幼稚得可笑的喜劇片嗎？絕對不是。筆者邀遊太平洋彼岸

時，也曾旁敲側擊，或多或少地瞭解了西方人對東方人的神祕感，藉此創設新片種，仍有可為，姑且賣個關子，不必在此作進一步的曉舌。

由武打片之大量滲入色情鏡頭，暴力黃色兼而有之，近代宣傳術語謂之「娛樂性濃厚」！如果是在八十年前，會被一般「進步」人士，目之謂軟性電影。「軟性」之相對，便是「硬性」，當年軟硬之爭，鬧得煞有介事，一若近年之暴力黃色片與清潔健康片之互爭短長也。

一九三〇年間，左翼聯盟在上海成立，包含了文學、詩歌、音樂、美術、戲劇和電影等工作者，在天津和漢口則設有分盟，託庇於租界勢力，活動較易。當時的中共尚在瑞金被圍期間，接著是流竄而「長征」，實在無暇於領導左翼聯盟的所作所為；因此左聯只有搭上了美國共產黨的關係，互通氣息，部分活動經費實由此而來。當時有一部美國片「亡命者」（原名是I am fugitive from chain gang）的內容：描寫反對統治階級來借題發揮，這是使左聯頗費躊躇的，因為上海天津和漢口的租界當局是統治階級，正是左派人士託庇棲身之所，欲反不能。這時候九一八事變發生，一二八滬戰繼起，於是左聯有了題目，喊出了一致抗日、槍口對外，「國防文學」、「國防××」之口號甚囂塵上，電影也不例外，遂有「國防電影」之稱。事實上，當時共產革命是世界性的，沒有國界區別，國防從何防起？因此這些口號為時甚暫，而且成效不大，倡導者未能邀寵立功，實意料所不及。

打著國防電影的旗子，使左翼分子大量滲入電影界，特別是對電影劇本的供應，不遺餘力，當時的「聯華」、「明星」都有左翼分子供給劇本。只要逃過了南京電檢當局的剪刀關，或多或少的滲入些「色素」，他們的目的便達到了。

（由保羅茂尼主演），左聯極盡捧場之能事。如果依據「亡命者」

同時，以陽翰笙、田漢等為首的左翼分子，透過關係，結識了以黑貨起家的嚴春堂，慫恿他投資開設影片公司，嚴對「文化」素稱無緣，經此遊說，一拍即合，遂成立了藝華公司。在一九三三年間，先後由田漢、陽翰笙等編導了《民族生存》、《肉搏》、《中國海的怒潮》、《烈焰》等幾部電影，看片名便是屬於硬性電影，也可說是國防電影吧，可是營業未見起色，使嚴春堂頗感徬徨。是年十一月，藝華曾被暴徒搗毀，在表面上看來，似乎是執政黨對付左派的行動表現，事實上，這是左派的「窩裡反」。有名袁殊其人者，僱用打手，冒充南京藍衣社來搗毀藝華。袁殊行蹤飄忽，似左似右，撲朔迷離，曾經在汪政權時期做過「官」的，勝利後悄悄渡江而去不知所踪。

藝華受此打擊，只有改組，在人事上裁撤了左翼分子（暗地裡仍有左翼分子改姓化名來供應劇本），在出品上只有化硬性為軟性，在商言商，賺錢第一。斯時也，國民黨派駐上海的文化界領導人，乘機推薦了若干偏右的工作者加入藝華，無端端的的了漁翁之利。

說起藝華老闆嚴春堂，原屬三山五嶽人馬，隸海上聞人黃金榮麾下，有一套由田漢編劇、卜萬蒼導演的《黃金時代》，把黃金榮也抬了出來，名義是總監製，看來頗為冠冕堂皇。嚴頗從善如流，對公司改組，謀士獻計：應先訂下組織大綱，嚴即濡筆記之，置諸案頭，使人看了如墮五里霧中，因為他把「組織大綱」寫成了「做則大江」（滬音讀綱），四個字寫對了一個，音同字不同，如果漢字實行了拉丁化拼音，那麼，「做則大江」應予及格。

當時各電影公司均設有洗印菲林設備，藝華也不例外，一般工作者咸稱沖洗菲林謂「汰片子」，上海音之「汰」字即沖洗之意。嚴大惑不解，對眾人曰：「你們常常說要汰片子汰片子，何以從來沒看見買過肥皂？」沖洗菲林而需用肥皂，也屬趣談之一，說不定是好事之徒對外行老闆之故意謔之。

藝華出品由硬而軟，營業大盛，究其實，不過揚棄了口號化，增加了娛樂性，對目前的暴黃兼有的兒童不宜觀看的片子，距離何止十萬八千里；但在左派人士看來，已經是「大逆不道」了。戰後，嚴以「通敵有據」而被執，瘐死獄中。

當時的聯華公司，也在左右包圍之中，主持人羅明佑是偏向政府的，拍了一部《國風》，硬被左翼分子指為響應「新生活運動」的反動作品；反之，內容上帶些偏左口號者，則大捧特捧：例如由費穆導演的《狼山喋血記》（片中也有藍蘋演出），暗示東鄰入侵，蓄意甚久，狼者即東鄰也，似乎對左翼喊出的「國防電影」響了一應，上映期間，門可羅雀；相反的，被目為軟性大本營的藝華出品《化身姑娘》（周璇、袁美雲等主演），卻是座無虛席。這使費穆感觸良深，竟然嚎啕大哭，說是觀眾沒有眼光，不識貨，如果配合了左翼的「好評」，《狼山喋血記》可列為叫好不叫座也。

費穆，從影甚早，由編撰聯華宣傳刊物而編劇、而導演，當導演時僅二十餘歲，頗具才華，其作品如《城市之夜》、《人生》、《香雪海》和《天倫》等，無論默片或聲片，頗多「內涵」；《天倫》中主題歌至今仍被傳誦為優秀藝術歌曲。彼為香港《大公報》社長費彝民之兄，名聲樂家費明儀之父，為人八面玲瓏，抗戰期間在上海搞劇運，與重慶地下工作者吳紹澍相呼應，勝利後一度成為地下冒出來的接收大員，因此在重慶接收人員抵滬時，幾度「協商」，也分到了「聯華」一廠，易名上海電影實驗工場，編導一部《錦繡山河》。他的觀點是戰爭結束、山河重光，從此天下太平；不料國共摩擦日甚，未來鬥爭方興未艾，他的看法和前途大有距離。套句左派術語：費的觀點有了偏差，只有把拍了三分之一的《錦繡山河》束諸高閣了。

費穆於上海易手前即南來，靜觀應變，中共建國後，一度北上靠而不攏，抑或為人八面玲瓏之作風所致。返港後由吳性裁出資另組龍馬影片公司，其目的在港製影片運銷大陸，因當時限制大陸對製片正處青黃不接時期，極需港片補充市場；後鑒於港片極受群眾歡迎，於是改變政策，不僅限制港片進口，已進口者亦遭禁映。費穆首創「龍馬」，策劃工作多而從未執導一片，後以血管栓塞症於一九五〇年尾逝世，享年未及五十。撇開他左右不逢源的作風而言，如此英年而去世，畢竟是很可惜的。

說到靠而不攏，也有些古仔好講：一九四九年春間，上海頻臨易手邊緣，政府由於經濟崩潰及軍事失利，後來集中重點於保衛大上海，還有些知識分子，大唱高調，說是上海華洋雜處，而且是世界上七大都市之一，應該保守中立，誰都不要加以破壞或侵犯，這真是如同痴人說夢，有知而無識，難道還要使死去了的租界屍體還魂由國際來共管嗎？中共地下分子滲透工作做得七七八八，治安及警備當局雖掌握了這些資料，經辦人員鑒於大勢所趨，前途如何未敢預料，也就眼開眼閉，只要不太過份，也就任其「表現」。事實上，除了部分是老共和同路人外，大部分一味盲從，力圖在「新朝」來臨而爭功邀寵也。

例如有位復旦大學新聞系教授舒宗僑氏，走的是美國路線，抗戰期間在重慶《掃蕩報》任職，當時太平洋戰爭已經爆發，盟國方面為了加強形象宣傳，由中英美蘇合組一個專門用圖片及幻燈片宣傳的機構，蘇聯因與日本尚有邦交，中途退出，乃由中英美三方組成，定名為「聯合國影聞宣傳處」，當時政府尚無新聞局或文化局之類組織，一切宣傳業務皆由執政黨宣傳部負責，美英方面自然由大使館新聞處派出代表，出資最多的自然是老美，中國方面限於財力，只派些工作人員，英國則在這兩可之間，曾任該機構副處長的穆磊、五十幾年前曾任香港新聞處處長，寄供宣傳工具，例如幻燈機、蠟盤、圖片等，還有一種是電木膠版，無奈內地的報章雜誌皆採用土紙，經常

這些膠版刊登後也不太清楚，中國代表曾建議運用這些膠版，再設法找些白報紙，發刊一張畫報，於圖文並茂中為盟國宣傳，美方代表對中國代表的建議等閒視之。此時這舒宗僑也參加了該處工作，而且擔任了一個小單位的主管，前人提議的辦畫報使他靈機大動，說服了老美辦一張《聯合畫報》，竟被採納。在當時能用白報紙印出一張四開的畫報來，自然頗受歡迎。不久，舒君長袖善舞，進一步向老美遊說，要求《聯合畫報》獨立，於是在美新處支持下，買房子、辦機器，搞得似模似樣，復員後遷到上海繼續出版；但是戰爭已經結束，《聯合畫報》就是改變內容也敵不過那些彩色繽紛的單行本畫報，只好暫告停刊，惟機構仍舊存在。

正當一九四九年春末夏初，南京已經陷落，駐華大使司徒雷登在京未走，尚在Wait and see（等等看），舒宗僑眼明手快，馬上翻印了毛著《新民主主義》及《論聯合政府》（這兩本書的名稱可能有錯）數十萬冊，已備迎接「新朝」，或者還可以有利可圖。不料上海易手後，中共對文化宣傳籌統辦，毛著概由新華書局印刷發行，別說舒爭不到功、邀不到寵，這幾十萬冊巨著一概不准發行，連廢紙都不值；如欲焚毀還得花費一筆人工。舒君欲靠而不攏，偷雞不著蝕把米，真是冤哉枉也！在大陸，想投機靠攏，只有自討沒趣，首先要被送去「洗腦」、「勞改」。

在拉回到易手前後的上海影劇界，大有山雨欲來風滿樓之勢。有些分子，雖然未見山雨來臨，可是先在水喉下沖濕了身，自命為經過山雨之人，其實這些都是紅皮白心的洋花蘿蔔。他們故意藏頭縮尾，大做地下工作，最拿手的是大發匿名信，寄給稍有名望的影劇人或影劇單位主管，信的內容是要大家組織群眾，保存物資，既往不究，為人民立功等等。而且指明要在報上刊登廣告，表示同意，此為一九四九年三四月間。果然在報上常有這種「奉命同意」的廣告出現。其實，發信者和收信人都是朝夕

相處的同事或朋友，前者為了奉命「立功」不得不發；後者為了格於形勢，不得不收，說穿了一文不值，等於脫了褲子放屁——多此一舉。因為在共產政權統治下，對任何人欲加之罪，何患無詞也。

與大發匪名信的同時，各機構都成立了應變委員會，電影界也不例外，這是一個討價還價的緩衝組織。上海電影界共有四個公營電影廠——中電一廠、中電二廠、上海電影實驗工場，和國防部中國電影製片場，和國防部中國電影製片場（原為藝華公司片場）。上海實電由於主腦人費穆早已離去，設備器材馬馬虎虎，不起什麼作用。國防部中製廠重心設在南京，早已遷去台灣，上海部分雖也有左派人士把持，但在槍桿子下欲撤就撤，沒有受到干擾。唯有中電兩個廠，感到困擾，要主腦人付出若干銀幣、若干米糧，才能把若干器材若干底片「准」予放行，就在這種「銀貨兩訖」的情況下，把國民黨自有電影以來的各種底聲片和部分器材搬遷台灣存儲；證諸中共政權成立後三反五反運動，只要被反者能交出若干錢財便可罪減一等，同出一貫，這好像是在資本主義社會裡做買賣，那兒是在推銷共產主義啊！

這些「幕後策動者，線路甚多，例如以著有《春暖花開的時候》聞名的作家姚雪垠，奉有「三野」命令，準備來接收電影文化界，有的說是延安老幹部，有的說是受佳木斯直接領導，青紅皂白，莫衷一是，只有那些「欲走不能」、「欲留唯有稱臣」的苦難人們，不知就裡，有線便搭，這如同勝利後之淪陷區一般，落過水者都想搭點關係，圖立功贖前愆，到頭來是一場空，所謂「既往不究」只是某個時期的好聽名詞罷了。

有位仁兄當勝利接收時，很微妙地說：「這種機會（指接收），五十年一百年也難得一次啊！」不料僅僅是三年有餘，接收人者亦被人接收了。

事實上，真正左右著上海影劇界前途者，厥為崑崙影片公司的核心部分，策反、組織、滲透工作做得十分之十，各單位的物資設備，點點滴滴，編造得詳詳細細，影劇界的全部名單，熟左熟右，分別得清清楚楚。本來大家都是同業朋友，一朝易手，這些分子果然解放其裝、紅星其帽，儼然新貴，表情也大異其趣。幹影劇工作者一天到晚牙較打個沒完，這時候，只見新貴們是皮笑肉不笑、肉笑心不笑了。

提起崑崙公司，如今已成歷史名字。時值一九四六年初，復原伊始，一部分聯華同人組織了聯華影藝社，開拍了史東山編導的《八千里路雲和月》和蔡楚生、鄭君里編導的《一江春水向東流》，但是，片子一開拍，處處需要用錢，剛巧有夏雲瑚其人者，正想發展製片事業，夏過去是川雲貴一代的片商，在重慶設有國泰大戲院，一度在香港經營旺角的麗斯戲院（現已拆建），一九五〇年時，彼幼子在港被人綁架，成為頭條新聞，藏匿黃大仙木屋中，後破案，肉票無恙，越年，夏北上，就沒有什麼好消息了。夏又拉了任宗德投資（任為實業家，三反五反時飽受清算）。夏、任等和他們合組了崑崙影業公司，使清一色的左翼製片陣地有了基礎；由陽翰笙、蔡楚生、史東山、陳白塵、沈浮、陳鯉庭、鄭君里等組成編導委員會。

史東山編導的《八千里路雲和月》，描寫了戰時演劇人員的經歷和遭遇，最顯著的地方，是諷刺了勝利在幾個月之間一變而為「慘勝」。史屬於小資產階級，戰前從事導演工作有年，同時在上海靜安寺路開了一家時裝公司；戰時參加了中國製片廠，編導了幾部以抗戰為題材的影片；戰後在崑崙影業公司。大陸易手前北上。可能是他的觀點不為當朝所喜，每屆開會時頗多牢騷。有一次他在會中發言：「為什麼一天到晚老是政治政治，也該談談藝術啊！」此語一出，即被打入冷宮，未數年鬱鬱以終。

蔡楚生、鄭君里編導的《一江春水向東流》，源出於蔡的構思；勝利了，各色人等都爭著乘飛機搭輪船回到上海來，只有蔡是隨著一家電影場運送器材的木船順流而下的。蔡有肺疾，在木船上二十餘天，總算對「下放」工作先走了一步。抵滬後與聯華舊友會合，籌拍《三夫人》；因病，由鄭君里任執行導演。事先秉承蔡的意思，事後吵得臉紅耳赤，因彼此對藝術角度的處理有距離，不符理想者則重拍，因之片子越拍越長，資本越投越多，騎虎難下，迫得分為上下集，易名《一江春水向東流》：上集《八年離亂》；下集《天亮前後》。借男主角的投身抗戰至勝利接收為經，以先後和三個女性結婚或同居為緯，也是當年一般小官僚的寫照：淪陷區有太太；抗戰時結新歡；接收後又納寵。素材豐富，非常寫實，加上演員們的表情細膩，因之賣座鼎盛，轟動影壇，也打擊了當時政府威信。如果以今日眼光觀之，必然有拖泥帶水索然無味之感。

其後，蔡籌拍《西湖春曉》未果。大陸易手前迫於形勢，經港北上。中共政權成立，在文化部電影局任高職，間中組團赴蘇聯及東歐國家作友好的訪問，其在「文革」期間的遭遇，則不詳。

崑崙公司在三年間只拍了九部影片，似嫌過少，他們的宣傳術語是「慢工出細活」。最大的要點是出品要和「政治形勢」相配合：例如國共之戰展開了徐蚌會戰序幕時，推出了由陽翰笙編劇、沈浮導演的《萬家燈火》，針對著當時的社會弊病，指出或指示小資產階級一定要擺脫統治階級而向工人階級靠攏，而工人階級必需團結起來……。總之，崑崙公司的出品，處處表現出「領導」、「示範」以自居，的確是被認為進步的民族資本家了。

上海市在一九四九年五月下旬易手的，接收電影文化界的是華東軍管區文化局，局長夏衍（沈端先）。執行接收者為于伶及鍾敬之。由於崑崙公司的核心把接收資料安排妥當，而且鑒於勝利後接收時投資人雖感到出品遲緩，但仍有利可圖，且獲「討好」。

之紊亂，駕輕就熟，進了一步，名稱方面，不叫接收，而稱接管，頗多受寵若驚之感，頻頻說明要大家繼續安心工作，為人民服務，只是領導權轉移而已，以後的清算則不在話下。

接著是召開影劇工作者座談會，以便籌組上海影劇協會。有一次是在橫濱橋上海劇校舉行，當夏衍抵達時，群趨前大獻殷勤，千穿萬穿馬屁不穿，這句話在何時何地都行得通。座談會由熊佛西任主席，說明籌組影劇協會選出執行委員，執委有資格北上參加全國文化會。當時陸續有人發言，其中有潘子農者放了一炮，說是有些專拍國民黨特片麻痺群眾者沒有資格入會，於是引起反擊，因潘曾在國民黨內做過事，戰前在藝華公司工作時被認為軟性一派，潘變成自討沒趣，結果是成立會員資格審查委員會，推定沈浮等人處理。審查結果，將近一千個影劇工作者有七人被拒或暫緩入會，此七人姓名如下：屠光啟、唐煌、唐紹華、陳文泉、何非光，另二人不詳。前二人後在港，後二人在台，何非光搭上了軍隊關係，管它入會不入會，到「解放軍」中從事文工工作去了，大家也奈何他不得。

是年六月十八日，影劇協會假天蟾舞台舉行成立大會，即席投票選舉執行委員，正在指派開票唱票及記票人員時，潘子農自告奮勇，願意擔任唱票員，不知是有人整他一鎚抑或他自己利令智昏，當他唱票時，「潘子農」之名不絕如縷，有人懷疑，要求重新點唱，結果潘子農自然榜上無名，且惹了一身蟻，下不了台。潘見形勢不對，當夜求叩熊佛西之門，雙膝下跪，要求悔過。潘曾在熊主持之上海劇校擔任講師，網開一面，熊囑他下鄉避避風頭，「北上朝聖」之夢於是幻滅。

潘為人極聰明，因而善於投機，與陳果夫同鄉，不時要求陳氏指派工作。戰前在藝華公司任編劇，編過《彈性女兒》、《花開花落》、《神秘之花》等多部，這些都是不容於左派要求的軟性作品；不

過，他是「長城謠」作詞者，作曲者為劉雪庵，這首歌在戰時頗為流行，今日台灣電台中間有播放此曲，為詞意以略加修改，無論怎樣，聽起來感傷味兒太重，似乎不宜於勵精圖治的局面吧。

潘於戰前曾與女星舒繡文同居，舒屬明星公司旗下，一日潘赴片場探班，被閽者拒，潘盛怒稱：舒乃余之內子。門房推出了「工作期間謝絕探訪」的理由，仍不賣賬。事聞於明星公司宣傳部，乃撰文載其經過，頗多挖苦，於是「潘外子」之名乃響於圈內外。

抗戰期間，潘在中央電影廠任事，與左翼時通氣息；戰後返滬曾執導《街頭巷尾》一片，劇本經過了左翼的添枝添葉，與原始本大有出入。左翼雜誌有如下的記載：「潘子農本是國民黨電影人員，對於他要求進步的願望，黨的和進步的電影工作者也曾本著爭取、團結的方針，表示了真誠的歡迎。」想不到此公要求進步過速，盡量把紅墨水潑臉，發生了上述的選舉醜劇，這一跤跌進了深淵裡；後來制服一套、隨帶搪瓷飯碗一只、筷子一雙，周旋於劇校或訓練班裡吃其大鍋飯了。

這個例子足為善於投機者戒。

六、杜月笙調解《啼笑因緣》雙胞案

描寫美國黑手黨內幕的《教父》影片，賣座之盛，轟動全球，原因何在，可能與真實性的暴露黑社會有關，名為「教父」，實則相當於中國人習稱的「幫會頭子」，說得出做得到，幫有幫規，一定遵守，如有破壞，必遭痛懲。由此而聯想起過去海上聞人杜月笙，其畢生行徑，顯與「教父」一辭相脗合，惟杜頗具中國傳統的遊俠精神，一言一行，大有司馬遷所云「其言必信，其行必果，已諾必誠，不愛其軀，赴士之困阨，既已生死存亡矣，而不衿其能，羞發其德……」之作風。

關於杜月笙一生之描寫，編著成冊者，訪問出售甚多，或擇其飛黃騰達之一章，或錄其出身寒微之片段，或有綜述其一生之經歷者，在過去八十年間，杜對當時的政治社會頗具影響力，如果以杜之經歷，就戲劇性之角度加以剪裁，攝成傳記電影，毫無疑義，將成為一部中國式的《教父》影片。

西方國家對個人傳記電影之攝製，頗具成效，例如《愛迪生傳》、《居里夫人傳》、《威爾遜總統傳》、《路透傳》、《左拉傳》、《珍哈露傳》……不勝枚舉，大都以該人之姓名作為片名，俾使觀者諸片名即知為某人之傳記片。如果拍攝《杜月笙傳》而另以《義薄雲天》之類為片名，則失去其真實意義矣。

杜月笙對中國電影之關係，曾在一夜之間，被明星公司請他出任董事長，目的是為了《啼笑因緣》雙胞糾紛，冀望杜氏出面「閒話一句」來解決紛爭，不料一度觸礁。此中經過，頗多曲折，鑒於近年來國片之「雙胞案」、「三胞案」糾紛迭起，以今之視昔，由昔之視今也。

《啼笑因緣》為張恨水所著之言情小說，曾在上海《新聞報》連載，讀者甚多，當時為一九三〇年間，正值新文藝活動旺盛時期，張恨水所著小說亦偏於鴛鴦蝴蝶派，事實上，鴛鴦蝴蝶派小說大都描寫細膩、人物生動，結構曲折，深得社會各階層讀者之歡迎，大學生一卷在手，多愛不釋手，販伕走卒讀之也覺津津有味，雅俗共賞，男女咸宜。張恨水所著說部，被搬上銀幕者甚多，《啼笑因緣》不過其中之一罷了。

據說，張恨水的小說特別適於改編電影，因其小說結構極具電影劇本所必備的三個S，所謂三個S，即Surprise（出其不意）．．Suspense（懸疑重重）．．Satisfaction（滿意）。電影劇本只要依據三個S為原則，一層層的發展，一層層的使觀眾達到滿意。近年流行的新潮製作，當然揚棄了三S原則，想到那裡做到那裡，可能會使觀眾發生刹那間的興趣，但畢竟太空洞，有人認為新潮製作實乃偷工減料之作。

最早，明星影片公司購買了《啼笑因緣》的攝製版權，是向該書的出版者三友出版公司洽購，並與作者張恨水簽訂合約，順理成章，應該沒有什麼問題的了。可能明星公司與張恨水的版權合約，除了拍攝電影外，也包括了改成舞台劇的版權，既然範圍甚廣，全國各地上演舞台劇時，斷非明星公司所能控制了的。

當時全國各大城市的遊樂場所，鑒於《啼笑因緣》搬上銀幕在即，大家打鐵趁熱，也都紛紛改編成舞台劇──一般稱之為文明戲，誰也沒有考慮到版權問題，首先有劉筱衡、常春恒等接辦了上海北四川路的香港大戲院，組團籌演《啼》劇，發佈廣告，大事宣傳，事聞於明星公司，當由該公司巨頭之一周

劍雲委託律師出而干涉，指其侵佔版權，後經調解，結果是賠償周劍雲六千元，把《啼笑因緣》劇名改

為《成笑姻緣》才算了事。

原來劉、常二人係當時上海聞人黃金榮的門徒，香港大戲院且加上了「榮記」字樣，黃金榮本來要出面的，但涉及版權的法律問題，也就忍住了這口氣。後來黃金榮和顧無為談起這件事，認為可以由顧出面去拍《啼笑因緣》，言下之意，自然有老頭子暗中支持。

提起顧無為，來頭也頗不小，民初時即從事新劇運動，粉墨登場，擅演言論正生，相當於京劇中的老生，此人原籍浙江，寄居南京有年，口操南京官話，在舞台上鼓吹革命，唸台詞時仿如演說一般，說得激烈處竟會聲淚俱下，非叫觀眾鼓掌喝采不可，假如觀眾不鼓掌，他會愈說愈激烈，自我發揮，一定要使觀眾發出了共鳴的掌聲方始罷休。

因為那時候的新劇，也沒有什麼劇本，決定了一個劇名和若干人物，擬出一張幕表，由演員們自我發揮，最好的是方言雜陳，好像一盆炒什錦，演言論正生的必定是滿口官話（即後來的國語），演旦角的則操吳儂軟語，演家丁之類者，則必操江淮土話，打諢插科，處處在引人發笑，有時候也會大抱不平，看見老爺行為不當，例如在外納妾置糟糠於不顧，那麼這個老家丁竟然拿了掃帚在台上大打老爺一輪，使觀眾的笑聲與掌聲雷動。

不過他們也有使人深省、發聾振瞶的地方，如顧無為等響應辛亥革命，諷刺袁世凱登基等等，也都編成新劇，頗得觀眾叫好。

後來顧亦組設大中國影片公司，先後拍了二三十部片子，大都為民間故事片和神怪奇情片，間中拍過一部《再造共和》，看來也有點時代意義。

顧無為也是黃金榮公館出出入入的人物，當黃有意囑他也拍《啼笑因緣》那時節，他除了設有大中國影片公司外，還在上海經營齊天舞台，又在南京開設大世界遊樂場，試想，一個能在遊藝界頗為兜得轉的人物，自然也有幾度散手。

有一天，顧無為由上海回到南京，他的大世界遊樂場裡，也在上演《啼笑因緣》新劇，當顧走進辦公室，桌上赫然有法院送來的傳票，是周劍雲控告南京大世界遊樂場上演的《啼笑因緣》侵害了明星公司的權益。

當時顧無為認為明星公司幾個巨頭，和他有點交情，尤其是張石川和他合作過民鳴劇社，當顧無為演那齣諷刺袁世凱登基的《皇帝夢》時，曾被捕入獄，張石川曾發動文化戲劇界予以援助，說起來是一條戰線上的好友。所以他想憑藉私人情誼一定可以疏通一下，事態不會嚴重，他心裡有了盤算，在同人面前則不露一點痕跡，以免影響軍心，《啼》劇仍繼續上演。

是晚，顧無為即乘夜快車由京返滬，事情也實在太湊巧，原告人周劍雲也坐在這節車廂裡，顧立即上前去打個招呼，想乘機說明一下，不意周竟顧左而言他，使顧碰了個軟釘子，只好訕訕退回原座。

次日，又在一個集會上碰見了張石川，當下顧向張說明原委，希望大家能夠諒解，因為過去明星公司拍攝《火燒紅蓮寺》之先，顧無為的大中國公司也要拍《江湖奇俠傳》，張石川曾向顧無為討個交情，顧即放棄了此片的拍攝，以免鬧出雙胞案，現在為了《啼笑因緣》的事，也希望明星公司暫不過問。可是張石川打了個太極，把事情推在周劍雲身上，這一來，顧無為知道事情無轉圜的餘地，只有到南京去對簿公庭了。

開庭之日，明星公司由律師代表出庭，顧則親自出馬，例行問話之後，顧即提出要明星公司出示

《啼笑因緣》的版權證據，法官轉問明星公司的代表律師，律師當時提不出，這裡面可能有一點烏龍，

明星公司收購了《啼笑因緣》的電影攝製權和改編舞台劇權，那麼只要把張恨水和明星公司的合約拷貝

一份（當年尚未發明影印機，但用相複攝一份也很方便）便是證據，也可能明星公司只收購了電影攝

製權並不包括改編舞台劇權，那麼明星公司是有弱點的，因為打官司一切全靠證據，當時法官下令明星

公司代表律師檢同證件改期再審。

顧無為看準了這個關節，特向內政部去申請拍攝《啼

笑因緣》的劇本併呈內政部，不知是透過人事上的關係，抑或內政部也是烏龍百出？既然有人申請執

照，內政部也就「准予備案」發給執照。因為攝製電影，似乎從來無需申請執照，只有在攝製完成後必

須申請檢查，後來中央成立了電影劇本審查委員會，也不過對劇本內容和思想上加以檢核，至於攝製與

否或鬧出雙胞案則不受拘束。

執照到手，顧無為可以大做文章，回到上海，把執照製成電版，就在上海各大報章上刊登出來，說

明大華公司（顧不用大中國公司名義，當然另有一層想法）已取得《啼笑因緣》的正式攝製電影及上演

舞台劇的專權，以後任何人不經大華公司的許可，不得攝製或上演該劇，否則依法控訴。看來事情的發

展已經反客為主了。

同時，顧無為託人帶信給張石川，只要他偕周劍雲來表示一下，便馬上把攝製權讓給明星公司，張

周當然不願低這個頭。

如果以常理來推斷，明星公司只要以原著人張恨水的同意書，具狀法院並不是沒有勝訴的把握，不過明星公司已把此片拍得七七八八了，官司繼續打下去，日子一拖久，損失更大。因此張石川、周劍雲急時抱佛腳，馬上向杜月笙投門生帖子，並請杜出任明星公司的董事長，明眼人看來這完全是掛名性質，無非作為擋箭牌。

杜月笙於是到黃金榮公館擺下了酒席，並請聞蘭亭、袁履登及林康侯等作調人。杜月笙表示，張周是他的學生，要顧無為看他的面子，事情不要再鬧下去了。顧無為答得也很乾脆，既然杜先生出來調解，一句閒話，只要張石川、周劍雲前來認了錯，那麼什麼也不說了。杜月笙看見顧無為不賣他的賬，耿耿於懷。

後來顧無為又把周劍雲向香港大戲院劉筱衡要了六千元的賠償費，在黃金榮面前說出來，因為劉是黃金榮的學生，黃金榮一聽之下大為光火，大罵欺人太甚！如此一來，事情又演變成黃杜之爭。本來杜月笙也是黃家的門客，但此時杜月笙的社會聲望已超過了黃金榮，再加上張嘯林在杜面前履進讒言，以致黃杜芥蒂愈深。

周劍雲知道顧無為揭穿了他的底牌，一著急，只好把六千元退出，仍託袁履登送回黃公館賠罪，至於《啼笑因緣》雙胞之爭，一時仍無從解決。

明星公司也只有向內政部交涉，說是他們早已把《啼笑因緣》攝製完成，正擬申請登記執照，顧無為只是故意搗亂，請內政部調驗影片，便可證明。內政部遂下令要大華和明星於兩星期內呈繳影片，再作決定。

對明星公司而言，《啼》片已拍得差不多了，陣容甚盛，胡蝶兼飾兩角——沈鳳喜與何麗娜，鄭小秋演樊家樹，夏佩珍演關秀姑，蕭英演關壽峯，譚志遠演劉將軍，王獻齋演沈三絃。至於大華公司，本來只圖領到了拍攝執照，向明星公司示威一下，只要明星態度軟化一點，也就算了，現在既然要呈繳影片，勢成騎虎，顧無為也不肯坍這個台，好在有兩個星期的緩衝，決定週旋到底，居然在十天之內，也把《啼》片拍成，並由吳素馨、陳秋風、范雪朋、王无恐、秦哈哈、王呆公分飾主要角色，這些演員有的就是在舞台上演《啼笑因緣》的。

當大華公司宣佈趕拍《啼笑因緣》時，明星公司有點著慌，馬上聘請了上海第一流的大律師共達九人之多，準備大戰這場雙胞案，先在各大報紙上刊出廣告，理直氣壯，其求勝之心，可以想見。大華公司沒有第一流大律師可請，率性一個律師也不請，逕用大華影片公司名義出面，所有駁覆的啟事和其他宣傳文字，全由顧無為和他的手下協商起草，有關法律問題的，另延幕後律師過目指示。

雙方一面是對簿公庭，一面在報紙上展開筆戰，不但轟動全上海，而且競傳全國，在《啼笑因緣》之前，電影界也鬧過不少雙胞案，但均在各做各的或經調解而圓滿收場，唯有此次雙胞案，事情越鬧越大，最受實惠者，要推上海的申報和新聞報，每天刊登筆戰的廣告費，為數大有可觀。

雙方把影片皆如期呈繳內政部，明星公司由於杜月笙的關係，得到內政部某次長的支持，當五人組成的審核委員會看過兩家出品之後，某次長表示，大華公司的片子，過於粗製濫造，分明是趕拍出來的，存心和明星公司搗亂，這個意見自然言之成理。

不過明星公司樹大招風，難免有些地方使人反感，因此這審核委員會裡也有人支持大華公司的，他們的意見是：「我們內政部只責令雙方呈繳《啼笑因緣》影片，已證明顧無為是否徒挾執照存心刁難，

至於片質的好壞，內政部無過問之必要。」至此，《啼笑因緣》的影劇權無疑是屬於大華公司，那麼法院裡的官司，明星公司的失敗也成了定局。

於是，明星公司決定先把片子推出再說，當即向法院交出十萬元保證金，請求上映，法院准予所請，即在各報刊出《啼笑因緣》大幅廣告，首映地點是愛多亞路的南京大戲院（該院原專映首輪西片的），第一場放映時間為下午三時。

顧無為一看廣告，大為駭然，馬上到法院去查明經過，就提出反要求，也提出十萬元之保證金，請求法院禁止該片上映，法院也答應了這個請求，遂於是日下午第一場放映時，即予執行。這天的南京大戲院，一面貼出了《啼笑因緣》的上映廣告，同時也貼出了法院禁止此片上映的告示，雙方的戰鬥，已達短兵相接的階段。

南京大戲院門前，頓時擠得水洩不通，有的要求退票，有的在看熱鬧，戲院當局為著戲院本身的利益，迭向雙方奔走調解也無濟於事。

事情還是弄到杜月笙的頭上來，他認為與其打官司失了面子，不如及時私下和解，還是江湖上必具的趁風轉舵的方法。於是乃由杜氏出面請客，上海市長吳鐵城即幾個有關的局長、上海工商界聞人如虞洽卿、聞蘭亭、袁履登、林康侯、黃楚九等，另外像張嘯林等聞人，都被邀出席調停。

杜月笙當時向黃金榮要求，請他向顧無為說一句不要堅持打官司，把《啼笑因緣》的版權讓給明星公司，「大華」的一切費用及版權費轉讓多少，只要「一句閒話」明星無不接受。顧無為眼見著杜月笙再度出面調解，當然也要退讓幾分，他說，這件事無非是爭一口氣，因為明星公司周劍雲也太猖狂了，

我迫不得已和他周旋一下，現在杜先生再出來作調人，當然要賣這個面子，《啼笑因緣》趕拍十天以及其他開支一共花了十萬元，內政部的執照，無條件的送給明星公司。

杜月笙當即表示「閒話一句，十萬元即日送上」。一場官司，就這樣和解了。

未數日，明星公司的《啼笑因緣》在南京大戲院上映，大華公司也在申報、新聞報刊出啟事，大意是說：「本公司前由內政部授予《啼笑因緣》影劃權執照，現在將電影攝製權無條件讓予明星公司，至於舞台劇版權，仍為本公司所有，以後如有任何同業，意欲上演該劇，只須事先向本公司作一書面或口頭的照會，即可開演。」事實上，一部小說經改編拍成電影，電影公司必須向作者購買版權；至於改編舞台劇，原作者和改編人均有權抽取上演稅，僅憑向有關單位申請備案而不把版權費付給原作者，這是極不合理的，不知道四十多年前的《啼笑因緣》雙胞案，是由內政部擺了烏龍呢？還是「霸道」走了法律的後門而得到了勝利？

明星公司在年報中對《啼笑因緣》之糾紛，作如下之說明：《啼笑因緣》本為張恨水之說部，明星公司業經取得張君及發行該部之三友書社之同意，攝製影片，乃又有同業某公司有意為難，迳向內政部註冊攝製該片，以致引起涉訟的糾紛，明星公司雖得到最後之勝利，然損失總不能免。

《啼笑因緣》的原作者，以及引起糾紛的兩家公司的主持人及調人，大都已歸道山，顧無為亦早已在港逝世，其晚境頗為拮据，顧之夫人林如心──也是當年名聞於新劇舞台上之悲旦，不時與人談及當年事跡，因顧時值盛年，好勝好強，回首前塵，唏噓不已。

關於《啼笑因緣》一劇，香港粵語電影界曾一再攝製。一九六四年，邵氏和電懋也競相拍攝，由於原作者張恨水身處大陸，當然不會引起版權糾紛，換言之，兩家公司都省卻了一筆購買版權費。

不過時移世易，《啼笑因緣》的時代已屬明日黃花，已引不起觀眾興趣，故兩片的營業狀況俱差強人意，電懋出品者且參加台灣主辦之「亞洲影展」，飾演關秀姑之林翠和飾演關壽峯之王引，獲得最佳「配」角獎，致使陸運濤代表領獎時頗感尷尬，他說：林王二人從未擔任過配角角色，這次居然獲得了「配角」獎，我不知道向他們怎樣交代，事實上也無法交代了，因為影展閉幕後，陸運濤赴台中參觀故宮博物館，在飛返台北時，即遭飛機失事而罹難。

每屆影展的獎品，好像有過協定似的，所謂「門門有獎，絕不落空」，問題是大獎誰屬？小獎屬誰？多多少少有點台下交易，只怪電懋公司的公共關係沒有搞好，主辦影展的單位也有點偏心，大有「給了你兩個配角獎，已經夠面子了。」後來飛機失事，大家忙著辦理喪事，「配角獎」風波也就不了了之，因與《啼笑因緣》有關，故在此順筆一提。

七、悼念卜萬蒼，兼談導演今昔觀

老牌導演卜萬蒼，於一九七三年十二月三十日病逝，享年七十有四，其從事電影工作凡五十餘載，最早習攝影，改任導演後其作品經歷默片而聲片、黑白而七彩，經彼提攜之男女明星歷歷可數，因之卜氏對中國電影的發展具有相當貢獻，其作品約在七十部至八十部之間，擅長處理大場面製作，被譽為中國的西席地米爾（Cecil B‧Demill港譯施素德美，好萊塢大導演，其作品有《萬王之王》、《十誡》等）。晚近十餘年來時運多蹇，韜光養晦，日以晨運及勤習英文以資消遣，本擬移居太平洋彼岸頤養天年，或因客觀環境及經濟條件所限，至未果。卜老宅心仁厚，一旦棄世，聞者惜之。

卜萬蒼原籍江都，久居滬瀆，其所操滬語或國語略帶江淮音韻，民國初年時，南通張謇（季直）在籍興辦實業，對文化戲劇方面尤具興趣，曾網羅劇界人士赴南通提倡劇運，卜氏賓緣在張氏門下躭過一個時期，時中國電影方值萌芽，成為時髦的文娛事業，凡與「拍電影」搭上一點關係，好比臉上飛金，十分「架勢」。卜導演從一西人名哥爾金者習攝影術，當時的攝影術無「藝術氣氛」可言，只要手搖開麥拉，底片上能夠感光，有景物、有人像，目的即達，即無師亦可自通，因此不久之後，卜氏即可獨當一面擔任攝影師。他的第一部影片，片名「飯桶」，十分有趣，自然是一部滑稽動作片，時為一九二〇年間，是為卜氏從影的嚆矢。

《飯桶》一片，主演者為秦哈哈與洪警鈴，如果是年逾半百的讀者，可能看過秦洪二人演過的影片，到了三十年代，正是默片與聲片的交替階段，秦洪二人都成為搶手的性格演員，擅演歹角，給影迷留下了頗深的印象。

秦哈哈亦名秦桐，出身是文明戲舞台上，專演言論正生一類，後來文明戲漸趨沒落，而電影上亟須這類角色，以年齡關係，改演為非作歹之徒，或者是食古不化的老頑固之類，其演技相當於後來的洪波。由於歹角演得太多，同時忽略了家庭子女教育，在第二代的印象中，認為乃父是個壞人，因而依樣葫蘆，非但無心向學，而且與市井無賴為伍，秦桐屢屢誡之，無奈言者諄諄，聽者藐藐，後來父子之間展開談判，乃子居然用上海幫會間習用的語彙相對，曰：「儂自己是個壞人，還要來管我，儂那能格物寫意啦？」儂那能格物寫意，易以粵語，相當於「點解你唔通氣嘅」，父子之間竟然用「吃講茶」的方式來對答，使秦桐啼笑皆非，為之氣結。

台灣有個擅演歹角的演員孫越，其子方在小學肄業，小朋友們知道他是歹角之子，鮮與嬉遊，甚而和他隔絕，幼小心靈受不住這種外來刺激，歸告乃父，孫越雖擅演歹角，但本性不壞，於是親赴學校，向小朋友們一再說明他是好人，在電影或電視上常演歹角，是在「做戲」耳，畢竟小朋友們對他的歹角印象，先入為主，並不能解釋一番就扭轉了小心靈的觀感，足見電影或電視的表現，或導人以向善，或誘人以犯法，影響頗大。

再說洪警鈴，其形象已使人有憎恨之處，獐頭鼠目，舉手投足，一望而知不是個好東西；也許歹角演得太多，到了晚年，茹素唸佛，大有藉贖前愆之感，對佛教宣揚頗多努力。

猶憶上海靜安寺路（抗戰復員後易名南京西路，易手後仍沿用此名）馬霍路口，有巨宅，宅主迷於風水之說，因該宅適當馬霍路之衝，遂於宅前置石翁仲一對，高可丈餘，不料引來了善男信女，向之膜拜，香火不斷，於是該宅鄰近遍設香燭肆，營業不惡，一若城隍廟，也像九龍的黃大仙祠。

復員後的上海，萬商雲集，交通擠迫，市政當局為了疏導南京興路的交通，凡屬瓶頸地帶，一律拆除，這一對石翁仲也遭遇到拆除命運，一般善男信女大為不滿，遂由洪警鈴等發起抗議，市政當局對疏導交通勢在必行，惟對民間傳統習俗，也得顧及，折衷之下，遂在閘北荒僻處撥地一方，以資安頓這一對石翁仲，洪警鈴對此事奔走最力，翁仲若有靈，應該保佑他多活幾年。

卜萬蒼從事攝影工作，為時甚短，是在一九二〇年至一九二四年間。「攝而優則導」，他在一九二五年就執了導演筒，當時隸屬明星公司旗下，其處女作為《良心復活》，由楊耐梅、朱飛主演。

楊耐梅粵籍，在當時紅極一時，且活躍於社交界，適狗肉將軍張宗昌旅滬，慕其美艷，圖量珠據為己有，所謂「珠」，實際上是裝買了一車廂的銀洋，楊與之週旋了一個時期，一個是作威作福的大軍閥，一個是活躍洋場的新女性，不可能有什麼具體結果，楊自有聲電影發明後，風頭始歛，後又染阿芙蓉癖，十餘年前流落香港街頭，瑟縮於千諾道海傍大建築騎樓底下，與丐婦無異，後被一老牌影迷所識出，經大陸救總助之赴台，與女團聚，不久即逝於寶島，如此一代藝人，其經歷與下場一如銀幕上的一齣戲劇，能不令人唏噓耶！

至於朱飛，風流倜儻，為嬰宛所喜的「女人湯丸」，為了剃光頭上片場，不久也就淘汰了。

一九二六年間，粵人黎民偉由港赴滬，組民新公司，聘卜氏導演了一部《玉潔冰清》，當年的電影大都屬於哀艷言情之類，此片由張織雲、李旦旦、林楚楚、龔稼農等主演。張織雲面貌娟好，擅演悲

劇，致有「悲旦」之稱，近水樓台，與卜萬蒼相戀，導演之與女明星結為夫婦者，屢見不鮮，卜張之

戀，展開了卜萬蒼生命史上多姿多彩的一頁，這一頁很快就揭過去了。

李旦旦，在電影界成就殊少，又名李霞卿，曾學過航空駕駛，被稱為中國第一名女飛行家，究其實際，無非是一時好奇的風頭主義者。

林楚楚為黎民偉之偏室，擅演賢妻良母，數十年如一日，為影迷所稱道。黎民偉原配姓嚴，產一女，就讀上海光華大學，譽為校花，同窗沈昌煥追求不遺餘力，有情人終成眷屬，沈在仕途一直飛黃騰達，如今貴為部長夫人。

龔稼農，當年之名小生也，南京人，操國語時頗多濃重鄉音，因額上皺紋頗多，有六路圓路（上海有軌電車之編號）之稱，畢生從事演員工作，有彼主演之片，至少在二百部以上，抗戰復員後，改在軍中文娛工作，後隨軍赴台灣，退休後在報端撰寫回憶錄，無異是一部中國電影發展史，晚年過著恬靜而安詳的晚年生活。

從一九二六到一九三〇年間，卜萬蒼在導演工作上的成就不大，在明星拍過《良心復活》、《掛名夫妻》（此片使阮玲玉一舉成名）《湖邊春夢》、《美人關》等；在新人公司也導演過幾部滑稽片，凡善足陳。直到一九三一年，視為卜萬蒼事業漸趨輝煌的轉捩點。

那是因為電影界掀起了一個龐大的製片組織，便是黎民偉的民新公司和羅明佑的華北公司、吳性栽的大中華百合公司，但杜宇的上海影戲公司合併為聯華影業公司，由羅明佑任總經理。羅明佑為老外交家羅文榦之侄，羅原在華北經營影院業，其機構名為華北電影有限公司，在北平、天津、青島、石家莊以及東北各地擁有電影院數十家，就是在上海廣州香港也有聯營的影戲院，穩執了華北電影發行的牛

耳，彼之所以要從事製片事業，一則可以滿足他轄下影院的片源，再則他也有頗為堂皇的理想，那便是

「聯華」商標上揭櫫的「提倡藝術，宣揚文化，啟發民智，挽救影業」，可是在某一時期，聯華公司卻

成了扶植左翼大進軍的前哨陣地。

羅氏晚年從事傳教事業，仍不忘電影業務，曾在九龍彌敦道北海街經營一家廣智戲院，這家戲院小

得連廁所都沒有一間，當年為影壇巨擘的羅明佑來經營全港九最小的一間電影院，難免有點自我諷刺，

廣智戲院所在地後被政府收回，拆卸後改建多層停車場，滄海桑田，世事的變遷實令人不可思議。

聯華初創，由孫瑜導演了《故都春夢》、《野草閒花》…卜萬蒼也在這個時候導演了《戀愛與義

務》、《一翦梅》、《桃花泣血記》，觀感為之一新，從哀感頑艷的陳腐題材走向了新文藝路線，這些

片子的主要演員，大都由金燄、阮玲玉、林楚楚、陳燕燕、高占菲等擔任，攝影師皆由黃紹芬擔任，即

在香港鬻歌的王天麗之生父。

孫瑜，四川人，曾肄業於清華大學，後赴美國威斯康辛大學攻讀文學戲劇科，繼又入紐約電影攝影

學校和戲劇學校攻讀，時哥倫比亞大學設有電影科，孫投入攻讀晚班，如此說來，孫是一個不折不扣

的學院派電影導演，他的作品獨多幻想主義。孫在一九二七年返國後，先後在長城畫片公司（也是一家

頗具規模的由幾個美籍華僑所主辦的老公司）、民新公司導了幾部武打片，什麼《蜘蛛黨》、《魚叉怪

俠》、《風流劍客》之類，直到參加聯華，始有嶄新表現，《故都春夢》與《野草閒花》一出，使人對

之刮目相看，也塑造了銀幕上的一對情人，金燄和阮玲玉。

孫瑜由於吃過洋水鍍過金，如同他的特殊性格，處處要求高人一等，當年聯華旗下擁有名導演甚

多，其待遇概以月薪計酬，月支一百元至二百元之間，而孫之要求必須一百零一元或二百零一元，表示與

眾不同，同儕咸竊笑之。孫患有口吃，對演員解釋劇情時常吶吶而辭不達意，在片場工作時不能高喊「開麥拉」，本來一個導演喊出一聲「開麥拉」，全場寂靜，大有耀武揚威之意；孫瑜因口吃，喊了「開」字，停了半晌，再喊出「麥」字，有些乏力不從心，乃自動放棄這種「耀武揚威」權利，改吹銀雞，以代發號施令，偶對演員之表演不合要求時，則繼續猛吹銀雞，不明底蘊者幾疑片場發生了打劫情事。

孫為人有浪漫氣息，喜作新詩，報間譽為詩人導演，反而引起他的不滿，怪事也。彼對力捧之女明星，難免也有愛慕之意，輒以情詩寄意，惟不及於亂。該說是把熱情昇華到靈的境界，自我陶醉一番，於願已足。

如果是今時今日，女演員為了力爭上游，百般遷就於導演者，數見不鮮，神女有意，襄王求之不得，不過這裡應加註解，有夢者先屬於老闆階級，導演只能適可而止罷了；要不然老闆必炒導演魷魚。該說是把熱情昇華到靈的境界，自我陶醉一番，於願已足。

某大機構主持人，對旗下之女明星視為禁臠，一新進導演「不明究理」，居然先「嚐」為快，情報傳到主持人耳裡，藉故中止導演合約，而禁臠也悻悻然自動離去。

也有不露痕跡而飽享豔福者，則屬獵豔高手：有某大導演，頗具才華，性情中人，有風流才子之稱，女明星之與彼共圓好夢者，不知凡幾；彼之拿手傑作，為情書攻勢，如果把他和若干女明星的情書彙集起來，大可印一本新派情書大全。

雖然不露痕跡，有時候也會觸礁，緣有某女星與之相交有年，當然談不到婚嫁，因為該導演是有家有室的，則稱之為「地下情人」可也。適有某男星插足其間，女星自然選擇了後者，形成三角，導演遂下筆千言，情書一通、表達寸心，不料該女星竟將「纏綿悱惻」的千言萬語，交由另一演員當眾讀出，一時成為笑談。

再拉回來談談詩人導演孫瑜，時為一九三二年，左翼文藝運動正在開展，共產黨地下組織（僅僅是一小撮）當然注意怎樣打進電影界，孫瑜亦在被爭取之列，不過孫的個性很特別，多少有些悲憫的襟懷，在他的作品裡，除了洋溢著一些普羅意識外，還沒有明顯的赤色渲染，其最為年輕影迷所稱道者為一部《野玫瑰》，因為它反映了大都市裡小市民的生活實況，實質上是充滿了孫瑜的幻想主義所稱道，此片捧紅了女演員王人美，一頭不加修飾的長髮、白恤衫、工人裝，竟成為當時年輕男女模仿的對象。

直到他導演了《體育皇后》、《小玩意》、《大路》諸片，左翼陣線大為叫好，說他擺脫了以往的感傷和悲觀（事實上是悲天憫人的情懷），正確地宣傳了戰鬥和勝利，論功行賞，都歸功於共產黨電影工作者的領導與直接幫助，事實上是否如此，只有天曉得。

戰時，孫瑜在重慶，參加國營電影機構，導演了《火的洗禮》和《長空萬里》，成績平平，仍擺脫不了他的幻想主義，當時國共合作，一致對外，這種為國宣傳的形式主義電影，左翼對之不作嚴厲批判。大陸易手，孫也側身紅朝，為了導演一部《武訓傳》，列為毒草，鬧得滿天神佛，反動帽子向他頭上亂擲，其年齡與卜萬蒼相若，不知尚能「苟安」於「盛世」否？

一九三一年間，西北發生嚴重旱災，饑民載道，聯華當局有鑒於此，根據此種題材籌拍電影，交由卜萬蒼導演了一部「人道」，一面描寫了災情的嚴重，一面暴露了都市生活的醜惡，這種對比手法在電影上最能打動人心，簡言之，即「朱門酒肉臭，路有凍死骨」的寫照，該說是一部有益世道人心的片子，為當時辦理賑災事宜的許世英、熊希齡等嘉許，並且代向南京教育部申請嘉獎，這一下引起了左翼陣線大加抨擊，認為《人道》一片，罪大惡極，徹頭徹尾的反動，現在抄錄一段左派人兄的評語：「影片《人道》上映於一九三二年，這時正是左翼電影高舉起反帝反封建革命大旗的時候，它是和左翼電影

運動的反封建任務針鋒相對的；同時，由於它利用了當時人民群眾關懷當時旱災的心理，已對災情嚴重的描寫騙取了不少現象，從而就更有對它加以清算的必要……」天啊！人們關懷嚴重災情，也算罪過，也要加以清算，豈不到了世界末日？

質言之，因為《人道》受群眾歡迎，受政府嘉許，惹來了這場「欲加之罪，何患無詞」的抨擊，首當其衝的便是該片導演卜萬蒼，不過當時的卜導演聲譽甚隆，與其抨擊，毋寧爭取，這是最會善變的左翼陣線的手法，他們的錦囊妙計是釜底抽薪，先罵而後捧，使當事人有點飄飄然，左聯便向卜萬蒼提供了劇本，劇本是電影的靈魂，這一招果然有效。

這個劇本便是田漢執筆的《三個摩登女性》，也是左聯打進電影界的第一砲。片中三個女性分由阮玲玉、黎灼灼、陳燕燕演，男主角是金燄，一生三旦，在當時來說，也算陣容鼎盛，影片描寫三個不同性格的女性圍繞著一個男青年來發展，時代背景是一二八滬戰爆發的前後，也就是左翼嚷著「抗日」的時候，片中抨擊了資產階級智識分子的墮落，反映了勞動階級的力求進步，這是左聯的老生常談。

片中對當時的藝術大師劉海粟極盡諷刺的能事，因劉是主張藝術至高無上，不受政治桎梏，當然與左翼的「政治決定一切」大相逕庭，片中對電影明星也作了自我諷刺，說是那些男女明星都是衣服架子（事實上有些「女人湯丸」的男明星的確虛有其表），沒有靈魂；反過來講，如果他們都搭上左聯的線，便算有靈魂了。

黎灼灼在片中飾演一個熱情奔放的南國女郎，和金燄有熱吻鏡頭一個，此為中國電影在銀幕上出現熱吻鏡頭的第一遭，這一吻曾使王人美有點那個，因為王人美和金燄已經進入戀愛季節，而黎灼灼、金

餱之間也頗接近，一時風風雨雨，後來王人美還是下嫁了金燄。黎灼灼後來在香港電視劇中時常出現，擅演老旦，演技不錯。

《三個摩登女性》叫座兼叫好，田漢馬上供給卜萬蒼第二個劇本《母性之光》。

卜萬蒼完成了《母性之光》，此片之含有左翼傾向，不在話下，但對卜萬蒼之聲譽，卻如日中天；在聯華公司而言，稱得上是首席導演。本來由孫瑜導演的《故都春夢》，公司有意再拍續集，這導演責任也落到了卜萬蒼身上。

這時候，藝華公司成立不久，主持人嚴春堂是海上聞人黃金榮的門徒，左聯大將陽翰笙與田漢登門拜訪，雙方一見面，陽、田二人當場跪下向嚴磕了一個響頭，嚴春堂還以為是前來「拜老頭子」（黑社會首領招收門徒之謂），如此草率，似對「幫規」不合，後經陽、田說明來意，慫恿嚴氏開辦電影公司，可以獲得名利雙收；嚴雖以黑貨起家，然對文人也頗尊重，至於孰左孰右，不在他考慮之列，藝華公司之創設，基於這一個響頭。

所以，藝華初期出品，是在左聯操縱著的硬性電影（電影之有硬性與軟性，也引起一場戰爭，這是後話，容後再談），營業上未見起色，遂有把叫好又叫座的大導演卜萬蒼從聯華挖過來之舉。

卜萬蒼之受聘於藝華，條件非常優厚，畀以協理名義，供予私家車代步。要知道三十年代的上海，出入而能有自備汽車者，不是富，便是貴，這對卜萬蒼而言，威風到了極點，固然是拜盛名之賜，而左翼在暗中吹噓也不可抹煞。不是嗎？卜萬蒼進藝華的第一砲，也是由田漢編劇的《黃金時代》。

左聯的活動已受政府注意，上海租界當局也在提防，因此田漢化名陳瑜，或者由卜萬蒼兼領編劇之名。

卜萬蒼特向聯華借用金燄，擔任《黃金時代》主角，女主角為殷明珠，可惜這部片子沒有達到預期的成功，不叫好也不叫座，左翼分子亦有話說，在拍攝《黃金時代》期間，曾受到南京有關方面的干預，不是要求竄改劇情，便是要求更改片名；是不是真有其事，抑或左翼硬裝筍頭，推卸失敗的責任？筆者曾看過這部片子，只記得結尾一場，滿堂學生大讀《黃金時代》一書，不倫不類，如果依照左派的觀點，滿堂學生應該大讀「馬列主義」，方可達到叫好又叫座之道也。

八、左聯如何打進電影界？

一九三三年，卜萬蒼從聯華轉到了藝華，首作為田漢編劇的《黃金時代》，該片既不叫好，也不叫座，供他使用的私家車也被老闆收回，協理名義無形中也取消了，足見電影界的過於現實，較其他行業為甚。越年，又拍了一部仍由田漢編劇的有聲片《凱歌》，看來卜導演是被「左聯」在暗中牽著鼻子走；豈止卜萬蒼，還有若干患有左傾幼稚病的導演也被牽著鼻子走，竟然洋洋自得；等到老闆眼見此「路」不可賺錢，一個大轉變，改攝娛樂性濃厚的片子，左派稱之為軟性電影，有些左傾幼稚病患者也只好「軟」化了。不久，卜萬蒼就脫離了藝華公司。

《黃金時代》的女主角殷明珠，提起此人，大有來頭，是上海影戲公司主持人但杜宇的太太，在上海社交界風頭甚健，她有個外號是FF女士，據稱是Foreign Fashion，即外號頭，加上她容貌美麗，身材窈窕，生活裝束，都是站在時代的尖端，洋場上許多醉心西化的女士，都向她模仿，不過當她主演《黃金時代》那時候，論年齡已經大過金燄，在片中飾演一對情侶，並不登對，之後，殷明珠遂逐漸減少拍片，惟仍活躍於交際場所。

但杜宇，唯美派的導演，且精於攝影術，在他自組的上海影戲公司，所有出品大都由他導演兼攝影，女主角自非殷明珠莫屬。但善繪畫，且富幻想，尤其擅長水彩裸女畫，特別對農村婦女更有興趣，

常以溪畔垂柳再加上一個農村裸女在溪畔洗濯衣物，別具匠心，民初商務印書館印行之《小說月報》等，以之印成插頁或封面，距今已隔五十餘載，如能覓得但之作品或《小說月報》之類，睹畫思人，必有另一番韻味。

但杜宇對人體美攝影也有造詣，所攝對象大都以殷明珠為主要人選，另有銀壇霸主之稱的王元龍之小姨譚雪蓉也為彼之造影對象，每當夜深人靜，就在他的片場小天地裡，影機架定，燈光配好，美人上場，喀喀之聲不絕。但杜宇樂此不疲，惟純以唯美為出發點，環顧今日坊間發售之黃色書刊，其裸像竟然纖毫畢露者（電影上亦然），誠不可同日而語也。

由於但杜宇性格上之好於此道，故在他的家庭是電影公司中，其出品獨多《盤絲洞》、《楊貴妃》之類。但雖富有幻想力，偶而也有力不從心之處，例如當他正在導演某一片時，發覺劇情有些不能連貫（當時拍片僅有一個故事或幕表，尚無詳細腳本），馬上打開報紙，看看那家影戲院正在上映類似題材的西片，繼而號召全家老小（包括演員及工作人員）同往參觀，俾能觸發靈感，返後大家互商劇情發展，繼續拍戲，這也可說是開了「集體創作」的先河。

但杜宇殷明珠夫婦，其幼女但茱迪，一九五二年香港首屆選美會上獨佔鰲頭，於參加長堤世界選美會上榮獲第四，為黃種人吐氣揚眉，茱迪也曾從影，惟表情呆滯，彼妹自感與影無緣，乃嬪一華僑落籍彼邦。

談到選美，內幕重重，笑話百出，香港自復員後，舉辦過幾次香港小姐選舉，但規模不大，僅有少數影星歌星參加，或借用報紙來號召讀者票選，事實上已經內定，所謂選舉者僅屬形式或作為某種商品某部影片推廣告罷了，近年來的所謂「十大明星」、「十大歌星」無非如此而已。

只有一九五二年那一屆選美會，由美國環球影片公司一家泳衣公司和北角麗池夜總會主辦，似模似樣，參加的佳麗共有五十餘人，大會主持人李栽法（也是麗池夜總會主人）小禮服畢挺，一派斯文，看來有「強盜扮書生」模樣，李在香港的事業辦得最興旺時期，被他的職員向政府密告一狀，致成為不受歡迎人物，後移居台灣，犯下殺人案件，被判在外島終身監禁，當時港台兩地報紙，列為頭條新聞。

是次選美，初賽時五十餘位佳麗先後登場，包括了後來成為電影明星的李湄、畢寶瓊、唐真等，由於事屬初創，參加者與主辦單位缺乏經驗，沒有讓參加者在事先作基本的儀態練習，致臨場時笑話百出。有京劇名坤伶某也參與其盛，登場時其步伐亦如「趙馬」，再作了一個京劇式的「亮相」，引得全場哄堂；有的作蓮步姍姍，十分肉麻；有的邁步前進，如同操兵；有的作小鳥依人之狀；有的向評判員席上媚眼亂拋，怪態百出，不一而足；這那兒是在選美，簡直是在欣賞猴兒把戲。

只有茱迪與少數幾位，落落大方，沒有引起台下哄笑聲，尤其茱迪在「花道」上來去，儀態自然，使人刮目相看，其臉形特富東方人特點，鵝蛋形而略扁，為外籍評判員所喜，猷憶彼之服裝，白色緞子旗袍上繡五爪金龍，在當時而言，當稱特色）其儀態、其服飾，均經乃母循循善誘，巧安排，不在話下。

入圍佳麗共十二名，經決賽後取錄五名，但茱迪則名列前茅，致獲得了長堤之行，其餘四名及若干入圍者咸表不滿，或向大會抗議其中必有緣故，或向報界發表談話大發牢騷，結果還不是不了了之，選美啊選美，妳的另一名字是「害人不淺」。

後來歷屆選美，參加人數從未有如此之多，有一次某大電影機構列為贊助人，獲選首三名者有「試鏡」機會，將「試鏡」作為選美會上的獎品之一，雖不是騙局，但實在是「口惠而實不至」的空心湯丸，與四十多年前借「試鏡」而斂財者大同小異。

八十多年前，電影界有不肖之徒，借招考演員而騙財者甚多，有一次是在武漢，說是上海某某電影公司籌拍什麼片什麼片，特來武漢三鎮物色演員，年輕影迷趨之若鶩，交了報名費之外還要一筆試鏡費，招考人一再聲明這是菲林費用，影迷不察，目的在獻身銀幕，在開麥拉前大做表情，拳來腳往，看來都是藝術天才。

幾天之後，影迷們前往問訊，看看有無榮登明星寶座的希望，不料這批招考者刮了一筆，早已杳如黃鶴，上當影迷徒呼負負。這種老故事在晚近十餘年的港台兩地，亦迭有所聞，不過手法又進了一步。

但杜宇的上海影戲公司，自一九二二至一九三一年，拍過三十套片子，一度加入聯華，成為聯華五廠，不久就退出，後又與藝華公司合作，致有乃妻殷明珠主演《黃金時代》之舉，後來恢復其公司業務，因聲片崛起，遂改組為上海有聲影片公司，首部聲片《健美運動》，是把一些女性體操再穿插一些歌舞場面，多少有點偷工減料，也有點投機取巧；不過主演此片的三女性，黎明健、白虹和英茵，後來也成了知名人物；黎明健後來是紅朝郭沫若之妻于立群，白虹蜚聲於歌唱界，台灣的名歌星鄧麗君的形象與歌喉，與當年的白虹極相似，英茵於銀幕及舞台上俱有成就，在上海孤島時期自盡於國際飯店。

進入聲片階段的上海公司，不過拍了五六部片子，直至抗戰發生而停止業務。該公司在最早期間，曾培養出兩個人才：一為史東山，原名史匡韶，由職員而演員而當了導演，史在大陸紅朝鬱鬱而死，人所共知。一為胡晉康，即十年前與陸運濤同機罹難的香港影劇自由總會主席。胡在上海影片公司任賬房先生，適有外人來滬推銷菲林（不是德國的艾克發便是美國的柯達）屬意但杜宇代理，但氏具有藝術家本色，對生意買賣不感興趣，乃推介胡晉康擔任外商洋行的買辦，胡在柯達公司任職二十餘年，後改任華達片廠永遠總經理，也兼理獨立製片，不幸於該年赴台參加「亞洲影展」，與陸運濤等墜機於台中豐原。

戰時，但杜宇全家遷桂林，復員後來港，曾為大中華公司導了《新天方夜譚》和《苦戀》，就沉寂了一個時期，後為永華公司羅致，導演古裝巨片《嫦娥》，時為一九五二年間，永華公司面臨崩潰前夕，有了職工薪金，沒了製片費用，《嫦娥》時拍時停，這位唯美派導演雖是巧婦，也難作無米之炊，永華主人李祖永藉故稱但氏手法不合要求，發生意見，但氏一氣之下，放棄《嫦娥》導演工作，自後但氏不問影事，度其悠閒歲月，直至一九七二年病逝。

《嫦娥》有副導演李翰祥、姜南、古森林三人，但氏放棄後，李祖永擢升李等三人聯合導演，凡是副導演而有機會扶正時，必然衝勁十足，力求表現，在永華經濟情況極端拮据下，勉強完成了《嫦娥》一片，成績不俗，李翰祥因有美術底子，對此片之置景顯出了他的特長，因而奠下了他在影壇的基礎；換言之，如果沒有但杜宇一氣而去，那麼李翰祥的未來發展，其過程似須重新寫過。

《黃金時代》的男主角金燄，為韓國人，後隨家人寄居東北，所以後來他自稱為黑龍江人。曾在天津南開中學肄業，一九二七年由北方來到上海，參加過田漢主持的南國劇社，在舞台上演過《莎樂美》、《卡門》等名劇，後入聯華公司擔任繪製佈景工作，是近乎工匠一類的職務，無意間被孫瑜發現，先後擔任了《野草閒花》等片主角；當時電影界的男演員，獨多討女人歡喜的看來弱不禁風的「靚仔」，而金燄身體健碩，因平時喜球類活動，兩臂及胸前肌肉發達，在孫瑜構想中的男角，必須有時代感的男性美，金燄遂被膺選為主角。繼著卜萬蒼導演的《戀愛與義務》、《桃花泣血記》也選用他當男角，於是聲譽鵲起，為青年影迷所崇拜。所以說，金燄之能揚威影壇，實拜孫瑜、卜萬蒼兩導演之賜。

崇拜金燄的影迷，尤以女性為多，或要求為友，或索取簽名照片，金燄對付女性影迷，自有一套，往往在照片上簽了上款，下署「可恨的燄」，這「可恨的」三個字，或者並無挑逗之意，但在女影迷而

言卻視為拱璧了。

後來電影公司皆附設宣傳部，凡影迷索取明星照片，均由專人模做各明星的簽名式，來者不拒，但已失卻了影迷和影星打成一片的真實意義。

金燄一直是聯華公司的當家小生，參加《黃金時代》是外借性質，他在聯華主演的片子不足二十部，在一九三〇至一九三七這八年間，如果平均每年拍片四部（在默片階段，一個演員在一年間主演十部片子也不足為奇），那麼也得有三十二部，何以如此之少，這是牽涉到酬金的制度問題，當時電影公司對演員給酬大都採用月薪制度，不像今日影壇之按片計酬，再加上金燄對劇本與導演都有了選擇，就是當年「提拔」他的導演，也都在他「需要挑選」之列，於是同僑對他的觀感，認為他態度驕傲，這便是他少拍影片的主因。

金燄的傲慢態度自有他的思想根源，簡言之，自然受了「左聯」聯繫的影響，而在私生活方面，也頗律己，鮮少出入公共場所，因之偶而在市區出現，影迷咸側面而視，彼則不亢不卑，特別顯出了「明星」的風度。

反觀今日之星，動輒招搖，惹人注目，致有「嘴上明星」、「照片明星」、「剪綵明星」之謂，尖沙嘴半島茶座上，與其說是星光燦爛，毋如說是「待價而沽」，至於一般打仔明星，時以打架擾亂秩序為引人注目的手段，噓之以鼻，彼等仍在洋洋自得，怪哉！

由於金燄的體格健碩，彼對主演《泰山》片的美國男星尊尼・韋斯摩勒極為崇拜，舉手投足，模仿泰山，斯時彼居於聯華一廠附近斗室中，僅有童子，助其整潔臥室，童子居於鄰近，金若有所需，輒效泰山長嘯一聲，童子應聲而至，亦趣事也。

後來他和王人美結為夫婦，王出身明月歌舞團，相夫有術，懷孕期間，操作家務如故；某日即將臨盆，而金適在片場拍戲，王雅不願乃夫分心而竟悄悄雇了黃包車（香港稱為手車）逕赴醫院待產，此事在當時傳為美談。

中日戰爭爆發，彼倆投身抗戰陣營，在一次赴昆明拍攝外景時，投下了婚變的陰影，有句俗語「朋友妻，不可戲。」如果變成了「朋友妻，不客氣。」這就大件事了。難道說，這是男人的「七年之癢」在作祟，抑或環境使然。

從抗戰結束以至復員，再至易手，金燄已逾中年，自然地放棄了銀幕生涯，妻子改由女演員秦怡繼任。歲月荏苒，三十年代的影帝，如今已逾耳順了，倘若他尚活在紅朝的話。（編按：金燄卒於一九八三年）

一九三〇年初，由魯迅、田漢、夏衍、郁達夫、鄭伯奇等發起，成立了中國自由大同盟，同年三月，據稱是由共產黨策劃的、以魯迅為首的「左聯」成立，發起人有魯迅、郭沫若、茅盾、郁達夫、夏衍、錢杏邨、蔣光慈、田漢、洪靈菲、鄭伯奇、陽翰笙、沈西苓等，看看這張名單，有的是老共，有的是同路人，有的是沾了一點邊，事隔八十餘年，死的死了，有的被清算而垮了，有的雖仍廁身紅朝，僅僅作了被點綴著的工具。

「左聯」包括了文學美術戲劇和電影種種活動，對電影而言，他們引用了日本左翼影評家岩崎昶（曾編著《映畫百科辭典》，首先把中共電影從業員名單列入國際性辭典中）的理論：「作為宣傳、煽動手段的電影」來對付資本主義的電影；看來「左聯」電影小組是循著這種方法打進電影界的，最顯著的工作是供應劇本，或者滲入幾家大公司編導組織中。在一九三〇至一九三七這幾年中，供應煽動性劇

本最多的，當推夏衍、田漢、陽翰笙等，至於歐陽予倩、洪深等，劇作也不少，不過似乎只站在「左聯」的邊緣。像洪深，本來是接近政府方面的人物，致有陳果夫請他編導了一部以中央政治學校為背景的《模範青年》，而在戰時，遭左翼排擠，本來由他導演的某齣舞台劇，臨陣加以撤換，洪深竟以全家自戕（服食大量奎寧丸）以明志，雖獲救，畢竟暴露了左傾幼稚病患者的弱點。

夏衍把明星公司作了據點，由他編劇的電影甚多，有的是根據茅盾的小說來改編；而田漢真正首創了中國戲劇運動者，當推歐陽予倩，時為一九〇七年，在日本成立春柳社，初次上演法國小仲馬所著的《茶花女》。

田漢是湖南人，早歲留學東瀛，在當年是屬於「憤怒青年」一流，對早期的話劇運動有過貢獻；而對他如此重視，他的政治思想和藝術觀自然有重大「轉變」和飛速「進步」。

主義，參加了左翼文化運動後，他的藝術創作也隨之進入了一個新的境界。」對田漢本人而言，組織上歌》。那時候的田漢，左傾有之，但似尚未加入共產黨，因此左聯對他的評語是「田漢在接受了馬克思華公司為立足地，所以在藝華初創期間，大都是田漢的劇作，包括了卜萬蒼導演的《黃金時代》和《凱

田漢辦過月刊，又成立過南國電影戲劇社，拍過一部由他自編自導的《到民間去》，看片名，似對未來的「下放」先走了一步，惜未拍完，成了未完成的「傑作」；後與黎錦暉等合辦藝術大學，為時甚短，再演變而成立南國社，刷新了話劇運動，與當時的文明戲有所分野，演出的戲劇有《蘇州夜話》、《生之意志》、《湖上的悲劇》、《名優之死》等，翻譯劇有《莎樂美》、《卡門》等，時為二十年代，這些劇本後來成為業餘劇運的主要範本。

在三十年代，一個電影劇本的代價約在二百元至三百元之間，田漢對編劇費的收入不俗，因而使他們在思想上是「進步」，在生活上絕對是小資產階級化，有些製片家央請他們作劇，除了潤金先惠若干外，還得準備一些為他們啟發靈感的餘興節目，例如：特地在一品香大旅社（位處上海跑馬廳側，第一流的華人旅社）闢室以待，以備他們安心創作，可是過了五六天，這些進步劇作者還沒有一個字寫出來，這可急壞了製片家，而他們依然故我，看來他們的思想是紅色的，生活方式是灰色的，如果依照後來的說法，完全中了小資階級的生活餘毒。

三十年代那部叫好又叫座的《漁光曲》，主題歌作曲是任光，撰詞是安娥，夫妻檔。這首帶有濃重感傷氣氛的歌曲的確道出了貧窮漁民的心聲，不知怎地，田漢和安娥之間發生了情愫，弄得家宅不安。一說這是老共安排的一帖藥，這在組織上的名稱是「駐機關」，畢竟戲假情真，田漢和安娥終於過著唱隨之樂。

在中共政權成立之初，這些在三十年代立過「功」的「左聯」人士，的確顯赫一時；可是在「百花齊放」和「文革」之後，一個個倒下去了。自然是有了「過」，當年的「功」也就一跤跌在溝渠裡，就是翻起身來也是滿身污泥啦。

卜萬蒼在脫離藝華後，沉寂了一個時期，適民新公司脫離聯華組合改為「新民新」，也在嘗試製作有聲片，卜與民新早在二十年代建立過賓主關係，而被聘為執導《新人道》，就是那部被左翼攻擊的《人道》改拍成聲片，那時是一九三五年間，西北的旱災漸趨消失，因而《新人道》不及默片《人道》來得有力量，而新民新自拍製《新人道》後也就偃旗息鼓了。

漢創作了古裝劇《謝瑤環》，被套上了右派帽子，以致一跤跌在溝渠裡，就是翻起身來也是滿身污泥啦。

本來，二十年代末葉至三十年代初葉，是由明星、天一和聯華成為影壇的三鼎甲，藝華成立成為四分天下，不久，聯華因組織龐大引起內部分裂，而在出品方面不能達到預期的營業數字，以致職演員的欠薪拖到半年以上，即明星公司也在鬧著職工欠薪，不過像胡蝶等仍可按月支薪不受欠薪影響，還有便是掌握營業部門的當權派，非但不欠薪，而且油水甚豐，這現象到了四十多年後的今天，也是如此。那麼，電影事業到底可為不可為呢？真所謂「有人辭官歸故里，有人漏夜趕科場。」異軍突起的新華影業公司便在這矛盾的漩渦中成立了，也羅致了卜萬蒼在新華旗下。

新華公司主持人張善琨，本來是經營共舞台，如用海派術語來形容，可稱之為「噱頭大王」，他的一生，波譎雲詭，大可以拍成傳記電影，這在過去的好萊塢以近人的成敗攝成傳記片者甚多，但在國片中尚不多見。

共舞台專演海派連環京戲，雖為愛好正宗京劇人士所不齒，但為一般大眾所歡迎，故共舞台的營業非常鼎盛，張善琨對報紙上廣告字句，也有獨到之處「外面傾盆大雨，院內照樣客滿」便是他構想的妙句。

由於經營共舞台的成功，其從事電影的第一炮，便是把舞台京劇《紅羊豪俠傳》搬上銀幕，雖經改編，但仍脫離不了舞台形式。同時，把京劇攝成紀錄片者有《周瑜歸天》、《霸王別姬》和《林沖夜奔》等，直等到延請了史東山、馬徐維邦、楊小仲、吳永剛等名導演，新華公司可說是獨樹一幟的大公司了。卜萬蒼受聘後的首部作品是古裝片《貂蟬》，演貂蟬者為顧蘭君，演呂布者為金山，演董卓者為顧而已，演王允者為魏鶴齡，均一時之選，場面偉大，演出緊湊，可列為A級片。本來已有大導演姿態的卜萬蒼，至此百尺竿頭更進一步，一時被譽為中國的施素德美。一九五八年李翰祥在邵氏所拍的黃梅調《貂蟬》，其原始劇本即由卜萬蒼供給，所以說，李翰祥之未來成就，卜萬蒼也助了他一臂之力。

九、火燒《木蘭從軍》引起左翼內鬨

卜萬蒼畢生從事導演工作，有三個階段是他的輝煌時期：一為三十年代初，當他執導了《三個摩登女性》和《母性之光》之後，被左翼力捧；次為在三十年代後期，為新華公司執導了《貂蟬》、《西施》、《木蘭從軍》等巨型古裝片，成為一時無兩的大導演；三為戰後在香港永華公司執導創業作《國魂》，仍保持著大導演的泱泱風度。之後即漸趨式微，雖然也曾自組泰山公司，造就了不少新秀如葛蘭、鍾情等，卒因不擅處理業務，至債台高築，不僅公司無以為繼，抑且對他的導演生涯也大打折扣。

一九三六年，新華公司崛起，由於聯華公司頻臨解體，由菲林商人出資組織銀團，予以維持，改組為華安公司，生產甚少，當然恢復不了聯華全盛時期的面貌，因而不少明星導演改投新華公司旗下。新華公司也採用了不少由田漢、歐陽予倩編寫的劇本，這是當時影壇的一股趨勢，好在那時候中共尚侷處陝北，也沒有新華社之設，要不然這「新華」兩字，頗有「互通聲氣」之嫌，畢竟，新華主人張善琨處處以噱頭賺錢為主要目標，直至一九五四年間在香港恢復新華公司，並沒有因為名稱關係而遇到一些不必要的麻煩。

早在卜萬蒼參加新華之先，已經拍了十來部片子，以史東山執導之片表現最為積極，因史早以「進步人士」自居，從蘇聯果戈理所著《巡按》的舞台劇改變成《狂歡之夜》，有意無意間對當時政府頻加諷

刺，惟礙於電影檢查條例，故在片頭加上字幕一張，說是故事背景是發生於北伐以前的軍閥割據時代。

《巡按》是一齣具有國際性的舞台劇，另一譯名為《欽差大臣》，無論在舞台上或搬上銀幕，戲劇效果極佳，數十年來不知多少次的拍成電影，如拍諷刺喜劇，乃可奉為圭臬，特別是諷刺執政人士的顢頇無能，入木三分，後來有些功力較差的編導，把諷刺對象改為大商賈，則其效果，不可同日而語矣。

新華公司還拍過一部自譽為恐怖權威的《夜半歌聲》，劇本及片中插曲皆出自田漢之手，插曲之作者為冼星海，在中共政權成立後被派赴蘇聯，不明不白的死去，成為一個謎。夜半歌聲一曲到了今天，偶在電台或歌廳，還有些歌手照唱如儀。

《夜半歌聲》在上海首映時，曾在跑馬廳新世界遊樂場旁邊樹立了一塊廣告牌，上面繪製了一個面目恐怖的高達丈餘的僵屍之類，驟視之，著實使人吃了一驚，有一童子因受該廣告的震驚影響以致駭得病而死，童子家人擬控告該公司的不當，但於法無據，也就不了了之，足見廣告之渲染過甚，目的雖達，到底這種手段似乎太「殘忍」了些。

《夜半歌聲》曾於一九六三年在港重攝，執導者為馬徐門生袁秋楓，或因題材過時，不能像武打片般風行一時。

提起馬徐維邦，此姓甚怪，「百家姓」上只有姓馬姓徐，何來如此複姓？原來他本姓徐，據說是一子雙桃的關係，討了兩個妻室，原有徐夫人，後又入贅馬家，成為複姓，徐太所出姓徐，馬氏所出姓馬，總算公平。

馬徐維邦出身上海美專，在卜萬蒼早期執導時，他是演員，但他的成功還室由於這部《夜半歌聲》，後來一直走恐怖片的路線，被認為恐怖片權威導演。

此人是藝術家，但有怪癖，對工作十分認真，因而使他情緒十分緊張，遇有不愜意事，不去責怪別人，輒是左右開弓連打自己的耳光，數十年來，成了他的習慣。

某年，張善琨以其過去有過良好賓主關係，乃邀之赴日本執導一片。馬徐有潔癖，且嗜香水，晨起盥洗費時，必將頭髮梳得光可鑒人，再灑香水，方稱滿意，劇務人員催其上車出發拍攝外景，如果他的化妝尚未完畢，輒答稱「忙什麼，又不是去送喪。」不料數日之後，張善琨疾終異邦，其遺孀向馬徐稱：「馬徐先生，你的話不幸而說中了。」使他悵然良久。

綜觀馬徐維邦一生，執導的片子約有五十餘部，最初是以小生姿態出現影壇，因未能竄紅，改任導演，其第一部作品《再造共和》，是由雲南督軍出資，雲南督軍唐繼堯親上銀幕，因而此片拖延甚久，馬徐一行人等在昆明停留了一年有多，原因是督軍政務甚忙，必須等他有暇或興之所至，乃下令導演及工作人員開鏡，時拍時停，好在一切開支皆由雲南督軍府負責，製片公司不受影響，時為民國十三年，當權政要已經注意到電影可供宣傳之用了。

他的最後一部片是《毒蟒情鴛》，就是新華公司在日本拍攝的，因主持人已逝，也就草草了事。馬徐在香港影壇十多年，乏善可陳，時輒以過去《夜半歌聲》的顯赫時期，為他牢騷滿腹時之話題，娓娓道來，多少有點陶醉於「想當年」之意。

一九六一年大除夕，彼於北角女友處吃年夜飯，飯後出街購買水菓，被巴士撞傷斃命，因家人皆在大陸，其喪終大典，由影界友好為之善後，尤其是卜萬蒼，聯合了當時頗負時譽的十名導演，出錢出力，其門生羅臻、袁秋楓則服喪盡哀，一代恐怖片權威和他的生命就此隨風而去。

一九三七年七月，抗戰發生，上海電影界停頓了一個時期，一部分人士南走香港；另一部分則參加了抗戰陣營；尤其是左派分子則前往武漢。因當時的武漢為抗戰中國的心臟，政治部轄下的電影股擴大組織，把楊森花園改成「漢口攝影場」，後來正式成立為中國電影製片廠，左派分子把持了該廠的編導委員會。大部分電影界人士仍留上海，是年十一月，國軍棄守上海，十二月十三日南京失陷，上海成為孤島，天一公司早把重心遷移香港，聯華和明星陷於停頓，翌年，上海電影界恢復製片業務，當以新華公司最為活躍，另有一家光明影業公司成立，創業作《茶花女》，係根據法國小仲馬原著改編，當盡人皆知，主要演員有袁美雲、劉瓊、英茵等。可能這家公司另有幕後人指使，後來影界人士都洞燭其往日本，作為「中」日文化交流的前奏曲，這與參加試片的演職員毫無關係，後來影界人士都洞燭其「奸」，鮮與合作，光明公司如同曇花一現，並沒有發生了什麼「交流」作用，不過對後來統制全上海電影界有了伏筆。

卜萬蒼在上海新華公司先後執導了《乞丐千金》、《貂蟬》、《情天血淚》、《西施》、《寧武關》和《標準夫人》等片後，新華公司為了避免環境干擾，把公司化整為零，另組成華新和華成兩公司，一度掛上美商招牌，亦如新聞界之由英美商人出資辦華文報，同樣是在孤島上奮鬥的一種方法。

華新和華成在短短二三年間，拍攝了五十多部片子，其中以卜萬蒼導演的《木蘭從軍》運到重慶上映時，引起軒然大波，造成了左翼人士的內鬨，事情經過頗堪發噱。

先說張善琨，為人八面玲瓏，一方面盡量採用左派人士的劇本，另方面和政府地工人員取得聯繫，由於大部分左派劇作家投奔內地，那麼只有盡量拍攝民間故事片或古裝歷史片。例如《葛嫩娘》一片，

在潛移默化中發揚了抗敵的民族意識。此外尚有明星公司老班底蛻變而成的國華公司、國泰公司，對製片方面走著同一方向，因此好多部民間故事片及古裝歷史片運往內地上映，營業奇佳。

由於內地對製片事業受著物質條件的限制，僅有的兩家國營片廠出品甚少，而且標榜著「抗戰第一」，大都是成為口號化的宣傳片，影片商人有鑒於此，特此上海出品運赴內地，例如周璇、周曼華、白雲等主演的片子，備受歡迎，在一片抗戰殺敵歌聲中，也可聽到些「今宵離別後，何日君再來」之類軟綿綿之音，藉以調劑。

影片商人把這些電影拷貝運赴內地是很費手腳的，或經界首，或經廣州灣，只要一到重慶，在經電檢會通過，必賺大錢，當時的重慶、成都、貴陽、昆明以至西北各城市的電影院，極力爭取上海出品的映權，因此使影片商人高高在上，成為戰時的特殊階級。

張善琨為了要內地作為此劇本，於是託影片商人爭取劇本，張的本意要影片商人致送一筆為數頗為可觀的款子給作家吳組緗，要吳代為編寫或約請專家多編些電影劇本；不料該片商誤以為吳組光即為吳組緗，把款子送給了吳祖光。事實上當時的吳祖光已成為名劇作家，吳乃就商於他的契爺夏衍，夏認為此事大有可為，款子照收如儀，劇本容後供應，後來供應了《岳飛》、《文天祥》兩個劇本，是否拍成電影不得而知。

對張善琨而言，此種搭線購買劇本的路線十分正確，因而使他公司的出品在內地上映，更充份具備了「聲氣互通」的有利因素，可是這筆為數頗巨的劇本費，引起分不到一杯羹的左派人士的眼紅，於是藉故把張善琨出品的《木蘭從軍》開了刀。

《木蘭從軍》由歐陽予倩編劇，卜萬蒼導演，陳雲裳飾演花木蘭，梅熹飾演劉元度，片中有插曲《月亮在那裡》，無論在孤島上海或內地都頗為風行，有的認為月亮在重慶，有的認為月亮在延安，那要看各個人的思想與立場來決定，無論如何，這是一部根據古老傳說足以鼓舞人心的抗敵影片，在政治環境日趨惡劣的孤島上海，能拍出這種借古喻今的影片，對觀眾有著一定的影響，可是片中另有一支插曲，曲詞中有句「太陽一出滿天下」，便在重慶引起一場紛擾，當時尚無《東方紅》，那些分不到一杯羹的人士硬把這個「太陽」指為是日本的太陽旗，於是《木蘭從軍》含冤蒙上漢奸電影的惡名。

這件事主要策動者為郭沫若，郭原任政治部第三廳廳長，後經改組另成立文化工作委員會，郭為主委，無實權，因而對現狀相當不滿，把一股怨氣出在《木蘭從軍》頭上，嗾使中國製片廠一批憤青年，由導演史東山策劃，何非光率領，前往放映該片的唯一大戲院，不問情由，來勢洶洶，逕往放映室將《木蘭從軍》拷貝搬到街上，付之一炬，早年的菲林都是易燃片，不像今日的菲林都是安全片，因此一燃即著，引起途人圍觀，群眾是盲目的，一聽見是焚燒漢奸電影，莫不拍手稱快。倒霉的是戲院方面和片商，因為拷貝一經焚毀，便無從加印新拷貝，眼見著肇事人員都是穿著軍裝的，投訴無門，徒呼負負。

事後，有關當局查明肇事的癥結，由左派人士內鬨而引起，不過在首善之區發生如此幾近「暴動」事件，頗為不當，中製廠長鄭用之奉命懲戒所屬，將肇事人員各記「槍斃」一次，這種罰則倒也別開生面。

自太平洋戰爭爆發後，孤島上海縱有出品也無從運往內地，因此在內地碩果僅存的那些舊拷貝一映再映，畫面上已經百孔千瘡，在若干小城市仍有「油水」可撈。

汪政權成立後，有意控制上海電影界，不過有了「租界」這塊擋箭牌，電影界大部分人士都抱著「敬鬼神而遠之」的心理﹔但汪政權為了對日本方面有所交代，於是成立了一家中華電影公司（不是後

來的「華影」），由川喜多長政任董事長，汪朝新貴褚民誼、林柏生等皆為董事，廠址設在上海閘北，只是拍些新聞紀錄片之類，起不了什麼作用。

提起川喜多長政，他在北平受過教育，講得一口流利國語，戰前曾赴歐遊歷，在德國買了一部德國片運日放映，賺了大錢，奠定了他在電影事業上的基礎，後來促進「中」日合作製片以及成為「華影」的最高統治者，他是舉足輕重的人物，戰爭結束後為遣送返日，被盟國列為整肅人物之一，三年後恢復自由，曾來香港及東南亞各地遊歷，留在香港的「華影」舊友，包括了卜萬蒼與張善琨等設宴敍舊，種下了張善琨恢復新華公司，並在川喜多的協助之下，在日本展開了製片工作。張在日逝世，骨灰運港設奠，川喜多由日專程來港參與喪禮，大大地表示了「老友記」的本色。

孤島時期的上海，除了新華公司外，上有國華、藝華、金星、國泰、合眾等十多家公司，其出品大多以民間故事或古裝歷史為拍片題材，就是時裝片也都是在戀愛題材上兜圈子，與抗戰無關，但對抗戰也無損。直到十二月八日日軍佔領上海租界後，所有電影公司被合組為中華電影股份有限公司，簡稱「華影」，張善琨為總經理。不過川喜多雖受著軍方報導部的壓力，但他為人甚為開明，不想中國人來拍攝有損自己國家尊嚴的片子，因此在華影成立三年間，大部分的出品還是以家庭倫理戀愛糾紛之類為題材。

不過在形勢上對「中日提攜」、「中日親善」不得不有點表示，遂另行設立文化片廠，以拍攝新聞紀錄片為主，產生了一些《東亞進行曲》、《建設東亞新秩序》、《東亞共榮圈》之類的短片，這些工作與大部分的電影工作者無關。

卜萬蒼在「華影」時代，是和張石川、朱石麟被列為鼎足而三的特級導演，一部標榜中「滿」合作的《萬世流芳》即由卜掌舵，該片以林則徐鴉片戰爭為背景，因為那時候英美已向日本宣戰，《萬世流芳》就以清算英美侵略主義之罪惡為其主題，因此該片或多或少表達了中國人民愛國主義的崇高感情，不是嗎？中共政權成立後，也拍過一部揭櫫反帝的《林則徐》，問題是看什麼立場說怎樣的話，反正都是政治因素在作祟。

《萬世流芳》女主角，原在「滿映」的李香蘭，日名山口淑子，在片中唱出《賣糖歌》、《戒煙歌》，到了二十餘年之後仍在流行。李香蘭在一九五五年被邵氏邀請來港演過《金瓶梅》等片，惟在勝利之初，著實表達了「不屈」的日本民族性，事情是這樣的：抗戰勝利了，一切都是亂糟糟，有奇人劉德銘者，據稱是在東北和日本人打過游擊，不知和那方面軍取得了少將銜頭，在上海成立軍之友社，聞悉李香蘭與川喜多長政還有一個是「華影」發行部首要小出孝（中國人在背地裡都叫他小赤佬），佝處在施高塔一陋居中，劉遂要求李香蘭出來獻歌，以娛顯要，說硬說軟，李香蘭不為所動，靜悄悄地打聽船期，夾雜在大批日僑中黯然回國去了。

十、由《萬世流芳》、《春江遺恨》說起

在卜萬蒼執導了《萬世流芳》之後不久，又一部「中日合作」片《春江遺恨》，有日本著名演員來參加演出，並由日本著名導演稻垣浩來華掌舵。稻垣浩在日本影壇的聲望相當於中國的卜萬蒼，曾導演過《手車伕之戀》以致揚名國際；此外中國著名演員參加該片演出者頗多，並指派中國導演一人與稻垣浩聯導，這些人名姑且不表。

《春江遺恨》標榜著「中日合作」，片中的時代背景是在太平天國時期。《萬世流芳》及《春江遺恨》兩片，筆者均曾看過，在藝術上、技術上均是大片格局，思想上容或有點問題；根據左派的抨擊，認為《春江遺恨》旨在宣傳「大東亞共榮圈」，片中把一個日本武士高杉普作大加美化，把他描寫成一個「熱愛東亞、熱愛中國」的救世主，用以迷惑觀眾，也歪曲了太平天國的歷史……。此外也有日本東寶歌舞團參加表演的《萬紫千紅》等歌舞片，除了這幾部略有「親善」、「提攜」的意識之外，大部分製作還是以三角戀愛或家庭糾紛為題材。

當抗戰勝利之後，一度掀起了肅奸工作，對電影界似乎是網開一面，如果說要有問題的話，祇有《春江遺恨》及《東洋和平之道》一類的紀錄片略有問題，可是無人檢舉，而政府方面都被勝利衝昏了頭腦，忙著分贓式的接收工作，那裡會考慮到電影方面的雞毛蒜皮小事？除了「華影」巨頭之一黃天佐

自告「奮勇」向法院自首外，有的遠走香港，有的過江去了，有的銷聲匿跡，靜觀其變，後來也都恢復了工作，大家都是中國人，恩恩怨怨，不必再提可也。

黃天佐雖為「華影」巨頭之一，但與張善琨的地位比較，還有相當距離，張善琨在勝利前的幾個月，早已腳底擦油——溜了。黃天佐頗有一人做事一人當的傻勁，既然他向法院自首，當局只有受理，作為「蕭奸」案件處理，但主審法官對電影界的情形太不熟悉，任由黃天佐在庭上侃侃而辯，他雖在日偽統制下的電影機構裡從事事行政工作，但並無「罪大惡極」之處，而且所拍攝的影片內容處處在表揚人類的愛，或許他把那部超級製作「博愛」作了他聲辯的根據，滔滔不絕地說出了「人類之愛」、「同情之愛」、「夫妻之愛」、「兒童之愛」、「團體之愛」、「父母之愛」、「兄弟之愛」、「鄉里之愛」、「互助之愛」、「朋友之愛」、「天倫之愛」……東也愛，西也愛，主審法官聽得糊裡糊塗，乃下令抽調這些影片來一看究竟。

等到有關方面把這些影片調來供法官審閱，就是沒有把《春江遺恨》之類調閱，法官每天要審理不少類似的案件，已經感到煩得要命，所以當他在審閱這些影片時，剛剛放映，已經呼呼入睡了；但對黃案總不能無罪開釋，就在這種不問實際的情況下，以「通謀敵國，圖謀反抗本國」千篇一律的判詞，判黃入獄兩年，黃也沒有運用那「有條（金條）有理」的方法去走旁門左道，「奮勇」地走進了囹圄之門，他僅有的一幢住宅得以保存，亦屬幸焉。

黃氏出獄後，曾去扣見張道藩，張氏為國民黨文運工作的領導人，他對黃氏的「敢作敢為」、「勇於接受法律的審判」，深表嘉許，因為黃氏執導過張道藩編劇的《密電碼》，彼此存有良好關係。民

早在民國二十年間，黃天佐是國民黨中央黨部有關電影部門策劃人之一，對電影工作頗具學養。民

國二十四年，他曾編導了一部紀錄短片《農人之春》，代表中國參加比利時主辦的農業電影展覽，曾獲獎狀，無論在國家或個人俱有榮焉。

民國廿五年，張道藩氏從政之餘，親撰電影劇本《密電碼》，交由中央攝影場拍攝，由劉吶鷗（此人在汪政權成立之初，被軍統特工擊斃，容後再述）擔任分幕工作，並組成導演委員會，這在電影界實屬創舉，惟左翼人士則譏為官僚作風，張道藩任主委，其餘導演委員為張北海、余仲英（為「中電」正副場長）、黃天佐與劉吶鷗，事實上係由黃天佐任執行導演，而對鏡頭的運用及全片節奏的控制、皆出自劉吶鷗的主意。

《密電碼》旨在描寫張道藩氏在貴州推進黨務工作的困難遭遇，由於中央有一通密電致張，囑其善與貴州省長周西成合作，因係密電，乃引起周之誤會，致釀成命案。如果中央欲與地方親密合作，何必運用密電？這對近代影評人常用的詞彙，即有犯駁之嫌。所幸全片拍得在水準以上，在上海西片戲院「大光明」作首映，尚稱滿意。在宣傳海報上，標榜出「在思想上藝術上技術上具有領導性的影片」，此措辭出於劉吶鷗的構想，致又引起電影界人士的不滿，不過當時中央已有抗日傾向，故無論左派右派，對中央出品頗予捧場。

黃天佐於抗戰發生後，南來香港，代表「中電」採辦器材，賬目清清楚楚，絕無從中漁利之弊；後返渝述職，被同僑排擠，一氣之下，擱下紗帽（當時的職務是「中電」副場長），再來度港，斯時彼之兄黃天始處上海，與劉吶鷗甚為接近，因為這層關係，後來成為一同「下水」的主要原因。上海易手後一度來港，仍擬在電影方面謀求發展，未果。彼之家屬仍留滬上，彼對家庭非常熱愛，雅不願在海隅作「游魂」，遂返上海，從事手工業，苟存於「盛」世。

劉吶鷗的長相與張善琨有虎賁中郎之似，有人說他是福建人，事實上他是台灣柳營人。其妻為八一三滬戰時日本艦隊司令長谷川之甥女，由於這種血緣關係，因而與日本人頗為接近乃意料中事。

（編按：此不確，劉妻為其表姐。）

劉在三十年代初頗具文名，曾在日本青山學院讀書，深諳日文不在話下，對英法文也有造詣。劉寫的文章屬新感覺派，文壇上新感覺派一詞似為日本文壇所創（是否如此，筆者孤陋寡聞，不敢武斷），當時日本文壇新感覺派的祭酒為橫光利一，因此劉吶鷗有中國的橫光利一之稱。另一位即穆時英，劉穆的文章大都描寫洋場生活而略帶頹廢與走向虛無渺茫的境界，如果這種流派流行於今日，毫無疑義地將被列為希僻之作。

一九七二年在日自殺的川端康成，曾榮獲諾貝爾文學獎者亦為新感覺派，他的作品多部改成電影，有一部是描寫一個大學生追求一個走江湖的舞踊女「伊豆舞孃」，雖有美的意境，畢竟有點灰色的空虛之感，而川端康成與橫光利一，究竟誰是祭酒，筆者不甚了了，或許橫光利一在新感覺派中具有領導性，而川端康成的名氣則遠較橫光利一為大。

劉吶鷗曾在上海江灣大學區附近開設水沫書店，出版過水沫雜誌，銷路不甚理想，劉不以為意，認為自己看看也可自我陶醉一番，這就是劉的灑脫性格。劉對電影理論甚有心得，對電影的表現方法亦有獨到之處，嘗在水沫雜誌發表其創作，大意是隔著磨沙玻璃映演了少女正在淋浴的線條，水蒸氣、少女舒暢感受的呼吸、胴體的各個局部、電話鈴響，就如此大膽地去接聽電話……諸如此類，在三十年代就有如此描寫，該說是近代新潮作品的鼻祖，也因此，後來被左派攻擊為軟性電影的始作俑者。

劉善寫影評，當時上海潘公展辦的晨報，闢有「每日電影」一版，撰稿者均一時之彥，劉亦為執筆人之一，主編者為姚蘇鳳，左右逢源，不僅容納了劉吶鷗、穆時英等力主電影應以娛樂為重的理論或影評，同時也有夏衍等人的電影應該國防化的文章，時常在同版上大打筆墨官司。「每日電影」真正做到了「園地公開」，時有聖約翰學生馬季良，筆名唐納，也寫影評，提起此人來頭大，他後來到法國開設餐廳。唐納寫了一篇「清算劉吶鷗的影評理論」，因而聲名大噪。此人也曾做過電影演員，上海孤島時期也搞過話劇工作。

由理論走向實踐，《密電碼》的編導工作使劉如願以償，因他和黃天佐、黃天始（在編時報的電影版）兄弟搞得很好，因此引薦給張道藩，在中央電影場月支薪水二百元，對外揚言則稱月薪三百元，為一般執筆之士所稱羨，足見因虛榮心而「報大數」，自古已然；也就像今日的電影明星，往往自抬身價，分明是一兩萬元的片酬，對外則稱「奴家片酬已經漲到五萬十萬」，誰都熱中於這種不切實際的偽面子。

《密電碼》完成後，因中央無片可拍，遂入藝華編導一片，而在中央的薪水則照支如儀，一腳踏了兩頭船，真正逍遙自在。當時藝華為「軟」性電影的大本營，不過劉吶鷗編導的都走的文藝路線，豈真他是文人出身之故耶！片名《初戀》，女主角張翠紅，出身秦淮，片中有插曲一支，由新月派詩人戴望舒撰詞，劉雪庵作曲，歌詞頗美，抄錄如下：

　　多少的往事堪從數，

　　我望斷了迢迢的雲和樹；

　　我走遍了茫茫的天涯路，

你呀，你在何處？

我難忘你那哀怨的眼睛，

我知道你那脈脈的情意；

你牽引我到一個夢中，

我卻在別個夢中忘記你。

啊……

我美夢中遺忘的人，

受我最初祝福的人；

啊……

終日我灌溉著薔薇，

卻讓幽蘭枯萎！

抗戰發生，中央電影場先遷蕪湖後移重慶，劉未隨行，致被解聘，在上海淪居了一個時期，頗多牢騷。時有上海導演程步高、徐蘇靈等參加了「中電」，獨劉未能偕行。程步高之參加「中電」，得力於邵力子（時為中央宣傳部部長）的主任秘書徐蔚南之引薦，劉嘗謂中央居然聘用三女牌導演？原來程的同居人談瑛（黑眼圈女郎）未從影前曾發生過一宗被姦事件，後被但杜宇就地取材，將它改編攝成電影《失足恨》，仍由談瑛擔任主角，此為談瑛從影之始。後談瑛參加明星公司，與程步高賦同居之愛。想不到劉吶鷗的生花妙筆，把三女牌套在程步高的頭上。

到了抗戰第二年，劉吶鷗的生活有了顯著的改變，他寓居上海靜安寺路安樂場，一切傢俬陳設全部換新，而且鋪上了厚厚的地毯，從中上的生活方式一躍而為上等生活氣派。不是發了橫財，便是和日方搭上了關係，相信後面的說法比較正確。

民國廿九年前後，汪政權就快鳴鑼登場了，上海報界大張撻伐，汪記為釜底抽薪計，運用收買方法，先把上海文匯報的設備買了下來，由穆時英來主持，穆為寧波人，光華大學學生，亦為新感覺派作家之一，其所著《聖處女的感情》等刊行單行本，抗戰發生後曾南來香港，後又返滬，不知是「時來運到」呢？抑或「命中註定」？要他辦報，尚在籌備階段，即遭暗殺，好多人撰寫這「歷史事件」都說他辦的是「國民新聞」，實誤，因為只在籌備，報紙名稱尚未確定也。

也有說是汪記下面的窩裡反，由於大家分贓不勻所致，這也不可靠；實際上是重慶的地工軍統行動組用以殺雞儆猴。

穆被殺後不久，劉吶鷗繼其事，並不因穆時英事件而膽怯。劉敢作敢為，當其身膺「新命」之餘，並不在暗中摸索，公然進行，一無所懼，也許太不保密，也遭到了殺身之禍。地點是在上海福州路（亦稱四馬路）的京華酒家，與黃天始等飲中午茶畢，方欲由二樓下來，即遭槍擊，其行動人員是和殺穆者一條路線。

汪記的報紙還是要開辦的，屬意於黃敬齋及黃嘉謨：前黃在戰前上海市文化協會任事；後黃為電影劇作家。二黃鑒於穆劉先後向閻王爺報了到，嚇得不敢受「命」，後來幾經輾轉，汪記報紙還是出版了，就是在勝利後被接收了屬於吳紹澍系統的「正言報」。

由卜萬蒼逝世而聯想起這些影壇舊事，如今說來，頗有白頭宮女之感，因為大部分當事人已與世長

辭，即健在的恐怕也有點記憶依稀也。現在再來談談張善琨的趣事，因張之顯赫於影壇，對卜的導演生

涯之起伏頗多關聯也。

張在「華影」末期，他已經沒有什麼權力了，當權派全歸了日本人，時為三十四年春初，上海一帶

盛傳著中美兩國合作反攻，其第一目的地便是上海，盟軍飛機不時前來偵察，而且在機場等處投彈，張

遂有內地之行。

張善琨雖然出面代表電影界和日人合作，但暗地裡也在搭上重慶的線，是和重慶地工吳紹澍有聯

繫，一說是蔣伯誠，不管是誰，這條線終究搭上了，因而據說張曾為重慶方面立過一功，那是在長沙三

次大捷之先，張無意之間獲悉了日軍重要進攻長沙，乃將情報轉告渝方代表，俾使早有準備，造成了

三次長沙大捷的戰果，也因此，使日本人對張有所懷疑，不僅削弱了他在「華影」的權力，也很有可能

被執成為階下囚。

張善琨在離滬時，留下幾封重要信札，交由忠僕萬君處理，只等他到了自由地帶，在逐一交給有關

人物。張即和妻子童月娟收拾細軟起程，首站是屯溪。張出走消息一經傳出，全電影界人員大譁，認為

他過份投機，正當天快亮的時候，竟棄全體工作人員於不顧，罵他只有「共苦」沒有「同甘」，本來是

他手下的健筆也一變而為歷數他罪狀的人物了。

當張等到了屯溪，無論在服裝或行動上，都是上海派頭，多少有點招搖過市，在一般人的眼光中看

來頗為刺眼，後被中央社特派員馮有真告了一狀。馮為上海特派員，兼這東南地區，也兼任一些地工任

務，勝利後仍任中央社上海分社主任，兼辦中央日報，於一九四七年底由滬飛港途中，在北角不遠處墜

機權難，同機者尚有彭學沛及導演方沛霖。

張經告發後被軍方所執，如果張的確與重慶有過關系，那僅僅是一點點直的關係，沒有橫的關係，如果他的確為抗戰立過功，那麼如經暸解也可以水落石出，不至於被囚了一個時期，這是一個謎。畢竟，張的神通廣大，適者生存，直到抗戰勝利才恢復自由，不回上海而逕來香港，他這著棋走得很穩，縱有什麼未清手尾，也奈何他不得。

張善琨到了香港不久，正值李祖永籌創永華公司，在「巧遇」之下，被任為製片主任，時卜萬蒼在上海正值賦閒，乃被延聘來港，擔任了永華創業作《國魂》的導演，劇本出自吳祖光之手，不知是不是張善琨託片商在重慶約請撰寫的那本《文天祥》，而轉讓給永華的，則不得而知。

卜萬蒼和張善琨配合之下，大家都是大手筆，試看《國魂》的演員配置，堪稱空前，除了劉瓊飾演文天祥，顧而已飾演賈似道之外，參加演出者還有袁美雲、王熙春、陶金、王元龍、顧也魯、高占非、喬奇、孫景璐、姜明、徐立、文勉民、錢千里、鮑方、殷秀岑、尤光照和韓蘭根等，當時李祖永對製片業務尚不太熟悉，聽由這些「專家」處理，製片成本過大，大有「越大越風涼」之感，就舉例而言，《國魂》片中所需元兵在城頭開磁一個鏡頭，特把韓蘭根從上海請到香港來，管吃管住，飛機來回，外送片酬三千。僅僅是一個鏡頭，花費如此之大，雖然發揮了宣傳作用，但畢竟是過份了些，就是在目前的那些電影大機構，恐怕也沒有這種大手筆。

但對卜萬蒼而言，他的這種作風頗受演職員的愛戴，在老闆方面固然浪費了一點，在演職員方面卻受益匪淺，尤其是那些特約演員，都是按日支酬的，卜老為了照顧這些苦哈哈，拍了一天再連一天，甚至一連半月一月者，所得酬金自然甚豐，好在老闆資本充足，不在乎也。

十一、由泰山公司談到葛蘭與鍾情

張善琨在永華公司，無實權，等於無兵司令，以張之素具雄才偉略，自不甘心寄人籬下，不久就離去另組長城公司。初創時，在影壇烜赫一時，後因投資人之向左轉，迫於形勢，只好讓「賢」；後來搞獨立製片，經濟情況一直失靈，因而趣聞甚多，曾經風雨幾番，影海浮沉，容後再敘。

卜萬蒼在永華公司拍了《國魂》，越年，又完成了一部《大涼山恩仇記》，永華先後凡三四年，花去資金達美金二百餘萬，雖聲譽頗佳，但不切實際，因而負債纍纍，卜萬蒼一度受命擔任廠長，卒因巧婦難為無米之炊，廠雖設而常閉，職工薪水拖欠多月，卜氏遂在低潮中離去。

時為一九五〇年間，香港獨立製片蠢蠢欲動，大家都憧憬著大陸的電影市場開放，卜萬蒼成了搶手的導演之一，其第一部為獨立製片執導者為《毀滅》，是由白光和王豪主演的，當時的白光在香港影壇的聲望，與李麗華唯一時瑜亮，《毀滅》的製片人一面把片子推銷到台灣，同時也內運大陸，在大陸市場尚未明確揭曉之前，的確迷惑了不少製片家。

卜萬蒼就在這個時候，也搞起獨立製片來，並為自己的公司命名「泰山」，以示篤定泰山之意，另一股使他搞獨立製片的力量，乃為南洋片廠的老闆邵邨人，僉認為推出卜大導演這塊招牌是頗有號召力的，於是南洋片廠除了提供片廠佈景與菲林外，還可以供給若干現金周轉，卜在這種有利條件下，完成

了創業作《女人與老虎》，本來卜在影壇享譽三十餘年，所有的大公司均為羅致，就是沒有在邵氏的機構裡當過夥計，這對天一公司老闆邵醉翁自誇所有大明星大導演都在他的旗下服務過，獨未羅致卜氏，未免有點遺憾，現在為了邵氏在南洋機構亟需片源，遂展開了微笑的合作。

《女人與老虎》的劇本出自姚克之手，女主角周曼華，男主角為嚴化——即姜大衛與秦沛之生父，憑這張名單，已具備了營業上的優異價值；因此，當此片開拍未久，就有片商前來問津，除了南洋各地版權當然由邵氏所得，特別是大陸版權，有片商多人爭取，可是它的命運，並不能左右逢源，因為大陸的電影政策逐漸明朗化，除了幾家表現得最積極的公司，例如：長城、龍馬、五十年代、鳳凰和後來的新聯等，在有限度的條件下，做上了幾筆生意，其他態度曖昧的出品，一律遭受冷眼相待，這些滿以為得心應手的大陸片商，付了定洋，把拷貝運進內地，即遭凍結，這好比剛出閘的馬臨時脫韁，別說獨贏位置，連終點都未到達，統統飲咗雪水。

斯時也，台灣也亟需香港的片源，尺度頗寬，遂成為香港製片界的重要市場之一，也促使了若干向左轉的影人向右轉了。

卜萬蒼的泰山公司出品，內銷大陸未果，但在台灣及南洋各地有著一定的成果，這時候與南洋片廠的微笑合作告一段落，另由星馬片商王某大力支持，再接再厲，招兵買馬，因為當時的獨立製片，最缺乏的為男女主角，幾個出色的女主角如周曼華等，與邵氏南洋片場訂有合約，如欲借重，先決條件必須將星馬發行權賣給（相當廉價的）邵氏，倘若採用借將方式，則勢須另加若干酬金，因此一般獨立製片人俱感女主角難求。再說在五十年代初期，每部影片還是以女角為重，不像後來武打片崛起，所謂著重於陽剛氣息，女角成了陪襯品了。

另有兩塊大牌，即白光與李麗華，白光拍了幾部獨立製片後，似對銀幕生涯興趣漸淡，於是東渡日本經營餐廳，實際上還是為了愛情問題，與一外籍飛機師結不解緣，花無百日紅，未數年，即告勞燕分飛，後在陸運濤的機構支持下，返港自當老闆，拍了一部《接財神》。或許由於白光對影壇了一個時期，年輕影迷對她有點陌生，因此《接財神》一片並沒有達到她預期的成功，而白光本人具有獨特性格，決不濫接一般獨立製片，寧可優遊林下不求聞達。畢竟她的磁性歌喉具有一定的魅力，在一九七〇年間，重披歌衫，在南洋各地登台獻歌，寶刀未老，仍有相當號召力。一九七三年香港某歌劇院，擬重金邀之登台，遭婉拒，唯恐本地薑不夠辣，而且香港歌迷地欣賞標準，很難捉摸，難免會譏其為「老來嬌」，白光之不在香港露臉，是其聰明之處。香港歌壇的徐小鳳，也走的是白光磁性歌喉路線，白歌後繼有人，不至於廣陵曲散。

李麗華脫離長城後，成為獨立製片急於爭取的對象，但由於包銀價碼較高，而李本人亦多選擇，往往會發生有價無市的現象，李與張善琨合作得最久，想當年李在上海初露鋒芒時，就憑張善琨的嗓頭政策，使之錦上添花，雖說不上感恩圖報，但對張之鬼馬多端輒必言聽計從，張的拿手傑作便是把花旦的包銀任意提高，打動芳心，使之善於驅策。

在一九四九至五〇年間，一般當家花旦如周璇、李麗華、白光等每部片的酬金約為港幣一萬元或萬元以上，張善琨馬上提出了每片二萬元的酬金，果然使李大為興奮，但這不過是一句閒話，並無文字合約束縛。另方面，他即向邵氏南洋公司兜售版權，說是由李麗華主演的片子，價碼自然與眾不同，南洋片廠當家人邵邨人精打細算之餘，認為這筆生意大有可為，張善琨眼就著憑手裡這張李麗華皇牌使他的製片事業放一異彩，似乎是十拿九穩。

不料邵邨人棋高一著，作釜底抽薪之計，先挽與李麗華有點談得來之士，徵得李的同意，說是二老闆（電影圈中咸稱邵邨人為二老闆，或稱邵老二）有事拜訪。原來邵邨人捧了一大包現款造訪李府，要求李與南洋片廠直接簽約，每部片酬兩萬，不少分文，一簽就是幾部，先付定金若干萬，都是簇新的五百元票面大牛，這是實際，決非口惠，一拍即合，此為李麗華投身邵氏陣營之始，邵老二當著李的面前說：「小咪，你把這些鈔票，一張張數著，也夠過癮的啊！」

張善琨成了駝子跌筋斗，但他決不是池中物，當李麗華與邵氏的合作將告一段落時，又從邵氏旗下把李挖了出來，把片酬提高到每部八萬，票面價值是如此，實際情形如何，事關業務祕密，不得而知，而且張善琨親赴星洲，與邵氏兄弟機構簽約，這無異對當年邵老二釜底抽薪之計還了一報。

關於提高演員片酬而使陣營自亂的情況，在電影特別顯著，一方面由於資方（指具有規模的大機構）對演員合約的條文過於苛刻，只有對資方有利，對勞方無置喙餘地；另方面由於勞方（演員）急於借此而登龍，也就百依百順的簽下了無異一紙賣身契，等到演員聲譽鵲起，有了票房價值，再加上同業間的慫恿，於是大跳草裙舞──扭動也，也會使資方大傷腦筋。

最顯著的例子便是王羽和邵氏的合約糾紛，涉訟多年尚未解決，王羽脫離邵氏之始，即赴台灣拍片，這對合約上似未牴觸，即在香港以外的地區可以拍片，但邵氏畢竟是個大機構，無論在香港和台灣，官司一直打下去，鹿死誰手，在短期內似難見分曉。

不過，這種糾紛使社會人士注意，對影迷而言更大有興趣，無異對當事人作了義務宣傳，也間接為王羽增加了票房價值，因而使王羽的片酬日漲夜大，一部影片的成本使一個主角佔了百分之五十以上，而且有些急於想登導演寶座的不學無術之徒，竟效張善琨的老方法，把王羽的片酬抬高到台幣一百萬，

王羽為了答謝高抬片酬之人，自然樂予以身相許了。這對正當的製片家而言，頓感為難，如欲聘用王羽，只有盡量將其他製作成本壓低，因而粗製濫造，形同飲鴆止渴，到底觀眾眼睛雪亮，粗製濫造看多了，自然感到厭惡，因而使王羽的票房直線下降，尤其當李小龍的影片問世後，王羽的票房簡直不能與他同日而語。

抑又有甚者，王羽的片酬是台幣一百萬，都是折成港幣而在香港付款，後來又增加了二十萬，這筆錢好比向豬肉檔買了一隻蹄膀一定外搭一隻腳爪，製片人也只有照付如儀。原來他由於樹大招風，難免遭人妒忌，於是他聯絡了一批馬仔，作為他的義務保鑣，這筆開銷也加在製片人的頭上，所幸這批馬仔也可在片中充任打仔，俗稱龍虎武師，總算沒有「吃糧不管事」。

猶憶一九五四年間，粵劇紅伶新馬師曾，片約之多使他應接不暇，每天動輒四五組的戲要他拍攝，另由代理人為他編排工作期表。新馬不能早起，片場裡等得他十分焦急，只有電央他的家人催他起身，這一下又有了新名堂，另外要致送一筆「叫醒費」，這些都是電影界的怪現象。

再回敘到卜萬蒼的泰山公司，起初幾部片子皆由周曼華、歐陽莎菲等主演，憑卜萬蒼在電影界的歷史與地位，任何大牌他都導演過，工作時必可得心應手，如果是新紮導演，處處要受大牌的牽制，為了要當導演，只好仰人鼻息，這對卜老而言，絕無這種遭遇，不過為了減輕成本，使銀幕上多些新面孔，決定招考新人，訓練新秀，這在支持泰山公司的發行片商也大表贊成。

泰山演員訓練班成立了，錄取了七名女演員，三位男演員，除了卜老親授片場經驗種種，另請老劇人胡春冰（已故）、吳鐵翼等講解影劇理論，當卜萬蒼在片場執導時，新人們參加實習，使之理論與實踐並重，後來特別為新人們編導了一部《七姊妹》。

《七姊妹》也許為了要將就新人們的演出，處處地方有畫蛇添足之嫌，這或許是編與導的功力不夠周到，不過由此片而提起了幾個新人，包括葛蘭、鍾情和男星金峯。葛蘭與鍾情後來在影壇紅過一陣，不能不說拜卜萬蒼之賜，卜萬蒼棄世舉行飾終大典時，葛蘭、鍾情致送賻金頗豐，古道熱腸，尚在人間。

自《七姊妹》一片問世後，泰山公司的經濟情況每況愈下，支持泰山公司的南洋某片商曾墊款二十餘萬，由於不能如期交片，停止支持，而其他地區的版權價碼，也在種種剝削下所收無幾，今天在香港執電影院業收入牛耳的國語片，但在五十年代中期，映演國語片的影院寥寥可數，而且營業收入僅足應付一些發行費用，而卜萬蒼一貫作風是大手筆，泰山公司的出品雖無突出之處，但也沒有偷工減料，成本自然比一般獨立製片為高，綜觀泰山公司自成立至歇業，先後凡三年餘，拍了大約十部片子，未能創出一個令人滿意的局面，對卜萬蒼而言，由於債台高築，連帶影響了他的聲譽，十分可惜。

泰山公司結束後，新人星散，比較突出的葛蘭與鍾情，在沉寂了一個時期後，被獨立製片家所羅致，展開了新的途徑。

至於卜萬蒼本人，自泰山結束後，一直處於逆境，在晚近十餘年間，先後在邵氏、電懋、新華等公司執導了若干部片，始終掀不起他早年時的高潮，這固然是客觀環境限制他不能自我發揮，而卜老的觀點與時代逐漸脫節也是原因。其最後一部片為應彼之老友徐昂千（已故）邀請執導的《梁紅玉》，成績差強人意，徐君為了促成台灣大鵬平劇的招牌戲《梁紅玉》搬上銀幕，的確煞費苦心，幾經週折方達於成，卒因導演功力不能達到融舞台劇於電影化，致在營業上未臻理想，茲者該片之導演與製片皆歸道山，此中恩怨，一筆勾消。

當卜萬蒼為電懋公司擔任導演時，頗受鍾啟文所器重，後電懋改組、鍾離職，改任麗的映聲中文節目總監，設藝員訓練班，請卜擔任班主任，以卜之經歷而運用於培植新人工作，其能力自然綽綽有餘，或因卜尚陶醉於過去之盛名，對該工作頗有不屑為之之感，引起不滿，僅年餘即告解職，自後卜即投閒置散，幾乎與電影界脫離了關係。

但對卜萬蒼之一生從事影藝，他是有過貢獻的，從他五十年來的作品中，固然大而無當者頗多，但有思想內涵的作品也不少，或移風易俗，或振奮人心，在影迷心目中有著一定的偶像崇拜，因此，從有電影以來直到四十年代，無論如何，他是電影界首席導演之一。

談到電影導演，據資料記載，從民初的萌芽時期以至四十年代末，中國產生了導演約有三百人，而為觀眾耳熟能詳者不過四五十人，而卜萬蒼的成就應在前五名之內，其餘獨多一片導演，或執導了一半而未能殺青者比比皆是，但無論如何，這些「天才」不能不說他不是導演啊！

最近二十年間，港台兩地產生的電影導演，據非正式統計，幾達四五百人，看來擔任導演工作易過借火，這是中國影壇的奇蹟。在台灣流行著一則笑話，說是台北市西門町的廣告路牌，如遇颱風吹坍下來，被壓死在廣告牌下的必有一名導演。足見導演之不可為實在也太可為了。但是質言之，真正對電影上有成就而為觀眾樂道者，這二十多年來至多四五十名而已，那麼其他云云導演群中，便產生了不少雅號，曰「一片導演」（只拍了一部片，由於成績欠佳，就結束了導演生命）；曰「垮特導演」（只執導了四分之一部的片子，無以為繼，就此壽終正寢）；曰「欠薪導演」（為了要當導演，不計報酬，由老闆拖欠薪水也可）；曰「借款導演」（幫助製片人調頭寸、交換支票而當上導演的）；曰「補鑊導演」（專替他人執導之片，截長補短，擔任這種工作者必須天才橫溢，可是他始終登不上導演寶座）；

曰「補戲導演」（功力不夠，拍完了必須一補再補，成本增加，製片家視為畏途）；曰「嘴上導演」（一直自己嚷著當了導演，與有些照片明星有異曲同工之妙）。

為了悼念卜萬蒼之棄世，拉雜寫出了半世紀來的影壇橫斷面，僅僅是一些趣聞鱗爪，最後順便談談出身於卜萬蒼泰山公司的葛蘭與鍾情。

葛蘭，本性張，善歌，投身泰山訓練班後，《七姊妹》片中嶄露頭角，《泰山》結束，遂告沉寂，時為一九五四年間，獨立製片處於低潮，葛之潛質未能發掘，後參加亞洲公司主演《金縷衣》，與陳厚演對手戲，旗鼓相當，視演戲如同真實生活，使人看來有親切感，《金縷衣》試片之日，在座者有鍾啟文，對葛蘭、陳厚之演技擊節稱賞，時鍾氏任職於柯達公司技術代表，後夤緣接任電懋總經理，即相約葛蘭、陳厚與之簽訂基本演員合約。

葛蘭在電懋是個不貳之臣，合約一續再續，先後凡七載，其主演之片凡二十部，頗多佳作，《曼波女郎》一片，載歌載舞，開正了她的戲路，後隨片赴星馬一代登台，風靡一時，使葛蘭的藝術生命如日中天，當時電懋擁有女星甚多，除了林黛由邵、電兩家合用外，餘如林翠、尤敏、葉楓、李湄、丁皓均為一時之選，凡彼等主演之片，必受年輕影迷愛戴。而葛蘭對事業心之重視尤為顯著，鑒於林黛、尤敏之一再膺選亞洲影后，彼雖有心問鼎而苦無機會，不無戚戚之感。

一九六一年，電懋當局有意使葛蘭競取亞洲最佳女主角之舉，特地為她安排一部適合她戲路的片子，便是由女劇作家秦羽編劇的《野玫瑰之戀》，並由曾獲亞洲影展最佳導演獎的王天林執導，片中插曲約請日本著名作曲家服部良一來港，與姚敏切磋編曲，果然，《野玫瑰之戀》中插曲的確支支動聽，可惜這些優美旋律大都是《卡門》歌劇中的翻版。而《野玫瑰之戀》的故事也是《卡門》的複製品，雖

然劇作者盡量使之中國化，但在一般專家看來，或多或少的有些《卡門》的斧鑿痕跡，是年五月，此片參加了在菲律賓舉行的亞洲影展，起初得獎的呼聲甚高，邵逸夫趁機向鍾啟文開了一個玩笑，說是《野玫瑰之戀》穩得幾個大獎，鍾信以為真，急電香港電懋宣傳部，準備宣傳資料，大事慶祝一番；事實上何片最佳何角最優早在邵逸夫的胸中，而鍾啟文尚在濃霧裡打轉，到底牌揭曉，《野玫瑰之戀》名落孫山，消息傳至香港，使葛蘭大為沮喪，使她對事業前途頓萌退志，因為她是一個「不作第二」的好勝者。

於是，葛蘭問道於盲公算命佬徐聖泰（已故），事業如何，婚姻如何，盲公佬說她年屆三十紅鸞星動，時有高公子追求不遺餘力，適高有喪偶之痛，而葛於事業上稍受阻折之餘，頗有惺惺相惜之意。當葛嬪高之年，正值三十年華，如果葛蘭榮獲了亞洲影后桂冠，那麼葛高之戀的發展，勢須另行寫過，茲者葛蘭退出影壇多年，相夫教子，為女明星有美滿歸宿者之一不過她的歌聲偶在電台仍有播放，且為新進歌人的範本，葛蘭值得驕傲。

鍾情，亦姓張，湘籍，投身泰山公司旗下時，不知是主持人指點，抑或是她已之所欲，一舉一動、極力模仿瑪麗蓮夢露，實際上，後來她的戲路卻走了早年王人美的「野貓」路線。泰山解體後，即參加亞洲公司，先在《楊娥》片中任配角，繼在《滿庭芳》片中擔綱主角之一，也是和陳厚演對手戲，頗能稱職。時張善琨恢復新華公司，限於經濟條件，只能拍此輕成本製作，一部《新桃花江》爆出了大冷門，此片即鍾情主演者，成本輕得不能再輕，佈景之簡陋處處露出破綻，不過片中插曲支支動聽，尤其《月下對口》一曲，歌詞通俗，旋律簡明，使人醫學就會，是為賣座的主要原因，作曲者姚敏，因此片而使他的名望如青雲直上。

鍾情就憑《新桃花江》紅了起來，獨立製片地界群相爭取，而她主要發跡地是在新華公司，因此在新華主演的片子特多，不是跳，便是唱（幕後代唱者為姚敏之妹姚莉），不是刁蠻村姑，便是淘氣姑娘，因為她的臉型生得嬌憨，宛似蘋果，惹人喜愛，銀幕上頗有人緣，惟臉部肌肉缺乏伸縮性，致對稍具深度的演技即不能表達。

鍾情隨同張善琨赴日拍片，張在日逝世，對鍾而言，勢須另謀發展，惟與新華公司訂有合約，圈中有善於搞風搞雨之輩，暗與鍾情簽訂了一紙優異於新華待遇的合約，再將該合約轉讓於邵氏，鍾情成了鐵三角，搞風搞雨之輩從中漁利，亦為電影界的怪現象之一。

鍾情為人磊落，有湖南驢子性格，但當紅時期，不時口出豪語，說是由於她而帶紅了兩位導演，語出不是無因，這兩位導演究是何人，姑且不表。後與一攝影師相戀，遭人忌妒，蜚短流長，說她患了不治之症，事實上她與所好同居於郊外，過了一段為期頗久的生活。後攝影師下「堂」求去，鍾圖東山再起，但已無良好票房紀錄，只有自費拍片，且隨片登台，聲嘶力竭，還是恢復不了《新桃花江》時代的聲譽，因而對影事漸趨冷淡，勤習繪畫，頗具心得，某次攜畫赴菲島展覽，為一華僑賞識，結為密友，該華僑經營大陸生意，鍾亦隨之大陸去來，經營有道，頓成小富，駐顏有術，豐腴如昔。鍾情於卜萬蒼喪禮上，執紼致哀，且致送賻儀頗豐，鍾情不忘故舊，亦有心人也。

十二、白楊、舒繡文、張瑞芳與秦怡
——戰時重慶影劇界四大名旦

戰時重慶，由於製片器材供應困難，除了抗戰初期，拍攝與抗戰有關的電影二十餘部外，及至太平洋戰爭爆發，製片工作更陷於半停頓狀態；惟若干從業人員對話劇演出之成功，卻成為中國話劇發展史上輝煌的一頁。

初，軍委會政治部所屬中國萬歲劇團開其端；繼有中央宣傳部所屬中央攝影場之中電劇團；三民主義青年團則有中青劇社；另有劇人們以民間團體組成者則有中華劇藝社，此為戰時重慶最負盛名的四大劇團。各團皆擁有基本演員，遇有必要則大家相互借用，不若今日電影界專以「挖角」為能事。在舞台上極為觀眾稱道的影劇雙棲之四大名旦，計有白楊、舒繡文、張瑞芳及秦怡。

先說白楊，原名楊成芳，籍湘，久居平津，誠北地胭脂也。求學期間已酷嗜演劇，以與劇壇名人馬彥祥頗友善，致助長了對演劇生涯的捷徑。提起馬彥祥，在中國劇壇上也有點名氣，似不聽見他有什麼創作，擔任導演則有之，後來從事劇團行政工作，是個機會主義者，在北平「和平解放」那個時候，居然「榮任」了中共軍管會有關文教單位的接管大員，誠不可一世；惟他的歷史背景頗有問題，事過境遷，看來被打入冷宮毫無疑義，因為中共也不喜歡那種張牙舞爪的機會主義人物啊！

可能是由於馬彥祥的策劃，白楊南來開闢新徑，初由馬推介於張道藩，張氏為國民黨唯一對文化劇運有興趣者，且居於領導地位，時張氏自編《密電碼》電影劇本，交由南京時代的中影拍攝，劇中有女角二人，一為正派花旦，一為風騷潑旦，白楊一度試鏡，卒以兩個角色俱不適合而作罷，於是她投奔十里洋場——上海。

上海為中國製片事業的重鎮，電影公司林立，白楊貪緣加入了明星公司，主演《十字街頭》，一炮而紅，因白作風大膽，並不是今日風行的胴體暴露的大膽作風，而是指她的演技放得開、膽子大，演什麼像什麼，演技細膩，且具有青春氣息，致為年輕影迷所愛戴，也奠定了她在銀幕上的基礎。

《十字街頭》是一部反映現實、而略帶浪漫氣息的影片，正是三十年代初葉文化電影最時興的產物。該片除了白楊擔任一個略具知識的女工外，其他主演者有趙丹、英茵、沙蒙、呂班和吳茵等，影片主旨在鼓勵工人階級和失業分子（是當時上海租界上的普遍現象）攜手起來，對付專事剝削的房東惡婆和工人領班之類（對不起，今日的房東太太和工人領班之流只有飽受房客和工人們的氣則有之），那麼，這群徬徨在十字街頭的年輕人，什麼是他們的出路呢？編導者似乎是別有用心，就是差一點沒喊出了「大家向左轉」。該片編導為沈西苓，是三十年代左聯發起人之一，因而在他作品中為左聯開道，為左翼吶喊是必然的事了。

沈西苓，浙江人，為左翼文化及婦女運動的中堅分子沈茲九之弟，曾在日本習美術，打入明星公司後，先後拍過不少片子，部部都有思想上的含意，成為頗有名望的「進步」導演之一。抗戰發生後組團入川，該團名稱似是上海影人劇團，在成都公演後因經濟困難而解體，時中央有意對這批影劇人加以助力，乃由中電羅致，擔任編導委員，當時一同被中電羅致者尚有趙丹、施超、英茵、顧而已及白楊、吳茵等。

沈西苓在「中電」編導了一部抗戰電影《中華兒女》，雖然在主題上是宣揚抗戰，表達了全民禦敵的不屈不撓的決心，畢竟，這些編導僅憑想像來下筆，與抗戰的實際情況脫了節，看來看去沒什麼說服力，片中共分四個故事：趙丹和白楊擔綱了一段，描寫一個農婦被日兵所辱，後由白楊唱支小調向日兵大灌迷湯，使日兵大量其浪，而由農夫（趙丹）會同群眾一舉而殲滅之。日兵縱然獸性大發，但絕不會在一支小曲之下而解下武裝，足見當時的影劇人還沒有「體驗」、「下放」那種深入其境的情況，僅在象牙之塔裡大做文章，犯上了幼稚可笑的「做戲做到足」的毛病。

飾演被姦的農婦為康健，此妹出身南京，後經應雲衛之推薦加入明星公司，僅此曇花一現而已，此次參加《十字街頭》演一個富家女，因臀部特大，導演先生特地安排了一個臀部特寫鏡頭（不是裸露的），僅在《十字街頭》演《中華兒女》飾演被辱農婦，衣衫盡被撕破，與日兵反抗掙扎，演來尚可，因有一張呆照，諦視之，其形象頗似藍蘋，致為後來的影劇史料編纂者誤為藍蘋，即在大陸出版的專冊也標明了此片係由藍蘋所演，而海外研究中共問題者以訛傳訊，藉此來證明藍蘋在抗戰期間參加過重慶影劇工作，好在這些資料與大局無關，用不著更正，事實上，當時的藍蘋已在延安「魯藝」學習，可能已易名江青了。

《十字街頭》中飾演房東太太的吳茵，以其形象痴肥，先天上有了惹人憎恨的感覺，吳茵在外型上取勝，無論在銀幕上或舞台上都以這種姿態演出；但也有例外，便是勝利後上海崑崙公司拍攝的那部《一江春水向東流》，飾演與白楊相依為命的家婆，贏得了觀眾不少同情。其在重慶時期，拍電影的機會雖不多，但在舞台上相當活躍，少不了這種角色，而在她以往的從影表現，演技精湛，致有中國的曼麗特萊漱之稱。（好萊塢老牌女演員曼麗特萊漱，善演外表兇悍內心慈祥的老嫗，觀眾一致叫好，時至今日，她演過的影片不時在美國各大城市中被稱為藝術戲院中放映，當她的音容笑貌出現時，觀眾居然

大鼓其掌，足見觀眾眼睛雪亮，逝世多年的老牌影星只要她（他）有著一定的成就，觀眾還是會抱著還舊的心情而加以喝彩的。）

吳茵以演技別創一格，因而養成了她有點驕態，凡是與她不太合適的角色就遭她拒演，因此人緣並不太好。在重慶時與前輩影人孟君謀賦同居之愛，孟在默片時代當過演員和導演，後改任劇務和製片善於調處人事上的紛爭，亦屬影界難得的電影行政人材。吳茵為原籍潮州的上海人，與北伐時代在濟南發生的「五三慘案」，被日人割耳受辱的中國外交代表蔡公時是親戚。吳在投身紅朝後因不滿現狀，在「大鳴大放」時大發牢騷，這真是自討苦吃，給當朝抓住了痛腳，以其思想不穩，遭受抨擊不在話下。如今垂垂老矣，如果不求苟安於一時，那麼只有凶多吉少了。（編按：吳茵卒於一九九一年）

片場裡的劇務人員，這是一項三百六十行以外的特種職業，必須要八面玲瓏，為了要達到工作上的目的，任何殺手鐧都要施展出來。上面說到的老牌劇務前輩孟君謀，真有一手。一九三五年間，當他任職於聯華公司為劇務主任時，為了一個演員的撞期，使他動足腦筋，最後終達到目的。

事緣當時有個丑角演員瘦皮猴韓蘭根，原屬聯華旗下，後又接受了藝華公司的「茶禮」，本來這種配角角色，好比藥裡的甘草，可有可無，不過一旦派定了他的角色，由於連戲關係，那就非用不可了。事有湊巧，那一次的某一天，聯華藝華同一天都有韓的戲，撞期了，怎麼辦？於是兩家的劇務人員展開了爭奪戰，因為聯華方面定於次日出發無錫拍外景，而藝華在片場裡搭置了巨大佈景，如果因韓失場必遭重大損失。韓蘭根左右為難，索性來一個避而不見。事聞於孟君謀，不聲不響的找到了瘦皮猴，不談拍戲的事，只談娛樂節目。因韓已有一妻一妾，惟對走馬章台、浪跡平康仍有興趣。孟看準了這一點，投其所好，相約外出冶遊，正當瘦皮猴巫山好夢之際，而孟劇務枯候通宵只有大敲其更了。次晨，孟劇

務挾著瘦皮猴乖乖的上無錫拍外景去了，事聞於藝華方面，只有徒呼負負。

但是，劇務人員除了爭取演員不致撞期外，最大的職責，要使導演滿意，要得老板歡心；導演有任何要求，劇務一定要辦到；老板力求一切節省，劇務也要見機行事。比方說，導演先生要求五百名臨時演員參加拍戲，在劇務人員聽來，正中下懷，因為有佣金可拿，雇用人員越多、油水越足；可是老板顧慮到血本有關，一定要來個七折八扣，這可把劇務人員為難了，好在這種事情在老牌劇務看來，已經司空見慣，自有一套應付導演先生的方法，在量方面一定滿足導演的要求，惟在質方面可以大做文章，不論男女老幼，服裝不整，蓬髮垢面之類也可濫竽充數。

等到導演先生一到現場，劇務人員恭而敬之的說是五百臨記一個也不少，眼見著導演的表情尚稱滿意，於是溜向一角大嘆其世界了。因為有些老牌導演一不稱心，一股氣便出在劇務頭上，口出粗言，罵幾句三字經倒無所謂，有時甚而把對方祖宗三代也搬了出來，劇務人員只好避之則吉。導演先生巡視了這批濫竽充數的五百臨記，實在不像話，有的面黃肌瘦，有的鶉衣百結，而今天要拍攝的是豪華夜總會的大場面，景與人不能配合，怒從心頭起，再加上旁人的搧風點火，馬上把劇務人員叫來，責其不當。

劇務低聲下氣地說：「把這些不入眼的臨記，可以安置在後邊，反正是活動佈景嘛，馬馬虎虎算了！」

導演先生總算網開一面，沒有大發雷霆，卻很幽默地說：「劇務先生，你為了湊足人數，只要一息尚存者，往群眾堆裡一塞。好吧！光棍不斷財路，為了滿足你的油水，姑且遵照你的指示，依計行事，劇務老爺，佩服佩服！」劇務臉上白一陣紅一陣，只有把眼前的難題在導演面前敷衍了過去，搭訕著離場去計劃另一條生財之道了。

大導演、大明星，劇務人員除了對之笑臉逢迎外，還得飽受冤氣；但是劇務也有出氣的對象，那便是小明星、新進演員或是特約臨記演員之類。因此，小明星或新進演員對劇務人員勢必下一套籠絡手段，輕焉者送些禮物或紅包（說也可憐，一般新進演員，月入不過數百，這筆額外開支，如何籌措啊），重焉者則以身相許，作為籠絡而圖向上爬的條件，不能說是沒有，因為劇務在導演面前，人雖微而言頗重，一語褒貶，大有出入。

至於那些特約臨記，因有不成文的規定，獲酬若干，必需支付劇務回佣，因有陋規可循，倒也公道；特約演員略有一技之長（或以體格魁梧取勝，或以演技稍優，或善於技擊──俗稱龍虎武師），則酬金頗高。如果對劇務那一關不打通，也會遭受無形損失。例如導演指定了某某特約演員拍戲，而某某從來沒有賣過劇務的賬，於是劇務佯言某某因為撞期、或說是有病在身，不能前來拍戲。導演要處理好多事情，不會追根問底，只好由劇務另覓他人替代。事實上該某某正在家中坐候拍戲通告，因為沒有通過關節，坐失良機，招致損失。

有時候，劇務也會觸礁，那是由於觀察不夠靈敏：有一家業已歇業的製片大機構，其首任主持人和末期主持人，先後都與新進演員有私，劇務不察，時時與之為難，那兩位新進明星，逆來順受，不聲不響地向主持人告了枕頭狀，兩個劇務人員先後被炒魷魚，反正充任劇務者亦即軍隊中的軍需。白崇禧有名言：「當了軍需三年，就有資格槍斃。」等到劇務弄明白了來龍去脈，為時已晚，只有化憤恨為力量，等待機會來時，再圖一「報」。像這種「從中剝削」、「捧強鋤弱」、「告枕頭狀」……再各行各業皆存在的，在官場中尤為顯著，天下烏鴉一樣黑，毋足深怪。

閒話越扯越遠，還是拉回本題。

與白楊一同主演《十字街頭》的趙丹，此人早年就在南通從事戲劇工作，來滬後被明星公司羅致，同時搞業餘劇運，「上海業餘劇社」在一九三五年間在上海話劇界崛起，並在左聯的大事吹捧下，發生了一定的力量。趙平時不修邊幅，常把領帶作褲帶，充份表露了三十年代藝術家的浪漫氣息，過去某雜誌曾以「北地胭脂」作謎面，射影劇人名一，即趙丹，頗貼切。

趙在明星公司主演過不少片子，以當時的社會環境而言，是屬於新的一派，事實上，趙的演技的確是維妙維肖。曾與黑眼圈女郎談瑛合演的《小玲子》，曾在一九三六年獲得南京教育部的優秀電影獎，這是指片子的思想與表現，如果評審人員知道了趙丹的思想是絕對偏左的，那麼這個「獎」似乎有考慮的必要了吧。

趙在抗戰時期參加了「中電」，只主演了一部《中華兒女》，成績平平，因此說，他的成就反而在舞台上，無論演什麼角色，從造型到演技，都能絲絲入扣。由於戰時的影劇工作，時續時斷，趙丹不甘寂寞，於是相約了志同道合者數人，擬遠赴蘇聯。赴蘇必須經過新疆，也想在新疆展開劇運，即被新疆王盛世才所執，一概人等被捕下獄，重慶方面的影劇人員，頗表關切，曾上書中央設法營救，去電詳詢，而新疆方面的答覆，說是趙丹一行與汪政權有關。這顯然是一種遁詞，中央也無能為力了。

趙丹等飽嚐著囹圄之苦，前途黯淡，自由無望，不料新疆王居然把趙妻葉露茜等幾位女性先行釋放，而趙等則羈押如故，不知盛世才葫蘆裡賣的什麼藥。葉露茜回到重慶，百感交集，恍如隔世，不久，因感於其夫出獄無望，遂另行擇人而婚，不料二年之後，新疆政局變動，盛下台，趙丹等恢復自由，輾轉返渝，亟覓愛侶，而佳人已琵琶別抱，此情此景，情何以堪，他們是擅於演戲的一群，竟然現身說法，上演了一幕文藝大悲劇。

華影壇

勝利後趙丹返滬，在左翼大本營崑崙公司擔任演員。演而優則導，然對執導方法尚未嫻熟，幸中電二廠急於物色編導人材，趙藉機編導了一部《衣錦榮歸》，女主角就是十年前合作過的談瑛。當時談瑛還保持著十年前的演技方法，與一般揮灑自如寫實派演員相比之下，自然遜色，或多或少影響戲的進展，而《衣錦榮歸》本身無論在編在導方面也無足可取，只是田漢撰了一支插曲，聊作同路人的捧場點綴。趙感於一片而不能放出異彩，遂對導演生涯漸感灰心，專心於演員生涯謀發展，所以說，趙丹也是一片導演。

論演技，趙丹在紅朝表現得更出色，如《聶耳傳》中飾演聶耳，《李時珍傳》中飾演李時珍。除了專心摹擬劇中人的形象外，對戲的要求也應付裕如，不愧為一個千面演員，曾獲紅朝頒發「人民演員獎章」，這是模仿蘇聯統制演劇人員的一種方法，在紅朝未與蘇聯交惡以前，處處以「老大哥」馬首是瞻，連統制演員方法也照仿如儀；那麼，台灣的金馬影展對得獎人員發給獎金，既有面子，又有夾裡，究竟實惠得多了。

可是也有人對這有名無實的獎牌大感興趣：某年，香港粵語電影界一位以演技見稱的老牌男演員，由於他主演的片子在大陸映過好多部，頗多好評，大有獲獎機會，適逢紅朝頒發人民演員獎牌，此公滿以為志在必得，結果名落孫山，一氣之下，擺脫了香港的左聯關係，這種虛銜何以如此迷人啊？可嘆！

白楊在紅朝也得過這種獎牌，被認為最優秀藝人之一。如今再回到她在重慶時的影劇雙棲生涯：在大後方的旦角方面，堪稱頭牌，眾口一詞；惟在私生活方面，尚屬小姑居處，追求者大不乏人，但在白則自視頗高。會有男演員高占非，亦隸中電旗下，因朝夕相處，頓生情愫，遂賦同居之愛，種下了一段千絲萬縷的羅曼史。

高占非，體格魁梧，面貌端正，原名執歐，北伐時期于役於北洋軍閥部隊中，從影後以其外形取勝，先後在明星公司、聯華公司主演過不少片子，其被青年男女崇拜之程度僅次於金燄。

高之妻室為高倩蘋，亦為明星公司演員，因為沒有達到一定的竄紅程度，乃棄影改習法政，執業律師，高倩蘋闈令甚嚴，致高占非有季常癖。高占非不僅因懼內而膽小如鼠，平時生活與行動也是膽子小得戰戰兢兢。猶憶高在香港那一時期，偶在市區穿過馬路，必循斑馬線沿步路過，如欲提倡交通安全，奔向防空洞躲避去了，置白楊於不顧。又如在重慶時，空襲頻傳，只要警報一響，高則三步拼作兩步，選舉標準行人，高占非必可獲選入圍。

默片時代的高占非，其成就頗高，對飾演粗獷而有個性的勞動階級者，為其特長，筆者曾看過他主演的由蔡楚生編導的《都會的早晨》，演一個私生子。長大成人後與乃父正面衝突，演來頗能激發憤怒青年的情緒。這種戲劇橋段在當時甚為流行，而曹禺的《雷雨》也著重於這一點來大灑狗血。如果是飾演談情說愛的風流人物、則稍遜，因為多多少少有點裝出來的娘娘腔也。

民國二十五年，高占非曾應南京中電之請，主演《密電碼》片中之張伯屏一角，張即張道藩的影子，為北伐時期辦理黨務的革命青年，高演來頗孚眾望，基於這層關係，抗戰發生再為中電所羅致，乃屬順理成章。高雖為中電當家小生，無奈工作機會不多，日以方城之戲或擺擺龍門陣以遣時日。他在中電只演過一部《長空萬里》，此片描寫抗戰初期的空軍戰績，若干空軍烈士如高志航、閻海文、樂以琴等的壯烈事蹟，都要搬上銀幕，致有顧此失彼、尾大不掉之弊，高占非就是飾演空軍烈士高志航，因係群戲，沒有什麼特出之處，也就是高占非獻身抗戰電影的只此一部。

白楊也是《長空萬里》主角之一，排名方面白楊則掛了頭牌，在「為抗戰宣傳」的前提下，大家參加演出，無論主角配角，無分彼此，這與歷來的話劇運動發展中對演員的排名，概以出場為序，或以姓氏筆劃多寡為序，以期達到沒有明星制度，就是僅在舞台上跑跑龍套也是榜上有名以示平等，大家的目的在把戲演好，不求虛銜也。

當時的白楊為大後方的首席影劇演員，平時待人接物和藹可親，當她接受了新劇本後，即閉門不出，痛研劇中人個性，熟讀劇本台詞，到了上陣時早已進入「忘我」境界，揮灑自如，絕對性的全把劇中人演活了。惟對電影方面因她在上海明星和藝華拍戲時，早已掛了頭牌，因此對《長空萬里》的排名，她也循例要求名列第一：這可把主持人難倒了，因為同為該片主角的有高占非、金燄、王人美、顧而已、施超等一大群，連羅維也在該片中有角色，不過是很不重要的配角而已。結果是宣傳人員擺了一記噱頭，對白說：「我們早已把白小姐排在第一。」白聞言自然樂在心中。其實呢，宣傳人員是依照話劇演出慣例，來一個以姓氏筆劃多寡為序，因「白」字掛了頭牌，可是王人美的「王」字比「白」字還少了一劃，應該以王為首，好在王人美在片中演出不多，說是客串性質，輕描淡寫的把王人美殿後了。

因演員排名而引起紛爭，這在近年的電影界中尤為顯著，最先是以女角為主，男主角心甘情願讓「她」一步；後來武打片流行了，方始以男角為主。如果是雙生雙旦，排名最傷腦筋，因而只好巧立名目，除了領銜主演之外，什麼「雙頭牌」、「客串主演」、「特邀主演」諸如此類，不一而足，怪哉！

《長空萬里》是中電傾全力以赴的大製作，為了記述中國空軍的搖籃——杭州筧橋航校的學生生活，需要選擇一個類似杭州西湖的風景區，只有昆明的滇池有點相似，而且當時航空官校亦在昆明，遂

組成龐大外景隊遠征昆明。航校予以充份支持，省主席龍雲特予接待這批藝人。那時候，汪精衛一行借道昆明轉河內赴上海正待組「府」，中央與龍雲之間有點芥蒂，龍雲為了要表明態度，只要中央派去的工作者必予充份合作，因此這支外景隊也是隸屬中央，自然享受了這份「優待」。

昆明的天氣四季如春，陽光普照，加上當地人仕的熱心襄助，天時地利人和已佔其二，不料團體裡發生人事糾紛，鬧情緒者有之，發生械鬥者有之，而最差勁者大家與領導階級不肯合作，差點半途而廢，一波三折，勉強完成後返渝覆命，亦云險焉。

本來，一個團體出外工作，最重要的是領導有方以身作則，才能使人悅服，例如一九七三年香港某製片機構，動員了數十人前往美國加州拍攝兩部影片，由於領導不得其法，引起同人不滿，彼此貌合神離，工作效率減低，每逢休暇之日，領導階層只顧自己坐飛機去賭城作豪賭，而置同人於鄉居形同坐監。某日遇劫，幾個長髮歹徒持有卡賓槍結隊而來，真糟糕，這些歹徒都是香港移民去的不良青年，因此對外景隊的內部情形，瞭如指掌：執管財務，執為主管，掌握得清清楚楚，洗劫之餘，並以卡賓槍柄痛擊眾人，領導者亦不能免也。本來這是一支專拍武打片的隊伍，龍虎武師，個個耀武揚威，而被劫時卻反而噤若寒蟬，實為一絕妙諷刺。再如果大家團結，合作無間，守望相助，那麼遭受外侮的可能性也會減少些，甚而可以對外了。

再回頭說到《長空萬里》外景隊七零八落的回到重慶，補拍內景，這時候，白楊與高占非之戀已發生了裂痕。

十三、白楊與張駿祥的離合

「男女之間，由誤解而結合，因瞭解而分手。」這是一位西方作家的名言，對於白楊和高占非之戀，亦可作如是觀。他們同居了幾達兩年，起因於相悅，結束於厭倦，彼此從無惡言相向，也沒有第三者參與其間，只是白楊輕描淡寫地說：「我感到厭倦了！」

本來，白楊和高占非的一段羅曼史，在基本上是很脆弱的：在家庭背景上，高占非是有家有室，白楊則無牽無掛；在影劇生活上，當時的白楊如日中天，尤其是她的舞台生涯，夠稱得上色藝俱佳、艷壓群芳；而高占非除了對電影有過成就，對舞台工作實在無足可取，因此二人之間不能有對等的相比。

說到高占非在舞台上，趣聞甚多：有一次，幾個劇團聯合公演《阿Q正傳》。如果以戲的份量來論等級，那麼演阿Q者當然是主角；不過在舞台上只認戲，沒有什麼主角配角之分。是次飾演阿Q者為錢千里，他的名氣當然比不上白楊、趙丹等響亮，惟其外型瘦削，臉部輪廓有似馬騮仔，對魯迅筆下的阿Q造型極為脗合；其他的搭配都是話劇界一時之選：趙丹演假洋鬼子，顧而已演地主，英茵演小寡婦，而高占非在是劇中也撈到一角，飾一名獄卒。高占非身材高大，在造型上十分勝任，可是對台詞卻發生了問題，那名獄卒一共只有三句對白，他把兩句忘了，只說對了一句，而且吃了螺絲，引得大家哄堂大笑。

所以說，高占非與舞台生涯實在沒有緣份。自此以後，就不聽見他在舞台露臉了。

高占非既無緣於舞台生活，又在情海中受了波折，毫無疑義，他是在白楊的手掌中栽了一個跟斗，滿懷惆悵，遂興東返之念。因為他的家室尚在孤島上海，他雖為中央電影場的基本演員，但在戰時的待遇大家一視同仁，彼此差不了多少，換言之，這份「差使」可幹也可不幹，他向當局辭職，當局也准予所請。

他南飛香港，時為民國二十九年初，香港不但成了中日兩國的間諜鬥爭戰場，也是汪精衛脫離重慶抗戰陣營後的活動據點之一。高占非在香港那一段時間，除了和一位頗具聲譽的粵籍女星結不解緣外，在事業上毫無表現；雖然那時節的香港粵語製片蓬勃一時，間有拍攝國語片的，高占非似無人問津，不久，就輾轉返滬。

在汪政權組府前後，高占非沒有參與其「盛」，不過由於朋友們慫恿，曾在電台廣播，對重慶大唱反調，衡情度勢，高占非似太不智了。

回頭再說到白楊，由於無片可拍，只有活躍在舞台上，此時也，有位鍍金回來的戲劇專家張駿祥來到重慶，也就是後來和白楊正式結合的好伴侶。

張駿祥，出身清華，公費留學美國，專攻戲劇，與張同時出國的還有位孫晉三君，也攻戲劇。學成歸國後，張經昆明赴重慶，孫之行蹤未明。孫的文學戲劇造詣頗深，曾在香港美國新聞處供職，似與所學無關，惟一度膺聘為電懋電影公司的劇本甄審工作，對製片動向以及劇本內容的推敲頗多建議，方期以所學而對影劇有更多貢獻時，一九六二年不幸病故，殊足惋惜，而張駿祥正當紅於紅朝也。

張駿祥從美國回來後，各方側目，群相羅致，彼首創劇作《美國總統號》，筆名袁俊，公演時或因洋葱味過重，未能引起高潮，惟有關方面對之極為捧場，以「曹禺即萬家寶」與「袁俊即張駿祥」相提並論；換言之，張駿祥在影壇上的成就將與曹禺的成就並駕齊驅。事實上，曹禺創作了《雷雨》、《日

出》、《蛻變》、《北京人》等，尤其《雷雨》、《日出》二劇，四十餘年來成為劇壇圭臬，大有百演不膩，百看不厭之勢，而袁俊的劇作不多，且大都為西方作品的翻版，不過他在影劇行政工作及教學工作上也有些成就。

曹禺，原名萬家寶，當他在一九三五年間創作了《雷雨》，因無自信，恐怕醜媳婦羞見公婆面，因而不願以本名發表，隨便取個筆名，信手拈來，將萬字拆為草禺，有人告以百家姓上何來姓草？未免有點草率，遂運用了音同字不同的「曹」字，是為曹禺筆名之由來。

《雷雨》一劇，有亂倫、有兩代的衝突，戲劇性非常濃厚，若干橋段來自法國著名劇作，此劇一經上演，反應熱烈，因而轟動劇壇，曹禺之名，不脛而走。數十年來、電影界將之搬上銀幕者，不知凡幾，近十餘年間，有若干文藝小說，均在這種題材上兜圈子，描寫兩代恩仇，好像永遠沒有完的樣子，改拍成電影後，起初尚可討好觀眾，後來逐漸變成「悶藝」片了，畢竟在這個圈子裡兜來兜去，脫不了那種灰色的調子。

繼《雷雨》後的《日出》，反映三十年代的社會病態，演出後也得好評，如加統計，相信全國話劇界上演該劇次數對多，恐無出其右，如果這種情形出現在西方國家，憑上演稅及版稅，曹禺畢生便可吃用不盡，抑且可以成為小富翁哩！可是曹禺所處的是個動亂的年頭，別說靠劇作來達成小富已經不易，抑且還要背上思想上的包袱。不是嗎？當年曹禺的劇本在台灣和大陸均在禁演之列。

筆者曾看過曹禺自己粉墨登場，演出一角，那是在民國二十五六年間，他飾演《雷雨》裡的周樸園，不亞於一般職業演員。抗戰勝利後，他曾和老舍同被美國國務院邀請，赴美考察兼作巡迴演講。曹禺所講的可能沒有販賣東方貨色，引不起聽眾興趣，於是先老舍而返；老舍則道道地地販賣了富有民族

色彩的、也即是所謂有泥土氣息的玩意兒，竟然在洋鬼子面前可以唬一唬，因而促成了他的創作小說《駱駝祥子》被人購買了攝製電影的版權，無端端發了一筆小財。他們接受了「美帝」邀請，不知道會不會在紅朝被講成罪狀之一。

曹禺也曾當過電影導演，因為電影可以不受時空間的限制，不像舞台劇之局限於一定的場合和有限度的觀眾，所以，凡是對舞台工作有點成就者，都想試一下電影掌舵工作，曹禺也不例外。他執導的一部片子名《艷陽天》，是由李麗華和石揮等主演，出品者是文華公司，在左翼大本營的崑崙公司似是姊妹公司。《艷陽天》問世後，大受該左翼陣線的抨擊，認為該片有宣揚好人政治的嫌疑，此時是一九四六至四七年間，在左翼陣線認為電影與戲劇不與當時的政治環境唱反調者，即屬大逆不道，曹禺吃了一記悶棍，加上電影之為物過於商業化，之後就不談此調，也成了「一片」導演。

至於曹禺在紅朝的情形，用一句老生常談，肯定地說一定之善足陳。

那麼，張駿祥又怎麼樣呢？當大陸易手之初，他曾擔任過上海電影製片廠的廠長，也曾帶領過團體分訪東歐及南美國家，路過香港時，與一般舊友見面，只是顧左右而言他，足見他的言行，小心謹慎，未能暢所欲言也。

再回敘到他在重慶那一段時期，除了擔任中央電影場的編導委員外，還兼任三民主義青年團的三青劇團團長，且翻譯了不少美國著名劇作，或在雜誌發表，或單獨出版發行。雖然他沒有特出創作顯赫於劇壇，但對劇運的推進多少有點貢獻。論輩份，他比田漢、洪深等晚了半輩，但並不因此而比「前輩」遜色，畢竟他是一個不折不扣的學院派戲劇專家。

由於工作上的關係，而且隸屬於同一單位，白楊和張駿祥之相悅是很順理成章的事；對白楊而言，她對選擇愛侶獨具眼光，她的對象必然是一個儀表出眾且有男子氣概的人物，如果這個男人不僅外型修美，而且肚子裡的墨水喝得不少，尤竊喜之。張駿祥是具備了這種條件。張一表斯文，工作態度嚴謹，其屬下之工作者對之既敬且畏。白張雖兩情相悅，但在工作時劃得清清楚楚，一個是導演，一個是演員，涇渭分明，並不因相悅而去左右導演的指揮棒。

張駿祥與白楊正式結為夫婦，時值戰時，一切從簡，僅發少數請柬通知親友，既無儀式，也無飲宴，友輩至其新居道賀一番便了。白楊原與兄嫂同居一處，為了這椿喜事，兄嫂另租屋而居，禮讓新姑爺入室，亦佳話也。

如果丈夫是導演，妻子是明星，圈內人稱之為夫妻檔。若要延攬太太明星當主角，丈夫導演必然挨一腳，成為當然導演人；如果是丈夫導演有了生意上門，必然以他的妻子明星為主角，所謂肥水不落旁人田，成了連鎖作用。但也有缺點，倘若兩人均不當令，那就雙雙失業，無人請教；反之，兩人方值當紅，請了一個，必須另拖一個，有些不明大體的夫妻檔，堅持這個原則，被人詬病，謔者譏為「男盜（導）女娼（唱）」，亦妙聞也。這種情形，對白楊張駿祥這一對來說，卻從未有過「一拖二」這種情形。當然，張導白演的例子不是沒有，大原則是根據劇本裡角色的要求，不能因私心而削足就履，這才是影劇人應該具有的氣質。

抗戰勝利了，大家的感覺視茫茫一片，都有點手足無措；政府為了對八年抗戰有貢獻或有業績的人員表示一點嘉慰之意，乃大派勝利勳章，共有三種：一是勝利勳章，發給各機關主管或有相當份量的人士；一是勝利獎章；還有一種是勝利紀念章。張駿祥也獲得了這份榮譽（張所得者是勳章抑或獎章或

紀念章，不詳），和張同時得到的還有一些中間偏左而偏右的人士，這情形對重慶時代的影劇人尤為顯著，這無非是中央有關單位，用以籠絡這批人士，希望用這份「榮譽」來使他們棄左就右；而結果適得其反。這些忽右忽左的人們，並不因得了這塊銅牌牌而大唱右調，抑且語帶譏諷，且對銅牌牌不屑一顧，實為袞袞諸公意料所不及。

白楊和張駿祥在復員後來到上海。白楊早與左派核心人物有聯繫，當她在崑崙公司主演的那些片子，從思想上便可洞觀一切；而張駿祥則成了個無兵司令，因為中青劇團已告結束，沒有適當的職務，抑且為了住的問題頗費周章。不錯，復員後的上海鬧房荒，如要覓得合適的居處，必須以金條頂手，張駿祥有感於斯，編寫了電影劇本《還鄉日記》，以覓屋發生糾紛為緯，是個上好的喜劇材料；且由張親自執導，是為張由劇而影的開始。這片的女主角是白楊，男角大都是重慶時代張搞劇運時的一批子弟兵。該片對復員接收大為諷刺，為當道所不喜，但是一部片子不能因其「內涵」有問題而束諸高閣，只有自圓其說地強調這是一部諷刺「房事」糾紛的上乘喜劇片。

「房事糾紛」，這是多麼引人入勝的語含雙關的影片片名，張駿祥一派正經，大表反對，力爭保持原片名《還鄉日記》。此片上映時，發行部門特別強調房事糾紛字樣，以廣招徠，亦遭張的抗議，不失學院派出身本色。

那時候，電影展開了大量生產，而舞台劇演出的機會甚少，一般劇人都投向電影圈。張駿祥拍完了《還鄉日記》，又拍了一部《乘龍快婿》，顧名思義，都是走喜劇路子，這些片子的出品公司都是中央電影場，所以說，張駿祥在影劇生涯上的成就，是和「中電」分不開的。後來，中國國民黨為了還政

於民，推行憲政，必須實行以黨養黨，黨營企業成為國民黨黨費的主要來源，「中電」也蛻變為企業公司，張駿祥被提名為黨股代表之一，對張本人而言，無非是徒具虛名而已。

而白楊在那時節，成為搶手的女明星，但並不濫接片約，最重要的出發點還是要看劇本，如果不合要求，寧可不拍，不像今日的明星，不問青紅皂白，只求袋袋平安。在上海，她隸屬於崑崙公司，在北平、在香港，都有製片家重金禮聘，後為中電北平三廠主持人徐昂千聘往北平。徐在重慶時代與白楊等俱為同事，因而欣然前往，主演由沈浮編導的《聖城記》。此片意圖外銷，打進國際市場，因而處處在討鬼佬所喜，內容描述北方某城遭日軍佔領後，被受日軍蹂躪，幸賴美籍傳教士運用教會力量，把教堂劃為婦孺避難區，仍不免被鐵騎所蹂躪。白楊飾演老傳教士之助手，飾演外籍傳教士者為名演員謝添，國語英語對白，兼而有之。此片內容是否有此反映雷鳴遠神父的故事，抑或捕風捉影，事隔幾達三十年，無從記憶焉。

提起謝添，千面小生也。早年在明星公司演過不少片子，名謝俊，善作漫畫，演技可與趙丹媲美，然不及趙丹走紅。戰時入內地，過了一段流浪式的演劇生涯，後加入西北電影製片廠。此機構原為山西閻錫山屬下所辦，後遷成都，因受器材所限，雖有廠而形同虛設，大家無所事事；後赴渝參加中電劇團，在舞台上活躍一時，此時易名謝添。謝對粵籍影人伊秋水最為崇拜，以其飾演各階層人物，另有一套演出方法；惜謝伊二人未能相處一地，如果使他們二人合演一部南腔北調的喜劇影片，其成就決不在梁醒波和劉恩甲之下。

謝添擔當了《聖城記》片中的外籍老神父一角，為了要化妝成一個高鼻子老態龍鍾、滿頭白髮外加山羊鬍子的洋神父，每天必須費五個鐘頭的時間才能化妝完畢，足見謝添對藝事的一絲不苟。時至今日，有髮套，有假鬍，舉手之勞，就可達到精奇化妝的目的，省事省時多多矣。

該片導演沈浮原想拍了《聖城記》，運美推銷，成為國際導演，因為當時的環境處處以老美是尚，希望來一個名利雙收。到底這種想法過於天真，老美的八大電影公司出品行銷全世界，所有的電影院都操縱在他們手裡，外片休想問津美國市場（二十多年後的今天，拳腳血腥片之能行銷歐美，一則八大公司已趨沒落，再則拜中國熱之賜；但一般相信，這種局面不會太長久的）。於是，沈浮的名利雙收的美夢全部幻滅，同時，由於該片到處在講「美帝」的壞話，為左翼所不滿，連編導帶演員，都受到抨擊，後來紅朝成立，翻起老賬來，這些都成了思想上的黑點。

張駿祥也曾意圖擠身國際導演陣列而動過腦筋。照說他在美國受過教育，對彼邦生活習俗應該有所瞭解；那麼應該拍攝怎樣的電影才能適應需要，自有相當把握，結果這個動機因受了時局影響而沒有實現。事情經過是這樣的：：在好萊塢有兩個知名的美籍華裔。一個是女影星黃柳霜，因為演過辱華片為國人所不齒，戰後改任電視片及製作人，獲利頗多；另一位是黃宗霑，其英文名James Wang Howe。黃原籍台山，初在好萊塢任照相師，碌碌無名，後偶為瑞典籍著名女星葛萊泰嘉寶（港譯琪列達嘉寶）造影，拍得特出美麗，極受賞識，遂成了她的專任照相師。黃宗霑一經大明星品題，聲名鵲起，後來他改任電影攝影師，或多或小受了「品題」而得意非淺。黃氏曾於民國二十年間接受上海明星公司之聘，擔任過顧問，他在奧斯卡影展中一再獲得最佳攝影金像獎，基於此故，凡他擔任攝影的電影必定具備他的獨特風格，不少著名傑作均由他擔任攝影。他又是美國電影攝影師協會（簡稱A‧S‧C）傑出會員。按該會會員入會條件頗嚴，必須有兩部以上的作品被認為夠水準之作，方可准予入會；凡屬該會會員，在他所拍的影片片頭職員表上，必註明A‧S‧C三字，以增聲價。不過近年來因美國電影漸趨衰退，而該會會員的入會條件也失去早年的嚴格規定，濫竽充數者有之，因而不再被人重視。

近年來所拍攝的拳腳武打片，攝影師為了工作方便，大都把攝影機提在手上，隨著演員的動作來跟

攝，這對黃宗霑來說，並無新奇之感，因為他在四十年前已經採用了這種方法，那是他拍攝一部西洋拳

擊片，為了使攝影達到最真實的描寫，他足登跑冰鞋（粵稱雪屐），手提電影攝影機，就在拳師擂台上

跟隨攝影。這是他的首創，也是電影攝影技術上的首創，所以說，今日的手提攝影術不過是效法四十年

前別人的榜樣罷了。

黃宗霑成了國際著名的攝影師，頗有積蓄，而對八大公司的發行網也頗熟稔，因而動了自己製片之

念。或許由於他是華裔的關係，亟思以中國人的故事搬上銀幕。經人轉輾推薦，屬意於老舍的小說《駱

駝祥子》。在一九四六年間，他來到上海，初步是洽購《駱駝祥子》的電影版權，可能是由張駿祥介

紹，版權代價約為美金二萬元。對美國電影購取文學作品或舞台劇的電影版權，其版權費動輒數十萬元

甚而高達百萬，那麼《駱駝祥子》的區區版權費實在瞠乎其後，但對原作者老舍而言，的確是無端端發

了一筆小財。

《駱駝祥子》要搬上銀幕，而且是國際性的製作，也可列為電影界大事之一，內定祥子一角由保羅

茂尼擔任，可能已有初步協定，導演人選未定，而張駿祥之與黃宗霑時相過從，雙方雖無明確表示，但

張駿祥想執導《駱駝祥子》之念，志在必得；女主角人選虛懸，黎莉莉頗斯問津。黎雖廁身紅朝，但早

年的崇洋意識甚濃，因而天天泡著黃宗霑，虎妞一角捨其誰？

《駱駝祥子》的時代背景，是在早年的北平，祥子是個洋車伕（英譯名Rikisha Boy），與車廠主

女兒虎妞的一段羅曼史。為了使影片真實起見，必須在北平拍攝實景，然後返美拍內景；惟自勝利復員

後，手車伕已趨淘汰，代之而起的為三輪車，如果一旦開鏡，勢必另製洋車若干，這不足影響片進行，

真正影響製片進行者，厥為當時的政治環境，黃宗霑不願牽涉入內，因而踟躕不前。如果拍《駱駝祥子》而不把北平作背景，則完全失去了原作者那股濃重的鄉土氣息，因此黃宗霑先行返美，留待局勢澄清後再作打算。一拖拖了二十多年，《駱駝祥子》搬上銀幕的計劃成為泡影，張駿祥的國際導演之想望也趨幻滅。

後來，上海有一部影片《街頭巷尾》剽竊了《駱駝祥子》的橋段，洋車伕則易為三輪車伕，對祥子的描寫不能與小說中人物相比，片中也有虎妞一角，而且硬加些進步意識，完全失去了老舍筆下的那股味兒。好在這是剽竊，改頭換臉，不足為訓，電影界獨多這類事件，即當今執東南亞電影事業牛耳的大機構也不免。

近聞香港某電影機構亦擬拍攝《駱駝祥子》，如果版權不獲轉讓，必會引起糾紛，而且此時此地，把《駱駝祥子》作文學小說來欣賞則可，如果搬上了銀幕而沒有表達出老舍原作精髓，那實在是多此一舉。張駿祥不能達到國際導演的願望，對他的導演生涯並無砥觸。不久，他與白楊同被香港永華公司羅致，而在一九四七年——四九年間，很多人都想在香港打個轉，衡情度勢，其以應變，這二人可稱之為「識時務者為俊傑」，至於後果如何，不在考慮之列。

白楊、張駿祥夫妻檔在永華拍了一部《火葬》，是根據一部小說改編，充滿泥土氣息，反對封建傳統的婚姻故事，因為反封建一詞在當時來說，也頗為時髦。

大陸變色後，白張先後北上，白楊以充滿著小資產階級生活意識形態，眼見著一般人等俱穿草黃色衣服，白楊何等聰明，馬上要求當局給她易裝移服，於是一變而解放其裝、八角其帽，張駿祥轉赴上海，就在那一個階段，白張之間發生意見，繼而婚變，海外友人聞訊，咸表惋惜。

十四、在苦難中成名的舒繡文

白楊與張駿祥結合後，未到七年之癢而分手，實際上他們相處的時光先後凡五載，不知是為了「瞭解」抑或「感到厭倦」而勞燕分飛。總之，藝人們的生活是多姿多采的，藝人們的婚姻是曲折多變的。

當白楊張駿祥同隸紅朝不久，白楊即與蔣君超同居。蔣也是老牌演員，惟成就殊少，故知者不多，過去隸聯華公司旗下，戰時在昆明經商，戰後來港，曾在加連威老道經營公寓，業務不惡。而張駿祥就在白蔣賦同居之愛後不久，與名歌唱家周小燕結合。張與周之接近，很可能是在奉紅朝之命組團出國訪問期間，以朝夕相處而相悅，乃屬順理成章之事。

如今，白楊已屆耳順之年，張駿祥亦有六十有多，回首前塵，能不感慨繫之。況這兩個孖寶結合以還，也過了二十餘年，是不是亦有過變化，因為他們的藝事生涯漸趨式微，已不為人們所注意矣。

綜觀白楊在銀幕上的成就，一出就當上了主角，這是難能可貴的。戰前，在上海影界只主演了四部片子，計為：《十字街頭》、《神秘之花》、《社會之花》和《四千金》。除了《十字街頭》有顯著成就外，餘者平平而已。戰時，在國營片廠主演了《中華兒女》、《長空萬里》和《青年中國》，以題材所限，實乏善足陳；戰後，在上海為崑崙公司演過《八七里路雲和月》、《一江春水向東流》及《新

閨怨》；為中電公司演過《還鄉日記》及《乘龍快婿》；在北平演過《聖城記》；在香港為永華公司演過《山河淚》和《火葬》，共十餘部。論量不算多，論質，除了《一江春水向東流》有著《感人肺腑》的成就外，餘者皆能稱職，但均無「壞」可言，這就是有人對她的評論：「一個成功的演員是不會將自己凝鑄在一個定型裡，她是懂得如何創造角色的演員。」

在紅朝，白楊也演過不少片子，但是「一切為了宣傳」，況在海外映演的機會極少，姑不置論。

至於她在舞台上的成就，特別是在抗戰八年的重慶，演過的舞台劇不計其數，顯著者有《刑》、《天長地久》、《花濺淚》、《重慶二十四小時》、《天國春秋》、《結婚進行曲》等，當時的舞台上尚有演技上的「敵人」如張瑞芳、舒繡文等，都是很成功的演員，因此她一有機會演出，一定痛下功夫研討演習，一絲不苟，要做到被廣大觀眾叫好為止。

有一次，白楊正在演出《結婚進行曲》，劇中有一個兒童演員，很不合作，不是忘了台詞，便是要耍小脾氣，頗使白楊為難。事有湊巧，舞台上忽然來了一個小食店裡的伙計，端了一碗麵走上台來；如果是演古裝戲，突然來了個時裝客，豈不天大笑話，好在《結婚進行曲》是時裝戲，觀眾還以為是劇中人哩！因上演該戲的地點是重慶的國泰戲院，其鄰近有三六九小食店焉，一般職員輒向該店叫野食，而該店小伙計習慣地把麵點送到後台，這次是個新來伙計，不知就裡，也分不清後台與前台，端了一碗麵進來，沒有人理睬他，他就直送到舞台上，一看情形，著實使他著慌起來，所幸白楊情急智生，馬上來個接應，把那碗麵接過來，一面把麵店伙計打發去了，同時把那碗麵端給那個兒童演員，小演員就在台上大快朵頤，一點沒有破壞劇情的發展，白楊此舉，安排得天一無縫，觀眾大讚演得真實，亦趣事也。

《結婚進行曲》的劇作者陳白塵，是三十年代左翼打進文藝界時代的中間分子之一，雖然對電影劇作方面表現甚少，惟對舞台劇創作頗多，彼對具有諷刺性的喜劇尤為特長。《結婚進行曲》不過是他創作之一，此人在重慶期間，曾發生了一件極為轟動的情殺案，他挨了幾槍，幸未斃命。

教授兼政論家鄭學稼曾為文追憶其事，有云：「三月間（一九三九年）重慶市發生一件轟動市民的桃色新聞，那就是共產黨戲劇家陳白塵，百計誘對門朱君之妻喻映華，常在南溫泉幽會。他約她的信，只信封上寫明約會的地址和收信人住址姓名，事久，被朱某發覺，約陳決鬥於南山。到期，陳自願退出三角戀愛圈外。朱某雖鄙其為人，為愛其妻，許不計較。事後，陳仍與喻繼續發生關係，朱知之，氣憤，用手槍打傷他。中共同路人群起為陳說話，要求懲辦朱。三月十八日我特寫評論〈註：重慶的《西南日報》）糾正『左傾』者的胡鬧和無恥。十九日九時到報館，知社論〈對陳朱案要說的話〉，在本市發生很好反應。三月二十四日晚我在附近冠生園吃飯，聽左傾文人在隔桌談陳白塵受傷事。內中有人指出：今天《新蜀報》金滿城所主編的副刊，特出專號為陳白塵辯護是應該的。我對這些話發生興趣，回報社閱該報副刊，上面的文章都主張朱某罪該死，因為陳白塵是中國抗戰期的『少年維特』作者歌德，朱某不應以殺敵的手槍，沙有功於文化的人。我閱後很氣憤，特寫社論，大意說：陳白塵誘姦有夫之婦，在道德上的問題，我暫不說它；我要說的，是在和姦後，不敢與其夫決鬥，足證陳是愛情騙子和不負責任的登徒子。像這種無行的文人，可比維特，那就忘卻維特是自我犧牲者，不是殺人或被殺，而是自殺。這社論發表後，接到多人的信，表示同感，並有律師願為朱某辯護——該案後判朱某緩刑。

四月十四日，復大同學、國民公報記者朱經治來談我對陳白塵案的社論事，說：某君素反對老師——按，正在復大執教——見此文，不禁嘆道：『此後對鄭學稼三字，要帶敬意。』我答道：一個人的歷

史，全是自毀，非榜語可毀。到二十五日，何師孟吾告我，才知朱某名少逸，畢業清華大學，任某機關

科長。」

　　槍傷陳白塵事件的確轟動了大後方，而當事人朱少逸為蒙藏委員會科長，其所居係在上清寺附近張

家花園，陳白塵為了追求朱妻，特在其對面稅屋而居，其安排頗攻心計。事後，清華留渝同學會特集會

討論此事，席上分成兩派：一派為同情朱者，認為朱之槍擊情敵，實係被逼迫出來的，且被擊者並未致

命，當由法律來裁決；一派為左翼的同路人，包括洪深在內，認為在這抗戰方殷期間，竟有人不把子彈

去打敵人而毫不吝嗇地打在自己同胞的身上，而一連放了幾槍；再說政府沒有適當的工作給陳白塵，致

使陳白塵請纓無路使他精神苦悶達於極點，而形成了這不幸事件。究竟誰是誰非，看站在怎樣的立場來說怎

樣的話。未數年，朱病故，其妻並不嬪陳，陳白塵依然活躍於左翼陣營中，看來鄭學稼的論點非常正確。

　　復員後，陳白塵在上海左翼影劇圈中，也有點力量，這是指一般力圖「前進」之輩和他拉上關係，

寫了劇本都要請「教」於他。他除了寫過不少舞台劇如《群魔亂舞》、《大渡河》、《歲寒圖》、《升

官圖》等，這時候也從事電影劇本創作，首作為《幸福狂想曲》，是絕對地與政府唱反調，「指出了我

們所處的這社會，是怎樣一個不合理、大魚吃小魚的流氓社會」便是《幸福狂想曲》的思想所在，事實

上當時的社會情況的確如此，即今日的香港社會也是如此。另一部由他執筆的《烏鴉與麻雀》，那是徹

頭徹尾的暴露了大陸崩潰前夕的寫照，因此片而使陳白塵等在一九五四年間得到了紅朝文化部的一等評

獎；不過，這些「榮譽」都隨著「文革」而煙消雲散了。

　　至於張駿祥，出在紅朝時曾奉「命」執導過二三部片子，有一部叫《翠崗紅旗》，顧名思義，是記

述江西剿共期間紅軍苦守翠微峯的事蹟；試想，以一個畢生過著小資產階級生活方式的人物，來處理中

共歷史上的「革命」戰蹟，此片成就如何姑且不置論，在思想上已經站不住腳，因此而放棄導演工作，改任行政工作。事實上，多少著名作家及劇作家在「政治第一」的招牌之下，誰都小心翼翼，抱著「不做沒有錯，多做多出錯」的心理，才能苟存於紅朝也；不過中共自與「美帝」建立了聯絡關係，張駿祥叫留美之光，會不會被拉出來重用一番，此是後話了。

由於記述戰時重慶舞台上的四大名旦，也述及了有關人物的來龍去脈，現在，對白楊的描寫告一落，再續談聲望僅次於白楊的舒繡文。

舒繡文，從事影劇工作的歷史似比白楊為早，換言之，她的年齡也比白楊大了幾歲。原籍安徽，生長北平，因而說得一口道地京片子；因家境清貧，十六七歲時即南來上海。初到上海，碌碌無名，一度擔任過天一公司老板娘陳玉梅的國語教師，憑她的長相和說的標準國語，那時候正值默片蛻進到聲片的階段，她應該有跳上銀幕的機會，可是命中註定，機會不來，只好改投舞台生涯，跟著小型歌舞團到處跑碼頭。後來參加了田漢組織的五月花劇社，這些劇社都披著「進步」的外衣，經濟基礎非常脆弱，有時候連一日三餐都成問題。某次在杭州作旅行公演，連小旅館的宿費都付不出，劇團解散，生活無著，是舒繡文一生中最狼狽的時期，後經友人協助之下，才能重返上海。

當時，剛巧田漢打進了藝華公司，大拍其「進步」片子，舒繡文夤緣參加了《中國海的怒潮》演出，說來也很可憐，僅僅幾個鏡頭，比臨時演員略勝一籌而已。

時唐槐秋組織中國旅行劇團，網羅了不少有志於舞台生涯的人士，舒繡文也參加了該團，「中旅」應該佔有光輝的一頁，「中旅」一開始，就在南京打天下，頗能引起劇迷注意，而舒繡文的名字，在觀眾中也留下良好印象。較諸烏合之眾的雜牌劇團略有規模，在話劇發展史上，

時值有聲電影抬頭，若干能演而不能講流利國語的明星，頗有淘汰之勢，如果能講國語而對演技尚可勝任者，則從影的機會較多，舒繡文就在這有利環境下被王平陵介紹加入明星公司，簽了三年長期合同。

王平陵時任職於中央宣傳委員會，亦為頗富時譽的民族主義作家，也因此，被左派惡毒地譏為「御用文人」，王氏且兼任電影劇本審查委員會，電影界人士都要「敬」他三分。雖然那時候南京已有中央電影檢查委員會，再成立一個劇本審委會，因而影界大表反對，認為既有「電檢」與「劇審」，實為多此一舉，後經中央解釋完全是為了「便民」，一部電影一旦被禁則損失不貲，一部劇本不獲通過則損失甚微。這情形等於台灣，除了「電檢」，還得「劇審」。基於斯，王平陵受理劇本審查工作，的確忙碌異常，而王氏於忙裡偷閒中也創作了劇本《重婚》，由明星公司承購攝製，由吳村導演，高占非、高倩蘋、嚴月嫻等主演。《重婚》的劇旨著實對左翼劇作作了有利的反擊，因為那時的左派劇本都在反映農村裡的階級鬥爭，連帶地煽動都市裡的階級鬥爭，王氏有感於斯，當《重婚》公映時，他曾為文指出：「有些人誤會著中國的農村裡是理想的高尚境界，農民的腦袋是富於前進的革命意識的，簡直是夢囈。」他又說：「在時賢的作品中，或銀幕上所接觸到的關於農村的虛偽描寫，不免令人發笑。」

由於這層關係，王氏把舒繡文推薦給明星公司，真是閒話一句，何況舒繡文具備著作個好演員的材料。

舒初入明星公司，不像白楊得天獨厚般地就挑了大樑，大都是演配角。第一部參加演出《熱血忠魂》，一名《民族魂》，這是部大堆頭的群戲，由明星公司七個導演分段執導，舒繡文擔任了其中一段有關秋瑾的革命史蹟，舒即飾演秋瑾，時為民國二十二、三年，距離「推翻滿清、光復漢族」的年代尚

近，對模擬先烈的造型因有資料可據，至少在形象上十分相似，不若後來居然把秋瑾當作「女殺手」般搬上銀幕，時在荒乎其唐。

秋瑾革命故事搬上銀幕者，當以舒繡文為首次；到了一九四七年，北平中電三廠以此題材編為《碧血千秋》，由舞台名演員沈浩飾演秋瑾，王豪則飾演徐錫麟；香港新華公司也於一九五五年間拍攝此題材，由李麗華飾演秋瑾。由於女主角需要保持著本身的「綺年玉貌」，對先烈造型自然走了樣。直到武打片流行，台灣某獨立製片把秋瑾化為女殺手，由大鵬國劇社刀馬旦郭小莊主演，郭在平劇舞台上身手不凡，上了銀幕豈能放過她的不凡身手，拳打腳踢，十分熱鬧，但到底歪曲了革命史實，也反映了製片及編導已經黔驢技窮，無法開創新路線也。

舒繡文在明星公司三年餘，先後演過的片子有《熱血忠魂》、《劫後桃花》、《夜來香》、《清明時節》、《夢裡乾坤》、《壓歲錢》、《小玲子》、《海棠紅》、《四千金》、《兄弟行》、《新舊上海》等十餘部；除了《新舊上海》掛了頭牌外，大部分均係配角或第二女角。這時候，本來也是國民黨「御用文人」的潘子農，對她追求成功，賦同居之愛，鬧出了「內子」、「外子」的笑話。潘之與舒接近，起因於「中旅」在南京公演的那時期，因潘在南京任事，編報紙副刊，寫文藝小說，對戲劇活動也軋上一腳，偶而也粉墨登場，演一些諷人嘲笑的幫閒角色，而潘本人的作風與行為也是如此，無異自我諷刺，證諸他在後來的一面孔潑上了紅墨水，被視為假前進，實屬咎由自取。

舒、潘之戀為時甚暫，因為舒繡文真正心喜的，不是潘，而是明星公司的年輕攝影師王士珍，為了這層緣故，三人一度交惡，潘子農既矮且胖，王士珍英俊瀟灑，要是舒繡文閉著眼睛來摸索，當然放棄了矮胖而傾向於瀟灑了。

十五、舒繡文的影劇和婚姻生活

「我倆今日在重慶結婚，際此國難嚴重的時候，不敢襲用鋪張儀式來發表這件喜事，但希望能得到諸位親友精神上的同情，當作賜給我倆最寶貴的禮物。」這便是舒繡文和名攝影師王士珍的結婚啟事，時為一九三八年十一月六日，也是武漢大會戰後，全國影劇精英都集中在重慶的那時期。舒、王的結合，曾經歷了一段「柳暗花明」的有趣經過。

抗戰前夕，舒繡文隸上海明星公司旗下，由於她的戲路廣闊，工作態度良好，頗為公司當局所喜，一再破例提高酬金，而且外借給聯華公司拍了部《搖錢樹》；八一三滬戰爆發，影人們紛紛組團赴內地，幾經輾轉來到武漢，為中國電影製片廠羅致，馬上主演了兩部抗戰劇情片；一為袁叢美編導的《熱血忠魂》；一為史東山編導的《保衛我們的土地》。後者的片名看來頗似蘇聯的電影片名，而史東山等在思想上的傾向，若要進步，必須靠向蘇聯。事實上，蘇聯在中國抗戰初期，的確援助了不少軍事物資，而且都是以國民政府為對象，中共頗難染指也。

由於上述兩片的攝影師是由王士珍擔任的，兩人異地重逢，頗有他鄉遇故知之感。雖然他們在明星公司時，已經靈犀暗通，但僅僅是相悅，尚未達到戀愛節季，更遑論嫁娶矣。

王士珍純粹是個優秀的技術工作者，他鑒於舒繡文與潘子農之戀好比曇花一現，基本上使他對舒繡文頗具戒心。如果雙方都是幹演員工作者，往往把感情當作舞台上演戲一般地演，那麼，「合則留，不合則去」的例子，可說是司空見慣，不足為奇。舒繡文為了對王士珍表示真實感情，著實下過不少功夫；換言之，舒王間的結合是神女有心於前，而襄王有夢於後。

當他們從漢口轉赴重慶那時期，大家分別住在公家宿舍中，王因負責一個技術小單位，獲得了單獨宿舍一間，舒繡文常常向王士珍要宿舍門匙，等他外出工作，她就偷偷開進房去，帶他把房間收拾乾淨，再把床上的被褥枕套更換一新。諸如此類，不一而足。人非草木，孰能無情，經過這一年間的交往，終於締結良緣。那時候，他們都是將近三十的青年，可以稱得上郎才女貌，頗為他人所羨。時潘子農亦在重慶，得悉舒、王結合之訊後，感觸良多，特地送了一只賀喜花籃，藉以發洩一下內心的酸溜溜。舒王的美滿婚姻生活，究竟維持了多久，這是後話。

攝影師與女明星結合的例子甚多，主要原因實在由於太過接近，而女明星在銀幕上的嫵媚多姿，全賴攝影師把握了臉型的角度以及光線的配置。試想，任何一個女明星誰不想被拍得如同天仙美女一般；倘若這個攝影師除了技術高超，再加上儀表不俗，自更為女明星所喜。因此，從事攝影工作者頗多飛來艷福；至少，女明星對攝影師或多或少地會盡點「報效」之責。

王士珍也是從科班出身，拜師學習攝影。在八十餘年前，那裡有專門學習電影技術的學校，充其量只有演員訓練班或明星養成所之類。對技術人員的培養，只有靠老師傅傳授，憑個人的努力與否，在臨場時「偷師」。王士珍的師傅名鄭崇蘭，此人收的門徒甚多，在電影技術上頗有名望者凡三人：王士珍為其一；另二人為周詩祿與吳蔚雲。周詩祿在香港粵語電影圈中並不陌生，雖逝世多年，然經彼導演之

粵語片不時在電影節目中出現。彼從事攝影有年，南來後感於攝影工作僅堪溫飽，乃改習導演，而且成為當紅的賣座導演之一。畢竟導演或從事攝影工作的入息較諸攝影師的收入誠有天壤之別，亦即攝則優而導的必然途徑；而投身於周詩祿門下從事攝影或導演者大有人在。

吳蔚雲則在大陸，為崑崙公司的首席攝影師，如《一江春水向東流》等名片皆由彼擔任攝影指導；由於電影技術人才缺少，故吳在紅朝頗受器重，惟在政治第一的原則下，恐不能發揮其技術第一了。

王士珍則在台灣，原在一公營電影機構中任事，後因神經失常，往往語無倫次，乃提早退休，「頤養」天年了。

培養了三個高徒的名師鄭崇蘭，和另一位畢生從事電影技術工作的裴逸葦曾從事電影攝影機的仿製工作，這在中國電影事業發展史中也是值得一書的。因電影之發明始於愛迪生，菲林之發明始於伊士曼柯達；而攝影機之製造，除美國外，英法德諸國皆有產品，直到二次大戰結束後，較為著名的電影攝影機，美國製造者有密契爾Mitchell、貝爾好Bell & Howell，英國製造者為紐華爾Newall，法國製造者有第勃里De Brie，德國出品為阿里法Arriflex。這裡不過指其牌名而已。因每種機件每年都在改進，因而種類繁多、性能各異，有的已經淘汰，目下最合實用者為德國的阿里法，像美國最負盛名的密契爾攝影機，已不再生產，而且成了回溯歷史的紀念品：好萊塢環球片場改成公眾遊樂場後，中有一室專門陳列攝影機的蛻變經過，另一室陳列了一具密契爾攝影機及各種配件，標明這機是拍攝《亂世佳人》時用的。由於《亂世佳人》一片之風行數十年而不衰，連攝影機俱有榮焉，如今，僅供憑弔而已。

鄭表二氏即合作複製密契爾攝影機，依樣畫葫蘆，天一無縫，不過鏡頭仍須仰給於舶來，這是無可奈何的事；況且他們全以個人的力量來經營，且所業範圍有限，當然不易大事發展，不過無論如何，他們

成為國產電影攝影機製造的先驅者，則殆無疑義。

論輩份，裘逸葦稱得上是王士珍的「師叔」，而由裘直接培養出來的電影技術人員，如今服務於港台及大陸者頗不乏人。裘是中國電影界的技術全才，出身上海美專，與八十多年前擅長月份牌美女畫的畫家張聿光有同窗之雅。張在藝林頗負時譽；而裘則從事舞台與電影的佈景工作，彼最拿手者厥為舞台上的機關佈景，當時上海京劇界為了與正宗京角分庭抗禮，編排連本好戲，採甩機關佈景，例如《封神榜》、《狸貓換太子》、《彭公案》、《施公案》這些傳統說部，都可以一集又一集的連續數月之久；雖有譁眾取寵之譏，但畢竟深得大眾歡迎，而這類「京」戲借重於機關佈景之好處者，可謂相得益彰。

香港利舞台主人曾於八十年前禮聘裘逸葦南來，專事設計機關佈景。如此說來，裘對粵劇的有機關佈景而引人入勝，與有功焉。惟以年代久遠，知者甚鮮。

利舞台惟今日香港碩果僅存的古老戲院，其構造仿自英國式的歌劇院，因而上演舞台劇最為理想，當年梅蘭芳南來獻藝，即應利舞台之邀請。一說利舞台是為了禮聘梅蘭芳南來獻藝而建造者，恐不可靠。真正是為了梅蘭芳獻藝而興建戲院者，當為星加坡的大華戲院，該院位處星洲華人蝟集的牛車水，為了適合梅劇團的需要，該院的舞台面積特大，台上的換景設備及後台化妝室，在當時來說是相當現代化的，惟梅僅止於香港，星洲之行作罷，當地華人及該院院主引以為憾，事隔八十餘年，大華戲院迄今尚未拆建，有「垂垂老焉」之感。

裘逸葦除了對美術佈景有特長外，餘如攝影、繪製動畫片（俗稱卡通片）亦有心得。當年粵語武俠神怪片流行時，劇中人放出飛劍，劍光一閃，與對方的武器大鬥其法，端賴這種手繪卡通營造氣氛，如今說來顯然幼稚可笑，惟在當時確是號召觀眾的不二法門，特別是在京劇舞台上，也曾利用卡通電影與

舞台上的動作配合，不僅新奇，抑且獲得了觀眾拍手稱快。裘對此類工作最為擅長，承包了幾家大戲院的舞台卡通，銀幕與舞台融合交流，堪稱一絕。

記得蔡楚生編導的《漁光曲》，裘被蔡邀請客串一角，飾演王人美和韓蘭根的舅父（江南人咸稱「娘舅」），在街頭賣藝，表演一幕舅甥異地相逢悲喜交集一幕，頗為突出。裘氏臉部輪廓有南人北相之妙，潤額、微禿，在造型上恰如劇中人要求的身分，他粉墨登場，確能表達了大都市裡小人物的笑聲淚影。為了娛樂別人而醜化了自己，這便是社會上綿延不斷的小悲劇。裘氏因串演「娘舅」為圈中人稱道，咸呼彼「娘舅」而不名，彼則照答如儀。娘舅現身銀幕，只此一遭，畢竟他的重心在於改進電影技術，而大眾娘舅之名則不脛而走，亦趣事也。

裘氏於大陸變色後南來海隅，經營菲林沖印業務，頗有佳績，後因進入彩色世紀，格於有限資金，未能發展到彩色沖印。裘氏已逝世數十年，在彼畢生從事電影技術而未能有更廣闊發揮，不無抱憾也。

再說到王士珍與舒繡文，他們美滿的婚姻生活究竟維持到多久呢？一個是默默埋頭於技術工作，靜如處子；一個是活躍於舞台銀幕，動若脫兔。在生活與觀點上頗不協調，或者說是技術與藝術不能水乳交融。結合凡四五載，終告分手。

舒繡文在戰時重慶，除了演過《好丈夫》、《保衛我們的土地》、《熱血忠魂》、《血濺櫻花》和《塞上風雲》五部影片外，大部分工作是在舞台上。說到她的演技，一經卯上，便會發揮得淋漓盡致，有時候涕淚交流，完全達到了「忘我」境界。由於她的人生經驗豐富，尤其在她未踏足影界之前，為了維持困苦的家庭，一度下海伴舞，因而飽經顛沛流離，把這些生活上磨練累積，藉劇中人不同的身分來

借題發揮，一舒胸中的塊壘，自然表演得非常真實。本來舞台是表現人生的啊！也因此，她和白楊等被公認為四大名旦之一，不是無因的。

舒繡文和白楊在台上演對手戲的機會甚多，旗鼓相當，互不相讓。對觀眾而言，唯有台上人落力演出，才能滿足視聽之娛。有一次，她們上演《天國春秋》，舒繡文飾演洪秀全之妹洪宣嬌，白楊飾演女狀元傅善祥，由於劇情上特別看重於太平天國末期時的互相忌殺，人心渙散，正合上了她們在台上表演的猜忌、嫉妒、諷言冷語，明爭暗鬥，假戲真做起來，可能也是發洩了彼此間的心病，那就是大家要爭取「唯我獨尊」的舞台榮譽。

本來，太平天國定都金陵，的確是革命的前驅者，改陽曆、易制服、尚新學、廢科學、興女學、戒纏足、廢娼妓、禁鴉片，頗具規模。清軍屢為所敗，天朝先後攻佔六百餘城，勢力所及者凡十六省，屹然與清廷對峙，後來由於自亂陣營，諸王爭權奪利，才弄得一敗塗地。在《天國春秋》這戲裡所表達者，只是自亂陣營的那些鬥爭，忽略了中共所推崇的人民革命事業，而《天國春秋》的劇作者，是清一色的共黨分子或同路人，可能是夏衍、宋之的、陳白塵、或陽翰笙等人其中之一，想不到這些劇作家成了現代劉伯溫，《天國春秋》裡的忌殺鬥爭，揆諸今日大陸的政權演變，頗似《天國春秋》裡的演出一般，豈是無獨有偶抑或「預言」準確耶？

斯時也，這幾位響噹噹的舞台名旦，都回復了「小姑居處，待字閨中」的獨身生涯；忽然，一個也是響噹噹的小生，闖進了她們的心房：這人便是以演《夜半歌聲》、《貂蟬》等片而崛起於影壇的名小生金山。這是非常有趣的求愛妙劇，像這幾位名旦，雖然有時為了爭取榮譽而各懷心病，但在生活上卻頗能協調。她們同在舞台上演出，同在劇團裡食宿，這一個劇團便是應雲衛領導的中華劇藝社。

某晚，事有湊巧，四大名旦同宿一處。三女成一爐，何況這裡是四女？群雌粥粥，話題不離男女間事：首先是舒繡文道出了金山寫了一封情書給她，極盡纏綿悱惻之能事，真不知如何應付才好；不料白楊、張瑞芳還有秦怡，異口同聲說出，她們也同樣接到了金山的求愛信，不過時間上略有差別，而內容措辭大同小異，就差沒有影印拷貝而已。四人不覺失笑，一經傳出，引為笑柄。金山在後來雖與張瑞芳結為夫婦，這中間經過頗多曲折，而此次同時進攻四女，這四箭射出，心想必有一鵰被射中的；豈料事與願違，反增笑談，實為金山意料所不及也。

實際上，舒繡文自放棄了王士珍之後，除了活躍於舞台上，可謂心如止水，只是後來與一後進小生江村相悅。江為劇專學生，以與舒結有舞台緣而進一步交好。江村儀表不俗，溫文儒雅，戲也演得不差，舒最為心儀此一類型人物；惜江罹有肺患，不久即病故。之後，舒嬪一劇團中行政人員邵某，以迄復員東返。

舒繡文在戰後的銀幕生涯，較諸舞台生活尤多成就，其在《一江春水向東流》中飾演陶金之抗戰夫人，放蕩不羈，兩人在片中一個熱吻鏡頭，只覺其演得逼真，並無淺嘗輒止之處。這時候，舒繡文都是以掛上頭牌為眾口交譽的名演員，在上海，主演了洪深編導的《弱者，你的名字是女人》，還有《裙帶風》、《凶手》。南來香港，參加永華公司，演過《春城花落》。為左翼外圍公司演過《戀愛之道》和《野火春風》。這些片子均由夏衍和歐陽予倩等或編或導，在大原則上尚可運進大陸放映，而舒本人也在一窩風的北上潮中廁身紅朝了。綜觀她畢生從事影劇工作，無論如何，她在觀眾心目中，始終留下是個好演員的印象。憑這一點，垂垂老焉的舒繡文也可以值得驕傲的。

十六、由張瑞芳談到金山、王瑩、《賽金花》

當中共和日本建交後不久，大陸派出一個文化交流的團體訪日，名單中有張瑞芳在焉。由於張是一個具有三十五年以上黨齡的共產黨員，所以在「文革」期間幸得逃過難關，而在今時今日「另有任用」，不知道是點綴抑或應景，頗堪耐人尋味。

提起張瑞芳，是和金山分不開的；而提起金山，又和王瑩分不開的。雖然這些全是「愛」的波折；但他們在三十年代到四十年代的影劇活動上，卻有過多姿多采的一頁。

張瑞芳，北地胭脂也，本在北京一家藝專（當然不是什麼著名的學府）求學，當戰前北京發生的震撼朝野的一二九學生運動，張已是該學運中的活躍分子，由於酷愛戲劇，同時配合學運，參加上演《放下你的鞭子》這一類的街頭話劇，外表是嚷著「抗日」，實質是向左看齊。

抗戰發生後，她隨著學生組織的移動劇團，先到了南京，向教育部長陳立夫請命，由於她們的身分是流亡學生，自然得到了有關方面的安排，張瑞芳繼續在移動劇團中為國宣傳，活動於魯豫一帶，轉輾抵達武漢，時為民國二十七年夏秋之交，正值抗戰情緒如火如荼之際，而張瑞芳一面獻身抗建宣傳，一面卻墮入了情網。

有青年工程師余克稷，川籍，隨楊森部隊出川抗日，在部隊中擔任文工工作，或許由於工作上的機遇，使余張結為夫婦，相偕入川，那時節的張瑞芳，是個十七八的小姑娘，長得婷婷玉立，一對會說話的靈活眼珠，皮膚黝黑，動作潑野，個性爽朗，竟然會投入了余克稷的懷抱，許是月下老人早有安排。

余克稷在重慶電力公司任工程師，同時組有怒潮劇社，屬業餘性質，劇社中需要像張瑞芳這麼罩得住的當家花旦，家庭中需要像張瑞芳這麼美而艷的年輕太太，也可以說，余克稷為了獲取張瑞芳的歡心，而特地為她組織了怒潮劇社，讓她有獻身戲劇的機會。參加該劇社的大都是銀行界或事業機構的活躍分子，由於業餘性質，當然不能和職業劇團相提並論，不過對勞軍、宣揚抗建不無微功也。

以一個如此年輕而性格潑野的時代女性，當然不能被桎梏於刻板的家庭生活中，何況張瑞芳早已與一股趨勢性的劇運有過聯繫，其被影劇界中人刮目相看，自是意料中事，因此在抗戰第二年代重慶劇運熱烈展開時，她很自然地成為舞台上的佼佼者，一齣由國共劇人參加的《全民總動員》（原名「黑字二十八」）張瑞芳和白楊等在台上都搶足鏡頭，也就是說，張瑞芳開始冒出來了。

《全民總動員》的演出，是國共雙方在文化運動交流上的試金石，即國民黨顯要張道藩氏也粉墨登場，場場爆滿不在話下，當全體演員向觀眾謝幕時，台下掌聲雷動，台上揮手致意，十分熱烈。後來中共模仿了蘇聯的謝幕方式，台下鼓掌，台上也是鼓掌，中共此舉，不知是在暗示大家打成一片抑或自我揚威一番。

當攝影記者向台上「攞景」時，張道藩位居中央，張瑞芳挽著他的左手，白楊勾著他的右臂，一派合作無間的樣子，在當時來說，這幕戲演來的確煞有介事，而國民黨的立場，在臥楊之勞，容得他人酣睡，就是鼾聲打得雷天響，也並不在乎。

就在那個時候，張瑞芳悄悄地加入了共產黨，是在一九三八年十二月，地點是在重慶。張之成為共產黨員，對於她在戰前參加過一二九學生運動的「業績」是分不開的，而在當時的劇運方面，左翼確需要像張瑞芳一類的新血。

國共雙方為了充實新的陣容，爭取新血入黨，都是不遺餘力，不過國民黨方面由於執政多年的關係，多少有點老氣橫秋之象，一方面又顧慮著歷史事件的重演，即北伐前後的容共清共事件。後來眼見著共產黨吸收新血的方法另有一套，只有迎頭趕上，遂有三民主義青年團之設；不過三青團的壽命也不長，反而助長了若干紅心蘿蔔滲透其間。到了戰後，三青團解體，那些滲透分子的真面目也逐漸暴露了。

如果國民黨要爭取張瑞芳等入黨，也是易如反掌，問題是張的歷史背景，頗有疑慮之處，一說張的父親，原為革命先烈，孫中山的同志，早年就參加了軍旅，北伐時曾任國民革命軍的炮兵總指揮，並且在陸軍大學擔任過教官，可是在後來有點向左轉，雖戰死沙場，但在思想成份上多少有點芥蒂。設或張瑞芳不加入共產黨，被爭取成為國民黨黨員，在不久之後，亦將會成為跨黨分子。

張瑞芳在重慶的舞台上，演過的戲的確不少，顯著者有《棠棣之花》、《屈原》、《北京人》、《家》、《大雷雨》等，其對電影方面，則寥寥可數，只演過《東亞之光》和《火的洗禮》兩部抗戰電影。

先說《東亞之光》……是描寫一群日本戰俘，感到侵華戰爭之不當，因而一致改變為反軍國主義者、繼而協助中國對「敵」宣傳，片中有日本俘虜沒有參加演出，可說是現身說法。雖然這些俘虜演戲經驗，但頗具真實性。張瑞芳列為主演人之一，但佔戲不多，僅能說是她從影的開始。

中共執筆之士，特別強調《東亞之光》的攝製，完全是基於中共的俘虜政策，給戰俘以革命人道主義和政治思想教育，從而提高戰俘們的覺悟，使他們逐步認清日本軍國主義侵略戰爭的本質。……換

言之，這是在替俘虜洗腦，身為俘虜，那個敢抗拒頭腦被洗，至於是否被洗得一乾二淨的，這情況等於中共統治大陸二十餘年來，人人都要洗腦，但，人人都被洗得乾乾淨淨了嗎？

本來，《東亞之光》一片有意作國際宣傳之用，藉此而引起國際人士的注意，從而促起日本人民的覺醒，這是非常缺乏國際常識的天真想法；因為把戰俘來作為工具一般地拍成影片，再作對「敵」宣傳，這並不是什麼「革命人道主義」，而是對戰俘的精神虐待，有違國際公法，因此，也無法促起日本人民的覺醒。

時至今日，真正要覺醒的應該是中華民國，想當年的「以德報怨」，換來了今天的自食苦果；所幸最近的斷航處置，大有壯士斷腕之舉，是不是算出了一噉氣呢？

《東亞之光》的導演何非光，中共譏為沒有才能，因而對中共戰俘政策的《東亞之光》沒有拍好；但又不能大事抨擊，因為執行中共俘虜政策者為政治部第三廳，三廳是左翼的大本營，總不能出爾反爾在自摑嘴巴。事實上，何非光確有點桀傲不馴，不賣左派的賬。他是台灣人，精日語，因而指導日俘做戲當然方便很多，他滿以為《東亞之光》的導演工作只有他才能勝任，結果反遭受左派奚落，不無耿耿，也種下了大陸易手後遭受排擠的根苗，即中共號召上海影劇界組織「影劇協會」，何非光被拒入會，不知所為何來。何一氣之下令投軍隊中工作，「前進」人士奈何他不得，足見「陣營」並不是完全統治得了的。

何非光早年在聯華公司任演員，擅演反派，後改任編導，復員後南來為香港大中華公司編導《蘆花翻白燕子飛》，質既平平，賣座亦欠佳，因而善虐者謔為「眼睛翻白鈔票飛」云云。

張瑞芳主演的另一部片《火的洗禮》，她在片中飾演一個為敵偽工作的間諜，也即是女漢奸，背景

是正當五三五四重慶遭受日機大轟炸那階段，那個女漢奸週旋於淪人貴客之間，藉以搜集情報，也諷刺

了重慶上層社會的糜爛生活，而主要目的在喚起女漢奸的覺悟，尤如該片編導者孫瑜所說：「在一萬火

把中沒有燃燒的一個，給九千九百九十九個火把燃起了！」這是孫瑜空中樓閣式的想法，因而遭受左派

的批判，說是「這個女間諜是火把嗎？而她又是怎樣被燃起的呢？作者——指孫瑜——富於羅曼蒂克的

熱情，毫無猶豫地引人向善，既不考慮她的出身，也不指出她的政治認識，就憑她的善良心地而轉變，

無疑地對從事女間諜工作者表示了同情和讚美……」

這些批判主要是對孫瑜而發，因為一部影片就算榮獲了金像獎者仍有疵點可求，何況像《火的洗

禮》這種略帶曖昧性的抗戰影片，缺點自然很多。孫瑜在事先沒有向左派請「教」，事後多少有點自我

陶醉，而左派為了要爭取一個同路人，初則予以迎頭痛擊，如果被擊者願意投降，繼則予以力捧，俾發

掘出被捧者的利用價值，這證諸三十年代初，圍剿魯迅而力捧為文壇（左左地）祭酒，這是老共的一貫

作風；孫瑜也在這種情況之下，從一個純愛國者而轉變到成為左派同路人的。

張瑞芳的戰時電影生涯，不過如此而已，正當她的舞台工作如日中天，金山方始在南洋一帶鎩羽而

歸，闖進了她的生活圈子，前文述及金山放出四箭，射向重慶四大名旦，事情揭穿後大家引為笑柄，惟

張瑞芳與金山間已靈犀暗通，限於環境不露痕跡而已。

由於金山之追求張瑞芳，中間頗多曲折，金山因此而被乃兄趙班斧怒摑一掌，趙為國民黨從事工運

工作者，後來到台灣，當趙班斧獲悉金山與張瑞芳之戀，且有議論婚嫁之意，畢竟趙班斧保有中國的傳

統觀念，對金山的「橫刀奪愛」自表反感；等到木已成舟時，又把觀感作了一百八十度的轉變。此話怎

講？張金之戀是基於一個重要因素，即張瑞芳之能移礎就船是便於「駐機關」作用，而張瑞芳當時已是一個優秀共產黨員，惟知者甚鮮，其夫余克稷見大勢已去，也只好忍痛割愛。

金山和張瑞芳正式結婚於重慶勝利大廈，時為一九四四年十二月，證婚人為杜月笙，這當然是衝著趙班斧的面子而尤為福證，也說明了金山的背景與環境較為接近政府一線的，這一切在張瑞芳當然瞭若指掌，毅然下嫁不是無因。

為什麼金山竟然如此多情地發射四箭求愛，這許是受了王瑩所棄的影響。要瞭解王瑩與金山間的來龍去脈，那又得從頭說起。

三十年代時期的金山，在上海從事影劇工作，始於一九三五年，先在月明公司演過一部《昏狂》，在當時也被稱為思想進步之作，後新華公司成立，金山與史東山等均被羅致。據左派的說法，張善琨創辦新華公司而大量任用左傾人士，是張的投機性和新華公司立場的兩面性，而左翼的一貫手法，凡可利用者即利用之。

金山在新華公司演過《狂歡之夜》、《夜半歌聲》及《貂蟬》，這三部片子在當時都是有份量的作品，導演者為史東山、馬徐維邦和卜萬蒼，都已先後作古。金山就是憑這三片而崛起影壇。他在《狂歡之夜》裡飾演偽欽差大臣（因該片是根據蘇俄舞台劇《巡按》改編），王為一份演跟班，顧而已扮演縣長，另由施超、姜修、殷秀岑等分飾各局局長，女角為胡萍與周璇。胡萍早年參加過田漢的南國劇社，周璇則初露鋒芒，這部片子很巧妙地通過了檢查，間接地諷了政府一刺，一九七四年五月在香港上演的粵語話劇「牛鬼蛇神」就是由此而來，想不到四十年前的材料，古為今用，足見要產生優秀劇作實難乎其難也。

《夜半歌聲》片中，金山飾演一革命青年，與一大地主的女兒相戀，該女兒由胡萍扮演，惡霸從中阻擾，指使流氓用硝鏹水將革命青年毀容。導演先生就毀容上大做文章，營造為使人毛髮悚然的恐怖影片，於是左派人士又有話說，說是導演在技巧表現上，完全是向好萊塢出品的恐怖片《歌劇魅影》照抄如儀，因而損害了該片的有益內容，所謂有益者，即劇本出自左翼健將田漢之手，豈容導演先生把有益化為恐怖耶？幸該片賣座甚佳，被認為是投機性的張善琨只要對公司有利可圖，也就不理會左派的挑剔，反而要導演先生向這方面的題材著手，再來一部。

《貂蟬》是大製片，金山演的呂布扮相非常英俊，顧蘭君演貂蟬，顧而已演董卓，魏鶴齡飾演王允，旗鼓相當。此片完成上演時，正值抗日戰爭前夕，左翼同路人硬把呂布捧為殺漢奸的志士，金山無端端被譽為革命志士，叨好色之徒呂奉先的遺「範」，出過一陣風頭。

如果要說到銀幕上的古裝英雄人物，五十年無出其右者，當推年輕時的銀壇霸王王元龍。彼在默片時代演過《美人計》裡的趙子龍，陪同劉備過江招親。那副英姿奮發、威風凜凜的扮相，動作灑脫，表情細膩，歷數銀壇數十年，能有幾人似王元龍的英雄氣概耶？

王元龍，亦銀壇傳奇人物也。出身行伍，行四，圈內人咸呼為老四；中年以後，咸稱為王四爺。由彼主演或編導的影片，不計其數，如譽為銀壇古往今來第一人，也不以為過。生平趣事頗多，茲述其一二。

早歲，當彼於二十年代大中華百合影片公司時代，適小妹妹黎明暉頭角初起，或攜手合演，或王導黎演，大有美人名將相得益彰之勢，相悅而賦同居之愛，令人艷羨，惜為時甚暫。

王為燕趙男兒，個性磊落，善為人排難解紛，頗有司馬遷筆下「其言必信，其行必果，以諾必誠」之風。畢生風流韻事，亦歷歷可數，蓋亦性情中人也。因而浮沉銀壇數十年，始終過著寅吃卯糧的日子。

走馬章台，為一般藝人所好，王亦不例外，每次由北東下，寓上海一品香飯店，擬冶遊，苦無伴，乃央店中侍役作陪；役以身分懸殊，未便報命，王認為無稽。役以服裝無著作為遁詞，王慨然借予西裝革履，裝扮後，儼然翩翩公子，役無從推卸，乃隨之出遊，甚樂。王元龍頗能體會「獨樂樂」不若「眾樂樂」之奧妙也。

抗戰時期，王在陷區，生活頗拮据，且染阿芙蓉癖，嘗納一風月場中人為妾，人稱四奶奶，其原配譚氏，知其性格如此，不加干預。某次，王正一榻橫陳之際，一稚齡童子來，低喚「阿爺！」王凝視，無言，繼而泫然淚下，這兩滴清淚當非銀幕上之偽裝眼淚所可比擬也。

再說到金山在銀幕上的古裝英雄形象，雖不若早年王元龍之特色，但也有成功的一面。同時，金山在舞台上也有成就，時左聯提出「國防文學」，電影戲劇也不免要「國防」。一九三六年冬，夏衍寫了一部國防劇作《賽金花》，並組成了四十年代劇社，就以《賽金花》作為第一炮，也是最後的一炮，怎樣成為最後的一炮，後文自有交代。

《賽金花》上演，鄭重其事，組有導演團，名單為洪深、史東山、張師毅、應雲衛、歐陽予倩等；演員則有金山、王瑩、王獻齋、尤光照、梅熹、張翼、劉瓊等。據當時左聯的自我標榜，此戲一出，在文藝界和群眾中產生了巨大的影響。惟對金山而言，此戲一出，開闢了他和王瑩的愛情途徑。

《賽金花》之被稱為國防戲劇，巧立名目，何患無詞。如果一定要說賽金花具有國防力量，莫非是指她和八國聯軍總指揮德將瓦德西的一段「國民外交」？但據劉半農和商鴻逵合著的《賽金花本事》中，只述及他們的交涉而不及於亂，因瓦德西與賽金花的年齡相差甚大，或許是執筆人筆下留情，要不然便變成黃色小說了。

而《賽金花》劇作者主要意圖，是借賽金花之屍骨，還魂於舞台上，藉以諷刺政府的懦弱外交。

記得劇中有一幕是瓦德西接見清廷官員。瓦問：「你會做些什麼？」官答：「只會叩頭。」瓦謂叩頭也好。於是官員在台上向瓦德西猛叩其頭，這真是擊中了當時政府的要害，不是嗎？當時的對日外交處處委曲求全，處處叩頭應命。

金山就是演《賽金花》劇裡的瓦德西，王瑩則演賽金花，可能還有些參加過演出的劇人散處今日港台兩地。此劇在一九三六年在上海公演，是不是真正轟動一時，姑且不論，但對左聯的打擊政府意圖，顯然達到了目的。因此，當四十年代劇社在上海演出後，懷著「勝利」餘威，移師南京上演。他們以為借古屍而罵今人，必可天一無縫也。

《賽金花》在南京上演的地點，是楊公井的國民戲院。這幕指著和尚罵賊禿的「好戲」，當上演到第三晚時，也正是演著「叩頭也好」有辱國體的場面，突遭受一批觀眾起立指責，認為該劇諷刺政府有辱國體，要求停演，大有當年洪深在上海大光明戲院要求停映《不怕死》事件的歷史重演，因而由當局明令禁止演出。

左派在事後憤怒的表示，這是反動派有計劃的壓迫國防戲劇演出，事實上，的確是有關方面將該戲的上演情形，報告了張道藩，再由張的小組發動這場「腰斬」事件，本來嘛，南京是首善之區，怎能和租界時代的上海相比？左聯託庇於租界勢力，活動起來比較容易，但在南京，臥榻之旁，豈容他人酣睡耶？所以說，《賽金花》是四十年代劇社的第一炮，也是最後的一炮。

十七、金山、王瑩的影劇生涯

「四十年代劇社」在南京公演《賽金花》觸了礁，只好偃旗息鼓，這是左聯標榜的「國防戲劇」首次遭到禁演，可是這些分子自有「發展」的另一套，即嚷著「抗日抗日」，轉移人們視線，對當時的中共來說，也唯有嚷著「抗日」，才有出頭的日子。證諸後來的發展，如不抗日，那有今天。而對「抗日」喊得震天價響與左聯的策動立功是分不開的，尤其表現於影劇方面者更為顯著。

有些影劇人對政治環境的認識，多少有點矇查查，也有的是一窩風的機會主義，只知時髦趨勢；實質如何，不求甚解。金山和王瑩也可以說是屬於這一流的人物。那時候，他們都是二十出頭的熱血青年，王瑩於一九二九年已參加了左聯影劇小組的核心組織──「藝術劇社」，而金山則在一九三年做了左聯外圍「藍衣劇社」的中間分子，那麼王瑩的「資格」比金山早了二三年，這些對他們的相戀無關重要，而使他們進一步接近的，確是為了合演《賽金花》：一個演德國將軍瓦德西，一個演風塵奇女子賽金花，由台緣而姻緣，後來在抗日戰爭發生後組團巡演南洋各地再回到內地而分手，似乎是冥冥之中早已有安排。

《賽金花》禁演，左聯一口咬定是國民黨有計劃的扼殺國防戲劇。事實上，那是部分忠實國民黨員「即興」之作，他們早已洞察到四十年代劇社是左聯前鋒，而所演的《賽金花》，一味向洋人叩頭，

故意詆毀政府，大為不滿，乃在張道藩同意之下，策動要求停演，一人提出，眾人響應，這種響應工作，勢非組織不可，這種「敗事有餘」的行動，對中共來說，卻最為拿手，經常搞得出有組織的「傑作」！

策動《賽金花》停演事件中，有位具強烈黨性的國民黨黨員，名余仲英，出身上海新華藝專，總理奉安時已入中央宣傳部工作，後任中央攝影場副場長，戰時在渝任教育部中華教育製片廠副廠長，當中央攝影場最初落成時，他就編導了一部《戰士》，是記述國民革命軍誓師北伐，丁泗橋一役為底定金陵的重要關鍵，青年男女如何從軍如何參加此次戰役，男女主角孫俠、盛莉後來均在台灣，當時不過是余氏的實驗之作，各方不加重視，後來推廣出去，由於戰爭影片的關係，對熱血沸騰嚷著要求「抗日」的青年，大受歡迎，因為青年們只知道「要打，要打」，糊裡糊塗看到戰爭影片，滿以為真的要打了。

一傳十，十傳百，無端端使這部實驗電影成了賣座之作。

余仲英有兩個女兒，命名頗為別緻，長名「余致力」，採用了總理遺囑的首三字，次名「余所著」，為總理遺囑中第二節「現在革命尚未成功，凡我同志務希依照余所著⋯⋯」亦即全文之第七十九至八十一字。由此而反映了余多少有點藝術家氣質。余在勝利復員接收聲中病逝，余所著及余致力留處大陸，時至今日，這兩個國民黨忠實黨員之女，如不改名，幾難。

《賽金花》既已禁止公演，由於這是個流動性劇團，無從再作進一步的處置，劇團中人不久便作鳥獸散，他們大部分都蟄伏在上海租界裡。上海租界當局，對左聯的「出版、影劇、音樂、美術⋯⋯」處理，如在行動上過份激烈，動輒遭取締，甚至封閉。其在中共的地下文化運動發展中，後來可以「念舊立功」的親身經歷者，厥為夏衍領導的藝術劇社被封閉事件。

一九二九年，中共在北伐後遭到了失敗，許多文藝工作者有的亡命海外，有的蟄伏上海租界，除了秘密發行煽動性刊物外，對影劇工作也亟思染指，遂有「中國左翼作家聯盟」（即「左聯」）的組織，而在「左聯」之下又分設了出版、影劇、音樂、美術、詩歌等等小組，皆由中共暗中領導。中共黨支部設在上海閘北區第三街道，而這些人物的聯繫，則常在上海北四川路底一家咖啡店裡出沒，夏衍等為了對事件有更具體的表現，遂有「藝術劇社」的組織，這個短命的劇社，當然不能和一般職業劇團（如後來的中國旅行劇團等）相比，主要的目的在推動統一戰線。

二十年代和三十年代交替時節，話劇運動在中國相當蓬勃，這是從文明戲蛻變而來的新劇種，從事者稱之為「愛美劇」（根據西方業餘劇運Amateur一詞音意雙關而來），藝術劇社也標榜著推廣愛美戲劇，實際上它是販賣從蘇俄來的普羅列塔莉亞（無產階級），在文學上有普羅文學，在戲劇上也有普羅戲劇，甚至於從事這種工作的人們，蓬鬆其髮，不修邊幅，處處在表現出是普羅階級，實際上過的是不是布爾喬亞生活方式，姑不置論，如果以今日希癖士的作風來視昔日的普羅作風，那他們倒是先走了一步。

參加藝術劇社者，除了夏衍為骨幹外，並推鄭伯奇為社長，劇社就設在鄭伯奇文獻書房樓上，地點是在上海北四川路底永安坊。當時有兩個左聯的文學團體：創造社和太陽社，與藝術劇社是互通聲氣的，參加者計有馮乃超、鄭伯奇、陶晶蓀（屬創造社）、錢杏邨、孟超、楊邨人（屬太陽社）；另外吸收了一批文藝青年，如石凌鶴、李聲韶、陳波兒、王瑩、司徒慧敏、吳印咸、魯史、朱光（就是後來在紅朝當過廣州市長的）。曾在日本學過劇場藝術的沈西苓（當時的名字是葉沉）、許幸之等也投了進來。如說真正推動劇運的，沈許二人到是不折不扣的「專家」，特別是對美術裝置方面。

看上述的名單，王瑩亦在其內，足見她是老資格的進步人士。

由於藝術劇社是共黨直接領導的劇團，特別強調要發展階級鬥爭的戲劇；但從事於此類劇本創作相當困難，於是他們選用了翻譯劇本，其用意在避免當局（共產黨稱之謂「白色恐怖」）的注意，而在租界上公演外國劇本更可掩飾了他們的意圖。

藝術劇社首次公演是在一九三○年一月，地點是在上海西藏路寧波同鄉會禮堂，劇目是德國米爾頓的《炭坑夫》，美國辛克萊的《樑上君子》和法國羅曼羅蘭的《愛與死的角逐》。可能是從日文翻譯過來的緣故，像「炭坑夫」這名稱，可說有點不知所云，實際上應該譯成「煤礦工人」，才易於使人瞭解。公演三天，幾乎場場客滿，這種客滿並不是靠門售而來，據夏衍在一九五七年發表的文章中說：「絕大多數戲票都是經過黨組織和赤色工會向學生群眾和工廠中推銷。」因而造成了「由於絕大部分觀眾都是進步分子，演出的效果很好，台上演到暴露資產階級醜惡的時候，台下發出了熱烈的鼓掌和歡呼。」基於此種坦白陳詞可知中共對於推銷文運或是販賣商品都是靠「組織」而來，這種例子在香港已屢見不鮮。

當時有幾位左傾的外國記者，如美國的史沫特萊，日本的山上，特地為文報導；話劇界知名之士，如田漢、洪深、朱穰丞等也都來捧場，使他們一個個臉上，如同飛了金一般。而且發揮了共產黨慣用的術語「串連作用」。

參加此次演出的各色人等，由於籍貫不同，方言複雜，如陳波兒、魯史是廣東人，石凌鶴是江西人，王瑩是安徽人，還有些是四川人湖南人，在舞台上各說各的地方國語，夏衍為此而做了一副妙聯：

一桌南腔北調人。

兩間東倒西歪屋；

上一聯，形容他們的劇社社址社寄人籬下，仍處兩間斗室之中，雖不東倒西歪，但簡陋得可以，下一聯倒是非常寫實。藝術劇社的首演對中共留在上海的地下小組，算是領導「成功」，同時再配合著一連串的活動，一九三〇年二月，成立「中國自由運動大聯盟」；同年三月，成立「中國左翼作家聯盟」，四月，藝術劇社作二次公演，也是最後一次的公演，劇目為《西線無戰事》，地點是在上海橫濱橋日人經營的「上海演藝館」。

《西線無戰事》描寫第一次大戰時德國青年被迫作戰時的反叛心理，是部反戰著作，作者雷馬克，原是德國的縫衣匠，曾身歷大戰，戰後有感於斯，完成了這部反戰的名著，曾拍成電影，轟動全世界。希特勒當政時因欲重興黷武主義，將《西線無戰事》的小說與電影銷毀，把作者雷馬克放逐，後雷馬克寄籍美國，已逝世多年，後來二次大戰時希特勒失敗，《西線無戰事》曾再版發行，片前加插一段短片是紀錄群眾在火焚希特勒的《我的奮鬥》。前後不過二十餘年，變化如此之大，誠此一時彼一時也。

藝術劇社公演的本子，也是由此而來，成績似無首演時之成功，但劇目的內容則充滿了「革命的時代精神」，是「人民群眾需要的現實生活和鬥爭的戲劇」。也許是過於激烈，劇社被上海工部局查封，當時的劇社已自永安坊遷至實樂安路十二號，從此，藝術劇社成了中央地下工作時的歷史名詞。

不過，左翼劇聯的串連工作做得十分緊密，早於藝術劇社之前，上海已有業餘劇社若南國、辛酉、摩登、戲劇協社、光明、大夏和復旦等，這些劇社都是以上演「愛美劇」來推進劇運，惟自被中共「串連」之後，成立了左翼劇團聯盟，絕大多數是向左轉了。類如以洪深領導的復旦劇社（由復旦同學組成，留港老劇人吳鐵翼亦為該社中堅分子），也被這赤色浪潮捲進；又如辛酉劇社，本來是個孜孜於鑽

研演技的組合，也因受了赤色感染，轉變為「為工人演劇」的隊伍；甚而這劇社的主持人朱穰丞，對共產黨思想陷入了迷信程度，竟然拋棄家庭隻身投奔蘇聯去了。

除了短命的藝術劇社，田漢的南國劇社也是「串連」劇運的中心，惟成立在藝術劇社之前，第一次公演是在培養左翼細胞的上海藝術大學的大課室裡，劇目有《父歸》、《蘇州夜話》、《生之意志》等，並約請了歐陽予倩、周信芳（即麒麟童）、高百歲等同時上演改良京劇《潘金蓮》，由歐陽予倩反串潘金蓮，周信芳是演武松，高百歲演西門慶，唐槐秋飾演何九叔，如此鼎盛陣容，一定大有可觀。或許是沒有體會到組織群眾來看戲的要訣，上演之夕，只有一個觀眾，後來一打聽，唯一的觀眾還是學校裡的廚子。

幾經周折，南國劇社在風雨飄搖下支撐下去，當它和藝術劇社成為左聯的兩個重心時，也受到了租界當局的注意，在藝術劇社被封後不久，南國劇社在上海中央大戲院（原為專映明星公司出品的戲院）演出《卡門》，以內容過激，也被勒令停演。是年秋天，南國劇社也被查封。

至於金山，也與左翼劇聯串上了關係。一九三二年，他奉「命」組織藍衣劇社，其重點是藉此而組織淞滬鐵路機廠的員工，想從戲劇活動而推展到政治活動，亦被當局注意，在一次員工學校裡公演之夜，而被搜捕，金山得訊較早，得以兔脫。

對金山而言，上面這一段史實，正是他向紅朝「表功」的好材料，但起不了什麼作用，因為這些芝麻綠豆般的小事，在中共鬥爭史中，實在微不足道；豈止金山，如前文述及的田漢、夏衍、歐陽予倩、陽翰笙這幾員左聯大將，也因大表其「功」而受到批判。

一九五七年，由田漢、夏衍、歐陽予倩、陽翰笙發起紀念中國話劇運動五十年，廣集資料，亦在對革命事業表「功」。夏衍在文章裡說：「中國話劇運動史上還值得一提的話，那麼它的意義只在於中

國共產黨的直接領導，並且提倡了普羅戲劇；自五四以來，中國話劇早已有了一個反帝反封建的革命傳統⋯⋯」換言之，中國之有話劇活動比中共成立早了若干年，而早已有了反帝反封建的革命傳統，字裡行間，大有話劇活動領導了革命事業。這種「立功邀寵」的說法，那能不在「文革」浪潮中被鞭打得體無完膚啊！

《賽金花》禁演後不久，抗日浪潮湧起，「七七」盧溝橋事變後，帶來了國共再度合作，在一致對外的大前題下，過去的恩恩怨怨，看來像是一筆勾消。

王瑩和金山也來到武漢，一度參加過五戰區的文工工作，後來又組織「中國救亡劇團」，前往南洋一帶對海外華僑宣揚政府抗戰的決心；一九三九年春，曾在香港利舞台義演三天，劇目是《梁紅玉》，王瑩飾演梁紅玉，金山飾演韓世忠，也掀起了小小高潮。

他們後來又去越南，再赴星加坡，抵星時遭受登岸手續的阻撓，乃易名「新中國劇團」，也因此發生了連鎖性的宣傳作用，他們在星加坡公演獲得特別成功，非但籌得了義款匯回祖國，而且掀起了當地華僑的愛國熱潮，紛紛把子弟送回祖國從軍。

後來回到重慶，金山王瑩之間起了波折，不過並不是因張瑞芳插足其間而引起的，很可能是由於王瑩要求「外放」，才與金山「割畫」。

王瑩，安徽人，因她的父母之間發生家庭糾紛，遂從母姓。一九二九年，在上海中國公學攻中國文學，後轉來暨南大學，在求學時鋒芒甚露，同時也投進了左翼的懷抱，即前文提及的藝術劇社，被認為劇社裡的幹部。後來參加電影工作，據當時左派仁兄的說法，是有計劃的把這種子（左翼思想）散播在電影圈裡，那麼，王瑩之加入明星公司也是基於這個因素。

王瑩在明星公司先後主演了《女性的吶喊》、《鐵板紅淚錄》和《同仇》三部片子，這三部片子的編導是沈西苓、夏衍、洪深、陽翰笙等，毫無疑問都是反帝反封建的「有作用」作品。照說，王瑩在地利人和的環境下，應該大紅大紫，可是她卻喊出了「黑暗的電影圈」的口號，而且不顧一切跳出圈外，隻身到了日本，這時候是一九三四年。

在日本，王瑩接觸的是日本左翼作家秋田雨雀和舞蹈家野崎龍夫，因而大受注意，日本電影公司和她接洽，要她主演一二部片子，王瑩本想答應，後來因受到留日學生的警告才作罷。

雖然王瑩在日本沒有參加拍片，但是她的活躍程度並不因之稍減。有一天，有位不速之客到她寓所拜訪，來客何在，不必細表，只送給她一柄短刀，遂即告辭，後經探聽，該來客為日本警官學校裡的中國留學生，動機何在，不必細表，王瑩接受了這一份禮物，便心知肚明，只好提早束裝返國。

早就喊出了「跳出黑暗的電影圈」的她，回到上海，還是跳回了「黑暗的電影圈」，參加了左翼新陣地的電通公司，或許在她認為這個組合比較「光明」些？在電通公司，她主演了一部《自由神》，也就是她從事電影工作的最後一部，因為電通公司只拍了四部影片便告結束，而王瑩在後來指示活躍在舞台上，包括那齣鬧得滿城風雨的《賽金花》。

電通公司本來是一家電影器材製造公司，主要經營人為司徒逸民、龔毓珂與馬德建，他們都在美國學過無線電工程或機械工程，返國後志同道合，自己創製了電影錄音機，取名「三友式」錄音機。後來仿製者大有人在，什麼「鶴鳴通」、「清賢通」都發明了，實際上這些發明是大家對無線電技術有了基本認識之後，根據它的原理，標新立異巧立名目而已。等於今天的××綜合體闊銀幕，只要向外國購置一個闊銀幕鏡頭，都可以標榜為××弧形綜合體，這實在是不足為訓的。

一九七〇年，台灣少年棒球隊出征美國，當地有幾位曾從事電影工作的華僑，想把少棒隊的戰蹟拍攝成紀錄片，一則廣為宣傳，二則藉博盈利。於是集合了幾個技術人員，籌集了一筆資金，拍攝一套彩色闊銀幕的中華少棒揚威美國的紀錄片。豈料萬事齊備，獨缺「鏡頭」，這是使人意想不到的事情。他們本來是有攝影器材的，就是沒有闊銀幕鏡頭，只有向好萊塢去設法。好萊塢是電影王國，如今雖已沒落，但對製片事業尚未絕跡，照說應該可以租賃到闊銀幕鏡頭的；但事實上卻是相反：原來闊銀幕鏡頭是有專利使用權，並不是隨隨便便花點代價就可租用到的，由此說明了西方國家非常尊重一件物品的發明權或專利使用權，不若咱們多才多藝之輩，改頭換面，巧立名目，就可以標新立異了。

電通公司由於有了器材，就動起製片的腦筋來。電通主持人之一司徒逸敏的堂弟便是司徒慧敏，是左翼劇聯健將之一，就憑這一層關係，電通引「左」入室，結果是一敗塗地，這是指公司的經濟崩潰，該說是咎由自取。

電通共製作了四部片子：首作為袁牧之編劇、應雲衛導演的《桃李劫》，其次為《風雲兒女》、《自由神》、《都市風光》，這些片子的矛頭，都指向「帝國主義」和「封建殘餘」，當然不敢明目張膽地指向執政當局，因而只有指向租界當局，或者暴露了社會上不合理現象，煽起青年們的憤怒火苗。執政當局認為沒有直接侮蠛政府，也就放他一馬了。

這幾部片中有些插曲流傳甚廣，《桃李劫》中有支《畢業歌》，田漢詞，聶耳曲，歌詞中有「同學們！大家起來！擔負起天下的興亡！……我們要做主人去拚死疆場，我們不願做奴隸而青雲直上！」的，確配合了當時一般青年的心聲。

在《風雲兒女》中有支插曲《義勇軍進行曲》，後來被中共當作「國歌」用的，開頭的幾句如下：

起來，不願做奴隸的人們！

把我們的血肉，築城我們新的長城！

中華民族，到了最危險的時候！

每個人被迫著發出最後的吼聲！

……

這首歌也由田漢作詞、聶耳作曲，旋律雄壯，抗戰初期極為流行，即海外來訪的國際人士，也會順其旋律哼著幾句。美國米高梅影片公司在一部分影片中採用了他的旋律的一部分，例必付給作曲人一筆酬金，苦於無從投遞，乃將款匯給重慶國際宣傳處董顯光，轉交作曲人，董即發佈新聞稿，招人具領，著實替米高梅公司做了一番義務宣傳。事實上，該曲作曲者聶耳早於一九三五年在日本時被海浪吞沒，結果是由有關人士把這筆酬金（僅僅兩百美元）匯到聶耳的雲南家鄉。想不到這兩百美金發揮了如此這般的宣傳作用。

不過，該曲的歌詞頗有商酌之意，前輩報人俞頌華（曾任上海《申報》主筆或總編輯）認為以文字結構而言，有幾句歌詞是不合邏輯的，例如「每個人被迫著發出最後的吼聲」，試想：當一個人被逼迫到最後階段時，只有哀號或者呻吟，那會發出吼聲？時至今日，田漢以往的吼聲，即易以呻吟，恐怕還要被認為另有作用哩！

十八、從應雲衛、袁牧之談到陳波兒

田漢作詞的《義勇軍進行曲》，除了文字結構上有疵點外，其動機似有所本，即來自《國際歌》。

按《國際歌》譯詞首兩句是「起來，飢寒交迫下的奴隸！滿腔的熱血已經沸騰！……」而《義勇軍進行曲》首句是「起來，不願做奴隸的人們！」如果不是模仿，便真是聲氣相通了。《國際歌》的旋律低沉而有力，處處在觸發被壓迫下的人們的哀傷感情；而《義勇軍進行曲》則嫌浮躁，一味在蠻幹的樣子。

無論如何，由於該曲之被選為「國歌」，那能不使作者沾沾自喜呢？

《義勇軍進行曲》本為影片《風雲兒女》中的插曲，拍攝這部影片的電通公司，如果他的壽命能綿延到大陸易手前後，那麼電通公司的當事人，必可以新貴姿態出現，一若戰後的崑崙公司然。不僅被稱為開明的民族資本家，抑且大有可能被「選」為「人代」之類，雖好景不常，但在紅朝出興之期，必可以炫耀一番。

只是電通公司從一九三三年成立以至一九三五年解體，僅像海面上掀起了一些浪花。當電通公司被左翼包圍之下完成的四部影片是：《桃李劫》、《風雲兒女》、《自由神》和《都市風光》。這幾部對「暴露當時社會的黑暗面貌」和「煽動青年掀起不滿現實的憤怒情緒」，具有一定的力量，就差沒有喊出「執政當局，罪該萬死」而已。

本來，在這四部影片之後，還計劃著拍攝，《壓歲錢》、《燕趙悲歌》、《街頭巷尾》、《沙漠天堂》等新片，由於經濟失靈，不得不宣告結束。

一家公司創業固不易，而欲結束也有困難，於是，電通公司主腦人不得不求助於南京有關當局，把一批器材由政府收購，藉以抵償債務而將公司結束。事實上，南京有關方面放馬後砲，而且放不響，可嘆可嘆！無非是一些破銅爛鐵而已，派不了什麼用場，這便是南京有關當局所收購的一批器材，但在左翼分子的說法，是遭受了統治階段的如何煞費苦心、運用各種手段來扼殺革命的電影運動。換言之，就是使用銀彈政策來收買左翼活動。

上海人有言：「花錢要花在刀口上，不要花在刀柄上。」但是國民黨卻時常把錢花在刀柄上，這種例子屢見不鮮，例如舒繡文參加過的五月花劇社，原是個烏合之眾，後來由田漢之弟田洪參加維持，由於當時適值「九一八」和「一二八」之後，民間抗戰情緒高漲，尤其是青年學子，一個個摩拳擦掌，大有「壯士飢餐東洋肉，笑談渴飲倭奴血」才能稱快，而政府方面的政策是「安內而後攘外」，致為群眾不滿。

五月花劇社看準了這一點，同時在左聯的「串連」之下，在演出方面極力鼓吹抗日，頗得一般市民歡迎；但劇社經濟基礎脆弱，端賴一角二角的門票收入，無法維持，浙江省黨部有鑒於此，施放銀彈政策，給予資助，藉以綏靖，同時要求劇社演出指定劇本《合作之初》，這三分子實在窮昏了頭，見錢眼開，一口應允與省黨部合作；等到生活穩定，則又一反常態，在上演《合作之初》時故意在台詞中加油加醬，非但違反了合作的初衷，抑且有意無意之間對當局揶揄，對政府詆毀，弄得出了錢的省黨部啼笑皆非。那麼唯有釜底抽薪，停止支援，劇團也就七零八落，各奔前程了。

這又說明了這些錢又是用在刀柄上。

本文原為記述張瑞芳、金山與王瑩，由於枝連甚廣，只有繼續「放野馬」，俾使讀者對他們的來龍去脈，串連關係，更多瞭解。

電通公司是民間公司，為左翼張目，當事人並非矇查查，實在是騎虎難下。照說一家電影公司經營得法，不致於弄得山窮水盡，何況那時候的電影市場遠較目前的港台出品的市場要有利得多，單說東南幾省便可以收回製作成本，問題是主腦人都是從事技術專才，對理財之道差了一截：況且一切策劃都操縱在這批「進步」分子手裡，在兩年裡拍了四部片子，開支浩繁，那有不蝕煞老本之理。

那時候的電影公司雇用導演與演員，都是按月支酬，而在拍片時另加酬金，不像今日的電影界的老闆階級，算盤打得奇精，無論是導演與演員，多是論件取值，如果合約已滿而片債尚未償清，還可以告到官裡去。

這些「進步」分子霸佔了電通公司的基地，既可隨心所欲地發揮左翼的既定政策，復可按月領取高薪過著洋場的布爾喬亞生活，公司蝕本，是老闆的事，伙計享受，乃天經地義，而且預支薪水的本事十分高強，軟硬兼施，弄得老闆只有唯「命」是從。老闆們只有在背地裡叫苦，說是這些進步分子，思想是紅色，行動是灰色，借錢的本領只有出色（「出色」二字出自滬語，意即本領高強耳）。

思想紅色，似有所本，一切聽命於地下小組，說得具體一點，就是儘量暴露社會黑暗，巧妙地打擊政府威信，明目張膽地以蘇聯為師（時至今日，當年的蘇聯老大哥成了中共的眼中釘，實為當年甘心為蘇聯門徒者意料所不及）。行動灰色，那是指他們的生活方式，身處十里洋場，那有不對紙醉金迷的夜夜春宵無動於中的？況且還要在歌台舞榭中發掘新星哩！

袁牧之編導的《都市風光》，在他們享樂中不忘工作的原則下，居然在大都會舞廳中物色到一名

舞小姐——張新珠，當上了該片的女主角。由舞星而轉變為影星者，數十年來的影壇上比比皆是，這並不是說舞小姐不能當電影演員，像近年獲得亞洲影展最佳女配角獎的某小姐，便是台北一家舞廳的舞小姐。不過像張新珠一直過著沒有早晨的夜生活者，居然被進步的光明的人物所垂青，張新珠何其幸耶！只是光明照不亮黑暗，張新珠在婆娑生活餘暇、在電通公司拍了一部《都市風光》，公司岌岌可危，無以為繼，張新珠的明星夢即告幻滅，只有重操摟抱生涯，成了最早的「片」明星。

袁牧之，一度成為紅朝文化部電影局局長，由於身體屢弱，是病故抑或因故而被整肅？不得而知。

袁是一個以演技至上的戲劇愛好者，當他在中學時期，上課時心有旁騖，書本下面放了一面小鏡子，對鏡鑽研表情，後來終於參加了辛酉劇社。前文已經說過，辛酉劇社是專門上演「很難表演的戲劇」，因而劇社中人大都孜孜於演技的得失，後來經左聯串連之後，也向著「為工人演劇」的隊伍靠攏了。

一九三一年間，在左翼劇團暗中牽動下，幾個劇團作了一次不露痕跡的會演，地點是在上海新世界遊樂場的劇場，記憶所及，當時是標榜著演出的全是愛美劇，藉以沖淡他們的色素。袁牧之演的一齣為《一隻馬蜂》，劇本出自了西林的獨幕劇選，丁為大學教授，所創獨幕劇甚為精彩，其最出色的一齣名《壓迫》，描寫租屋問題，想當年一般包租婆僉認為租給沒有家眷的單身漢有點靠不住，因而在招租紅紙上註明「非眷莫問」，二十年前的香港也有這種現象。《壓迫》針對著這種弊病無意間使一對單身男女租到了房子而且成了朋友，此類題材到了四十年後的今天，仍在被題材貧乏的電影界改頭換面來挪用。

袁牧之在《一隻馬蜂》中演丈夫，演技細膩，從開場至終場，一直在削著蘋果皮，看不出是在演戲，如同實際生活一般，當戲演到尾聲時，一只蘋果也剛好削好，而一點沒有影響到表情與台詞，堪稱一絕。

另一齣獨幕劇《買賣》，作者何人無從記憶，而屬於左派分子則無疑義，主演者為應雲衛、閔翠英和張慧靈，描寫一個大學生（張慧美）與一女（閔翠英）相戀，大學生亟思出國留學，苦無資斧，另有洋行買辦（應雲衛）覬覦女之美色，圖染指，為學生從中作梗，而女性好虛榮，經不住買辦的百般利誘，並施調虎離山之計，斥資助學生出國留學而與女達成好事，一筆買賣於焉告成，這種故事數十年來顛撲不破，而且在現實生活裡也常見，早年的劇作家有鑒於斯，誠一拳擊中了光怪陸離社會上的要害。

應雲衛為浙江慈谿人，原在洋行任高職，因為戲劇而放棄高薪職位，後來在舞台與銀幕的導演工作上頗有成就，但相信決不是共產黨員，而為與左聯志趣相投的同路人。他在《買賣》劇中演買辦，發音沙啞，國語也不純正，反而增加了塑造劇中人老奸巨猾有獨到之處，妙甚！

張慧靈患有神經質，且臉部肌肉有一根神經搭錯了線，會自動跳動，惟對《買賣》中的大學生角色，恰如身分，一會兒暴躁，一會兒為自己的目的寧可放棄所愛，針砭了社會上輒以現實為第一。田漢有鑒於此，認為張慧靈別具一格，特地為他編寫了《顫慄》一劇，演一個殺母的神經病患者，惜成就不高，因為神經病患者必須由正常的演員飾演，只要演技精湛，必可達到劇中要求，如以神經質者來飾演神經病患者，先天上已經失常，反而弄巧成拙，這是田漢的主觀點過強，只知其一，不知其二。

應雲衛袁牧之再加上女演員陳波兒，為三十年代初期影圈中的鐵三角，由應導而袁陳主演，如果處於今日，這鐵三角準可撈個盤滿缽滿，惟在當時，大家還沒有注意到這種小圈子的唯利是圖作風，畢竟在他們的後面還有人在牽著線。

電通公司首作《桃李劫》，應袁陳三人合作得為成功，陳波兒為越南華僑，一九二九年參加過左翼的前哨部隊「藝術劇社」，如今說來，資格甚老，而袁牧之是經過「串連」之後才與左翼發生關係，後來二人結為愛侶，這是由於思想與工作兩種因素促成的。

這鐵三角在電通公司結束後，一同投入明星公司，合作了一部《生死同心》，劇本出自左翼中堅陽翰笙，袁牧之在片中兼飾兩角，劇中以北伐時代為背景，藉以影射共產黨失敗以後的政治環境，極思捲土重來，這可在陽翰笙發表的文章中窺見一斑。

陽翰笙的文忠說：「一九二五到一九二七年的大革命，雖然已經過去十年了，然而當時那些革命青年們的堅苦卓絕的奮鬥精神。我想至今還應活生生的存續在人間，因此，我在『生死同心』中，除了想暴露軍閥政治的黑暗，法律的腐朽，以及統治者在垂滅時的瘋狂的猙獰面目而外，主要的是我還是努力創作一個偉大的革命者，一個受盡了人世間一切痛苦、牢獄、逃亡、追捕、窮困，而仍不屈不撓地，最後不惜自己寶貴的生命犧牲性在戰線上的革命者……」

這時候，中國已有了統一局面，除了若干地區被地方勢力割據者，但對中央政令在表面上尚稱接受，那麼，文中說的「軍閥」、「統治者」，所指何人，不言可喻。

後來，袁牧之又為明星公司編導之一部《馬路天使》，描寫上海租界下層社會貧苦市民的苦難生活，包括了妓女、吹鼓手、小販這一類的人物。為了吸收真實情況，袁自動「下放」，一度作了妓院、澡堂、茶樓酒肆的常客。值得一提的是：《馬路天使》中的演員，頗為鼎盛，趙丹演吹鼓手，魏鶴齡演報販，錢千里演剃頭司務（理髮師），王吉亭演琴師，周璇演小妓女，劇情當然是配合著左翼政策上的需要「苦難階級團結起來」。

片中有插曲《四季歌》，田漢作詞，賀綠汀作曲，由周璇唱出，娓娓動聽，泥土氣息中兼有哀怨感情，也奠定了周璇以後擅唱小曲的基礎，歌詞也在民間韻味中加進了現實，特別是對東北的懷念，此曲在台灣曾被禁唱，因節奏太慢，不為近代歌人所喜，其實較諸近來的唉聲嘆氣，誠不可同日而語，歌詞曰：

春季裡來綠滿窗，
大姑娘窗下繡鴛鴦，
忽然一陣無情棒，
打的鴛鴦各一方。

夏季裡來柳絲長，
大姑娘漂泊到長江，
江南江北風光好，
怎及青紗起高粱。

秋季裡來荷花香，
大姑娘夜夜夢家鄉，
醒來不建爹娘面，
只見窗前明月光。

冬季裡來雪茫茫，

寒衣縫好送情郎，

血肉築出長城來，

儂願做當小孟姜。

在《馬路天使》中飾演琴師的王吉亭，在明星公司不過是一個裡子，但其出身大有可觀，本為上海城裡富家子弟，省語謂之二世祖，游手好閒，日以歡樂為能事。

過去的上海聞人謝葆生，早年曾在王吉亭家中做馬伕，因王家不但養馬，而且備有馬車多輛，當時上海租界上有條禁例，即華界的車輛如需駛入租界，必須另行納費領取牌照，而對馬車則在禁入租界之例，因畜性要隨地便溺，弄污了瀝青馬路，有礙觀瞻，因此，凡馬車駛入租界例必罰洋五大元。王吉亭不理這些定例，坐著馬車在租界馬路上來來去去，不把租界「差佬」放在眼內，充其量違禁傳票送來，照例罰錢可也。

有一次，王吉亭坐著馬車到租界上去，被罰洋五元，下午又去，又罰五元，王吉亭伕著家中富有，拿了五十大洋，命馬車伕在租界馬路上大兜圈子，這條路上要罰，那條路上也要罰，他滿不在乎，反正「大爺有的是錢，除了罰錢，看你能把我怎麼樣？」租界當局無可奈何，只有依例行事而已。

當王吉亭在明星公司時，某次出發北方拍攝外景，王即包了一節車廂，隨帶私家廚子三名，中西大菜，一應俱全，這可樂了同行人員，大快朵頤之餘，還慫恿王吉亭「年年有今日，歲歲有今朝」。只是

金山銀山也有用盡的一日，家道逐漸中落，王吉亭對拍電影不過是玩票性質，後來迫於環境關係，成了職業演員，一直隸屬於明星公司。

講闊氣，論排場，如王吉亭之流，大可唯我獨尊，即西方的皇親國戚，達官貴人，也要瞠乎其後。

再說到應雲衛、袁牧之、陳波兒鐵三角，在抗戰第二年都到了武漢，金山、王瑩、張瑞芳也都來了。金王組成劇團遠走南洋，張瑞芳因初出茅廬，還挨不上這三名單之上，應雲衛參加了中國電影製片廠，首作為《八百壯士》，自然是描寫大上海之戰國軍撤退時，謝晉元團長率眾死守四行倉庫，有女童軍楊惠敏涉水渡過蘇州河向之獻旗，一時蜚聲中外，咸表中國民族不可欺，袁牧之演謝團長，陳波兒演女童軍，劇本又是出自陽翰笙手筆，這時候正是國共合作的開端，大家一致對外，用不著話中帶刺，根據事實加以發揮可也；不過《八百壯士》事件在抗戰史上佔了最光榮的一頁，惟對戲劇而言，因為素材過少，頗難處理，然無論如何，畢竟是抗戰電影第一章。

陳波兒是在是年（一九三八）加入共產黨的，早已嚮往於陝北「聖地」，於拍完《八百壯士》後即去延安。袁牧之的黨齡比陳為早抑為後則不詳，但在周恩來的指示下也去了延安，囑他組織「延安電影團」，專事獵取以共產黨為主體的紀錄影片，惜限於器材，雖有過剩的人力，但也無可發揮，在七八年間只不過拍了十餘卷新聞紀錄片。不過，他和陳波兒以志趣相投而結為愛侶，這是從銀幕上的「假戲」，演變到實際上的「真做」的又一對。

直到抗戰勝利後，中共在蘇聯的支援下開進東北，成了那一方面的割據勢力，對文教工作方面，陳波兒和袁牧之接收了原為滿洲映畫會社的東北電影製片廠（最初是由金山接收的，易名長春電影製片廠，後文自有交代），這才是中共有了正式的電影製片廠；但當時的政治形勢旨在揮軍東下，電影不過

是文化工作中的一環，還沒達到舉足輕重的地步，因此，在袁牧之接管下的「東影」也只能在拍些新聞紀錄片，什麼《歡迎蘇聯紅軍進長春》、《八路軍進長春》、《歡迎蘇聯紅軍》之類，處處在向「老大哥」拋媚眼，還有編攝了十餘輯《民主東北》，是把新聞紀錄片給加上一個名稱而已。

後來，袁牧之又被派赴蘇聯，直到一九四九年中共政權成立之前，才回來擔任文化局電影局第一任局長。在以往，左派人士咸稱國民黨掌管電業業務者為「電影官」，以此類推，袁牧之等稱為中共的「電影官」也算公平。這是師法蘇聯的政治制度，把電影特別重視，編設了一個「衙門」，在西方國家，對電影業務管理，不過是有關文化部門的某一部分罷了，即在台灣，不過隸屬於新聞局下面的一個單位而已。

電影局組織不力，設有藝術委員會，過去的影壇知名之士，如蔡楚生、史東山等皆列為委員，一嚐「官」味，後來袁牧之不知何故，頓失所踪，香港左翼電影界組團北上時，曾要求一見袁牧之，接待人員只是顧左右而言他，到底袁牧之已經病故抑或被整，成了一個謎，而陳波兒因有肺患，在中共政權成立前後已經病逝，這一對以演技見稱於影壇的知名人士，在時代的激盪中早已讓人們遺忘了！

至此，再拉回本題，再談金山與王瑩間事：他倆從南洋回到重慶時，正值話劇運動蓬勃一時，照說他們正可以大展身手，不過王瑩對此調似感厭倦，心中另有懷抱。

王瑩，能演能寫，雖喊出了電影圈是黑暗的，但又投入了「光明」的電通公司，不時在雜誌上發表文章，故曾擁有「文藝女星」雅號。抗戰初起時，若干雜誌邀她為特約撰稿人，較諸目下的女影人，隨便寫些生活起居的，在一般騷人墨客標榜之下，曰「銀壇才女」，曰「文藝女星」，如果與早年的王瑩較量一下，那不知差了多少截。

可能是王瑩具有一股「向外」心理，回到重慶不久，即以外交人員眷屬身分遠適太平洋彼岸；

換言之，是不是和金山「割畫」之後另外換了對象，歲月磋跎，匆匆三十餘年，紅朝成立以後，直到一九五五年，她才回國擔任文化部電影局劇本創作所、北京電影製片廠編劇。文革時被四人幫誣為「三十年代黑明星」、「美國特務」和丈夫謝和賡被關入秦城監獄，遭受長達七年的折磨，一九七三年三月三日去世。

金山與王瑩「割畫」後，無論在工作上、心理上都不甘寂寞，尤其處在話劇運動如火如荼的重慶，

又豈能「冠蓋滿京華，斯人獨憔悴」耶？

一方面，重整演技生涯；另方面，又發生了與張瑞芳之戀。

十九、金山、張瑞芳由結合到分離

太平洋戰爭爆發後，重慶的電影製片工作幾乎陷於停頓，因而使話劇演出極為蓬勃；也可以說，中國自有話劇運動以來最燦爛的一個時期。

金山這個人是不甘寂寞的，尤其和王瑩「割畫」之餘，大有化男女私情昇華到事業發展上，遂組織了「中華藝術劇社」，簡稱「中藝」，以有別於中華劇藝社之簡稱「中藝」也，當時的若干劇團，均由黨政軍有關單位主辦或支持，純民間組織者甚少，因此「中藝」也搭上一點關係，由「黨中人」支持。

支持「中藝」最力者，為國民黨從事工運的趙志游，另外拉了潘公展，也作幕後支持，這種關係是不是由於金山之兄趙班斧拉攏而來，姑不置論，反正在形勢上是親國民黨的劇團，但在實際上卻專演親共產黨的戲。這也難怪，當時的演出劇本，大都出自共產黨作家或是左翼同路人之手。

例如被左翼抬出來作為文化偶像的郭沫若（那時候郭尚未加入共產，郭在抗戰初起時的武漢，一再向共黨頻送秋波，要求入黨，未被批准，足見中共對「隨風而飄」的人物會加以仔細觀察的。）就編寫了多部歷史劇本，由於抗戰八股式的文化宣傳，使人乏味，能用歷史故事來借古諷今，頗能收效於一時，郭在當時先後完成了歷史劇本《屈原》、《虎符》、《高漸離》、《南冠草》、《棠棣之花》等，尤其像《屈原》一劇，完全是郭的「夫子自道」。其他共黨劇作家則在太平天國的題材上兜圈子，陽翰

笙寫了《天國春秋》、《草莽英雄》；歐陽予倩寫了《忠王李秀成》，陳白塵寫了《石達開》。這些歷史劇的確發揮了「借古諷今」的巧妙方法，指了和尚罵賊禿，執政當局也只有眼開眼閉地聽其自然；不料這種「指桑罵槐」的歷史反映現實事件，到了五十年代末葉，一度掀起於大陸紅朝，可是當權者決不放過，田漢寫了《謝瑤環》一劇，引起軒然大波，沒有送掉老命，亦云幸焉。

以金山為骨幹的「中華藝術劇社」，首先上演的不是歷史劇，一為《祖國在呼喚》一為《法西斯細菌》，兩劇皆由夏衍執筆，《法西斯細菌》一劇，原名《第七號風球》，故事地點背景是在日本和香港，當天文台懸掛了第七號風波（在內地概稱「球」）排山倒海般的狂風暴雨就快來臨了，其含意是反法西斯，也就是反對獨裁政治。這些專長於諷刺當道的自由藝人，如今處在處處把「人民」抬出來的時代，也只有噤若寒蟬了。

「中術」上演《祖國在呼喚》，由鳳子、藍馬主演，留港老劇人吳鐵翼擔任前台主任。吳原在國民黨中央宣傳部任事，何以會參加「左左地」的劇團裡工作？這可能是為了兒女私情：因吳與鳳子曾為愛侶，早年都在復旦大學求學，也一同參加了洪深為首的「復旦劇社」，大家志同道合，由相近而相悅以至相親，自乃順理成章之事，他們曾一度賦同居之愛，後來由「瞭解」而分手。鳳子原名封禾子，在劇壇文壇以及影壇都相當活躍，茲者在陪都再度相逢，藕已斷絲亦未連，但在彼此心底都有一點抹不掉的痕跡，就在鳳子力邀之下，吳鐵翼擔任了「中術」的前台主任，況且在「大家都是搞戲的」大原則下，吳亦樂於被「驅策」了。

由於重慶的劇場不多，最熱門的幾處若國泰大戲院、抗建堂和青年館，比較適合於演舞台劇，但大都由管轄單位佔定了院期，「中術」為了場地也頗躊躇，後設法借到了銀行界組織的「銀行進修服務

社」（簡稱「銀社」），在重慶的銀行區，及打銅街陝西街和第一模範市場一帶，設有一個會所，也有舞台設備，如作小規模的實驗演出，尚可應付，倘若是職業性的演出，則感到舞台面積不合要求。「中術」得到了「銀社」的支持，豈肯放過院期，擇期隆重登場，不在話下。

是次擔任舞台佈景裝置者為漫畫家丁聰，丁亦為左翼同路人，抗戰初起時與葉淺予等同入政治部第三廳，組織漫畫宣傳隊，一時被稱為「彩筆勁旅」，丁父為上海老畫家丁悚，善作時事漫畫，丁悚喜與藝壇中人打交道，女星歌姬拜他為契爺者不知凡幾，每年稱殤之期，必然群雌粥粥，老畫家頗能自得其樂也。

丁聰對漫畫頗有心得，惟對舞台裝置尚差一截，彼認為「銀社」舞台面積，難以發揮他的置景設計，於是不問情由，竟命工匠將一條後牆拆去，藉以搭景，成語有云「削足就履」，如今是「拆牆搭景」，倒也生面別開，牆後另加竹棚上蓋，不料上演之夕，適逢風雨交加，棚架吹塌，佈景也倒塌，若干演員被壓在佈景板下，幸未釀成意外死亡，事聞於「銀社」管理人員，對劇社大興問罪，劇社中人既遭風雨侵凌於前，復遭觀眾退票於後，滿腹怨憤無從發洩，雙方一言不合，竟然演出了一齣《全武行》。

之後，「中術」又公演了巴金原著曹禺編劇的《家》，這時候，金山已結識了張瑞芳，用「借將」方法，像張的丈夫余克稷的劇團商借張瑞芳參加《家》的公演，可能是演「鳴鳳」一角，金山在影劇壇上的名望，對張是不會感到陌生的。

某日，又值風雨，金山偕張瑞芳冒雨來到劇社中，只有吳鐵翼一人留在社中，頗訝異於金張之突然而來，乃詢其故，對方答曰：「研究劇情，推敲台詞。」吳以通告未發，只有君等二人，如何排練耶？金遂袖出戲票一張相贈，說是某戲院正上映某巨片，非常精彩，請君先睹為快，吳君不知就裡，拿著贈

票冒著風雨看戲去了。這分明是金山擺的調虎離山之計，打爛了這隻不明事理的電燈泡，推敲台詞是假，談情說愛是真，金山張瑞芳的羅曼史，就在這風雨交響中好事偕焉。

說到藉「研討劇情」而搞上男女關係者，香港有個自殺身亡的袖珍導演，對此最為拿手；最初，他為了要晉身導演階級，出盡八寶，遊說那些名女伶來自費拍片，因為憑名女伶的舞台身價，躍登銀幕自有她的基本票房價值，袖珍導演宿願已償，自然得意非常，彼雖不學無術，卻好為人師，後來竟緣結識了某紅女伶，紅女伶其夫為省知名大佬官，大佬官與紅女伶間年齡相距若父女，一樹梨花壓海棠，仍不以為足，常涉足花叢，紅女伶不甘示弱，亦藉拍片而週旋於裙下之臣，袖珍導演洞悉其弱點所在，進以游詞，常藉「討論劇情」，尋幽探勝於郊外別墅也。

後，某專攝粵語片亟思改攝國語片之獨立製片公司，招考新人，袖珍導演忝為「考官」之一，後又負責訓練工作，班中有女佼佼者，袖珍圖之，常以「傳授演技，研討劇情」與之接近，惟公司主持人對女尤具好感，視為禁臠；某次竟以「自殺」向女要脅，女豈肯屈居簉室，且主持人其貌不揚，較之袖珍導演大為可憎，女卒被「袖珍」所乘，後女在影圈地位日隆，因參加亞洲影展不能獲獎，遂毅然下嫁袖珍導演。

「袖珍」以「研討劇情」而引女入室，自可躊躇滿志，不料故態復萌，既好漁色，又好賭博，女忍無可忍，將之推薦於某大機構，藉作變相分居。某在該機構待遇甚豐，惜無表現，尸位素餐而已，機構中會有新女星，力圖上游，「袖珍」亦以「傳授演技，研討劇情」故技，引新星入彀，星不察，既被騙色，又被騙財，致有某女星懸樑之舉，而「袖珍」亦於若干時日後自動向閻王爺報到，豈真冥冥之中有此一報耶？

再說金山與張瑞芳因「討論劇情，推敲台詞」而結成好事，由於當事人所處的客觀環境，未便張揚，而在金、張相悅之前，金山曾射出四枝求愛的箭，分向白楊、舒繡文、秦怡和張瑞芳示意，均無反應，後來且傳為笑談，當四大名旦偶然相處一室，首先由秦怡爆出了金山求愛的信，其餘三旦也照收無誤，一若寄發「幸運連鎖」，人人有份。群雌粥粥之際，只有張瑞芳不作表示，顯然已有暗渡之嫌。

這時候，金山正在上演《屈原》一劇中的屈大夫，而張瑞芳和白楊則以AB制輪流飾演屈原的女弟子嬋娟，後來張瑞芳正式下嫁金山，說是由於《屈原》一劇的撮合，師生相戀，假戲真做，揆諸實際，款曲早通，在舞台上演起來更為逼真罷了。

時值盛夏，他們上演這齣《屈原》，是夠辛苦的，一則戲院設備欠佳，不像今天的戲院都有空氣調節，二則這是齣古裝劇，服裝奇厚，演員們一幕演下來，汗如雨下，抑且把服裝都浸濕了，所有有些劇中人採用AB制，以資調劑，惟金山演的屈原，始終由他一人擔當，看來他的身體底子不壞，頂得住，所幸演出效果甚佳，也是促成演員「卯上」的勇氣百倍，忘卻疲勞了。

當張瑞芳和金山奏著戀愛進行曲，作為演奏期間「目擊證人」之一的吳鐵翼，本來兼顧著中國藝術劇社的工作，後被中央宣傳部部長張道藩得悉，乃下諭「本部工作同志不得在外兼職」，經辦人員把這張條論給吳過目，吳心知肚明，身為國民黨機構中的工作同志，而在左氛迷漫的劇團中兼差，實在說不過去，只有飄然離開「中術」。

而吳本人卻是一個正人君子，一派道貌岸然，對「橫刀奪愛」式的戀愛奏曲毫不欣賞，他是一個愛情至上主義者，這可證諸他和鳳子之戀遭到了損傷後，一直守身如玉，直到六十開外，仍是孤家寡人一名。

吳鐵翼早年是復旦劇社的中堅分子，對乃「師」洪深的時左時右，在暗中表示不滿，但為了可以接近鳳子的緣故，對推進劇社工作非常賣力，這股「力」顯然是賣給鳳子看的。

最近七十年間，吳為電影界知名的劇作人，香港長城公司向左轉的第一炮《說謊世界》，即為吳的原作，描寫戰後上海社會眾生相，一若《騙術奇譚》；惟為了應付「潮流」，被另一位劇作者陶秦（時任編劇，尚未執導）加油加醬，說是這批垃圾，必須要用「人民」的掃帚把他們掃得一乾二淨，頗有畫蛇添足之嫌，此片主演者有李麗華、嚴俊、韓非、孫景璐等，卡司甚盛，娛樂性頗濃，賣座不俗。

吳鐵翼另一傑作為《出賣影子的人》，這個片名甚怪，其創作動機來自莎翁樂府，蓋吳不僅為一編劇家，且對戲劇理論造詣亦深也。據稱此片在北京易手後，曾被毛澤東看過，頗表「欣賞」，此事係由吳永剛面告吳鐵翼，不知是吳永剛存心吃吃吳鐵翼的豆腐，帶來這份「消息」，讓吳鐵翼高興高興，抑或暗中另有原因？吳鐵翼對此不作表示，反而加強了他早日脫離大陸的動機，倘易以一般投機分子，如果碰著了這份「消息」，不在自己臉上貼金，才怪。

吳南來投荒海隅，隨帶年輕美貌女演員二名，與他同車，左顧右盼十分自豪；惟吳心如止水，決無邪念，純粹是鞠躬盡瘁的觀音兵。吳在這二十五年間，完成的電影劇本至少在一百個以上，初來時設「劇本工廠」，甚妙，寫劇本與爬格子動物都是煮字療飢，居然設廠，難道是中了「共」同生「產」之毒？

陶淵明筆下的「五柳先生」，不戚戚於貧賤，不汲汲於富貴，用以作老劇人吳鐵翼的寫照，頗為恰當，不過來由於物價高漲，生活日艱，吳鐵翼也汲汲於富貴了，不過想靠賣劇本來飛黃騰達，難焉哉！於是，大小馬票和政府獎券成了他美麗憧憬的目標。

再說到張瑞芳和金山合演《屈原》之後不久，正式結婚，並由杜月笙證婚，看來這一對劇壇愛侶之結合，是經過組織上的「默許」，時為一九四四年尾，越年抗戰勝利，大家亟謀早日復員東返，金山果然神通廣大，正當大家都嚮往著東南地區時，他儼然以中央接收大員的姿態來到東北長春，接收了滿州映畫株式會社，簡稱「滿映」。

「滿映」在當時來說，是遠東地區規模最大的製片機構，著名影星李香蘭，逝世多年的諧角劉恩甲，還有一位亞洲影后之母都是「滿映」出身。在「滿映」成立的十餘年間，拍攝的影片的確不少，但一切大權操縱在日人之手，所有出品都是不倫不類，既要日本化，又要偽滿化，間中還要硬插中華化，筆者曾看過「滿映」出品多部，既長且悶，不知所云，使人懨懨欲睡。

等到金山要來接收「滿映」時，已經是七零八落了，原因是蘇聯老大哥捷足先登，搬走了一批器材，繼著是中共一度來接管，易名東北電影製片廠。後來隨著戰事的轉移，又由國軍來接管，把「滿映」作了拉鋸戰下的爭奪目標。所幸金山接事時，片場是現成的，部分器材還可應用，他就極力展開製片工作，一部《松花江上》頓使影壇側目而視。

《松花江上》以「九一八」到「七七」這段歷史時期為背景，描寫一家人家在日寇侵佔下被蹂躪的命運，祖孫三代的覺醒，遂參加了抗日游擊活動，由於就地取材，《松花江上》做到了最真實的表現，片中有插曲一支，充滿了地方色彩的東北民間小調，由女主角張瑞芳唱出，娓娓動聽，在以往，片中的插曲大都由演員親自唱出，不像今天的明星都由他人幕後代唱。

繼《松花江上》之後，又完成了《小白龍》、《哈爾濱之夜》兩部，隨著戰爭的轉移，「長製」，即金山接管「滿映」後易名「長春電影製片廠」的簡稱，遷移北平，自後便成為歷史名詞，中共接收

「長製」後又恢復了「東北電影製片廠」的命名，除了部分人員撤至北平外，大部分人員等待中共發

落，中共的說法是「一切照常，只是領導權的轉移」，前來接收的便是袁牧之。

以金山與中共的關係十分密切，到底是不是中共黨員則不詳，何以會擔當了「接收」大任？原則

上應該由中央統一辦理，問題是戰後百端待舉，統籌接收文教單位者大都熱衷於東南或華北一帶的熱門

地區，況且東北戰事頻頻，大有鞭長莫及之勢。金山透過了個人背景關係，乘隙而入，接收「滿映」，

雖行政權仍隸屬中央，天高皇帝遠，金山獨當一面的完成了三部片子，等到時遷世移，金山看看苗頭不

對，又想把這堆爛攤子要中央來收拾殘局，以至無疾而終。

張瑞芳主演了《松花江上》之後，成為影壇上別具風姿的女明星，如果不在東北發展，到上海更可

以大事發揮；可是，張在生理上發生巨大變化，而與金山之間又發生了裂痕。

金山在接收「滿映」之際，可能另結新歡，如果是為了工作上的需要，而實行「一杯水」主義的

話，會得到張瑞芳諒解的，問題是張瑞芳本身的缺陷，超過了人們所想像中的。

在雙方同意之下，大家破指滴血，寫下了「雙方離婚，絕對同意」的離婚書，一拍兩散。金山由東

北而北平，看看中央並無收拾殘局之意，遂把腦筋動到民族資本家的身上。當時的獨立製片方興未艾，

遂與上海的文華公司合組清華影片公司，後來又轉移到上海展開製片。

這時候，張瑞芳也在上海，一度成為新聞人物，這並不是說她與金山的此離事件，而是她生理上的

巨大變化。

二十、由張瑞芳的變性談到梅蘭芳

本來是嬌滴滴的北地胭脂，忽變了雄糾糾的燕趙男兒，這便是張瑞芳在拍完了《松花江上》後的生理變化，鬍子很快地從「她」嘴唇上爬出來，走起路來也有虎背熊腰之勢，如果「她」不甘雌伏，大可以施行變性手術，由「她」而變成「他」也。

畢竟，變性手術是晚近五十年間才引人矚目的新奇事件，特別是對西方國家那些反叛之徒而言；但在七十年前，其道尚未大行。張瑞芳突遭此「變」，也只有息「影」家園，靜待變化。從此，張瑞芳顯赫一時的重慶四大名旦之稱，只有付諸人們記憶之中。直到六十餘年之後，由於在紅朝的政治活動上有所表現，張瑞芳之名才被重行提起。她仍然以女兒身出現，實際上已成為婆婆階級了。

金山，在被左翼捧為民族資本家的吳性裁之支持下，成立了清華公司。吳原設有文華公司，是和崑崙公司聲氣相通的一個組合，但不像崑崙公司絕對性的被共黨所操縱，好像是以「在商言商」的姿態出現，所以文華公司的出品的確賺了不少錢，因而擴大組織，培植衛星公司。剛巧金山把長春電影製片廠這個爛攤子捧開以後，正值文華公司想在北平成立分廠，廠未設而各方向吳攏者大有人在，而金山竟被此民族資本家青睞，足證金山之為人八面玲瓏，於是雙方一拍即合，成立清華公司，可是製片工作後來

仍在上海進行，只拍了兩部由舞台劇改編的《大團圓》與《群魔》，這兩片都不是金山編導，他只著重於製片行政工作，時為一九四八年，國共戰爭在東北鬧得如火如荼，而蘇魯豫一帶的戰事，一天緊張一天，惟在京滬杭這三角地帶尚可苟安於一時。

此時的金山，態度曖昧，左派人士認為他一度去接收「滿映」（事實上已經交給中共改為「東影」了），是靠近政府的分子；右派則認為他早與中共聯繫，何方神聖，心知肚明，任其自生自滅可也。果然，金山經營的清華公司不久便告解體，而他本人的影劇生涯也告一段落。

直到紅朝成立，他才和一般知名的影劇人士，一同北上搖旗吶喊，究竟混到了什麼「官」職不詳；只知在「抗美援朝」時期，參與軍隊文工工作，在北韓時又搞了一段風流韻事，和一個當年朝鮮王之後裔，什麼王妃之類有了一手，有礙「國」體，遭受整肅，從此寄身紅朝，韜光養晦，至一九五七年，那些三十年代在影劇上為左翼立功之輩，追述老賬，沾沾自喜一番，金山也屬三十年代崛起的人物，榜上也有其份，惟這些自我標榜的「豐功偉烈」，無非夕陽迴照而已。

文華公司主人吳性栽，家庭富有，在第一次世界大戰期間，其家族由於經營顏料生意，大發其財，後來代理菲林業務，生意興隆，每當製片事業受社會經濟影響，呈現萎縮狀態時，他的菲林生意仍是一枝獨秀。當戰前聯華公司（他也是董事之一）頻臨解體邊緣，便由他出資組織銀團，改組為華安公司，藉維殘局。

「在商言商」，這句話對吳來說最為恰當，猶憶抗戰初期，他也去過重慶，後來經滬返滬，那個後來在滬為郎殉情（一說是為了掩護重慶地工分子）的英茵，和他有同機之雅，英茵出身自黎錦暉歌舞團，因身材碩長，不能與同儕作健美舞演出，幸歌喉不俗，擅以獨唱登場。抗戰發生後隨一劇團入川，

後輾轉加入國營製片廠，夤緣結識了曾仲鳴，曾追求英不遺餘力，為了欲達到目的，紆尊降貴，流連於殘破不堪的製片廠舍中，後為廠方所悉，暗示英茵應作適當處理，英遂留下了「尸位素餐」的辭職信，不久，傳出了英茵與吳同返上海去了。

英茵在影劇界歷史頗短，其對電影演出甚少，在舞台上的成就殊高，特別是在孤島時期的上海，成為數一數二的頂尖女角，設或彼仍留重慶，英茵必可列入四大名旦之列，卒以人生的遭遇似夢似霧，不可捉摸，竟以自殺收場。

英茵原籍海南島，生長北平，為黎派歌舞團在北平招考取錄後南來滬濱讀書。性格開朗，也有點傻大姐的味道，可是她那股視死如歸不露痕跡的勁兒，實為人們未能料到者。

吳性裁在孤島上海，也辦過電影公司，初曰「合眾」，其出品一度內銷重慶，其著名的出品有《文素臣》、《香妃》、《賽金花》等，《賽金花》一片即由英茵主演者。《香妃》內銷時遭受禁映，這並不是說片子內容砥觸了電檢條例，或者是該片投資人以及演職員有什麼不良傾向（當時政府及七十年代台灣，特別注意這一點，藉以衡量人的態度），況且《香妃》內容非常正確，緣《香妃》為回族女子，被清廷俘虜後，清帝欲加寵幸，香妃寧死不從，編導者煞費苦心，借古諷今，且強調了中華民族寧死不屈的高貴氣節，照說這是一部有點意思的片子，忽遭禁映，事出突兀，其原因是正當抗戰時期，所有民族團結一致，不要把漢滿蒙回有所分野，由於一位回族人士（新疆人）的建議，《香妃》一旦上映，恐引起回族人士的非議，遂遭禁映。不明事理者還以為重慶當局對孤島電影有所歧視哩！

演《香妃》者為王熙春，出身秦淮。演清帝者為李英，李在一九三四年間，為天一公司的當家小生，後投效南京中央電影場，上海孤島時期成為炙手可熱的名小生，曾與《顧蘭君賦同居之愛。李性格特

殊，有虐妻怪癖，而床頭人之甘於被虐，此中奧妙不足為外人道也。顧蘭君在閨中常遭夏楚，乃尋常事。事後，李又喃喃自語：「今天一定碰著了鬼，鬼唆使我又打老婆。」繼而焚香蠟燭，聊充驅魔人，事實上此魔就是他自己。如此做戲一番，好過向床頭人低聲陪罪也。未數日，故調又重彈焉。戰後南來，因身體發胖，臉部曾施美容術，因技術不佳，致下頷隆起一大塊，頗似朱洪武，而且年齡日增，只好捨小生而中生而老生，又從事編導，惜成就並不高，到了晚年則改演丑角，如有為非作歹的醜化人物，李演來別具一格，引人發噱，堪稱一絕。

李英對婚姻方面頗多坎坷，合則婚，不合則離，畢生離離合合者凡十餘次，其南來時一度與影舞雙棲之藍鶯鶯交好，頗多閨中畫眉之樂，而勃豀之聲亦常聞，真是一對歡喜冤家，早年與顧蘭君之常遭挨打，繼而驅魔一番，如出一轍。藍鶯鶯與李分飛後，一度斥資自費拍片，片名《壽玫瑰》，惜未能竄起，後嬪一美籍外交官，寄居太平洋彼岸，匆匆十有餘年，不知近況如何？而李英仍以擅演丑角以維生計，後因過胖，且有所嗜，患半身不遂，境況淒涼。李長眠地下已十載，對老一輩的影迷而言，李英在銀幕上之音容笑貌，恐仍有印象也。

抗戰勝利後，吳性裁一度和羅明佑接觸，圖恢復聯華公司，羅過去為聯華總經理，且有「大砲」之稱，吳為有力量的股東，該說是順理成章，可是被左翼分子從中作梗，在三十年代有過輝煌戰績的聯華公司，未能重整旗鼓，而左翼分子則以聯華同人名義創設聯華影藝社，後來蛻變為崑崙公司，其出品頗多「含蓄」，政治性超過了商業性。

就在崑崙公司成立後不久，吳性裁經營了文華影業公司，創業作為陳燕燕、劉瓊主演的《不了情》，劇本出自張愛玲之手，導演為桑弧，就影片內容而言，是從美國電影中習見的愛情故事的翻版，

絕無政治性，頗符合「在商言商」的條件；第二部為《假鳳虛凰》，桑弧編劇，黃佐臨導演，李麗華、石揮等主演，此片頗富娛樂性，脫胎於法國的某個喜劇，在上海上演時，由於引起了理髮師的抗議，說是內容有侮辱理髮師的職業尊嚴，竟然發動全上海的理髮師要求當局禁映該片。這一下無形中為《假鳳虛凰》作了擴大宣傳，營業鼎盛，美國生活畫報特闢專欄記載其事，無端端的使文華公司大發其達，也曾擬配製英語版企圖外銷，卒以內容及表現方法，與西方人的觀點距離尚遠，事遂寢。無論如何，對吳性栽的「在商言商」政策來說，是成功的。

《不了情》的導演和《假鳳虛凰》的編劇桑弧，原姓李，本來在銀行中任職，利用業餘時間鑽研電影藝術，在敵偽的「華影」時代，寫過不少劇本；此人有電影藝術的潛質，無論對編對導，都有成功的一面，類如大陸出品的黃梅調戲曲片《七仙女》，即由彼執導，極受海外觀眾歡迎，且成為海外某些導演的「翻版範本哩！

《假鳳虛凰》的男主角石揮，在孤島上海的舞台上，是一個很成功的演員，不過他在《假鳳虛凰》中飾演的三號理髮師，不知是導演的要求呢，抑或是他的自我發揮，太過於譁眾取寵，表情動作過火處，令人作嘔。石揮最成功的是他自編自導自演的《我這一輩子》，係根據老舍原著改編，描寫一個警察一生的坎坷遭遇，歷經幾個朝代，仍是老差骨一條。從一個人的眼光中洞觀數十年的政治演變。此片開拍於上海易手之前，結束於易手之後，幸內容頗符「官」方要求，得以上映，因為片中的矛頭著實刺著了國民政府的瘡疤，尤其是對金圓券的崩潰一幕，一生積蓄，盡付東流，也是當時大眾身歷其境，亟欲一吐為快的心聲。

《我這一輩子》是石揮的傑作，此片完成後不久，也就結束了他的一輩子……緣石揮於上海易手之初，不知搭上了那一條線，居然以新貴姿態出現，飛揚跋扈，不可一世，後經檢討整肅，看來大陸並不是他下半輩子的理想地方，遂悄悄離去，既無路線，又無接引，石揮下落不明。

一九五八年間，上海影劇界朋友，挽來港友人探聽，石揮是否到了香港？這並不是意味著要他重歸「祖國」懷抱，實在是大家悶得發慌，希望效法他的出走經過，以便依樣畫葫蘆；但是石揮並沒有來到香港，如果來到了香港，大可以在電影圈裡漏一漏。實際上，石揮從上海輾轉到了浙江寧波，大有「道不行，乘桴浮於海」之意，可惜目的未達，看來是葬身魚腹了。

一切都在轉變，文華公司亦然，時為一九四七至四八年間，其出品也從「在商言商」立場演變到向「進步分子」頻送秋波，類如後期的出品《夜店》、《艷陽天》及《錶》等，有的改編自蘇聯的舞台劇，如高爾基的《夜店》；有的是改編自蘇聯的小說，如《錶》。設或是創作者，也或多或少的加入了「進步分子」認可的色素：例如石揮編導的《母親》，描寫一個母親含辛茹苦地培養兒子成為一個醫生，母親滿懷希望兒子既可懸壺濟世，復可大賺其錢（這對香港社會而言，尤其貼切）；可是那個兒子一定要擠在貧民區裡「為人民服務」，頓使母親嗒然若失。在理論上這種論調絕對正確；但對石揮的行為而言，實在是虛有其表的違心之論。

這些「轉變」，固然是某些人們在興風作浪，但對一個素以商業性為重的資本家而言，有意無意之間多少有些「顛覆政府的間接責任。這也難怪，大勢所趨，人們都在盼望轉朝換代後一新耳目，殊不料這些都是空中樓閣式的幻想。不是嗎？文華公司主人當中共政權成立以後，北上靠攏，可惜靠而不攏，且把文華的出品被一網打盡地交由中共的電影發行機構處理，這筆賬如何算法不必細表，而使在商言商之輩頓

有啼笑皆非之感。

當文華公司正在培植衛星公司之際，除了支持金山組織清華公司外，還和梅蘭芳攜手合作，組織華藝公司，拍了一部京劇紀錄片《生死恨》，也值得一談。

京劇之搬上銀幕，並不始自梅蘭芳，遠在一九〇五年，這二十世紀新生的寵兒——電影，剛流傳到中國來，最早搬上銀幕者，便是譚鑫培的京劇片段。當時的譚鑫培已屆六十高齡，惟在舞台上寶刀未老，譚對京劇表演藝術，戲路極為廣闊，文武崑亂，無所不能，大有集眾家之特長，成一人之絕藝之概。後來自成一派，即數十年來仍流傳著的「譚派」。當時把譚派京劇攝成電影者，如《定軍山》中「請纓」、「舞刀」及「交鋒」等場面，也就是以動作取勝，彌補無聲片之缺陷，後來又拍了一套《長坂坡》，人人皆知也是動作片也。如果中國也有電影博物館，而把譚派電影妥為保存，在百餘年後今日，仍能一睹當年譚鑫培的台上風姿，對戲迷而言則何其幸焉。

越年，又有俞菊笙、朱文英合演的《青石山》、《艷陽樓》；俞振庭演的《金錢豹》、《白水灘》；許德義演的《收關勝》，都是以做工武打取勝的京劇紀錄片。可以想像得到的，這些片子把每一幕戲都是用一個鏡頭直落，不會分成遠景近景或特寫之類；事實上，當時的電影表現方法尚未發明特寫鏡頭哩！（按：電影之運用特寫鏡頭，係由好萊塢名導演葛萊菲斯所創始，大約在二十年代之初。）

一九〇八年，又有京劇演員小蘇姑的拿手戲《紡棉花》，拍成電影，這齣戲除了做工外，尚有百戲雜陳的唱工穿插，這在當時的黑白默片怎能表達這戲的好處？換言之，等於拍了活動照相，說也湊巧，攝製這些京劇電影者為北京的豐泰照相館，館主頗能接受新事物的嘗試，從經營死照相一變而從事活照相，頗為別開生面。

南通張季直在一九一九年間辦了一所伶工學校（已故大導演卜萬蒼即出身自該校），由該校學生演了一齣《四杰村》，也拍成了電影，後來陸陸續續把京劇搬上銀幕者頗多，皆無足可取，不贅。直到上海天一公司籌拍有聲電影，這對唱做兼重的京劇，可得聲光並茂之效，於是，譚富英、雪艷琴的《四郎探母》，粵劇紅伶薛覺先、唐雪卿的《白金龍》，都委託天一公司代製成有聲戲曲片；惟遺憾者皆為黑白片，不過能把當代紅伶的代表作，用電影來使之傳諸久遠，無論如何，彌足珍貴。這是一九三三年間事。等到梅蘭芳籌拍彩色舞台紀錄片《生死恨》，則已相隔了十五年，惟梅蘭芳的《生死恨》對彩色技術方面，未符理想，十分可惜。

梅蘭芳在默片聲片的過程中，也曾先後把他的戲寶上過銀幕，例如《天女散花》之類，惟都是些零星片段，直到籌攝《生死恨》，才是有計劃的隆重其事。《生死恨》為梅的傑出戲寶之一，梅自己選擇這個劇目自有他的偏愛之處；但對電影而言，唱工雖好，對戲迷而言，仍有點隔靴搔癢之弊。

時有電影技術專才顏某，在滬研究彩色電影沖洗術，成績尚佳，不過他經營者是專洗十六糎柯達彩色片，相當於今日一般玩家所採用者，所攝之片一經沖洗即成副片，無須複製即可放映。顏某將樣板經人推薦於梅，梅認為顏色悅目，大為讚賞，殊不知此種家庭式電影怎能在影院上映耶？顏某異想天開，即謂可在影院裝置十六糎放映機；然片上不能發音，仍是難題，顏則稱可將聲帶另由擴聲器播出，只要在放映時把聲帶裝置機與放映機用同步馬達配合，即可天一無縫。梅當然只知其一不知其二，只要把他的舞台藝術留諸永久，且能同時獻映於海內外各地，則於願已足。顏謂可將十六糎片運往歐美沖印技術機構加以放大複製，事實上很多西方影片或由卅五糎縮成十六糎；反之，將十六糎放大成卅五糎亦可。梅在疑信參半中掉進了這個不大不小的陷阱。

斯時也，文華公司亦有意問津彩色電影，遂與顏某合作，把一些越劇紅伶做了樣板演出，參加者計有袁雪芬、傅全香、戚雅仙、竺水招、徐玉蘭、王文娟等，均屬一時之秀，先後完成了《樓台會》、《販馬記》、《雙看相》、《賣婆記》，輯為《越劇精華》，後來在影院上映時，及採用聲帶與影片分機同映的方法，效果不俗，但僅能限於地區性的放映，不能做全面性的發行。

原則上梅蘭芳採用了先攝十六糎然後再放大卅五糎的方法，導演是費穆，係根據著齊如山的原著劇目，合作者為文華公司，其細節如何，姑不置論。公司定名「華藝」，算是文華的姐妹公司吧。惟在拍攝期間，使梅大傷腦筋，除了在藝術上的論點，與費穆時有爭執外，就是技術上的雞毛蒜皮小事也要這位梅博士躬親解決，那能不使這個伶王大為懊喪呢。

由於攝製彩色片，所用照明燈光要數倍於黑白片，而燈泡俱自舶來，消耗率甚大，《生死恨》在拍攝時常因燈泡缺乏而停頓，顏某向梅獻計，說是農教公司（這是一家由陳果夫運用中國農民銀行的資金創立的電影公司，由成立至解體，似從未有過出品，惟購儲了不少器材，包括了這種強光燈泡）存有這種燈泡，如由梅博士親自出馬，或可借用甚而價讓。本來這些技術問題應由合作公司解決，他們卻硬把筍頭裝在梅的身上。梅以勢成騎虎，且為人厚道，只有親自為電燈泡而奔走了。

梅就商於張道藩，張轉介於農教公司執事人員，梅博士持簡往洽，當事人以燈泡有使用生命，不宜借用，只可價讓，時值金圓券潰之際，咸以美金計算，這一來益使梅感觸不已，對人謂：他畢生積儲的黃金美鈔，在政府宣佈金圓券政策時，掃數兌換了金圓券，茲者已有所需，反要四出張羅，用種種方法撲購美鈔了。又謂：一旦國共之爭趨於尖銳化時，彼已無力再作他遷之想，言下之意，對政府大失信

心。如果不受金圓券之害，大陸易手，梅就是不去台灣，也可以在香港作寓公於一時也，這便是梅留處紅朝的癥結所在。

《生死恨》在困難種種下完成，再運往海外放大成卅五糎，不僅彩色大走其樣，抑且使他的唱工也大打折扣，原冀拍得聲光並茂，如今是光既模糊不清，聲亦僅差強人意，更遑論其藝術價值矣。如果梅博士早有先見之明，絕不會跳進這個小小陷阱也。

梅在紅朝被力捧，被認為與齊白石等量的兩件「國寶」，在「抗美援朝」時被派赴北韓勞軍以及赴日巡演，報章早有記載；也曾拍過他的代表作《貴妃醉酒》等片，運來海外放映，可惜體態豐腴，老態畢呈，以梅望七之年，再在銀幕上作貴妃醉酒之狀，難免有點肉麻當有趣。一個藝人如欲保持他在登峰造極時的成就，則切不可「活到七十裝作十七」，在銀幕上成為「千古恨」。

二十一、秦怡作了「思想改造」樣板演員

重慶時代的話劇四大名旦,已把白楊、舒繡文、張瑞芳逐個談過,且引述了不少枝連人物的趣聞逸事,茲者續談還有一旦——秦怡。秦面貌娟好,為四旦之冠,惟對演劇經歷而言,似覺稚嫩,秦之成就,還是基於戰後在滬主演了幾部有份量的片子。或因大家意味著京劇中有四大名旦、四小名旦,話劇界豈能闕如,因而把秦怡湊成四數,聊備一格。

秦怡,上海人,能滬劇,俗稱申曲,又名灘簧,但並不是此中出身,偶因愛好而已。彼之獻身影劇,還是基於滿腔熱血,為當年一般青年學子欲以宣傳工作為報國的職志,彼從參與街頭活報「放下你的鞭子」起,以至武漢參加政治部中國製片廠,均未能發揮其潛質;後來轉投中華劇藝社,先後在舞台上演過《大地回春》、《天國春秋》、《愁城記》、《欽差大臣》、《茶花女》、《桃花扇》和《結婚進行曲》等,聲名鵲起,與白楊、舒繡文、張瑞芳等量齊觀,被認為四大名旦。

話說秦怡在「中製」那段日子裡,除了在一部《好丈夫》影片中初露頭角外,大部分時間消磨在「投閒置散」中,會有男演員陳天國對之頗具好感,兩情相悅,遂結為愛侶。陳為東北籍,外型粗獷,嗜酒,每飲必醉,醉後有虐待狂,秦對之逆來順受,因而同情秦怡者大有人在。

陳天國擅俄語，除了擔任演員工作外，兼在蘇俄駐華使館任國語教師，收入不惡，皆付諸買醉，時常冷落了床頭人，當秦怡分娩期間，陳未能克盡「夫」道，淡然處之，幸有副廠長袁叢美對之噓寒問暖，寄予無限同情，後來在袁編導的《日本間諜》一片中安排一角，亦即秦怡在戰時電影工作上的曇花一現。

當秦怡的舞台生活正值巔峯狀態時，適金焰、王人美夫婦忽告仳離，金、秦之間頓生情愫，這好比幾枯麻將友，大家玩得累了，走馬換將，重新搭配，以資調劑。

金、秦結合後不久，適抗戰結束，相偕東返，時秦怡的銀幕生涯如日中天，而金焰縱有老牌影帝之榮譽，在實質事業上不能與之相提並論，或許使一個近乎住家男人滋長自卑感，於是圍中勃谿之聲時起，秦怡時遭夏楚，難道她真的交上了挨打的命？

秦怡在勝利復員以至易手前後，三年間共主演了六部片子，如果她不加選擇而濫接濫拍，以她當時的聲譽，拍它十六部也不以為過。這六部片子是《忠義之家》、《遙遠的愛》、《大地回春》、《無名氏》、《失去的愛情》和《母親》，其中以《忠義之家》受到左派大事抨擊，因為這是部討好政府的片子，而以《遙遠的愛》、《無名氏》、《母親》三片，是徹頭徹尾配合中共政策上的需要，特別是對改造知識分子提供了樣品。

首談《忠義之家》。

《忠義之家》：這是復員後第一部國語片，編導為吳永剛，各方特別注意，因為那時候的製片界都抱著觀望態度，不知拍些什麼片子好，這是中央接收了敵偽電影機構的首部出品，立場自然正確，現在先把它的故事簡述如下：

《忠義之家》描寫一個家庭在八年抗戰中的經歷，兒子投效了空軍，老父與寡媳則居於淪陷後的上海，怎樣含辛茹苦地生活，當兒子在空戰中殉職，惡訊傳來，更增加了老人的愛國意念，怎樣受到當漢

奸的鄰居誣告而始終不屈，怎樣協助重慶地工人員，甚而在家裡供給愛國志士設置秘密電台，取得敵軍的空軍情報，及時電告美國空軍，得以炸毀敵軍機場，以至抗戰勝利，老人在參加慶祝勝利遊行時，接到了政府的電報，追贈他兒子為空軍中校，褒獎他一家為「忠義之家」。

演媳婦的便是秦怡，而由劉瓊兼飾老人與兒子兩角，影片質素平平，惟賣座頗佳，因為它是戰後第一片，影迷們已經一年多沒看過國片的緣故。

時在一九四六年間，左翼和它的同路人，凡對政府有利的措置，必予打擊，影片豈能例外？《忠義之家》遂成了箭靶，抨擊中有如下的說法：

「這是一部不從人民抗戰的立場出發，而是從國民黨統治的正統觀念出發來創作這部影片的，它不僅隱瞞了國民黨消極抗戰的事實，而且將沾滿了人民鮮血的國民黨特務偽裝成來來『抗戰英雄』……。」

《忠義之家》在結尾時，借老人之口，說出了「這八年的苦難換來的勝利，我們像是在漫漫的長夜裡走完了一條遙遠的路，放下了一副沉重的擔子，可是為了要建設一個未來的新中國，我們還要負起更重的擔子，踏上更遙遠的長途，要把給敵人破壞了的舊山河重新建設起來……」這些話並沒有說錯，可是左翼把這些話引為「這顯然是替國民黨裝飾門面的話」；而把內戰問題也牽進去了，說是「誰都知道，戰後，國民黨處心積慮的是發動內戰，是瘋狂的掠奪，那是什麼建設呢？」究竟誰在發動內戰，老百姓心知肚明，哥哥弟弟都有份，不必誰在譏笑誰。

《忠義之家》編導者吳永剛，在籌攝此片之先，並沒有向左翼分子「請益」，因而更引起共黨地下分子的不滿，一再的向他表示，不要拍攝此片，吳在思想上略有左傾，但對事件的看法則以公正為前提，不理這一套，照拍如儀，「汝會被警告」，還拍出美化國民黨的片子來，看來吳永剛罪大惡極，後

來被清算時便把此事列為罪狀之一。

吳永剛，上海美專出身，二十年代就參加了電影工作，初為佈景師，後改任編導，其首作為《神女》，係聯華公司在三十年代的優秀出品之一，描寫妓女的血淚生活。妓女有了孩子送進學校遭人歧視且勒令退學，這確是早年的社會病態。吳在思想上頗有悲天憫人的社會改良主義的傾向，一致捧場。《神女》女主角為阮玲玉，飾演其兒子者為童星黎鏗，飾老校長者為李君磐，這些人物俱已作古多年，而阮玲玉與黎鏗都是自盡的。等到他執導第二部片《小天使》，則又引起左翼不滿，因為《小天使》劇本是江蘇省教育廳徵求的得獎劇本，意識正確，旨在調和資產階級改良主義的教育制度，左翼則認為具有「抹殺階級區別，調和階級矛盾的反動思想。」

聯華公司的第一部有聲片，也由吳永剛執導，片名《浪淘沙》，由金燄主演，內容頗具哲理，在反映人性的本質，片中描寫一個善良的人，在偶然不幸的遭遇中犯了罪，一個奉公守法的偵探，永遠追逐著他所要逮捕的罪犯，當他們兩人站在同一個生命線上時，他們會放棄了敵視，而變成極高貴的友情；但是一旦遇到利害的衝突，人慾的激動，他們會馬上恢復了敵意。這種題材在晚近二三十年的東西方影壇上，一再搬上銀幕，其結果是「叫好不叫座」，《浪淘沙》也是如此，惟吳的見解卻先走了一步。這種反映人性的哲理，在左翼看來，認為是荒謬的反動思想，大逆不道，如此說來，在左翼的尺度衡量下，連「好人」也難做。

吳永剛畢生導演的片子不多，但每部都有他的見解，或為左翼所喜，或為討好政府，走的是曲線藝術表現，後來他又編導了一部《壯志凌雲》，據說是在共黨電影工作者幫助下完成的，鼓吹抗日，一

致對外，顯然符合了左翼喊出的「國防電影」的要求，又被認為「重新步向進步」，此片為新華公司出品，主演者有金燄、王人美、王次龍、陳娟娟（那時候還是童星）等，陣容不弱。

到了抗戰中葉，吳永剛從上海投向重慶，被中電羅致為編導委員，只拿薪水而無工可作，無從表達他的滿腔熱誠獻身抗戰，輒借酒遣悶，每酒必醉，醉後大發牢騷，甚而痛哭流涕，吳本有劉伶癖，其量甚宏，致有吳大海之稱，直到黔桂鐵路通車，由吳率領胡蝶等一行赴黔桂拍攝《建國之路》，片未攝竣而湘桂戰事吃緊，建國之路走了一半，便胎死腹中。

戰後，由於《忠義之家》一片而吃了左翼的悶棍，後來又導了《終身大事》和《舐犢情深》等片，完全是迎合小市民趣味的片子，左翼的觀點是「由他自生自滅」，不過，「形勢比人強」的季候風來臨了，吳永剛也在左翼的規勸下向風訊頻送秋波，且在「民族資本家」的支持下搞了一部獨立製片《迎春曲》（此片由金燄、劉瓊、胡楓等主演，胡為上海影壇上最有女人韻味的女演員，演此片後被一實業家量珠聘去，從此退出影壇，後來到香港定居）。田漢為該片作主題曲，下面的四句歌詞代表了吳的思想願望：「……冬天來了，春天也將不遠，我們要用粗大的手，去迎接那光輝的春天……。」

如果把春天來象徵中共政權的來臨，那只是驚蟄時節的迅雷驟雨，並不是桃紅柳綠的和風蕩漾的春天，像吳永剛時常要「刻劃人性」的藝術家，如何去適應驚蟄時節，這可以在他導演的一部越劇舞台藝術片《碧玉簪》中有了交代：《碧玉簪》最後一幕是「送鳳冠」，劇中人王玉林到處求情、自責、悔過、覺悟，這一連串的歌詞，便是吳永剛的絕妙寫照。

當秦怡主演《忠義之家》時，體態豐腴，四肢的肌肉發達得有過剩現象，所幸飾演一個少婦角色，尚稱合適，而且那時候還未盛行三圍尺碼，如果易以今日，秦怡勢須節食減肥，要靚唔要命了。

純真的演技可以彌補了體型上的缺憾，秦怡繼著主演了《遙遠的愛》；這是一部配合中共改造知識分子的「政策樣板戲」，片中描寫一個大學教授（趙丹飾）將一個女傭（秦怡飾）改造成為自己理想的愛人，當他的願望達到以後，女傭的要求「進步」過於強烈，結果是這個女傭反而要改造了大學教授。這便是中共貶低知識分子必須向勞動階級看齊的「改造方針」，特別是針對那些游離於時代生活（中共的說法是進步意識形態）之外的資產階級知識分子，如不及時覺悟，勢必遭受淘汰。影片是在一九四七年拍攝的，已與延安發生呼應了，由於編導在藝術表現方法上運用得宜，檢查當局也無從挑剔它的「不是」之處。

中共在文革以後的影劇工作陷於停頓，僅靠幾齣樣板戲來裝飾一下，那麼秦怡在《遙遠的愛》裡大大地改造了知識分子，該說是大陸易手以前的政治樣板戲，而秦怡大可以驕傲地說：「什麼改造、樣板，我已經先走了一步。」

《遙遠的愛》編導者陳鯉庭，早於一九三二年參加了「左翼劇聯」，特別對電影戲劇理論頗有專長，譯著頗多，其在重慶時出版過一本《電影軌範》，是根據美國出版的一本原名《電影的文法》譯述而來。在重慶時導演過的舞台劇甚多，如《結婚進行曲》、《屈原》、《復活》、《大馬戲團》、《歲寒圖》、《正氣歌》等，惟對編導電影，《遙遠的愛》是他的處女作，雖屬處女，但對影片中滲入的政治意識，其純熟程度宛若富有經驗的少婦了。

陳之在重慶舞台上成為著名導演之一，是和左翼的歷史淵源分不開的，像洪深的聲望，超越陳鯉庭甚多，但在重慶劇運白熱化時，想執導一二齣頗具規模的話劇演出卻不多得，而且有時候被排擠得臨陣易帥，足見左翼分子組織嚴密，氣度狹小。

陳鯉庭為人實際，不尚虛浮，絕不把紅墨水潑在臉上以示與眾不同。三十年代初，彼為復旦大學旁

聽生，可以不繳學費，也不迷戀那張文憑，這便是最實際的求學方法。

復旦大學教授趙景琛，有妹慧琛，也是三十年代的劇壇健將，曾演過《雷雨》劇中的繁漪一

角，那副沉著而陰騺的演技，內外行一致叫好；也曾演過電影，在《馬路天使》中演一個飽歷滄桑的妓

女，只此一部而已。彼與陳鯉庭頗友善，曾賦同居，是基於思想上的「同志愛」，兩人交談竟日，煙不

離口，甚而通宵達旦，似對問題的討論未有結論。當抗戰發生後，即未聞其名，可能已赴陝北，把思想

行動化，比陳鯉庭的崇高實際更進一步。

趙景琛亦為三十年代知名作家之一，彼曾因誤譯Milky Way（銀河）為「牛奶路」成為文壇笑柄。本

與影劇無關，惟因敘述趙景琛而在此一提，亦「掌故」也。

由於陳鯉庭精研影劇理論，曾在大廈大學主持過「電影講座」，吸引了不少青年，惟電影之為物，

重點在於實踐，空談理論，隔靴搔癢，起不了什麼作用，但對陳鯉庭而言，或多或少地抬高了「學院派

影劇家」的身價。

在三十年代時，國內尚無正宗的電影戲劇學校之設，田漢辦過南國電影劇社，廣招門徒，以及上海

藝術大學之設有戲劇部門，但皆以政治活動為前提，不予置評。

時無錫設有江蘇教育學院，直轄江蘇省教育廳，主持人高陽為留美學生，此人在思想上站在時代的

前端（但不是共黨分子），在生活上深入社會的底層，在三十年代瘡痍滿目的國家，確需具有此種抱負

的教育家來作育英才。他出長的江蘇教育學院，共設二系：一為農業教育系；一為社會教育系。社教系

下設有影劇科，可以說是較為正式的影劇教育之門了。

提到江蘇教育學院，不得不使人聯想到晏陽初在河北定縣的「平民教育社」、梁漱溟在山東鄒平的「鄉村建設研究院」，與高陽的「江蘇教育學院」，為國內知名的三大社教學院，民廿五年間，曾舉行全國鄉村教育討論會於無錫，對於這三著重於實踐的教育家，濟濟一堂，頗稱一時之盛，惜國家多難，他們的實踐教育未能作全面性的推行，實為憾事。

高陽的江蘇教育學院，農業教育系辦得非常出色，汪精衛慕其名，曾遣女公子汪惺來此就讀，習農，高陽的教育方法，除了課室教育外，每名學生發給土地一畝，自犁田以至插秧、灌肥，必須實踐，而以收成的多寡作為計分的標準，如此說來，高陽的教育方法著比中共的「下放」進步良多。

汪惺以嬌生慣養之軀，怎經得起這種「下放」，有些男同學見義勇為，來一個集體協助，輒於月明之夜，無論犁田插秧，一夜之間把一畝地耕耘得有條不紊，可是這蠱惑怎瞞得住高陽之眼？高洞燭其偽，馬上勒令將已插之秧拔去，督促著汪惺親力親為，汪於驕陽之下犁田插秧，那嬌軀怎能受得了，中途退學，後陳璧君親挈其女到無錫去求情，高陽也不賣賬，只是婉勸她還是轉進帶有貴族氣息的金陵女大農學院吧。

高陽的作風，實事求是，決不仰承權貴的鼻息，就是江蘇教育廳的指令也等閒視之，省主席陳果夫也奈何他不得，因為他有黨國元老吳稚暉、鈕永建等精神支持，中斷學校經費，他也滿不在乎，寧可自掏腰包維持他的教育政策。高陽者，誠國家艱危時之有心人也；如果中國二十餘行者，每省能產生一位像他這樣正正不阿的人物，那老大中國也不會弄到這步田地。

戰時，高陽繼馬君武之後出長廣西大學，後歿於任上。

可是，江蘇教育學院社教系的影劇科，顯然是失敗的，這在高陽也無能為力了，因為影劇科的師資非常缺乏，系主任為老報人俞頌華，好好先生，只有像上海的電影圈子裡去羅致，請了孫師毅前來主持。孫也是電影界的老行尊，早在二十年代從事電影，他的成就長於創作劇本及編撰插曲歌詞；孫的愛侶為話劇界名宿藍蘭（馥清、已故），藍為燕京大學校花，酷嗜戲劇，在三十年代是響噹噹女劇人，惟孫、藍好景不常，此中變遷，如今說來，恐怕知者甚鮮。

孫師毅不能唱獨腳戲，於是拉了沈西苓等擔任講師，更有甚者，時常帶了一批女明星，如標準美人徐來之流，到學院去舉行什麼座談會之類，而學生們抱著看女明星的心情參與其「盛」，自然沒有什麼結論，而女明星們能翩翩而來無非為了一遊無錫景緻也。所以說，江蘇教育學院的影劇科，並沒有造就什麼人材，卻作了師生之戀的婚姻介紹所：例如沈西苓和女生熊輝因相戀而結合，雖然沈在家鄉已有糟糠，但為了嚮往於自由而神聖的戀愛之道，終於打破這種束縛，沈、熊在戰時同隸「中電」旗下，後沈病逝，熊為文悼亡；極盡纏綿悱惻之能事，熊以後改嫁一實業家，脫離影圈，歸宿甚好，儼然富婆姿態矣。

凡此種種，實非有新思想而尚老習慣的高陽所意料，高陽見了女學生對衣履略有鮮艷者，即加斥責，而對花枝招展的女明星們，能川流不息地出入這正派學院之門，真使這位老教育家啼笑皆非了。

二十二、《蔣主席還鄉記》共幹奉為圭臬

蔣總統於民國六十四年四月五日逝世，巨星殞落，舉世震悼。蔣氏生前為一標準影迷，尤其遷府台灣後，每週必欣賞國片一、二部，因而對銀幕中人，頗多耳熟能詳。六十年前，香港電影界壁壘分明，傾向自由者組影人赴台勞軍團，時獲蔣氏召見，以在銀幕上留有深刻印象，彼此言談，備感親切，恍若互敘家常。

蔣總統對黨營電影事業，早於民國十四年間已予重視，曾指示有關部門注意電影宣傳，後來中央成立電影機構，歷屆主管人選，經提名後例必由蔣氏作最後決定也。

溯自北伐時代之蔣總司令，南京開府後之蔣主席，抗戰時期之蔣委員長、蔣主席，行憲後被選為總統，凡此歷史過程，均由電影紀錄無遺；質言之，唯電影方使此歷史巨人之豐功偉績，留諸永恆，真正是音容宛在。

影壇長春樹李麗華對蔣總統之喪，靈前哭泣甚哀，蓋李與夫婿嚴俊，曾獲蔣氏特別關注，其中經過如下：某年，嚴李夫婦自費攝製了一部古裝歌唱片，取材自地方戲傳統劇目《姊妹易嫁》（按《姊妹易嫁》之原始故事，係出自《聊齋誌異》）；而當時大陸亦拍攝了一部評劇片《姊妹易嫁》，在海外放映時甚受歡迎，因而嚴李之片頗有向大陸翻版之嫌；自有好事之徒，向台灣主管電影部門打了小報告，致

遭禁映。（《姊妹易嫁》無論是電影或戲劇，由來已久，中共將之提倡與改良，不在話下，藉以提高民間戲劇藝術水準；然片中無政治意圖和宣傳八股，僅憑大陸有過此片，而其他人等一概不准攝製、攝製後而遭禁映，這是很說不過去的。）

嚴李對該片之不能在台放映，耿耿於懷，不料事有湊巧，有機會使嚴李夫婦見到了蔣氏，嚴李本來成了蔣氏的銀幕偶像，頻詢近來可有新作？嚴即直陳有片被禁情形。蔣氏溫諭有加，囑將該片送來官邸放映，倘內容並無不妥之處，自然可以解禁。如此這般，嚴李之片得以暢行無阻，並易名為《一隻鳳凰一隻雞》。

不僅如此，蔣氏對嚴李之演技亦頗激賞，認為李的演技生涯並不因年齡增長而有所衰退，嘗命左右示意「中影」董事長胡健中（當時是中央常務委員）應予爭取；職是之故，嚴李遂被「中影」羅致，攝製了一部《大地春雷》，夫導妻演，成績不俗。嚴於執導斯片時，過分賣力，一度昏厥片場，後來就結束了他的演、導生涯。《大地春雷》一片，為嚴俊畢生執導之片中最突出的一部；李在該片中演得也是另有一功。茲者李的演技生涯，尚未中斷，誠影壇長春樹也。

偶而，蔣氏對電影工作頗表不滿者，即最忌於莊嚴肅穆場合中，攝影師如穿花蝴蝶，爭攝鏡頭，必遭蔣氏怒目相向，甚至將之斥退。一九四三年八月，國府主席林森在渝逝世，當林主席在渝郊山洞官邸養疴，頻臨彌留，中外記者雲集主席官邸附近，等候消息。後經證實林氏逝世，首先至林故主席遺體前默哀者即蔣委員長。一時燈光大亮，喀擦之聲不絕；尤其是拍攝電影者，攝影機軋軋作響，影響了肅穆場合，使蔣氏大為不滿。更有甚者，有位攝師動作魯莽，竟將如此場合當作了片場，居然用軟皮尺向主席遺體與開麥拉之間大度其距離，幾乎觸及林故主席臉部。蔣委員長睹狀，怒目相向，揮手將燈熄滅，

並斥退該魯莽的攝影師。事聞於該攝影師的隸屬單位，即中國電影製片廠，主管者把他僅記大過，並未解職，亦云幸焉。

特別是在抗戰勝利後，蔣氏出巡各地，例由侍從室示意中央宣傳部，指派攝影師追隨攝影，蓋當時之蔣氏不僅為民族英雄，抑且為舉世欽敬之政治巨人。其在勝利後第一次出巡之地為華北及東北地區，事先由侍從室通知中央宣傳部吳國楨，吳即令部中藝術宣傳處速派攝影師在天津機場等候，謂有極重要人物將蒞平津，不可錯過拍攝重要新聞片。

藝術宣傳處為中央電影攝影場頂頭上司，只要關照「中電」遵命行事即可；可是那時節的藝術宣傳處和「中電」的首腦，都到了京滬一帶為接收工作打頭陣，處與場成了真空狀態，藝術處只有一個工友在值班。吳國楨大為不滿，但是侍從室有過照會，設或日後蔣氏要看看自己出巡的新聞片而不可得，如何交代？

正躊躇間，那個值班工友還有點頭腦，向部長報告，說是藝術宣傳處有個職員留在宿舍中，可以叫他來回話。這時候已值深夜，這位職員早已進入夢鄉，被工友喚醒，說是部長有命。這位職員自忖沒有什麼差錯，深更半夜來拉人，真不是味兒，但也無可奈何，只有披衣而起，往見部座。部長室中燈火通明。原來在勝利之後，黨政軍各機關為了要應付繁忙的復員工作，常常通宵辦公。這個職員也是姓吳，一個稱他吳部長，一個稱他吳同志，大家同出自天一系，倒也談得投機。如此這般，必須要在次日下午派一名得力攝影師趕抵天津機場迎攝大人物，吳同志唧命而去，頗傷腦筋。他明知電影攝影師大部分集中在京滬方面，華北方面尚付闕如，且無航空班機，這如何是好？吳同志遂向各方探聽，獲悉了中華教育電影製片廠有個攝影師到了平津一帶，雖然不是中央宣傳部的系統，但都是政府單位的人員。吳同志

馬上擬好一份電稿，打給中央宣傳部的平津特派員卜青茂，要他如此這般，依計行事。果然不負所託，當蔣主席於次日飛抵天津時，已有攝影師在場迎攝新聞片了。吳同志有此一著，吳國楨大表滿意。後來吳國楨出長上海市，吳同志也復員到上海，但已不作公務員了。一個偶然的機會使二吳相遇，吳國楨有意要吳同志在市政府擔任一官半職，吳同志婉拒，因為他的入息比公務員好很多。那麼這位吳同志是誰？即老牌編劇家吳鐵翼是也。

民國三十五年春，蔣主席於勝利後第一次返故鄉奉化溪口，蔣夫人及蔣經國氏偕行，中央宣傳部知照中央電影場派了兩名攝影師追隨攝影。此次蔣氏心情備極愉快，每至一處，必囑攝影留念，因此，蔣氏侭儷寄情於故鄉山水之間，祭掃祖墓，批閱族譜，與故鄉父老共話桑麻，巡視地方建設等等，前後凡十餘日，後經編輯成《蔣主席還鄉記》紀錄片，全長三十分鐘。

《蔣主席還鄉記》一片編輯方法，頗為別緻，解說亦頗得體，除了按日紀錄蔣氏之動態外，輔以奉化周圍之天然景色，；名山古刹，皆入鏡頭。在蔣主席還鄉期間，又逢蔣夫人五十誕辰。小規模的慶祝儀式亦在片中。此片完成後，例必送往南京官邸放映，概由勵志社辦理。而最先欣賞者為勵志社總幹事黃仁霖。實際上是作非正式的鑑定，唯恐忙中有錯，引起吹求；足見黃氏辦事極為精細。後來官拜聯勤總司令亦不是無因也。

《蔣主席還鄉記》片中有一張字幕「是日適逢夫人五秩華誕」，黃氏認為不妥，恐引起夫人不滿。蓋蔣夫人習慣於西方生活習俗，西方女性忌諱年齡，因此漏夜將字幕更易，改為「是日適逢夫人華誕」，黃氏方稱滿意。後在官邸放映，頗獲讚許。當時官邸放映電影工作，皆由勵志社派員辦理。

後來蔣氏蒞台後，官邸放映電影工作改由台灣製片廠辦理，廠長龍芳是一位八面玲瓏、人緣極好的人物，做事頭頭是道，凡逢官邸放映電影之日期，事先必將放映機件仔細檢查，以免臨時發生故障；而對所選影片之內容，也經過推敲，所以多年來相安無事。龍芳於一九六四年六月隨同陸運濤等由台中飛返台北時，墜機罹難，令人惋惜。

自後，承接在官邸放映電影工作者，逐漸疏忽了對影片的選擇，香港某大電影機構出品的《X姑娘》，片中有阿飛強脫婦人褲子之惡劣鏡頭，居然也映給蔣氏觀看；蔣氏頗為震怒，頻呼「荒唐！下流！」拂袖離座。又有描寫台灣有販毒走私等不良行為的影片，亦被蔣氏申斥。後來只有加強電影檢查尺度了。

再說到那部《蔣主席還鄉記》，由於長度僅三十分鐘，在影院放映時只能供作配片，各地院商爭取是片映權；因為大人物的日常生活，也是很能引起人民的興趣。

到了一九四九年七八月間，大陸易手，中共的地下工作做得天衣無縫，凡各單位之財產賬目，均由滲透分子編造得詳詳細細，這部《蔣主席還鄉記》也在名冊之中，當然還有《打到延安去》、《蕭匪寫真》等多種。這些片子並不因妨礙中共而先加焚毀，被接管人員認為也是屬於「人民」的財產的一部分。這是什麼邏輯？痛詆中共的宣傳物品，而居然成為中共「人民」的財產，真叫人掩口葫蘆。不僅如此，後來這些與中共為敵的片子，並成為中共幹部的欣賞目標，道也有趣。

由於延安的電影工作，設備簡陋，力量單薄，把窯洞生涯的一鱗半爪收入鏡頭，即代表了延安的電影。所以當一批電影工作者隨著軍隊的挺進，來到江南地區，尤其是到了上海，頗有「琳瑯滿目美不勝收」之感；而對「白區」的電影工作者，發起了串連作用，這是指新聞紀錄電影的工作者而言，認為大家「誼」屬同業，而且有些幹部，想當年都在國營或黨營的電影機構中工作過，因不滿現實，成為憤怒

青年，遂投奔延安，一幌七八年。至於那些土頭土腦的幹部，沒有見過面，一切俱感新鮮可愛，如今要掀起紅白兩區的串連作用，應該要互相學習、互相觀摩。如果要觀摩「白區」的電影，煞是可觀；反之，要觀摩或學習「紅區」的電影，那實在是太貧乏了。

這部《蔣主席還鄉記》被列入學習與觀摩的作品之一，並不因蔣氏為「人民公敵」而加誣衊；反認為該片在製作方法上頗多借鏡的價值。這或許是中共也是被勝利衝昏了頭腦，凡百事物，頭緒未清，一切欲向「白區」學習之故。

後來，這部《蔣主席還鄉記》和其他既是「人民」財產、又是中共眼中釘的宣傳電影，分門別類，統予保留，或作參考，或作模仿，足見中共是「虛懷若谷」，奉「白區」的七七物物皆為圭桌了。

相反的，這部《蔣主席還鄉記》在台灣可能無存了。緣一九四九年五月初，黨營電影機構曾將蔣氏生平的歷史性紀錄電影（指原底片），即自北伐開始以至蔣氏於卅八年一月引退後回返故鄉止，全部運往台灣保存，後來輾轉歸併於現在台灣之「中影」，存儲片倉。某年片倉遭化學性的爆炸，這些歷史鏡頭，均遭焚毀。後來連蔣氏也知道了這件事，乃召見主管「中影」的上級詳詢；上級知道蔣氏畢生愛好電影，而對彼自身之紀錄電影由為珍視，現在全部焚毀，如何交代？所幸自有巧妙的答覆，說是「所有總統一生的紀錄電影，運台後均曾複製成十六糎片妥加保存。」事實上是否如此，只有存疑，只要引得蔣氏莞爾，也就過關了。

蔣氏逝世後，香港兩家電視台均有播映蔣氏生平的紀錄電影，這些資料都是台灣有關方面供給的，雖然由於商業壓力的立場關係，旁述中對蔣氏間有不敬之處；但，都可以使人們（尤其是年輕的一代）明白了這是一位六十年來促進中國進展的歷史巨人；也唯有電影和電視的媒介，才能發揮了這份力量。

二十三、國民黨黨營電影事業滄桑史

中國之有公營電影，常以中國國民黨為創始（應該說是黨營電影），抗戰發生後，軍事委員會政治部設有中國電影製片廠；至抗戰中葉，教育部設置中華教育電影製片廠，皆屬國營。為忠於事實的肇始以至如何發展，由於黨營電影之歷史甚久，在民國十八年時已有雛形，茲者先從黨營電影事業說起：

民國十三年，國民黨在粵改組後，即對文化宣傳事業重視，而電影為文宣之一環，亦在重視之列；惟電影不若報紙廣播宣傳標語等馬上見效，推行不易，況當時民黨基礎始奠，且正籌謀北伐大計，軍事第一，實無暇及此。

民國十四年，黃埔同學會創設血花劇社，社內附設電影部門，國民黨中央曾擬具了電影宣傳計劃，商得黃埔軍校校長蔣介石氏同意，並著積極進行，足見蔣氏早已為電影事業之重視，鑒諸後來黨營電影機構之歷任主管人選，雖經提名，最後決定仍待蔣氏圈定，可見一斑。

民國十五年出師北伐，血花劇社之電影部門曾以自攝之片數套，隨軍放映，以與軍民同娛，是否達到「宣傳本黨主義」之效果，值得懷疑，因為電影之攝製端賴思想、藝術、技術人員之合作，方有成效，而當時之電影尚在默片階段，無非是一些軍校活動或名人演講，中間插入字幕，等於看圖識字，也像是看活動照相而已。可能是新鮮創舉，軍民人等，也可藉此一娛身心，自得其樂一番，則可斷言。惟

片源趕不上流動放映隊需求，那麼只有「炒冷飯」，一映再映（電影有史以來，只有一部《亂世佳人》一映再映，百看不厭）。難免有點看得發膩。

初，中國國民黨舉行第一次全國代表大會，會有熱心黨員黎民偉及黃英，自動請纓，在自掏腰包的原則下為大會拍攝新聞紀錄片，如此說來，此實為中國有新聞紀錄片之濫觴。後由黨部將拷貝分送國內各地及南洋一帶放映，完全是為了以廣宣傳，絕無營業行為。

黎黃二氏，皆粵人，對孫中山先生的革命事業極崇拜，當孫氏為謀全國和平，毅然北上時，黎氏曾追隨拍攝孫氏活動新聞片；孫出發前往韶關向軍民演講，在火車廂中與總統蔣氏談笑言歡，孫偕夫人經上海天津等地備受各界歡迎之熱烈情況，皆攝入鏡頭。事隔八十餘年，此種資料彌足珍貴。原底片以散失無存，台灣「中影」曾藏有此類拷貝，連同歷屆國民黨全代大會等片，惜於五十餘年前，片倉自動焚毀（此種易燃菲林，如倉中過分潮濕，極易發生化學作用，爆炸而焚燒，六十餘年前香港各片倉，亦一再發生此種意外，晚近因採用安全菲林，而片倉均設有空氣調節，使免此弊）。不知台灣中央黨史料編纂委員會存有此類資料否？在海外，曾有一二片商藉此而發了一點小財者，可能存有此種拷貝，尚因年久而保存無力，恐亦發生霉爛幾等於廢物。職是之故，孫總理在銀幕上的活動遺影，恐一無保留，是十分可惜的事。

黎民偉，電影界之老行尊也。民初時在香港搞新劇運動，組有「人我鏡劇社」，適有美國人布拉斯基和萬維沙二人，原在上海與國人合營亞細亞影戲公司，拍了一些《西太后》、《不幸兒》等短片，時值辛亥革命，這些描寫清廷生活的短片，不為人們所注意，於是這兩個美國佬將器材出售後經港返美，就在這時候結識了黎民偉，大家商談之下，在港合作拍片，由美國佬投資及提供技術設備，由「人我鏡

劇社」供給演員及文明戲佈景，就這樣完成了一部《莊子試妻》。此片由黎民偉編劇並反串扮演劇中女主角莊子之妻。時為一九一三年，香港社會風氣，雖然歐風東漸，但對演劇一類，女子是不應該在台上拋頭露臉的，所以演新劇之旦角皆由男角反串；不過《莊子試妻》片中卻有了革命性的創舉，即黎民偉的妻子嚴珊珊也串演一角，此為中國電影中出現女角的第一個，她在片中演莊妻的使女，幫助她的女主人（其實是丈夫）在墳上搧墳，戲雖不多，但卻開了風氣之先。

作為中國電影史上第一個女演員的嚴珊珊，廣東南海人，香港懿德師範畢業，辛亥革命時曾參加過廣東北伐軍女子炸彈隊，如此說來，倒是一位先進的革命女性。究竟她在推翻滿清的革命行動上貢獻如何，因無資料可考，無從細表，不過她是一個時代女性確無疑義；而搞新劇演電影的黎民偉之間，基於時代感的志同道合而結褵，也是順理成章的好事。黎、嚴育一女，即後來台灣外交部長沈昌煥之夫人黎佩蘭。後黎又娶林楚楚為妻，履行了省港地帶盛行的平妻制度，當黎、林所欲之黎鏗尚在童星階段時，而嚴之女已過著大學生活了。

照說黎民偉對中國國民黨的電影工作上有過貢獻，而嚴珊珊又是革命先進，大可以在黨營電影機構中擔任要職，但黎純粹是一個技術工作者，一直搞他的民營公司，惟對中央推進電影工作時，從旁協助之處甚多。大陸易手前後，彼寓居九龍黃大仙，過著恬靜生活，但家庭的成員間發生了左右之爭；因林楚楚之子黎鏗北上靠攏，而林本人亦在左派包圍之中，可列為黎氏家庭中的左翼。嚴珊珊之女嫁給了沈昌煥，正在台灣擔任中央黨部第四組主任（相當於過去的宣傳部），嚴當然屬於右翼了。那麼黎本人只好走中間路線，不左不右，對大陸與台灣，一概相應不理。

後嚴先黎而逝世，其女特由台灣來港奔喪；數年後，黎亦相繼去世，其女再度來港，發生了一場治

喪冷戰。時黎鏗雖在大陸自戕畢命，然黎家庭中仍瀰漫著左派氛氳，香港一小派為黎舉行過小型追悼會。時沈昌煥在台為新興的當紅人物，一度亦擬為岳父舉行追悼會，然影劇界反應冷淡。這或許由於黎在左右夾縫時走的中間路線有關，可是卻忽略了他在北伐前後與國民黨的一段歷史淵源。

另一位熱心黨員黃英，廣州富家子弟，在中國電影萌芽時期，在廣州辦過廣州影片公司，多少有點玩票性質，後與黎民偉相繼參加了北伐時的隨軍攝影，後來政府奠都南京，黃正式參加了中央宣傳部附設電影部門的實際工作。

此時，黨中央力謀與民營電影公司合作，最顯著者為總理奉安大典，留下了歷史性的文獻影片。是次由中央宣傳部聯絡了上海的大中華百合公司、長城影片公司、明星影片公司以及美國狐狸影片公司（即福斯公司，美國八大公司之一）聯合攝錄了奉安大典，分發各地民眾熱烈贊許，備受各地民眾熱烈贊許，發揮了宣傳效果。之後，凡遇黨國之重大集會，例如國民會議與全國運動大會等，關於大會的影片攝製，各民營公司如聯華、明星、天一等公司，均自動要求相互合作。對黨而言，多了若干宣傳的觸角；對民營公司而言，也使公司添上一份光采。

國民黨四全大會後，中央宣傳部改組為宣傳委員會，主委為邵元沖（邵氏於西安事變時遇難），副主委有羅家倫等；將原有之編審科藝術股改為電影股，隸屬於會中文藝科之下，股設總幹事，即由黃英擔任。並向上海民營公司增聘電影專門人材，擔任電影之設計攝製及編撰指導工作，是為黨營電影之初具規模。

民國二十二年七月，當時之蔣委員長正駐節南昌，軍事倥傯，對宣傳工作備極重視，特電南京召見黃英，時國內航空交通尚未發達，黃奉召後只有乘輪西上，晉謁蔣氏後返京，大為興奮，蓋蔣氏面授

機宜，加強電影股並以實際工作配合當時的「剿共」軍事進展。先後完成了《剿赤寫真》、《桃源浩劫記》，是為最早的反共影片。

是年十月，電影股擴大組織，直隸於中央宣傳委員會，並籌設片場，大可一展黃氏的生平抱負。黃原有理想擬在南京創設影城，時南京地廣人稀，覓地建廠並不困難，一若美國電影初創時之找到了好萊塢成為世界著名的影城，惟黃氏擔任了電影股的行政工作，理想與事實大相逕庭，於是由黃氏發起籌組一民營公司，名東方影片公司，藉以由此而逐步實現他的理想，也成為中央電影股的外圍組織，此為南京僅有的一家電影公司，但壽命甚短。

東方影片公司曾開拍了一部《流浪的孩子》，編導黃天佐，此人原在聯華公司任職，後被黃英邀至電影股中擔任技術員，為了一嘗導演的願望，這是一個發揮他才華的好機會。時潛伏於上海租界中的左翼分子，正發動了「左翼聯盟」，除了以蘇為師的思想出發點，滲透於文學影劇音樂繪畫等文化活動中，兼有詆毀執政黨和政府的意圖。；但在國民黨而言，以政權在握，頗陶醉於高高在上的姿態。對此輩潛伏分子雖加注意，但不能將之徹底掃除，後來在易手前成為顛覆政府的中堅分子。黃天佐雖在中央電影股任職，然其著手編導的《流浪的孩子》是以蘇俄出品《生路》一片為藍本，換言之，是和當時左翼聯盟所走的路線不謀而合，這是巧合，不是合謀，因為三十年代初葉，能模仿一點蘇俄作風總算添上一份時髦。

蘇俄影片《生路》旨在描寫十月革命後的社會改革，指出流浪兒童需要國家有計劃的教養使之走入正軌，《流浪的孩子》內容也是如此。講實際，以當時國家瘡痍滿目，流離失所者到處皆是，如有此類題材的影片問世，對社會自有所裨益。尤有可貴者，《流浪的孩子》並以革命先烈黃克強遺孀所辦的孤

兒院為背景，該孤兒院位處南京白下路，黃克強夫人親上銀幕，現身說法，教諭孩童，好好做人，該片攝竣後因黃英逝世，致未發行，頗為可惜。

同時，當中央電影股擴大組織時，曾命黃英著首建廠，廠址於南京江東門外，與中央廣播電台的發射台毗鄰而居。中央之有廣播事業為陳果夫氏首倡，陳之工作興趣是多方面的，對電影事業也頗重視，把廣播與電影化合為電化教育，提倡不遺餘力，因此，中央電影事業單位的主管人事更迭，皆由陳氏提名，致遭訾謗，說是這些事業單位皆受CC控制；實際上陳氏是苦口婆心，真正是為了推進工作。反正一件事情捲進了政治漩渦，說好說壞，各憑不同立場來妄加論斷。

黃英在江東門外矗建了外景場地及菲林沖洗設備，同時定名為「中央電影攝影場」，並廣招演員，因在製片上推展遲緩，這批演員不久即星散，只有一人畢生從事電影工作，及香港電影圈中知名化妝師方圓。方圓原習騎兵，在騎兵學校任高職，因醉心影事，投考演員，經錄取後辭去騎校職務，然兩者待遇相差不可以道里計，方圓有志於斯，也顧不得待遇菲薄了。中央電影攝影場歷次人事更迭，方圓照做演員不誤。方圓外型宜於飾反派，惜表情呆滯，發展不大；南來後改習照相術及化妝術，近三十年來成為著名電影化妝師之一。彼有子方銳，即老牌小生金峯，父子倆同在影圈浮沉，人緣甚好，現金峯已作了外公，方圓成了太外公，四代同堂，落籍太平洋彼岸，頤養天年矣。

中央攝影場設在廣播電台發射台之側，犯了技術性的錯誤，因菲林遇到電波的干擾，發生靜電作用，菲林上會產生一種類似枝葉並茂的紊路，東南亞有些落後國家，一般從事電影者遇到此種情形，不去研究病癥所在，反說是有鬼在作祟，誠笑談也。且攝影場場地僅二十畝，發展有限，越年便另建新廠於玄武湖畔，此是後話。

綜觀黃英在任電影股，經彼策劃完成之影片，計有「中國新聞」，即有系統的電影新聞報導，凡二十三卷，此為中國之有新聞影片之嚆矢。對國民黨的文獻影片，則有歷次國民黨全代大會、總理奉安、國民會議等，中以總理奉安一片長達九卷，最為珍貴。其有關軍事行動方面者，則有《國民軍陸海空大戰記》（八卷）；《國民革命軍北伐記》（十卷）；《革命軍戰史》（九卷）；《淞滬血痕》（六卷、紀錄一二八滬戰）；其他有關經濟建設、交通建設、各軍事兵種學校的成長等等凡數十種。上述各種影片有的早於黃英參加電影股之前完成的，黃也盡了整理之責。

黃英認為最得意之作，厥為民國廿二年第五屆全國運動會，當天比賽成績，當晚戲院放映，較諸報紙報導也快了一步；當年尚未發明電視，能有如此迅速的製片成績，難能可貴，套句省港廣告用語，便是「出爐新聞片」。

為了拍攝全運會影片，動員了不少技術人員，除了電影股全體動員外，大部分係向上海聯華公司借將，並在黃的私宅內設置沖洗設備。黃平時好客，家中客常滿，有的來謀事，有的是清客，每天筵開兩席，致黃英有小孟嘗之稱，一旦黃氏要進行此什麼工作，一呼百應，甚為順利；況且這次全運會是政府首次主辦，中央極為重視，那麼用電影來把沙圈戰績記錄下來，也是重要工作之一。

緣全國運動會始於清宣統二年，地點在南京；當時西洋體育在中國尚屬耕耘時期，因此會中職員及裁判等均由西方人士擔任。第二屆在北京舉行，時為民國三年；第三屆在湖北武昌，是民國十三年。擔任總裁判的是南開大學校長張伯苓，大會會長熊希齡，足見國人對體育運動有了相當認識。到了民國十九年，在杭州舉行第四屆，是和西湖博覽會同時舉行的。當時北伐雖告成功，但大局粗定，政府未暇顧及民間體育活動，在四屆全運會上田徑賽中，代表東北的女子選手孫桂雲在數項短跑中獨佔鰲頭，成

為風頭人物，孫於十餘年前曾服務於香港北角蘇浙小學，現在恐已退休了。

越年，中央政府決定在南京舉行五屆全運會，並撥中山陵園附近靈谷寺南面空地一千餘畝，建築全國最大的鋼骨水泥的中央運動場，建築經費高達一百四十餘萬，不幸「九一八」事變發生，國難嚴重，宣告延期。民國二十一年，政府召開全國體育會議於南京，會上決定了五屆全運會於次年雙十節仍在南京舉行。

在這次全運會上，有幾個風頭人物成為電影裡的熱門鏡頭：代表上海市的女子選手錢行素，以六秒九的成績奪獲五十公尺短跑冠軍，其餘一百公尺二百公尺也遙遙領先；代表東北籍的男選手劉長春與其他選手，繞場一周時，所舉旗幟黑白各半，以示不忘失去的白山黑水，大會觀眾，不少因此而落淚的。劉長春曾於二十一年出席洛杉磯的十屆世運會，當時國家多難，經費短絀，只能象徵性的派了劉長春一人參加，稱為劉長春單刀赴會；另外領隊一人，可能是郝更生。劉的百公尺成績是十一秒餘，與世界紀錄尚有距離，自然是名落孫山捧著鴨蛋回來了，惟在全運會席上，綽綽有餘的劃新了幾項徑賽紀錄。劉在七屆全運會上（民國三十七年五月在上海舉行），也代表了東北單位以教練身分參加。由於劉在淪陷時期染有嗜好，形容枯萎，想當年的英姿颯颯，蕩然無存，人的變化，實在不可捉摸。

大會上最搶鏡頭的，莫過於香港的女子游泳選手楊秀瓊、楊秀珍這一對姊妹花，彼等於由地理上的得天獨厚，對泳術嫻熟，數列前茅，尤以楊秀瓊婀娜多姿，面貌可人，被譽為美人魚，時任行政院祕書長的褚民誼，居然親駕馬車載著美人魚招搖過市，成為花邊新聞。褚並在大會上表演太極拳及踢毽子比賽，對提倡體育而言，頗有官民同娛之感。這些人物，死的死，老的老，唯有電影才能留下彼等的輝煌成績而垂永久。

斯時也，除了國民黨中央對電影事業正擬具一套發展計劃外，軍事委員會也設有電影部門，但規模不大，惟蔣委員長軍書旁午之餘，仍甚重視，曾授意政治訓練處（前身為政治部）廣徵電影劇本，俾進一步的攝製適合國家需要的教娛並重的影片。曾在國內各大報章上露佈廣告，並列出題材標準凡十七條，筆者不揣謭陋，窮一月之力，完成了適合所列標準的電影劇本寄往應徵，逾月，政訓處覆示初審通過，之後即音訊杳然，後來筆者赴京探親之便，前往查詢，不料碰了一個軟釘子。

軍委會政訓處在南京明瓦廊，軍事機關，門禁森嚴，筆者說明原委，由一位祕書「召」見，時值盛夏，這位秘書先生正在午睡，突有不速之客造訪，基本上由於擾了他的清夢，顯出滿不高興的樣子，筆者是童子無知，或多或少具有一點初生之犢的性格，力陳一切，他就遍查案卷，果有其事，決無白撞等情，他老人家呵欠連天，說是初審通過的劇本，還得送請中央黨部複審，你回去等候消息可也。

就這樣，那些劇本如石沉大海，音訊全無，看來是屍骨無存了。或者當局者很想把事情做好，但一些「老公事」在等因奉看大，足見政府已逐漸地在失信於老百姓了。雖然這是芝麻綠豆般的小事，由小此之下，陽奉陰違，等閒視之，讓無名小子如筆者之流白白絞了一個月腦汁，冤哉枉也。

民國二十二年九月，中央成立了電影事業指導委員會，這是針對著「左翼聯盟」的矛頭正在指向電影界，多少有些明爭暗鬥的趨勢；在獲得了政權的執政黨言，豈肯自低身價，故曰指導。官氣十足。因此之故，左翼的嘍囉們譏指導者為電影官，明知是中傷，袞袞諸公也受之無愧。

看看指導委員會的成員：當然常務委員為邵元沖、羅家倫（時任中央宣傳委員會正副主委）、王世杰（時任教育部長）、黃紹竑（時任內政部長）；常務委員為陳果夫、陳立夫、褚民誼、葉楚傖、張道藩；委員為甘乃光、林蔚文、黃仁霖、杜庭修、賀衷寒、沈燦若、錢昌照、戴策、郭有守、方治、孫德

中和黃英。看看這張名單，時隔八十餘年，戰時附敵者有之，投共者有之，逝世者也不少，撫今追昔，不無滄桑之感。

指導委員會揭櫫了四大要務：指導全國電影事業、設計電影宣傳工作、審查電影劇本、檢查影片。為了後兩項的推進，遂有劇本審查委員會和電影檢查委員會之設。劇審委員是陳劍修、杜庭修、孫德中、王平陵、黃英；電檢委員是羅剛、傅岩、汪奕林、魯覺吾、蔣振、劉祖基、戴策。後兩項的設施，全國電影界對之甚表不滿，因對製片生產上諸多牽制。對左翼而言，則被認為是國民黨在軍事圍剿外的文化圍剿；但在國民黨的立場上顯然是成功的。

在這個階段裡，左翼聯盟對中國電影企圖滲入色素非常積極，曾擬定了一套綱領，其目的除了產生電影劇本供給各製片公司（中央之設有劇本審查，其重點亦在於此），並動員參加各製片公司活動外，應同時設法籌款自製影片（後來的電通公司雖由資本家出錢，巧妙地被利用為左翼基地）。當時的民營電影公司，表面上對南京的措施表示擁護，暗地裡和左翼人物卻大打交道，例如明星公司的編劇小組都在左翼操縱之中，這是聰明商人的兩面手法。

因此，中央在民國廿三年春，召集全國電影界代表舉行一次談話會，極力避免官氣，想用誠懇的態度希望電影界與政府保持合作。

出席代表大都為影片公司老板階級，也有編劇導演和主要技術人員，參加的演員甚少，因為這是一個亮相的場合，代表的產生是由中央專函各影片公司指派代表三人至五人，大部分來自上海，廣州香港北平和南京也有少數代表參加，共三百餘人，開會地點是在華僑招待所，款待殷勤，使與會者有賓至如歸之感。斯會也，電影股總幹事黃英把聯絡工作做得有聲有色。

不過，在大會席上，也發生了不少針鋒相對的唇槍舌劍，起因是明星公司巨頭之一周劍雲（此人與左翼的電影小組甚有聯繫，在阿英（錢杏邨）穿針引線下，把夏衍拉進來提供了新的製片方針，周在權衡得失後，決定接受左翼來支配明星公司的編劇部門），周在會上指出中央既有電影檢查、又有劇本審查，幾近重複，且多擾民，當時由指委會執行秘書方治解釋：一部影片如遭禁映，損失不貲；一部劇本不獲通過，損失則微，這是便民，豈敢擾民。

周劍雲第一招不得要領，馬上提出第二點，說是劇本審查，手續繁瑣，從送審到複示，沒有確定時日，有時官腔十足，豈不是擾民？方治快人快語，馬上表示以後凡送審的劇本，自到會日起，保證於一星期內決定答覆。至此，周劍雲應該滿意了吧；但不，他的唇槍指向了電影檢查，他說：既然有了劇本審查，電影檢查不過等於校對一番，那麼送檢之片，在一星期內也該答覆了吧！這卻難倒了電檢會主任委員羅剛，說明了劇本與影片不能相提並論，只有盡快予大家方便，但不能保證在指定時日內檢查完畢。總算大家沒有相持成僵局。

後來，周劍雲等用「聯絡感情」的方法，打通劇本審查和影片檢查的關節，一次是收購了劇本審查委員所作的劇本，一次是兩位電檢委員（一男一女）舉行婚禮，明星公司送禮極豐，即影后胡蝶也不例外。這種借題發揮的聯絡行為，是商人們籠絡官員的一貫作風，因而使明星公司的劇本與影片在送審時獲得便利不少，就是這些劇本和影片的作者都出自與（政府敵對的左派分子之手，也在煙霧迷漫中通過了。

另一幕針鋒相對，便是陳立夫和洪深展開了一場電影的論爭。

二十四、陳立夫與洪深的電影論爭

陳立夫與乃兄陳果夫，對國民黨的電影事業發展，具有一股潛在的力量；換言之，國民黨電影事業有點成就，實基於陳氏兄弟大力提倡。惟在民國二十二、三年間，僅具雛形，欲運用電影製片來配合黨的文宣工作，距離甚遠。因此，陳立夫在全國電影界代表談話會上的講話，闡明了中央的立場，端賴全國電影界的通力合作，才能發揮出電影是促進社會教育的良好工具。

陳立夫說：「政府尚無力從事電影的實際工作，但對於民營電影，如果和政令沒有什麼顯著衝突，必須盡力幫助，誠意合作⋯⋯中央電影事業指導委員會的成立，是把消極與積極的兩種傾向合而為一⋯⋯消極方面成立了劇本審查和電影檢查兩個組織；積極方面就是希望大家拍好片子。⋯⋯中國是個生產落後的國家，一切都顯示著，我們為著要在最短時間趕上歐美所已達到的文化水準，不但不能娛樂，實在也無暇娛樂。電影的價值，並不是一定為了滿足娛樂的條件而存在，如果有超過於滿足娛樂以上的責任，它當然是非得兼籌並顧不可的。⋯⋯美國生產過剩，物質生活達到高度的發展，他們的國民，只感覺到多餘的精力無法排遣的苦悶；所以，需要強烈的刺激，豐富的娛樂，並不需要在娛樂之中含蓄著什麼教育意義⋯⋯而在中國卻不能這樣。我以為，中國目前的電影，教育的成份應該居十分之七，而娛樂的成份只能居十分之三。⋯⋯」

至此，洪深馬上登台反駁，當時的洪深是代表明星公司的，由於他在上海大光明戲院大聲疾呼抗議、要求院方停映羅克主演的辱華片《不怕死》，因而聲譽鵲起；何況他又是鍍金過來的戲劇專家，會眾頗為側目。洪深說：「電影就是電影，應該是百分之百的娛樂，百分之百的教育。」這分明和陳立夫立論背道而馳，有意在會場上搶鏡頭。

後來，陳立夫採用論點竊據戰略，就洪深的立論加以反駁：「洪深所說，是巧妙地替中國電影界文過飾非之詞，並不是由衷之言，如果是百分之百的娛樂作品，同時，絕不能包含著百分之百的教育成份；舉例說：蘇俄影片《生路》，是百分之百宣傳生產建設的作品，是不是能給予觀眾百分之百的娛樂，真是疑問。如曾經風行一時的《璇宮艷史》，是娛樂成份較多的作品，其中究竟含有多少教育成份；恐怕洪深先生也無法可以計量吧！」至此，論爭告一段落。

陳立夫也是美國留學生，習礦學，學非所用，專搞黨務，想不到兩個鍍金的人，為了電影的含意，展開了這場沒有結論的結論。一個是站在官方立場，一個是站在民間立場，有意無意地造成「距離」。

後來洪深為左派所乘，爭取為同路人，而在飄飄然之中成了左傾幼稚病患者。

陳立夫列舉的兩部影片，《生路》已於前文中略有提及，現在談談那部《璇宮艷史》：該片為三十年代初受全世界歡迎的歌舞片，女主角為金嗓子珍妮麥唐納（港譯珍納麥當奴），男主角為希佛萊（港譯梅禮士司花利亞），載歌載舞，娛樂性極濃，片中有插曲多闋，如《大軍進行曲》、《再會吧巴黎》等，後來曲詞譯成中文，由花腔女高音郎毓秀（老攝影師郎靜山之女）主唱，唱片風行一時。時隔八十餘年，這些旋律仍被作曲家模仿運用著。

的確，在三十年代初，正值國民黨的訓政時期。一方面，國內尚未達到真正的統一；另方面，十餘年來的長期內戰，把國家弄得百孔千瘡。為國家前途，自然需要選

擇《生路》而揚棄《璇宮艷史》。陳立夫當時的立論是正確的。

不過，電影就是電影，商業性重於一切，如果一定要把它包含些什麼成份，是很難下斷言的；因為一部電影的內容與形式，就憑幾句對白或一些含意的動作，便達到了潛移默化的教育作用或宣傳作用，並不是一定要扳著面孔來說教。

到了一九四九年夏，中共正醞釀成立政權之初，作為中共文化部門重臣的夏衍，對電影界的動向也有和陳立夫類似的論點，他舉出蘇聯片《鄉村女教師》和美國片《慾海情魔》作一比較：前者亦譯為《桃李滿天下》，描寫十月革命前後，一個女青年不畏艱險與困擾，去從事培養第二代的神聖工作。當他眼看著桃李芬芳，列陣於國家建設隊伍中，而自己於含笑中垂垂老焉。後者描寫母女奪愛，情慾衝突，女主角是瓊克勞馥（港譯鍾哥羅福）。片中戲劇性極濃，賣座亦佳，但為認為含意不太健康。夏衍的意思要電影界創作者應向《鄉村女教師》的題材看齊，不要向美式的思想麻醉的材料作參考。那麼，夏衍的舉例和陳立夫的舉例，也是不謀而合，其出發點都是很健康的。只是時過境遷，不能貫徹始終。有的是出爾反爾，有的是頂著石臼做戲——吃力不討好，有的是好話說盡壞事做盡；電影、文化，都是被政治的繩子牽著鼻子走。

雖然說，政府無力從事於電影的實際工作，但中央電影股之存在，多少有點表現，就是沒有大規模投資於劇情片的製作，對電影股負責人黃英而言，不無慼慼之感。本來他在主持全國運動會的影片製作之後，頗獲上級器重，有意重建片場及延聘電影專才大幹一番。

時有滬江大學畢業生莫康時，亦被黃英羅致，莫對電影有濃厚興趣，曾在美國八大影片公司中擔任翻譯，故對電影智識十分豐富；黃英有意培植新人，刷新一下當時的國片面貌（當時的國片趨勢，大部

分被左翼聯盟打進來後，處處在和政府唱反調），可是這個計劃卻胎死腹中。或許是由於經費關係，或許是由於黨中央若干元老對電影不太重視，莫後來在香港成為粵語片名導演，且導過國語片多部。莫所導之片，都夠水準，這和他的學養及在西片公司中工作過不無關係。今莫已逝世多年，恐怕無人知道他和中央電影股的一段淵源矣。

當時電影股的成員不過十餘人（遇有重要集會或活動，都是向民營公司臨時借將），除了總幹事負責一切外，技術員數人，攝影技師數人，放映員數人，其中有技術員徐心波，即今日香港導演徐大川之父，其餘的都和電影無關了。

電影股組織不大，但屬下之片場，則擁有員工二三十人，在組織上有攝製組、劇務組和事務組，後來招了一批演員，都是特約性質，無長薪可拿，只有一二特殊者起薪如方圓等，但在陣容上看起來也頗熱鬧；所屬片場稱為中央電影攝影場，這名稱有失研究（就是為了名稱問題，在抗戰初起時發生過笑談，這是後話），應該是中央電影製片廠才合乎實際。

正當黃英正圖大張旗鼓之際，中央又給了他一個新任務，那便是米高梅公司來華拍攝「大地」影片，需要政府協助，實際上是必須獲得政府許可，原因是好些外人在華拍片，都把男人留辮、女人纏足、環境骯髒、吸食鴉片等成為他們的「精彩」鏡頭，但對革命後的中國政府，自然不願意這種有辱國體的事件重演；因此「大地」外景隊來華，黃英負了監督之責。黃英處事相當開明，他深悉賽珍珠原著的《大地》，並無辱華情形，因而協助多過監督。因此米高梅外景隊有一聘黃赴美擔任顧問，直到《大地》攝竣為止。

《大地》來華拍攝外景，真是大手筆，除了本身演職員數十人外，臨時雇用華員也有數十人，臨記

在外，地點包括了上海、南京、北平各地。好在他們在華賺了不少錢，花費在外景工作上的，不過是九牛一毛而已。

黃英由於電影股亟待加強發展，未能赴美，這「監督」改派了杜庭修。此人在軍校任教職，頗具音樂修養，對劇影藝術認識甚多，所以擔任這個職務堪稱公私兩便。當杜隨同《大地》外景隊乘輪赴美時，即傳來了《大地》的導演喬治希爾在船上自殺的消息，因而該片的攝製曾耽擱了一個時期，直到一九三六年方告完成；但在華拍攝的外景，可能一個鏡頭都沒有用上。電影製片的浪費就在這些地方。

《大地》由影帝保羅茂尼與影后露意絲蓮娜主演。露意絲就憑此片在一九三七年獲得奧斯卡金像獎。就在這個時候，民國二十三年秋，黃英未能作新大陸之行，而且得了腎臟炎，臥病不起；如果他隨同《大地》外景隊到了美國，或許由於醫藥治療的進步，可能逃過這一劫，因為他逝世時不過三十六、七歲。如此英年，應該有強盛的生命力啊！

黃英為人風趣幽默，對工作十分認真，嘗將青天白日滿地紅國旗鏡頭，逐個畫面填上顏色，也算是最原始的七彩片；雖然有點幼稚可笑，畢竟他開了國民黨電影事業的端，對黨的歷史事件，留下了文獻資料，人亡物在，是不可抹煞的。

繼任中央電影股總幹事的為陳氏兄弟手下的得力幹部張沖，此人出身自莫斯科中山大學，精通俄語，由左而向右轉，深得陳氏兄弟器重，在抗戰初期時，擔任了國共間的橋梁工作，其正式職務為軍事委員會顧問事務處主任，專門聯絡蘇聯的顧問，這是後話。張沖方自歐遊歸來，他是和陳系青年幹部許紹棣、張北海、羅學濂共四人奉命訪問德國、意大利和土耳其，尤其德、意兩國的執政黨黨性甚強，張等四人奉面訪問，實良有以也。

對張沖而言，要他繼任中央電影股總幹事之職，顯然有點「委屈」，因為和他同為陳氏兄弟手心手背的另一健將徐恩曾，時任中央組織部調查科長（後來擴大後稱為「中統」）；而訪歐歸來後的張沖，只能擔當總幹事，比徐差了一級，自然耿耿於懷。陳氏兄弟慰勉有加，只要他放膽去做，短期內一定把股升格為科；如欲重建片廠、羅致優秀人才來大開拳腳，黨方面一定大力支持。不久，股升格為科，張沖得其所哉！而且兼任著中央組織部的秘密調統工作，更為得意。這說明了陳氏兄弟對幹部的賞識和培植，另具隻眼，要不然，CC系怎能在政壇上縱橫捭闔二十餘年啊！

談到CC，本來是第三者故意中傷的名稱，後來卻成為政治上三大派系之一，其聲威之盛以及當道倚界之殷，固不亞於舊有政學系與新興黃埔系也。這要回溯到民國十七年，那時候，國民黨元老胡漢民在南京主持中央黨務時，曾喊出「黨外無黨」、「黨內無派」的口號，雖一時被黨人奉為圭臬，然黨內派系之隱然存在，也是無可奈何的事。而CC為首的陳氏，曾出任中央組織部長。時離清黨事件不久，潛伏著的左翼豈肯干休，於是流言蜚語繁興，而將陳氏稱為CC系，流傳更廣，藉以挑撥離間，企盼自亂陣營。這裡，抄錄一段陳果夫追記謠誘的經過。於此，可見CC一詞之影響，實至深且遠。

陳說：「當本黨統一局面逐漸完成之際，共產黨又造出大同盟、CC團兩個名詞來離間分化中央的力量。大同盟是指丁先生（丁惟汾）而言；CC是指我而言。因為當時丁先生任中央黨部秘書長，我任組織部長的緣故。他們開始是在黨內散發傳單，說我組織CC團排擠丁先生；又說丁先生組織大同盟來對付我。這種傳單發得很普遍。有一天，我在家裡接到一個姓段的秘密信，說是丁先生如何組織，在何處開會，和如何籌劃對付我的辦法等等；我正要到中央秘書處和丁先生商洽公事，就隨手把信放在口袋裡。到了丁先生的辦公室，丁先生恰巧在拆閱信件，我看到丁先生拆到一封信，與給我的信，筆跡

相似，而且信面同為姓段，乃互相交換閱看，大家才明白是有意挑撥的，後來查知段某為共產黨。過了

十幾天，丁先生接到北方一部分同志來的信，並且看到他們的傳單，是專為反對我的。丁

先生告訴我說，他們是中了人家挑撥之計了，應該派人去說明才好。於是他就指派鄭異、洪陸東到北方

去，才把事情平了下來。」

「後來胡展堂、孫哲生兩先生返國，第一次參加常會，也因為受此傳單影響，竟指我和丁先生組織

小組織，向常會提出詰問。我和丁先生均在會說明這回事情，完全是奸人造謠，......我在中央紀念週特

別聲明，我同丁先生沒有大同盟和CC團的組織。並且說明我的性格，不會用外國字來組織自己團體的

道理以及為黨統一組織的原理，和奸人造謠挑撥之用意與發現的經過等。從此謠言暫息，但是CC這個

名詞沒有消滅。以後汪精衛的改組派，以及別的小組織，對於中央黨部及我等，亦以CC為稱。日本人

窺伺中國，更從中煽動，一似真有CC之組織，甚至為一個可怖的組織。共黨造此謠言，會發生這樣大

的作用，而且一貫做了二十幾年宣傳工作，以烏有之名傳遍世界，可謂怪事......」

基此，CC系之名稱由來，是有心人別有用意而來的，但是CC隱然成為一個派系，也是不可否認

的事實；且在黨裡的地位，穩如磐石。尤其在民國廿四年間，國民黨舉行四全大會時，陳系的聲望如日

中天，當全代會選舉四屆中央執監委員時，陳氏兄弟的選票，幾乎與蔣氏並駕齊驅，外傳一度且超過了

蔣氏的選票，致引起一場風暴。

是屆當選中央執行委員長者計有一百人，其中有三分之一屬於陳系。當中央黨部正在唱票計票時，

自然有人隨時把票數走勢報告蔣氏；而陳系組織嚴密，系中若干謀士，認為穩操勝券，莫不沾沾自喜。

也在這種情勢下，蔣氏向他們輕描淡寫的說了一句：「你們的組織搞得很好！」此語一出，在陳氏聽來

大為惶惑，體會到蔣氏語出雙關，意思是不僅陳氏兄弟對黨的組織做得很好（時陳立夫任組織部長），即「你們」也組織得很好。陳氏唯恐功高震主，乃用以退為進之道，把陳英士夫人（即陳氏兄弟之嬸母），拉出來做緩兵之計。

緣蔣氏受知於革命先烈陳英士，人所共知。在陳氏殉難後，蔣氏對這兩個侄輩特別器重。陳氏兄弟在習慣上咸稱蔣氏為「阿叔」，親切如家人。而陳英士夫人逢年過節，必走訪蔣氏，並攜帶家鄉產品，例如湖州粽子之類餽贈，蔣氏對之也很尊敬，若干年來如一日也。

為了這次選舉中委，惟恐引起風暴，英士夫人亦走訪蔣氏，閒談家常中透露了「讓兩兄弟解甲歸田吧！」此語一出，蔣氏豈肯辜負了先烈的重託，婉轉地說出「暫且休息，避免樹大招風，幸勿介意！」遂傳出了陳立夫養疴杭州，而陳果夫執江蘇省政如故。同時把陳系中的中央委員六名，讓賢於邊疆少數民族代表及幾個孤芳自賞的元老代表，這六名「得而復失」的中委，迫於形勢，一夕之間，化喜為愁，但也無可奈何。是次張沖亦獲選中委，未遭情讓，亦云幸焉。

張沖是在民二十三年間接中央電影股的職務，和他一同訪歐的許紹棣、張北海、羅學濂後來繼任中央電影部門的主管人員，也算巧合。

提起許紹棣，使人聯想到郁達夫、王映霞的毀家事件，從略。張北海與羅學濂共四人。

張沖對中央電影的發展是較黃英更進了一步，主因是陳氏兄弟支持甚力，經費來源充足。首先，他向上海電影界羅致了對建片廠與電影技術資深人員，計有周克、裘逸葦（上述二人已故）、顏鶴鳴（在大陸、生死不詳）、宗惟賡（在港）等，未及半載，就在南京玄武湖興建了兩座現代化的攝影棚及沖洗

設備；另方面，分別在南京、上海和北平招考演員，並向美國訂購了攝影器材和放映器材，以便有計劃地成立流動放映隊，實踐陳果夫極力提倡的電化教育。

張沖受知於陳氏兄弟，起源於張氏在東北從事黨務工作，搞得頗有成就；茲者出長中央電影主管，也一樣大刀闊斧地經營。但彼基本上不過是邁進仕途地過渡時期。雖說過渡，但一樣成績斐然。建廠、羅致人才、購備器材，雖在製片方面表現稍弱，但對後繼者鋪好了一條大道。

在京滬平招考的男女演員，錄取了凡三十餘人，由於選擇漫無標準，全視考官的一時愛惡，後來成為一個擇不掉的包袱。可能是中央對製片事業尚未大力展開，演員們自然無用武之地，吃糧不管事，日子久了會鬧情緒。這批新演員中，除了天一公司的當家小生李英、田漢的門徒張慧美，從黃英時期就留下來的方圓，是由舊翻新，餘者因無片可拍，自然不為人知。後來拍了《戰士》和《密電碼》，冒出了男演員孫俠，女演員威莉、林靜（後在港電影界工作），但與整個電影界還是脫節的。因此，中央有意把他們陸續淘汰，節省公帑。這批新秀，並非善男信女，有的是滲透進來的左翼分子，聽說要被炒魷魚，大家聯合起來，一致抗議，某次中央宣傳部派了官員向大家說明苦衷，要求大家乖乖地執包袱走路，這可點燃了大家的怒火，全體橫臥在通道上，不讓官員的車子通過，情形尷尬，鬧成僵局。實際上，中央以風聞其中有滲透著的左翼分子，苦無證據，未便貿然下手；這些鬧事的前哨部隊，並非真正左派，左道中人都一點不露痕跡，只在暗中煽風點火，後來採用了分批淘汰制，在一年間陸續解決；但真正左道中人，卻穩然不動，玩的是兩面手法，向群眾煽動，說什麼要我們來就來，要我們走沒那麼容易。暗地裡卻和主管者時通款曲，保留了自己的職位，受難者一概不理。這些左道中人，最顯著的便

是在一九六二年帶領北京音樂團體來港演奏的團長趙渢，此人官拜中央音樂院第一副院長（院長馬思聰），是個當權派，不幸於文革造反中遭到「修理」，情況一定不佳。

在張沖就任電影主管的一年多時間，對製片方面，由於建廠與添置器材正在進行，無暇顧及；但也有一點成績，曾命黃天佐拍了一套農村紀錄片《農人之春》，在參加比利時舉辦的國際農村電影影展中得獎。此為中國電影擠身國際方面的嚆矢。蘇聯邀請中國電影專家參加莫斯科影展，張沖留學蘇聯，張沖指派了黃天佐、余仲英、顏鶴鳴、孫桂藉等會同胡蝶、梅蘭芳等同行，由於張沖留學蘇聯，皆彼邦習俗十分瞭解，希望與展人人多所惜鏡。

民國二十四年在上海舉行的第六屆全國運動會，也攝製了一套整體紀錄片，此外零零星星的製片工作，也做得不少，只是沒有建立起發行網，致效果不大。而張沖本人於是年十月以後，熱衷於競選中委。四全大會於十一月舉行，張氏在陳氏兄弟支持下，與其他陳系人馬一致行動。張原在東北辦過黨務，因此獲得了不少東北籍代表的選票。張在競選過程中，爭取選票的姿態頗有君子風，彼在訪歐期間，曾與許紹棣、張北海、羅學濂合著《德意士訪問錄》一冊，遍贈各代表，要求賜予神聖的一票。

張沖當選中委後，由於資歷尚淺，遭人妒忌，在所不免；而陳系的功高震主，受到了全盤性的影響，當陳立夫宣稱養疴杭州，實際上是偕同張沖靜悄悄地邀遊歐陸去避風頭，同船者有駐德大使程天放，亦為陳系健將之一。

泊是，中央電影主管真空了一個短時期。這個虛懸是有政治作用的，因為四全大會後，胡漢民在香港答應回京主持黨務（似是擔任中政會中常會主席），並由胡推薦劉蘆隱出長宣傳部，而宣傳部裡的熱門機構電影科和中央電影場，逐鹿者自然大有人在了。

二十五、抗戰時國共間牽線人物張沖

國民黨自四全大會後，對黨內的團結似緊密了一步，胡漢民並允來京主持黨務。胡氏這一承諾，自然會掀起黨政上若干人事上的變動，最顯著者為內定劉蘆隱出長中央宣傳部，而宣傳部裡的電影主管部門，也虛位以待。

因為張沖獲選了中央執行委員，在黨裡的地位忽然跳上數級，自不會再兼理科長級的職務了。就在這青黃不接的階段，好些人在打通劉蘆隱的路線，看來當電影官也是很過癮的。

再說張沖在競選中委期間，對設法當選，用心良苦，好在有陳果夫、陳立夫兄弟極力支持，自是十拿九穩；惟在尚未「開寶」那幾天，張沖心情之緊張自可想見，因為和他地位相等，一起競選的陳系健將如果獲選，而自己名落孫山的話，不但條氣不順，而且這個臉也丟不起。後來選舉揭曉，和張沖同為陳系夾袋中人物如徐恩曾等，全不落空，且逃過了「讓賢」那一關。自忖僥倖已極，喜在心裡，絕不傲視同儕，恐遭他人忌妒也。

是屆中央執委共一百餘名，張沖名列九十五，他的勁敵徐恩曾名列四十三，似較張略勝，這是因為當時徐正擔任著組織部調查科的關係使然。為首的二十餘名依次如下：蔣中正、汪兆銘、胡漢民、戴傳賢、閻錫山、馮玉祥、于右任、孫科、吳鐵城、葉楚傖、何應欽、朱培德、鄒魯、居正、陳果夫、何

成濬、陳立夫、石瑛、孔祥熙、丁惟汾、張學良、宋子文、白崇禧等。陳果夫名列十五，陳立夫名列十七，與元老並列，不同凡響，且獲選為常委，樹大招風，自然要蒙謗了。

當張沖尚未與陳立夫秘密出國期間，則仍暫兼著中央電影部門的主管，只要胡系人物一到，即擇期相讓。

會有羅穀蓀其人者，原是在上海洋場中拍拍明星照片的人物，他神通廣大，竟搭上了劉蘆隱的關係，有意問津中央電影主管的寶座。當胡漢民等尚未東下時，羅已欣然進京欲膺新命了。不料胡漢民突然病逝香港，形勢大變，劉蘆隱也中止來京，可把羅穀蓀弄得進退維谷。他應該明白政治上的來龍去脈，但羅自不量力，竟老著面皮強作姿態，大有已入寶山絕不空手而返之概。

雖然這個電影部門在黨內的地位，不過是宣傳部裡的一個科，但主管人的更迭，例必由宣傳部長任用，或由有關人士提名，再經中常會通過。這個打著胡系招牌的羅某，總得給他一個安置。如果把電影主管給了他，又覺不大放心。結果只好把電影科附屬的一個小單位，讓他且過一過癮。

電影科下設有中央電影攝影場，另有一單位名國際攝影新聞社（也是由黃英創辦的），專司圖片宣傳工作。凡出任中央電影科長者，例必兼任場長和社長，三長在身，雖不是什麼大官，但也可揚威於一時。由於羅穀蓀賴著不走，中央就把這名「社長」給了他，也算是雙方在情面上有了落場勢，因此也把這「三長一體」的向例分了家。

羅穀蓀本來預備好一大批諸親好友，跟著他來到南京，準備共襄「盛」舉的，現在只拿到了一個小單位，聊勝於無，諸親好友總算也有了著落。

這時候，張沖在任時的僚屬，有的追隨有年，應該是「一人得道雞犬升天」，不過張沖在形勢上必須放棄這些單位，不得不把這些僚屬作一安排；有些是在他競選中委時的助選代表，更特別要安插一下。這在以往官場中稱之為「起身炮」，就是已由他人接事的「國際社」，也安頓了幾名炮手。雖然「國際社」已由羅毅蓀接事，但那顆方方正正的鈐記尚未交出，幾度交涉，前任人員則稱張沖先生不在，羅也無可奈何。等到張沖與陳立夫去國後，羅才接到了這顆鈐記，正正是是過其「社長」癮了。

「國際社」原為中央宣傳部對外發佈圖片的外圍機構，為了避免「官」方字樣，盡量使之民間化，民國廿二年成立，僅三、四年間，成績蜚然。當時無線傳真尚未發達，內地報章雜誌皆無製電版設備，國際社特製就電版，分發各處，內地報紙一致稱便，對海外方面，獲得了若干知名的新聞圖片社交換稿件，雙方有利。如戰前的日本電報通訊社、德國的海通社、法國的哈瓦斯社，均有聯繫，唯獨美國缺如，因美國也有一家國際新聞社（後歸併於合眾社），曾向「國際社」抗議，潛用名稱，後經解釋，此為中國的國際社，專司圖片供應，與美國國際社實風馬牛不相及也，事遂寢。這種新興的新聞圖片組合，內有黨方支持，外有國際合作，如銳意經營，不難成為國際性的新聞組合，惜因人事更迭，多數旨在做「官」，卒之搞得烏煙瘴氣。

羅毅蓀吃了那顆鈐記「欲交未交」的苦頭，江南有句俗語「六月債，還得快」，對羅而言則「眼前仇，報得快」，等到張沖乘輪去國，羅毅蓀馬上把這批留用人員，逐個淘汰。雖然師出無名，但當時群眾尚無組織，只好任其宰割，自認晦氣，；要不然羅的妻舅好友，怎能在「國際社」中分到一杯羹啊！以小看大，這便是當年官場的寫照。

無論如何，羅有了「社長」頭銜，自高身價，週末假日，來往京滬線上，與三流女明星廝混，中央知其行為不檢，乃作釜底抽薪之計，故意拖延經費支持，未半載，羅自知大勢已去，只有掛冠，臨行前又向中央敲了一筆，要求界以考察名義同時參加柏林舉行的世運會，又要了一筆外匯，逍遙自在去了。

後來在戰時，羅背了照相機出入戰區的後方，卡片上的頭銜是戰地攝影團團長。究其實，團長團員僅彼孤家一人也，無非藉此名義而招搖罷了。某次，在武漢，彼徜徉街頭，適空襲，亦不迴避，敵機臨空，彼仍舉相機大攝其景，為邏者緝，強辯亦無效，執至派出所，搜身，搜出了一些不名譽的風流用品，致遭同業者竊笑。到了抗戰中葉，彼任「團長」如故，但毫無表現，後在一次兵慌馬亂中，中了流彈畢命，倒也死得痛快。

「國際社」經過羅穀蓀如此一搞，與中央電影科脫了節，後任為梁中銘、梁又銘孖生兄弟。梁氏之兄梁鼎銘（已故），為革命畫家，嘗將國民革命軍北伐時之重要戰績，繪成大幅油畫，頗受欣賞，現均陳列國史館中。照說梁氏兄弟接長「國際社」，應該大有作為，適戰事發生，遷武漢，梁氏兄弟另有發展，求去，「國際社」成了流浪兒，後由中央通訊社接管，亦即中央社設有攝影部之始，綿延至今。

至是，中央電影部門清一色的專事電影行政及製片工作了。繼張沖出任主管者為張北海，曾任教授，亦多著作，亦即與張沖等赴德、意、土考察黨務的四人團之一，戰時曾任西北聯大教務長，其對中央電影事業的貢獻如何，容後再述。

再說張沖隨陳立夫去國數月後歸來，對電影業務毫無關係，其出處由陳系另予安排。時政府正由訓政時期步入憲政時期階段，中央成立了「國民大會代表選舉事務所」，張氏任總幹事。此總幹事與電影股時代的總幹事，在政治上的地位要高得多了。此時之陳系，自經小風暴之後，已趨風平浪靜，在蔣氏

心目中，是對他忠心耿耿的有份量集團，所以，當西安事變前夕，張沖曾銜陳氏兄弟之命追隨赴陝，以備隨時召詢。換言之，張氏在陳系陣列中，政治地位與日俱增。

越年，抗戰爆發，中共發表宣言一致對外，國共間展開和衷共濟之談，周恩來謁見蔣氏，皆由張沖引見。看來，周張之間過去也有點淵源。這在張氏逝世之追悼會上，周恩來曾借用了孫中山為蔣氏所書聯語「安危他日終須仗，甘苦來時要共嚐」作為輓聯見之。

由於國家步入戰時，國大代表選舉事務暫告停頓，張氏之職務為國共間的橋樑工作。後來蘇聯顧問頻頻來華，軍委會下成立顧問事務處，張主理斯處，而國共間折衝樽俎，張氏一仍貫舊，因此周恩來往來重慶延安之間，機場來去，迎送如儀，周張頻頻密談，見者側目。職是之故，張氏深感這份吃力不討好的折衝任務，難免會橫生枝節，因而先立下遺囑，不料隔了一年多，這一紙竟成讖語。

張氏早年在東北辦理黨務，其夫人為俄籍，諳華語，張亦精通俄語，閨中華俄交談，別有一番情趣；後張在南京供職，俄籍太太安頓在上海法租界，以當地獨多露茜亞（俄羅斯）老鄉也。斯時張兼顧調統工作，難免冷落了異國情鴛，後協議離婚，而張亦另娶，為浙江永嘉同鄉淑女。

張氏政治生命之日趨顯赫，是和辦理蘇聯顧問事務分不開的。蔣氏凡召見外籍顧問時，張輒任舌人，得以出入宮廷，躋身青雲，足以自傲；百尺竿頭，豈止舌人而已。飛黃騰達，指日可期。或因「造化」捉弄，張忽罹疾，為傷寒症，時日機空襲頻仍，乃養疴渝郊山洞。當局深表關切，致書慰問，上書張淮南（張字）同志，詎竟遭退回。蓋其夫人僅知夫為張沖，以淮南為另有其人也。張氏病中，索食鹹菜肉絲湯麵，夫人如命侍奉。語云：「餓不死的傷寒。」湯麵乃成為致命傷。於是中西交診，藥石亂投，以致不起。

味……獨周恩來之演辭，大談張氏促進國內團結、國際團結不遺餘力，於惆悵中仍流露著共產黨人喜搞政治的本色。

張氏身後備極哀榮，最高當局親臨致祭，陳立夫則盛讚張氏事母至孝，語多家常絮語，頗有人情

中央電影主管部門之首次兩任人選，皆不壽，惜哉！張逝世時不過三十七、八歲也。張氏出長中央電影部門，在他畢生政治生涯中實微不足道，惟對中央電影事業之開拓，實與有功焉。

從民國二十五年春至次年夏，中央電影主管為張北海氏，由於前任已經鋪好了路，廠房建妥，器材齊備，也即是中央電影事業由行政管理趨向製片業務的轉捩點。在這一年間，「中電」的製片業務，頗受好評，與全國民營電影業並駕齊驅，抑且不露痕跡地具有領導性。

特別是對新聞紀錄片方面，成就甚高，當時的西北、西南、華南等地，名義上是擁護中央，實際上還是存在著割據局面，中央電影場一再派員至上述各地，拍攝當地的建設紀錄片，地方政權看見中央如此重視，也即予以充份合作，例如一套「今日之寧夏」，把馬家軍拍成勇不可當的無敵部隊。不錯，馬家軍的騎兵隊，舉世聞名，不僅騎乘出眾，對射擊也是百發百中；尤其在坐騎上作戰，一若武林說部中的神武騎士。如果這些馬上英雄，能在港台兩地的武俠片全盛時期，在此一顯身手，那些只憑拳腳的武打明星，真是瞠乎其後了。此外，對當地的建設、人民生活等都收入鏡頭，使全國人民有機會在銀幕上瞭解到這些「落後地區」的進步情況，電影之作用大焉哉。

舉一反三，青海、四川、廣西，那些地方勢力十分強大的所在，中央也用電影來溝通雙方的隔閡，廣西省政府特地派了幾名優秀青年，來到中央電影場學習，以備發展廣西的電影事業，其中有一白姓青年，學習精神甚佳，後來回到桂林，對電影發展不大，對政治活動甚力，此人在勝利後夤緣參加了台灣

省的接收工作，接管了日治時期留下來的一座片場（即後來由省府接管的台灣電影製片廠），不料在大陸撤退後，暴露了顛覆事件，事出有據，被處決。如果在中共的地下名單中確有其名，自然是成為「革命烈士」了。

中央電影場在這時期始創了一項新片種，即歌唱紀錄片：先後完成了《前進》、《教我如何不想他》、《長恨歌》、《玫瑰三願》等多種。這種片子，相當於西方國家出品的那種唱歌短片，惟「中電」所製者另創一格，略有涵義，如《教我如何不想他》一片，係根據趙元任作曲，劉半農作詞，斯義桂獨唱的唱碟，根據歌詞加插詩情畫意的畫面，極視聽之娛。惟《教我如何不想他》最後一節歌詞：「枯樹在冷風裡搖，野火在暮色中燒，啊！西天還有些兒殘霞，教我如何不想他？」問題就在這個「他」字，暗示著失去了的東北三省，表示不忘失地，喚起國人要想著「他」。如果明目張膽地說出不忘東北，必遭強鄰抗議，製作人可謂用心良苦。配合著《教我如何不想他》的另一歌唱片《前進》，詞曲出於何人手筆，待考，此片由學習演員作為實驗之作，隨著歌曲的旋律，表演出衝鋒陷陣、前仆後繼，最後還是高擎國旗在那失去的土地上豎立起來。兩片配合映演，其含意如何，觀眾一目瞭然。

《長恨歌》（非劇情片）《玫瑰三願》、《旗正飄飄》等，皆為上海音樂院院長黃自所作，在目前來講，被稱為藝術歌曲，由上海音樂院全體學生，分組參加了這種歌唱紀錄片，先將歌曲由「上音」學生歌唱錄音，如《長恨歌》一曲，輔以中山陵園附近古趣盎然的鏡頭，頗為得體。《旗正飄飄》歌詞大氣磅礴，出自詞人韋瀚章之手，輔以國旗飄揚、鐵騎奔騰，使人滋長「不殺敵人誓不休」的氣概。斯時之中央，雖忍辱苟安，然骨子裡仍存在著的假想敵人，即東鄰日本也。

黃自在抗戰初期時病故，年不過四十，實為中國音樂界一大損失。廣陵雖曲散，餘音仍裊裊，因此中央電影場曾將黃自遺作輯成專集，作為抗戰電影的配片，頗有相得益彰之妙。當年參加此類歌唱片演出者，均為黃自的門牆桃李，對「上音」而言，無非是學子們的實驗作，不料人事滄桑，唯電影尚可留著彼等的音韻笑貌，如今在大陸、台灣或海外各地，黃自的學生大有人在，歲月磋跎，或已退隱，或為人師，如果想到當年參加過此類影片，一度獻身銀幕，大可一發思古之幽情也。

主理這些歌唱紀錄片，為中央電影場的技術主持人周克，輔助者為宗惟賡。上述二君均為張沖接事後延聘自上海民營公司。尤其是前者，為電影界之元老輩。周在電影萌芽時期，已獻身影業，開過公司，當過導演，而其最特長者為攝影。周在中國電影的攝影技術上，相當於美國好萊塢的黃宗霑，且兩人頗有來往，以其志趣頗相投也。

早年，凡周克經手所攝之底片，經剪接室剪接師輕輕一摸，即可辨明為周克所攝；蓋周在工作時，使用光圈，及燈光或閃光之照射，必使曝光準確，沖洗出來之片上藥膜厚薄恰到好處，斷非其他工作者所可及，在二十至三十年代，流行柔和攝影，即正常鏡頭之外另加柔和鏡頭一枚，使被攝者均有美感；設或演員臉上暗瘡纍纍、麻皮點點，加此鏡頭後，亦可一掃而光。

當時得令之女明星阮玲玉臉有小白麻皮數粒（粵人謂之豆皮），反派名角袁叢美臉上麻粒如蜂窩，圈內人輒呼麻將牌中之九筒為袁叢美；然在柔和鏡頭之拍攝下，前者嫵媚多姿，後者翩翩年少。近年因趨於寫實攝影，如臉上有缺陷者，即有神奇化妝術，亦不可隱蔽其瑕疵也。周克對於此類攝影術，研究有素，大有化腐朽為神奇之妙，導演與演員皆樂於由周攝影。

惟周有怪僻，喜雀戰，每日無此不歡，其次，蔡楚生編導《漁光曲》出發浙江乍浦，拍攝外景，周

任攝影，蔡知其嗜好所在，每日必與之作竹林遊，且大放其章，使之心情愉快，而在工作時特別費力。

果然，《漁光曲》除了編導上的成功外，攝影之美妙，也居一功。

周有「猶太」外號，以其過於吝嗇，與史東山同享斯名；其實，兩人不過對財帛較為重視（其實任

何人都是如此），雅不願化於無名之師，亦即不為他人所啃，致被譖；而本人亦不啃他人，頗厚道。因

影圈中人獨多啃人之輩故。

周在中央電影部門工作凡十載，歷任技術部門、編導部門，以至營業部門，因後文仍有涉及，容後

再述。

周為人有「眼光獨到」之處，當勝利後國共戰爭呈膠著狀態時，即中共政權成立後，

即移居美國。頗識「自保」之道。晚年寄居加州卡曼爾小城，斯處亦即張大千前此寄居之所在，當地為

旅遊區，風景絕佳，氣候宜人，頗宜於頤養天年。該地亦為洛杉磯與三藩市超級公路之支線據點，黃宗

霑曾訪問於斯，閒話當年，能不感慨。周於一九七四年三月間逝世，惟經彼攝影之名作（大陸目為七十

年來的優秀電影），仍留於大陸之電影史館或台灣之片倉中也。

民國廿五年間，曾有兩件大事值得一談：一為「獻機祝壽」，掀起了全國擁戴領袖的狂潮；一為

「西安事變」，幾陷國運於不可收拾。凡此，中央電影場在兩大事件中，均作了歷史性的紀錄。

「獻機祝壽」自然以南京倡導，全國響應。首都各界於蔣委員長五十誕辰，集會於明故宮機場，並

請國府主席林森訓詞。他老人家慢條斯理，說出了「蔣同志勞苦功高，在軍事上完成了國民革命，在政

治上完成了全國統一……」如此寥寥數語，即道出了蔣氏的豐功偉烈，這些當事人的笑貌聲音，中央電影場都把「它」留了下來。

「西安事變」為政治上最富戲劇性的一幕，當蔣氏脫險歸來，全民慶祝歡騰。猶憶蔣氏偕夫人於洛陽飛返首都之日，已頗薄暮，林森主席親迎於明故宮機場，中央電影場豈能放過如此鏡頭，速戰速決，當晚九時即將蔣氏返京新聞片供首都各大影院加映，當蔣氏出現銀幕之際，觀眾歡呼，萬歲之聲不絕。繼著是全國性的慶祝，實不下於勝利後之大遊行也。這種擁戴領袖之心，出乎自然，斷非組織性的推出一個偶像來所可比擬，雖時過境遷，然事實俱在，如欲編制蔣氏生平的傳記電影，這些鏡頭斷不可少，不悉今日之台灣，尚保留此類寶貴鏡頭否？

所以說，在張北海出長中央電影主管部門這一年間，對新聞紀錄片的攝製，開一新紀元，同時對劇情片製作，也不遺餘力，中央也大力支持，撥出專款，俾向瀰漫著左翼氣氛的電影界，投擲了一顆思想性的炸彈。

二十六、張道藩、方治都做了臨時演員

國民黨自四全大會後，撤銷了中央電影事業指導委員會，同時也撤銷了電影劇本審查，斯時之中共自經「長征」之後，偪處西北一隅，潛伏在租界上的左聯陣線，活動如故，因此，中央的製片事業必須在思想上站得住，藉使左翼氣氛瀰漫的電影界有所選擇。中央電影場攝製的「僅此一部」，闡述三民主義與共產主義有所分野的《密電碼》，或多或少帶來了一點指導性。

中央電影場在南京玄武湖建造了現代化的片場後，首先拍了一部實驗性的劇情片《戰士》，由全體新進演員合演，這些學習演員，平時無所事事，一旦有片可拍，莫不雀躍，惟一部片子必須有主角配角以及活動佈景之分，獲選為主角配角者，喜不自勝；被派充當活動佈景者，自然心有不甘，然場令不可違，態度上乃趨向消極，有點自暴自棄，有些學員寄情於夫子廟歌台舞榭，藉以發洩。

斯時，國家正屬行國民軍訓，大中學生例必接受軍事訓練，一旦國家有事，可達全國皆兵，中央電影場之學員也不例外，接受軍訓，清晨即起，稍息立正。有周姓學員者，外型漂亮，身材頎長，頗有主角資格，惟落第，心殊怏怏，時作夫子廟夜遊，黎明始返，匆匆參與軍訓，教官一聲令下「向右轉」，周君睡眼惺忪，精神彷彿，一個右轉，頹然倒下，教官不知就裡，以為周君動作過於標準，舉為模範，致遭同遊者竊笑，亦趣聞也。

《戰士》一片成績不俗，惟因卡司不硬，識者不多，在發行上未臻理想，也即是沒有達到宣傳之效，好在此為中央製片事業之實驗作品，只求耕耘，不問收穫，亦可自慰矣。

《密電碼》一片為張道藩從事黨務工作之現身說法，在前文中曾一再提及，茲再補充一二，因為該片在黨營電影事業上樹立了範本：時張道藩在政方面為交通部次長，在黨方面為中央秘書處秘書，被陳氏兄弟譽為黨內唯一頭角崢嶸的文教專才，因此張氏對《密電碼》的編撰，下筆揮灑自如，片中特別強調：

共產主義必須否定。

三民主義必須實行；

封建勢力必須打倒；

殘餘軍閥必須肅清；

凡此四點，的確配合了當時國民黨的政治大勢。前兩點在國民革命北伐時期為國共合作的共同點，至於後兩點只有讓歷史發展來求證。

片中有正派青年四，大反派一，小反派三，女主角一，老旦一，童角二，由於本身演員不足，只有向民營公司借將，借自明星公司者有高占非；借自聯華公司者有尚冠武、黃筠貞及童星黎鏗。

提起尚冠武，老一輩的影迷必有記憶，他是從默片到聲片這階段裡的硬裡子，燕趙人士，身材魁梧，眼似銅鈴，聲若洪鐘，相當於今日影界裡的井淼或崔福生，如由他飾演的「大軍閥」一類角色，不作第二人想。是次被中央借來飾演一名地方軍閥，非常適宜，可能是老尚過於賣力，在攝製時常鬧「說溜

了嘴」，一時引為笑談。有一幕是他在審問革命志士，志士不屈，反唇相譏，他說：「你想殺我嗎？

好！事到如今，你看是你殺我呢？還是我殺我？」一而再再而三的糾正不過來。想當年在片場拍戲，演員們必須貨真價實，一點不能馬虎，如易以

今日，演員對白如有差錯也可以混得過去，因有配音人員，憑彼等上下二片唇，隨便搬弄也可。

尚冠武也曾當過主角，那是在應雲衛導演的一部《時勢英雄》裡，這時候是在藝華公司，也是左翼

操縱著的時候，尚冠武之被「捧」，顯然是他在硬裡子地界有點影響力是分不開的，尚於抗戰初期時逝世。

從聯華借來的老旦黃筠貞，在默片時代已崛起，蘇州人，不善國語，聲片抬頭，自然有點影響，但

由於她的外形很宜於「女房東」、「鴇母」、「惡婆」角色，是銀幕上不可或缺的角色，所以講些蘇州

國語，也可應付過去，只有在拍片之先，把對白背得滾瓜爛熟，發音方面另請他人糾正。某次，對白中

有「別鑽牛角尖」一句，看來十分容易，上場時，導演先生認為此乃南方國語，北方人應唸作「別鑽牛

尖角」，一字之顛倒，難為了黃大姐，無論如何也繞不過來。演員生涯，看來容易，所謂「看人挑擔不

吃力，自己上肩嘴也歪」。就是這個道理。

李英加入了中央電影場，月薪五十六元，兩年多無片可拍，自己在玄武門附近開了一家體育用品商

店，倒也逍遙自在，這次在《密電碼》中飾大軍閥的爪牙，即小反派。本來李英從影以來，一直是正派

小生，是次改變戲路，李英演來妙唯肖，較他一本正經的做作狀小生，反而自然得多，也說明了一個

演員的角色創造，應該是多方面的。後來李英在演戲方面無論是小生老生，正派反派，都能應付裕如，

而《密電碼》正是他改變戲路的開始。

至於女主角人選，雖說這是部男人的戲，總得有個花旦撐撐場面，年輕的女演員中央片場有的是，但當選何人卻煞費周章；創業社《戰士》女主角威莉，駕輕就熟，當為理想人選，然逐鹿者大不乏人。威莉風聞女角人選似不屬於她，正當風風雨雨尚未放晴之際，一氣之下，悄然引退，不久即下嫁了電影處（斯時已由電影科升格為電影事業處）的一位科長杜桐蓀；於是，這名角色落在學員班中的林少琴（即林靜）頭上，林是好比冷手執個熱煎堆，擔起正印，無端端躍進了一步。

女明星為了爭取角色，爭奪排名，一定出盡八寶，俾償所願；設或扭腰不成，則寧可玉碎，或退隱，或出嫁，或轉業，成為一片主角的威莉也不例外，選擇了最安全的那一條。其夫杜桐蓀在戰時至戰後，歷任電影檢查主管。按電影檢查原為內政部和教育部合組成的一個單位，由中央派員指導，至戰時，這個單位一度成為沒娘的孩子，最後終於由行政院直轄。當然，這是非常時期電影檢查委員會，成了一級機關。戰後把「非常時期」四字取消，其隸屬關係仍舊。當然，這是一個左翼認為眼中釘的思想敵對對象，後來播遷台灣，杜氏對斯職有雞肋之感，遂棄官從商。商者，從事於影片之買賣，間或投資獨立製片，長袖善舞，頗有收穫，繼而經營地產，發財的幅度更大。威莉自嬪杜氏後，相夫教子，融融洩洩，隨著時光隧道的進展，逐漸轉變成「教夫相子」了，倒也別有趣味。如果沒有當年「一氣而下嫁」的轉變，那有今日面面團團成為富家婆耶？

張道藩為了這部夫子自道的《密電碼》，動足腦筋，片質要好，自然第一，賣座與否，尚在其次，最重要的是要向中央交代得過；因此，在該片進行期間，不時來到片場巡視。某次，適拍攝「武漢各界慶祝北伐成功大會」，臨時缺少一個擔任大會上的主席，張氏自告奮勇，願充臨記，充當這一角色。在場之場長張北海，見張氏降尊屈就，也就自動列隊群眾之中，以示追隨，且可省卻一筆臨記酬勞；於是

場處兩處的高級職員，風聞中央要員在當臨記，也都紛紛前來權充活動佈景。或者是基於興趣使然，以一登銀幕引以為樂也。本來這些人物、導演及片場中人，平時都得聽「他們」的話，現在一反其是，「他們」只有聽導演的話。張氏表演中規中矩，據在場人言，張氏表演成績，只夠六十分，恰恰及格，至於其他人等，連鼻子眼睛都看不清楚，則無從計分矣。

時任中央宣傳部主任秘書方治，聽說張道藩當了「明星」，不甘示弱，要求導演先生安排一角；方治在黨的政治地位上，似略遜於張道藩，但在片中飾演的角色地位，一定要比張道藩為高，以示過癮。這片中適有中央監誓大員一角，方治得償其願。這在方治好比現身說法，沉著表演，比張道藩略勝一籌，只是對白欠佳，滿口桐城官話，如欲計分，可批給七十分也。不過片中監誓大員向革命志士最後贈言：「這一本密電碼交給你們帶去，你們要好好地保存」這幾句，是全片戲劇性開端的關鍵，說得還算清楚，沒有拖泥帶水，準此，另加十分，則表演成績堪稱中上級，比張道藩為高。

《密電碼》在上海上映時，曾遭挫折，蓋上海租界當局，亦有電影檢查組織，屬於工部局，相當於香港的華民政務司（如今的民政司），成員有英人、日人、華人，即南京中央所攝之片，也得送審。本來這是部描寫國民革命歷史一章的片子，並無「反日」傾向，但日籍檢查員表示一下「權威」，認為必須刪剪，人在屋簷下，不得不低頭，惟有唯「命」是從，刪剪如儀。

上海租界華洋雜處，洋人為了保持他們的既得利益，對地方上的潛在勢力，不得不化取締為拉攏。換言之，對流氓組織，戒懼三分；而流氓方面，有的一心向善，頗想討好政府，故對政府也是畏懼三分；形成了微妙的連鎖。如果「密電碼」一片不由中央直接送審，而假手於地方人物如杜月笙之流，那麼這些檢查員必然眉精眼企，就憑「閒話一句」，休想刪剪一尺一寸。

《密電碼》片頭有編導張道藩字樣，有文化程度不高者，誤張道藩為張道潘，正之為藩，則謂「討飯化子」也當導演啦！蓋「道藩」滬語「討飯」，而「密電碼」之「密」字，寶蓋頭下有「必山」字樣，音同滬語「瘔三」；民眾又謂「瘔三居然拍成影片，一定蠻有噱頭的。」成為當時趣談。

《密電碼》成績不俗，張北海有意再拍一部劇情片，題材方面選擇了「岳飛」。

當時中央電影場編導部門有三名基本編劇，谷劍塵、趙清閣和一位林小姐……趙清閣為女作家，戰時曾主編過文藝性雜誌，戰後在上海為民營公司編撰劇本，有一部「幾番風雨」寫得不錯。另一位林小姐，文學修養頗高，為張北海之得意高足，雖無編劇經驗，然與谷劍塵等早夕相處，也得到了不少劇作的竅門。為了籌拍《岳飛》，著手於資料之搜集，事聞於宣傳人員，即大發中央籌拍《岳飛》的消息；張氏不以為然，嘗在紀念週上（過去黨政軍機關例必在週一舉行總理紀念週，由主管人員作黨意闡述或工作報告，至戰後始廢）表示，凡未經具體的計劃，如經披露，必將引起上級不滿。語氣中對宣傳人員婉轉責備。其實，電影消息大都為捕風捉影之談，近人每遇不確實消息咸稱為「電影消息」，張氏為人一點一劃，絕不作不具體的空話。

這也難怪，中央電影場每拍一片，須將成本預算送呈中央核撥專款，《密電碼》之攝製，中央特撥製作費二萬多元，設或張氏之計劃未獲批准，則顏面攸關，寧可在事成後再作張揚。實際上《岳飛》僅有籌備而沒有攝製。幸而此片未攝，歷來戲劇電影，凡演映《白蛇傳》傳統劇目，必收旺台；如易以「岳飛」題材，則必遭滑鐵盧。冥冥之中有戲劇之神在捉弄著，屢試不爽。因此，各種劇種中有關「岳飛」之劇，寥寥無幾，誠怪事也。

在張北海主管中央電影的一年間，由於客觀條件的優異，對製片事業搞得有聲有色，惟張氏對此興趣不濃，因陳系之推薦而「勉為其難」，早萌去志，適其得意高足林小姐罹不治之症而逝世，張氏頗感惆悵。林之靈柩停放片場附近，月白風清之夜，張氏於靈前徘徊良久，低徊無似，芳魂何處，看來張氏亦性情中人。此後張即辭去中央電影事業主管職務，或另有任用，時為民國二十六年六月間。

繼張任者為羅學濂，與張沖等四人赴歐訪問團之一，亦為陳系有力幹部。羅氏儀表不俗，髮光鑑人，風度翩翩，接事之初，場中人竊竊私語，新場長賣相不錯，將來拍片時缺少小生，大可以由場長兼任。

羅學濂，粵之順德人，幼年師事康有為，故能寫得一筆康體，惟羅所書頗豪放，羅之為人，亦具學者濂氣，龍飛鳳舞，有「草字脫了腳，先人猜不著」之奧妙；羅氏知名，本自濂溪學派，而羅之為人，亦具學者濂氣，早歲負笈燕京大學，為校內美男子之一，一度成為藍馥清（即藍蘭）之密友，此次出任中央電影主管，自然是陳氏兄弟之屬意，到任甫一週，而七七事變起矣。

盧溝橋突發事件，中央以準備未足，處處忍讓，但畢竟響起了全民抗戰的號角（後來台灣攝製的《英烈千秋》片中交代得甚為詳盡），在新聞價值上，這是全世界所矚目的戰爭新聞，而全國人民更迫切於明瞭戰爭真相，羅學濂於事變後即派攝影師前往宛平一帶，獵取鏡頭，可能是攝影師沒有經過軍事訓練，也缺乏新聞觸角及敏感的聯想性，一週後就歸來覆命。所攝材料甚為貧乏，除了戰後的盧溝橋國土無恙，吉星文笑容可掬，軍運頻繁之外，並無一點足以激發情緒的戰爭鏡頭。羅氏深為不滿，但也無可奈何。各地影院亟需此種戰爭新聞片，遂勉強編輯成「盧溝橋事件」一卷，可放映七八分鐘，在上海放映時備受批評，尤其一般左翼影評家更極盡攻訐之能事；實際上，彼等已風聞中共有意向政府靠攏，藉抗日之名，想從貧瘠荒涼的延安地區冒出來的。

之後，八一三滬戰繼起，中央尚未有具體決策。某日，羅學濂匆匆召集全場員工談話，神色緊張，平時光可鑑人的頭髮也有點蓬亂，彼所宣佈者以戰火已起，前途如何未敢逆料，員工中倘不願與片場共進退者，加發薪酬一月遣散，未來情況一切聽命於中央……。結果是只有十分之一的員工要求遣散，其餘的與場共進退。不過，場的製片工作陷於停頓，大部分員工無事可做，情緒上不很穩定。

只有從事戰爭新聞片部門比較忙碌，幾組攝影觸角遍佈在松滬線上。由於「盧溝橋事件」的失敗，這一次自然要佈署周密。有位攝影師羅敬浩（後來在港從事彩片沖洗業務）富有冒險精神，出入槍林彈雨，攝得寶貴鏡頭不少，最顯著的有上海虬江路上，國軍與日軍對峙，巷戰情形，攝錄無遺。

上海戰事前後凡三月，始終呈膠著狀態，直到謝晉元團長的八百壯士（實際上是四百壯士，西報均如此報載）掩護國軍撤退，以致該團在國際調停下解除武裝、撤退至租界上的膠州公園，如此轟動全世界的壯烈事蹟，則無此種事實記錄電影，實為遺憾。

當松滬前線的戰事如火如荼之際，各地影院和片商紛紛來到南京，要求中央電影場從速完成此類戰事片，以應觀眾的熱烈渴望，事實上無非是院和片商認為戰事片一出必可賣座，商業觀點超過了愛國觀點。

話分兩頭：斯時的中央宣傳部部長為邵力子，鑒於戰事日趨嚴重，而中央的決策尚未確定，但在宣傳部的立場不能緘默，乃親擬標語數則，交由中央電影場製成活動標語，分發各地影院映演，其中有一則是「我們是抗戰的哀軍，哀軍必勝！」哀軍必勝，出自孫子兵法，衡量當時情勢，國軍之被迫抵抗，確是一支哀兵，邵氏所擬宣傳標語，不元不卑，恰到好處，惜字數過多，且「哀軍」兩字不為一般大眾所接受，實為美中不足。

關於宣傳標語，在國民革命軍北伐期間，經過專家研究，每句最好不要超過八個字，如冗長則失效，例如「肅清殘餘軍閥」、「國民革命成功」、「實行三民主義」、「擁護蔣總司令」都是簡單明瞭的上好句子。到了抗戰中葉，專家們又創製了「軍事第一，勝利第一」、「意志集中，力量集中」、「抗戰必勝，建國必成」這一類的標語，也頗有效果。那麼，邵力子所擬的句子顯然是含意雖深但有曲高和寡之嫌。

邵力子在出長中央宣傳部部長之先，為陝西省主席，亦為「西安事變」中重要配角之一，惟出長宣傳部為時甚暫，戰後在國共和談破裂時，董必武等在南京黯然歸去，邵力子親至機場送別，淒然而語：「將來別忘了我啊！」這便是邵力子存心投共的伏筆。關於邵的畢生經歷，騰載甚多，獨未將「臨別贈言」記載，在此一提，亦「掌故」也。

為了完成《松滬前線》珍貴抗戰紀錄片，在羅學濂的督導下，希望限期完成；不過僅憑《松滬前線》的戰績紀錄，似嫌不足，適中國空軍在上海戰役中屢建奇功，遂另行編輯了一套《空軍戰績》。好在中央電影場對此類資料電影搜查甚豐，如筧橋航校的訓練情況，空軍由京出發作戰等等，均有鏡頭留存，只要加以整理，不難成為最珍貴的新聞紀錄片。

戰火既起，上海電影界的製片幾乎陷於停頓，羅學濂曾奉命走訪影界領導階層，意謂政府一旦實行全面戰爭，將徵調電影界全體工作人員，為國效力，影界人士也都躍躍欲試，各展其長，俾供驅策。

可是這個計劃未獲實現，致羅氏蒙謗，譏為電影界的梁作友；反之，左翼陣線對電影界拉攏甚力，什麼「救亡組織」之類，把文化電影界一網打盡，看得搞得似模似樣。

然羅學濂默默於是適合於戰時體制的製片事宜，時南京空襲頻仍，遂有覓址遷廠之議。時中央尚未決定遷都重慶，武漢三鎮則逐漸成為戰時黨政軍活動的心臟，是否大家都遷往武漢，眾議紛紜，莫衷一是。羅氏為了應付實際需要，決定將製片的技術部門，遷往安全地帶，俾將《空軍戰績》、《松滬前線》等片及時趕製發行。經與技術部門人員商研之下，僉認為安徽黃山一帶尚稱安謐，乃派員前往先作勘察場地，不料發生了一次鈕扣戰爭，十分有趣。

二十七、英使呈遞國書、太平幕後窺秘

民國二十六年十月間，全面抗戰已成定局，中央遂有成立大本營之議。將中央宣傳部改編為大本營第六部，部長為陳立夫；只是密雲不雨，事實上仍維持原來組織。唯恐黨政混淆之後，中共參預其間，很可能會造成北伐前後國共間合久必分的不良後果；因而特將軍事委員會的政治部副部長畀予周恩來，成為中共文化人的重要據點。

國民黨軍委政訓處原設有電影股，規模甚小，為了配合當時形勢，且可容納大量的左傾影劇工作者，由電影股而改組為中國電影製片廠，是為第二個國營電影機構，與中央宣傳部的電影場分庭抗禮，說得好聽一點，大家都是為了抗戰而宣傳。

斯時之中央電影場，為了加緊戰片的生產，特派技術課長裘逸葦前往安徽黃安一帶尋覓場址。裘為人拙於辭令，畢生從事電影技術工作，多少有點藝術家氣質，平時好作旅遊，足跡遍及全國山川勝地，獨對黃山尚未一遊，此次藉覓址之便，大可一償其心願。黃山古松參天，山頂有古剎，不少攝影家藉此而完成作品。工廠設施，首要水電供應無缺，電影場亦然。黃山為風景區，有古剎，暮鼓晨鐘，宜於修心養性，惟無現代設備，乃意料中事。離黃山不遠處之歙縣（徽州），位處淮南鐵路及京贛公路之要衝，交通稱便，亦有現代設備，裘氏頗屬意於斯。乃投宿於當地小旅館，再作詳細之勘察。

當時抗戰已起，大小城鎮都展開了防諜工作，旅館中人驀見這位陌生客，稍加注意；繼見裘氏頻詢當地環境、水電設施、以及有無巨宅建築可以出租者，因而引起疑竇，乃報於官，由軍警來旅館檢查，發現裘所攜帶之箱篋中有樟腦丸多顆，乃防蛀之用。檢查人員認為係引火之物，強其直陳，裘力辯其非，不獲諒解。檢查人員繼見裘所穿白襯衣，有一顆鈕扣是用非白色線縫上者，疑點更大，認為此乃諜報工作者之暗號，證據確實，乃予拘捕。

裘於當地治安機關中力稱彼係南京中央電影場派來覓址建廠者，經辦人員不信，斥其非。蓋民間採用「中央」作市招者甚多，什麼「中央理髮廳」、「中央浴室」、「中央菜館」者比比皆是，所謂「中央電影場」者，可能是一家照相館的巧立名目，藉以到處「偷」攝照片，已供情報之用。當時裘確攜有相機，本來是想去黃山拍攝古松奇景的，如今卻成了「欲加之罪」的證物。如此僵持了一段時間，裘驀地想起，詢及當地有無縣黨部之設，俾作澄清。詎地方黨部派員前來，亦不知中央黨部設有電影場，不作具體表示。如此這般，愈弄愈糊塗，裘氏因無法證明自身清白，雖無牢獄之苦，但也失卻了一段時間的自由。後來縣黨部方面密電南京，幾經周折，方證明了中央電影場確有派裘某其人赴黃山等地，至此，裘氏才恢復自由。

由於一粒鈕扣之微，使裘飽受虛驚，因而對覓址工作大感沮喪，只得草草返京覆命了。

事實上，中央電影場急於將沖洗設備遷至安全地帶（即不為敵機所注意的偏僻地點），俾將第一套戰事寫實記錄片問世；後來輾轉覓到了蕪湖長街某巨宅，權充原始式的電影工作設備，馬不停蹄，完成了《松滬前線》、《空軍戰績》等片，是為電影工作對抗戰的第一次獻禮，也即是第一部抗戰實錄影片。此片之完成，除了處身於戰場第一線的攝影師應居第一功外，次為一般年輕工作者，孜孜於剪輯編

撰種種幕後工作，亦多貢獻；獨經手發行人員，藉此而飽其私囊者，不在話下。

《松滬前線》之發行，配合著上海戰事正值如火如荼之際，凡在影院放映，不僅賣座，頗能引起觀眾敵愾同仇的激烈情緒，海外各地，特別是南洋一帶，紛紛來電欲購此片者甚夥，實寓自己賺錢於為國宣傳也，兩得其便，原則上也算進了國民的天職了。

當時的上海電影，工作陷於停頓，中央一度擬動員全國電影界，為國效勞，可是踟躕不前，言而不行，引起電影界的不滿。有的自組攝影團出入於前線的後方，有的南赴海隅，見機行事。有的逕赴武漢，有的投奔西北……一為延安，一為閻錫山的部下。因閻亦在招賢納士，後來也有電影製片廠之設。有來到了這水鄉蕪湖，無所事事，日以高談闊論來消磨了三個多月，只有徐蘇靈有意籌攝抗戰劇情片，嘗以上海戰事中姚營長死守寶山城之役作為題材，編撰劇本；但是，這種僅憑報紙上的記載，缺乏身歷其境的體驗，作空中樓閣式的添枝添葉，看來是相當大膽但也很幼稚之舉。後來此片在重慶拍攝，失敗是在意料之中，容後再述。

這三名編導即程步高、徐蘇靈和潘子農；程步高本為上海明星公司資深導演，他是中央宣傳部主任秘書徐蔚南的推薦；後二人原為上海藝華公司的編導，擅長於拍攝娛樂性影片，為左派分子目為軟性論者。彼等亦為上海市文化建設協會的一分子，協會主持人為潘公展，是憑這一層關係而加入中央電影場的。這三位編導來到了這水鄉蕪湖，無所事事，日以高談闊論來消磨了三個多月，只有徐蘇靈有意籌攝漢逐漸形成抗戰中國的心臟，政治部即將成立，部中第三廳將網羅文化影劇界的知名人物。而本應領導電影界的中央電影主管部門，只任用了三名編導，並不是動員而來，完全是靠了人事關係而加入中央電影場的。

民國二十七年十一月，上海戰事告一段落，國軍一再轉移，到了十二月，南京已是岌岌可危，國民政府遷都重慶，中央黨部自然跟著國府走，也把重心安置重慶；作為中央宣傳部屬下的

電影場，漏夜奉命西撤。至是，在南京玄武湖畔兩座現代化攝影棚，遂告永別。兩座攝影棚並未毀於砲火，而是日軍佔領南京後，把它拆毀，以其建築材料運用於防禦工事上。

由於大部分器材設備都安放在蕪湖，所以很方便於裝箱西撤，全體員工一百餘人再加上眷屬、包了一艘運煤船溯江西上，先到武漢，暫在一家貨倉中投宿，大家睏地舖，食大鍋飯，即當家人羅學濂也不例外，這種同甘共苦的精神，在抗戰初起時表現得最為徹底。

這時候的武漢，熱鬧極了，全國文化影劇界知名之士，都集中在那裡，原為軍事委員會政治訓練處屬下的電影股，有擴大的趨勢，因政訓處即將改為政治部，周恩來出任副部長，部內第三廳即將成這些人物的據點。軍委會電影股擴大，且借到了多妻將軍楊森的花園改為片場，稱為「漢口攝影場」。對左翼而言，此為發展左翼勢力的轉捩點；後來「漢口攝影場」再擴大為「中國電影製片廠」，那是不折不扣的成了培養左派分子的溫床。

羅學濂眼見著軍委會的電影股，一切有了著落，且有後來居上之勢，為一勞永逸計，決定遷渝重慶建廠，未三日，羅氏已在重慶覓妥了辦公所在及同人眷屬宿舍，百餘員工在一攬武漢三鎮名勝之餘，即買棹繼續西上了。當時對交通工具之張羅非常困難，這一股逃難中的電影部隊，得以順利西上、而一到重慶即獲安頓，未遭顛沛，實拜羅氏籌謀週至之賜，時在羅氏接任後未半載也。

逾月，一切技術設備安置妥當，惟無片場，但對戰爭新聞紀錄片之生產不受影響。場址設在重慶南岸，為當地黃姓富商之巨宅，面臨揚子、嘉陵兩江之匯，景色宜人。宅後有古剎，朝夕傳來晨鐘暮鼓，益增前途何似的失落感。所幸電影之為物，乃社會科學與自然科學之結合體，雖在如此不太協調的落寞環境中，其對抗宣傳工作上之努力，仍有增無減，完成了另一

套戰事紀錄片《東戰場》。《東戰場》有兩套配片，頗具歷史價值，即英蘇兩國大使向林森主席呈遞國書的實錄影片。

蘇聯提出了一位由軍人出身者擔任戰時中國的首任大使，以利於軍事物資之協助，也表示了兩國睦誼更進一步。這位蘇使，姓名不復記憶，當履新之日，例必由外交部安排向國府主席呈遞到任國書。在民國二十四年以前，中國與列強間之使節，成為公使級，至民國二十四年，國勢日隆，大勢所趨，先後有美法蘇德義日諸國，將公使升格為大使，對中國而言，與各列強之邦交益趨密切，自然樂於升格。由公使升格大使，或由原任公使升任，或另調新使，例必向中國元首呈遞國書。是年也，這位自謙為「監印官」的林森主席，忽然忙碌起來，凡使節呈遞國書，大使級者必由林主席國宴招待，公使級或代辦之類則饗以茶點，然後在國府大禮堂前全體留影紀念，則無分軒輊。

這次蘇使履新，為戰時中國遷都重慶後，第一位來華使節，意義重大，特由中央電影場拍攝成珍貴紀錄片；在以往，只不過拍張硬照而已。舉凡大使向主席呈遞國書之細節，雙方祝辭，全部攝錄無遺。

後，該蘇使並在電影機前發表了對中國的友好談話，對來華侵犯者稱為侵略者，中國人民之奮勇抵抗，則稱為予打擊者以打擊，末了，並親筆簽名一番，表示負責，如果是一個職業外交家，決不會貿然發表對他國有損、對友國有力的辭令，蓋當時的蘇聯與日本，雖有劍拔弩張之勢，但邦交在表面上尚稱和睦也。這位蘇聯大使不脫軍人本色，要說就說，倒也乾脆。不過一年多，這位蘇使被調返蘇，在西伯利亞途中，遭有計劃的覆車橫禍，很自然是政爭之下的犧牲品。

第二位來華履新的戰時大使，為英國的卡爾爵士，因為使節呈遞國書拍成珍貴紀錄片有了先例，此次也不例外。本來在南京時，英國駐華大使為Sir Knatchbull Hugesen（姑譯為赫傑遜，因為英國對外

使節，為了適應駐在國的姓名文字習慣，必然翻譯一個音義兩全的名字，赫傑遜是當時之正式譯名，不能憶及）當上海戰事緊張之際，這位赫傑遜大使因公由京赴滬，由於火車班期不準，改坐他的小轎車，車頂上漆有英國旗徽，但仍遭日本飛機機槍掃射，大使雖告無恙，但飽受驚駭，不在話下。車上彈痕纍纍，是日本向英國示威的囂張姿態，必然引起國際交涉，但當時英國和日本的邦交之密切，較之中英之間更勝一籌，因而大事化小，並且將赫傑遜調回，大使職位虛懸了一個時期，到了二十七年二三月間，才決定派這位卡爾爵士繼任。

卡爾是位職業外交家，當他由英赴渝履新時，偕夫人同行，這位大使夫人長得綺年玉貌，一若電影明星，與卡爾的年齡距離，有若父女。到了呈遞國書的那天，大使御大禮服，其夫人也打扮得特別漂亮，擬隨同大使同往國府呈遞國書，這可難倒了卡爾，這在外交慣例上似未有隨帶夫人同往呈遞國書的先例，但其夫人一定要隨同前往參觀，卡爾拗不過這位如花似玉的夫人要求，乃商於外交部禮賓司，一時也想不出適當的辦法來。因為呈遞國書的現場，除了國家元首、外交部長、國府參軍長、禮賓司長，對方是大使及秘書隨員之外，即無其他人等，說是國府大禮堂兩側的絨幕後，正架著兩具電影攝影機，鏡頭對準了一呈一受的主角，如欲參觀，乃可躲在幕後，一窺如此隆重的情況，同時大使夫人來去國府，概不給予官式的吹號迎送，只派了一名舌人引導而已。卡爾認為難題已解，其夫人的目的是好奇，並不在乎那官式的迎送，反受拘束，當她屏息靜氣躲在幕後參觀時，向著攝影人員表示謝意，但不能出聲，只有擠眉弄眼以表情來示意也。只可惜當時沒有把卡爾夫人的「窺秘」攝入鏡頭，否則必成為最有趣的花邊新聞。無論如何，此次卡爾夫人幕後觀禮，成為當時外交壇坫上的佳話。

《英大使呈遞國書》這部紀錄片，片首有一張字幕，措辭頗難下筆，因片場中人都不擅「外交辭

令〕，而主持人羅學濂欲赴武漢述職，乃命職員就於外交部有關部門。因羅氏曾服務於外部，時在外交部條約司任高職之胡慶育氏為羅氏同窗好友，職員遂往叩胡氏，說明來意，胡在外部有才子之稱，嘗於歐戰後之十年，一揮即就，翻譯了一部《世界大戰後的歐洲十年》，蜚聲於外交界，文章華國，如此瑣屑小事，一揮即就，文曰：「我人對英大使赫傑遜因遭日機侵襲，離職返國，深表遺憾，對新任大使卡爾爵士之蒞臨，中英邦交，睦誼日深，無任歡迎。」妙在「遺憾」與「歡迎」之間，一送一迎，下筆非常得體，不愧為外交辭令之斲輪老手也。

由於羅、胡之間，友情彌篤，舉凡影片中有文字上的疑難雜症，頗多就正於胡氏，於是，胡氏成了片場之友。胡氏在台灣的十餘年間，歷任外交部政務次長，駐外大使，本來對部長寶座，指日可登，一度且代理部務。某次應極峯召詢，見其宿酒未醒，因而未能竿頭日上，實病於劉伶之癖。胡已逝世數十年，其公子負笈美國，一九七三年應台灣大學之邀請，擔任客座教授，於謝師宴上，因豪飲而遭喪身。胡氏父子，皆好酒，友朋召宴，不醉無歸，且對酒之種類，也不加選擇，頗有名士風度；而胡公子正當英年，遽爾因酒喪身，令人惋惜之程度，實不亞於對乃父之悼念也。

正當中央電影場默默於後方的電影工作，對前方的浴血抗戰，也不忽略，曾有五組攝影部隊配合於各戰區。作為中央電影場並駕齊驅之另一電影機構──中國電影製片廠，已在武漢成立，左派知名人士，悉歸旗下，看來陣容強大，且好「自我宣傳」，此為左派仁兄之慣技，兩者相較之下，前者默默無聞，後者風頭十足。

斯時也，在左派的大力發動下，在武漢成立了「中華全國電影界抗敵協會」，雖然這是個包括了國共兩黨的統一戰線組織，而在實力方面仍被左派所操縱，試看協會的七十一名理事中，左派或靠攏左

派者幾達三分之二，例如夏衍、田漢、陽翰笙、司徒慧敏、阿英、陳波兒等，皆為共產黨員；餘如蔡楚生、洪深、沈西苓、袁牧之、孫瑜、趙丹、應雲衛、孫師毅、蘇怡、萬籟鳴等則為共黨同路人。左派對拉攏工作，做起來似較國民黨勝了一步，因此遠在香港的羅明佑和邵醉翁（邵氏兄弟之老大）也被左翼拉過來充當理事，而國民黨方面者，僅有張道藩、方治、羅學濂、鄭用之等寥寥數名而已。如果沒有國民黨的成員在內，那麼，「抗敵協會」成了清一色的左派組織，共產黨大可以自誇一切皆由共黨領導了。

為了中央電影場在編導陣容上的稍弱，僅有周克、余仲英、程步高、徐蘇靈和潘子農五人，周克以技術工作為本位，在默片時代當過導演，但不足以應付有時代感的編導任務，余仲英患有肺疾，程步高與主持人咬不上絃，未數月即離渝赴漢參加第三廳工作了，因此在場的編導制上缺了一名編導，羅學濂在漢口之行，很想物色幾名編導，以壯陣容，但限於編制及經費，只羅致了孫瑜一名，而且說明要孫瑜著手籌攝一部表揚中國空軍戰蹟的故事片。本來孫已籍隸中國電影製片廠旗下，但鑒於該廠編導過多，且為人木訥，不善興風作浪，很想另投中央電影場而展其所長，而中央只有編導五人，以孫在電影界的成就，雖然大家的待遇沒有多大出入，但孫的聲望無形中成了首席編導，此次得羅氏之邀，自然樂於應命了。

孫瑜之參加中央電影場，引起中國製片廠廠長鄭用之的不滿，向羅學濂大興問罪之師，說是自亂陣營，有挖角之嫌，看來鄭用之是有意獨霸戰時電影的唯一領導者，殊不知鄭在左翼的層層包圍中，被牽著鼻子走而不自覺也。基於斯，一家黨營和一家軍營的兩個電影組合，展開了第一次的摩擦。

中國電影製片廠在漢口楊森花園建廠的那一階段，對製片方面頗有成就，曾攝製了劇情片《保衛我們的土地》（史東山編導）、《八百壯士》（應雲衛導演）、《熱血忠魂》（袁叢美編導）等三部，《八百壯士》係由袁牧之、陳波兒主演，袁在主演此片後，在周恩來接談之下，要他尚赴邊區，為「解

放區」的電影工作效力，遂與陳波兒等轉赴延安，組織「延安電影團」，限於器材與人力，成效不大，直到全國易手後方露頭角，所以說，袁牧之在武漢漏了一下就和漢口重慶的影劇界，在形式上脫了節。

有關戰爭實錄的製片，中國電影製片廠製作了「抗戰特輯」多集，在出品數字上似較中央電影場為多，這是拜經費充足人多好辦事之賜。人多好辦事固然是左派奉為圭臬的「名言」，實際上是毛病百出，例如「抗戰特輯」此類實況紀錄片，應以真實為主，人多了，七嘴八舌，意見紛紜，竟然把「明星表演」也插入片中。明明是軍隊衝鋒陷陣之際，忽然加插了幾張明星面孔（當然身穿軍服頭戴鋼盔化妝一番），面相觀眾大喊「殺啊！衝啊！」這批左翼名編導滿以為別出心裁，可以觸發觀眾敵愾同仇之心，殊不知這樣一來，反而削弱了觀眾對戰地實況的信念，僉認為一切都是「假嘢」。

至於中央電影場，如著手於劇情片的籌攝，惟苦無片場。正當舉棋不定之際，忽然來了一位「救星」，此人為亦多妻聞名的四川軍人范紹增，川語咸稱之為范哈兒。彼在重慶上清寺「范莊」中設有室內網球場，堪充片場之用，但中央為了對地方軍人表示好感起見，決不能老著面皮隨意徵用，必須要由業主在出於自願的方式下樂於借用。一切經過，十分微妙。

范紹增的一生經歷，頗多傳奇，民國十九年間，彼赴上海養疴，歡場嬰宛，視為財神爺，蓋范出手闊綽，令人咋舌，彼寓於上海跑馬廳畔新世界飯店，電梯上下，給予電梯司機之小費，一擲十元，滿不在乎！范視金錢如糞土，當然財來自有方，大有用不盡之概。抗戰初起時尚未膺有新命出川打仗，此次自願將室內網球場供作中央電影場作為片場，經過甚為微妙。

造，一則不一定會被上級批准，再則片場建築很可能引為敵機轟炸的目標。正當舉棋不定之際……

二十八、范紹增借片場、汪精衛擅表情

「多妻將軍」楊森，以其私家花園供給政治部所屬之電影股充作片場；而中央電影場在重慶因無片場，頗費躊躇，後得地方軍人范紹增之助，慨將其室內網球場借予，聊充片場，無獨有偶，堪稱佳話！蓋范氏亦以多妻聞也。

范紹增雖多妻，遭累亦多，彼嘗謂：「老婆雖多，然晨間要更換一件襯衫而不可得！」這顯然是基於「妻多夫賤」或係「雨露未能遍施，群雌推卸責任」之故，頗噱。

當中央電影場遷渝後，尚未大規模的展開製片工作，一般同人頗為清閒，常結伴遍遊川中名勝，兼出狩獵，因而結識了這位「好客」的范哈兒（紹增）將軍，這層淵源應從「袍哥」、「幫會」這種關係說起。范在民國十九、廿年間，一度際寓滬濱，頗受當地幫會領袖杜月笙之超乎尋常之款待；蓋范為四川袍哥組織中領導人之一，同為江湖漢子，煮酒論文，不在話下。抗戰既起，大批下江人溯江西上，幫會中人隨中樞赴渝者亦復不少，范以地主關係，自當盡地主之誼也。

時有電影攝師洪某，是否為幫會中人，不詳，惟對幫會中人頗熟稔，職是，可稱幫會之友，貪緣結識了范將軍，言談投機，頓成莫逆，范悉洪某等常出狩獵，大喜，蓋范於戎馬餘暇，亦以狩獵為樂，乃相約聯同出發。

范在川東，富甲一方，因而每次出發狩獵，排場奇大，頗有古代帝王出巡之勝；備有專輪一艘，航行於川江上下，凡至有獵可狩之所在，船乃泊岸，大批人等分別深入山野，各自物色其目的去了。

及返，宿輪上。隨帶有廚司二人，凡與偕行者，可大快朵頤；鬆骨師傅一人，為范本人獨享；講古佬一人，為諸人解輪上岑寂。因而大家談笑風生，上下古今，海闊天空，亂扯一陣，范輒以上海之絢爛生活作為話題，某家舞廳的舞小姐如何如何，某某交際名花之手腕又如何如何，因與獵者大都來自滬上，耳熟能詳，一吹一唱，頗為調和；偶因涉及電影界的種種情形，對范而言，尤大感興趣，頻詢何時在渝拍片？答以片場無似有所待，范稱有室內網球場不知可聊作片場否？就憑這一句閒話，種下了「以球場作片場」的根，片場中人以為范哈兒不過隨便說說罷了，不料在范絕無敷衍態度，經片場中人勘察地方後，只要略加修整，便可應用，於是，中央電影場得以展開劇情片工作。

范之私邸，當地人多稱為「范莊」，地在重慶上清寺，佔地甚廣，皆為獨立性之樓宇，建築宏偉，用以藏嬌，大可分為三宮六院之妙。莊內既有室內網球場之設，其寬宏之程度當可想見，中央電影場借用室內網球場拍片，歷時二年，完成了三部片子，後因上清寺一帶成了戰時陪都的政治重心，黨政軍機關林立，各方需用房舍甚夥，即孔祥熙之宅邸亦設在范莊內，形勢使然，遂將網球場收回，另作他用，中央電影場只有另起爐灶了。

攝影師洪某，在電影界頗具歷史，惟為人稍霸道，除了與幫會中人大打交道外，一般人緣並不太好。時范紹增常與楊虎等遊，楊曾任淞滬警備司令，後因某事件為當道不滿，投閒置散，頗多牢騷，也種下了後來投共的根源；楊亦幫會中人，自然與范哈兒十分投機，在范尚未出川投入抗戰陣營時，日與楊虎等「趣」味相投人物，過著逍遙自在的寓公生涯，就在這個階段中，洪某與彼等甚為接近，有意無

意地成了范的「馬仔」，當太平洋戰爭爆發後，一般製片工作陷於停頓，洪某即放棄了歷時二十餘年的影視工作，正式投入范氏門下，供其驅策，清客甚多，以粵語言之，即「傍友」是也，也因此，洪某在這一場合中送了一命。

那時已是民國三十五年，復員伊始，范哈兒等都來到上海，洪仍追隨，是年春夏之交，洪忽被人狙擊斃命，成為轟動上海的無頭命案，報館記者窮搜命案始末，然無結果。治安當局初則追緝兇犯，繼則輕描淡寫，到最後則不加聞問了。蛛絲馬跡，耐人尋味，自然是有內幕文章。

歸根結底，是洪某觸犯了幫規，盛傳有兩種可能性而遭殺身之禍：一為「黑吃黑」；一為與范之妾侍有私。而對後者之說更甚囂塵上，兇手是誰，呼之欲出，事後由杜月笙出面「擺平」，於是大家對這件命案，不加追究，也即不了了之。

如果因與「事頭」之妾侍有私，而遭殺身，那頗有太歲頭上動土，多少有點咎由自取。人，對於兒女私情，若不自私，天誅地滅。以往，山東督軍張宗昌因其妾侍與副官相通，慨贈巨金，藉以成全好事，而范於早年因其妾侍與一家庭英文教師有染，初則嚴懲，繼則贈金囑其離渝，凡此種種，言者鑿鑿，真相如何，只有存疑，蓋人畢竟是自私的，怎能把自己的床頭人送於他人而甘心自戴綠色帽耶？

洪某屍骨早寒，其在電影攝影術上之貢獻，不無可取之處，卒以不甘寂寞，能於社會的那一個圈子裡嶄露頭角，終因迷惑於財色，波譎雲詭之圈，設或事主忠耿，或可平步青雲，能於社會的那一個圈子裡嶄露頭角，終因迷惑於財色，違反幫規，為幫中大忌，一槍畢命，命耶運耶？

有《秋海棠》一劇，劇中結構，與上述事件頗多巧合，《秋海棠》劇者，似在發掘愛情的真諦，洪某之過於霸道，當不能與《秋海棠》劇中人同日而語也。

中央電影場有了片場之設，緊鑼密鼓，準備大開拳腳，惟對戰事新聞紀錄片之出品，也不放鬆，

因此，繼《淞滬前線》、《東戰場》之後，又推出了一部《活躍的西線》。時戰事重心似在西北一角，歲月磋

跎，無從證實，時在武漢之中國電影製片廠，亦有類似材料之戰片，該廠在左翼氣氛包圍中，自然特別

強調平型關一役；八路軍若干將領，登上銀幕，是為國共合作抗日後中共將領亮相第一回，而中央電影

平型關一戰，中共亦與斯役，左翼人士力捧中共軍隊在平型關打了一場漂亮的勝仗，真相如何，

場以立場關係，輕描淡寫，一筆帶過。

《活躍的西線》片中有國軍在山谷中追搜日軍棄甲而遁一幕，十分有趣，攝影師拍得「假」而逼

真，場方負責人以該攝影師頗具頭腦，下令加薪，以資鼓勵。殊不知此種材料，都係表演性質，有失真

實，倘作國際宣傳，必將貽笑友邦。綜觀八年抗戰，如能攝得真實戰況者，可謂寥寥無幾。眾所周知，

凡戰事進行之最適當時間，不是拂曉，便是薄暮，而拂曉薄暮時光，對攝影而言，皆因黯淡而不能感

光，何來真實鏡頭？即「台兒莊」一役，等到戰事告一段落後，李宗仁站在台兒莊車站的路牌前，接受

中外記者的攝影與歡呼，因為該戰場的最高指揮官，這陣風頭自然讓他出盡，但無新聞價值意義；如

果能攝取了軍士浴血與敵爭奪台兒莊車站，那麼，新聞價值與意義皆十分重大了。

與《活躍的西線》同時映演的一套配片《新路一萬里》，因與汪精衛有關，似有一提必要：緣民

國二十六年春初，中央為了溝通與各省的關係，消除成見，謀求團結，時京滇（即自南京至昆明）公路

方告完成，由中央組織一個親善團體，逐省訪問，團由汪精衛（當時似任中常會主席）策

動，由褚民誼率領，全團二百餘人，網羅了各機關的代表及全國文教界代表人物，分乘大巴士（相當於

今日的旅遊車）十餘輛，由南京出發。事先在勵志社由汪精衛授以團旗，以壯行色。經安徽、江西、湖

北、湖南、廣西、貴州、再分成兩團：依赴雲南；一赴四川。此一盛舉，頗堪重視，一方面展示了全國的交通網已經完成，另方面對廣西、雲南、四川三省的地方割據勢力，頗有安撫之意，而更大的意義，似在向虎視眈眈的東鄰，報以顏色，一旦戰起，大可以說：「我們團結了，我們有準備了！」而這些公路網的完成，的確有助於後來的長期抗戰。

各地地方政府，以中央如此鄭重的組團訪問，當然也要隆重招待，凡抵一地，老百姓在地方官組織下，夾道歡迎；但是，中國是一個貧窮的國家，除了魚米之鄉的湖南、安徽等地尚可溫飽外，其他地區，衣不蔽體者有之，面有飢色者有之，因此在歡迎行列中，鵠形鳩面，鶉衣百結，頗有嗷嗷待哺之相；堂堂中央大員，目睹此情此景，能不有動於中耶？

無論如何，這是一次成功的訪問，雖不能消弭中央與地方的隔閡於一時，但畢竟全國的交通是四通八達了，中央電影場曾派攝影二組，追隨團體行動，凡各省風光，公路要塞，經建設施，均搬上鏡頭，正當抗戰領導重心，及時推出了這部與西南極有關係的紀錄片，良有以也。後來蘇日兩國均徵集了這部片子，因其頗多地理上的參考價值。蘇聯是正式向政府以蘇片相互交換的；而日本亦獲得了此片，是在汪精衛政權成立後，幾經周轉，獲得此片，加以翻版，作為日軍在西南作戰時之地理參考，這一層，當非製成此片者所能逆料也。

汪精衛，在政治上是風雲人物，在銀幕上是出色演員，因為他的一舉一動，極具戲劇意味，無論是在各種集會上的演講、或出巡、或主持某種事物，當攝影師把開麥拉對準了他，刺刺作響，決不會影響到他的情緒，談笑自若，旁若無人，如果易以其他要員，由於開麥拉的刺刺作響，不是影響了他的情緒，便是雙目注視鏡頭，就失卻了要員那股意態自然的作風。凡開麥拉對準要員而頻頻看鏡頭者，當以

前副總統陳誠氏為最，陳氏在思想上服膺蔣氏，忠貞不貳，在行動上也極力模擬蔣氏，一舉一動，唯妙唯肖，尤其在鏡頭面前，則更要表現得突出一些，即蔣氏的一些習慣性小動作，都在模仿之列，例如微微咳聲，端正站著，然後是「這個是……這個是……」發展下去，成為政壇佳話，陳氏畢生喜與記者論交，當然，攝影師自然也是他心目中的歡迎人物，當他出長軍事委員會政治部部長時，便是中國電影製片廠的頭頂上司。

現在，且談談汪精衛離渝前的一幕，雖與影劇無關，但也可以一窺政治鬥爭的橫斷面。當民國二十七年四月間，國民黨在武漢舉行臨代大會，通過了黨中央設總裁副總裁制，藉使領導者具有決定性的權力，汪氏為副總裁，在形勢上無可非議，但在汪的心理上已投下了一個陰影，耿耿於懷，言談之間，似對黨中央設立總裁副總裁制頗有異議，嘗謂中央既有中政會、中常會（時汪任兩會主席）何必再添枝葉，因而大感不滿，但為了全民抗戰，隱藏了不滿的痕跡，以免被譏為自亂陣營，蓋汪氏於抗戰初起時，曾發表過不少膾炙人口的抗戰言論也。

初曰：「和平未到絕望時期，決不放棄和平；犧牲未到最後關頭，決不輕言犧牲。」時為七七事變後不久，中日大戰有一觸即發之勢，惟中央在忍辱負重的處境下，只有發表如此極具外交辭令的文告，不六不卑，傳誦一時。繼而八一三淞戰爆發，全民沸騰，遂有全面抗戰之舉，汪氏又發表了「實行焦土抗戰」、「爭取與國」的言論。未及一年，言猶在耳，而汪卻作了一百八十度的轉變，倡議和平；這究竟是他的曲線救國呢？抑或惑於權力慾的作祟？

蔣汪之間，合而分，分而合，由來已久，但大家皆能以國家為前提，或捐除成見，或衷誠合作，這要看大環境的如何而決定；然在汪的心理，稍不愜意，就表不滿，在心裡深處打下了千千結。

民國廿四年，中央舉行某屆中全會於南京，汪遇狙擊，凶手為冒充某通訊社之記者，正當全體中委在大禮堂門前全體留影的一剎那，槍聲響處，汪氏中的。本來汪與蔣氏並立中間，適時蔣氏因事未出，則由汪於中間站著了，事後蔣步出走廊向陳璧君慰問，陳語中帶刺，曰：「蔣先生，何必要這樣呢！」當時情景，蔣氏只有默然不語，及後，京中盛傳此舉為陳系所策動，陳系曖謗，也無從置喙，直到抗戰中葉，才水落石出，汪案實係陳銘樞的組織下所策動，時汪已離渝另設政權，附敵有據，自然屬於「皆曰可殺」之類了。

汪既有心病於前，又為了不滿總裁制於後，耿耿於懷，汪雖不明言，其意向已昭然若揭。蔣氏綜理軍政，權高一切；而汪氏領導黨務，則可分庭抗禮。茲者有了總裁制之設，似乎有點「屈居」之勢，基於權力慾望，便有俟機而動之念，當日挨近衛聲明發表後，汪或明或暗的在通款曲了。

為了在政治上獲得徹底性的勝利，汪在離渝出走之前，佈局周詳：是年十一月，乘蔣氏出巡之際，汪即發動爭取中委，相率離渝，另唱反調，如果他爭取的中委能超過半數以上，以後在南京組府，聲勢自然不凡，難免造成了北伐前後寧漢分裂的局面。；所幸，大部分中委不為所動，汪的班底自然不能和重慶相比，終於成為了偽組織。以下便是汪離渝出走前到處爭取中委的一幕，千真萬確，姑作掌故觀。

有東北籍中委（可能是常委）朱霽青，早年在東北辦理黨務有功，後來又是屬於西山會議派，則與汪之改組派不無聯繫，朱與北方籍的中委中頗有影響力。抗戰後朱居重慶，已年逾六旬，未出任實際職務，居於重慶南岸楊家山，過著悠閒但也很清苦的生活，筆者有友人亦居斯處，經營農場，與朱氏毗鄰而居，朝夕相處，頓成忘年之交。

某日，有貴賓上山來。朱以鄉居簡陋，從無達官貴人造訪，今日三人大轎抬一貴人來，且有衛士一人，隨從一人，事非平常。在重慶，一般人上山所登之交通工具，俗稱「滑竿」，僅幾根竹片組織而成，由兩人肩抬，如係三人或四人所抬者，係根據「滑竿」之方式改良，可稱山轎，座位舒暢，仍由二人肩抬，過了一程，則由另一後備轎伕更替，如此可以增加行程速度，凡御此類山轎者，非富即貴。朱氏見有貴人來訪，大有蓬蓽生輝之感，貴人者即汪精衛也。

朱氏對汪氏行動，已略有所聞，因囑筆者之友人暫避，俾便於談話。友人年輕無知，就朱氏臥室中翻閱書籍，而與朱汪談話所在（極簡陋的客廳）僅一板之隔，因而彼等交談，清晰可聞，倘易以今日，鑒於「水門事件」能丟了尼克遜的紗帽，則友人也犯下了「竊聽」之罪，一笑。

朱汪寒喧既畢，正題開始。

汪：「蔣先生所作所為，兄弟深感不滿，盼大家另謀妥善對策。」

朱：「蔣先生所作所為，本人也頗不滿，惟個人年老無能，當非對方之對手也。」

汪：「那麼，端賴大家來共商對策。」

朱：「願聞其詳。」

汪：「我軍節節敗退，近衛聲明，正是共謀和平的好機會，朱先生以為然否？」

於是，啞場片刻，朱始續答。

朱：「本人認為在政治上的意見相左，可作公平的競爭。」

至此，場面尷尬，又無茶煙饗客，片刻之後，汪終於又出新招。

汪：「朱先生應衡情度勢啊！」

朱：「情勢如此，老朽無能為力。」

汪：「兄弟此次專程拜訪，區區不獲先生採納，設或兄弟離渝後，今後恐對先生不利。」

朱：「中央委員係由選舉而產生，其將奈我何！」

汪精衛眼看著這幾招不為朱霽青所動，只好快快辭去，朱氏送至門口，互道珍重而別。

又過了一陣子，即距離汪訪朱的十餘日之後，朱宅又有貴賓造訪了，此次是四人抬的山轎，另有衛士多人，有開道，有尾隨。既抵朱宅，朱迎於門外，赫然為蔣委員長也。

寒暄既畢，展開正題，蔣氏尚未發言，朱已先入為主。

朱：「蔣先生光臨寒舍，我已明白來意。」

蔣：「啊！」

朱：「際茲國家危急之秋，汪先生的動向，我不敢苟同，我已經回絕他了！」

蔣氏是出乎意料的有了收穫，寥寥數語，可窺其餘，蔣露笑容而辭出，朱請上轎，蔣稱不敢，遂與朱挽手同行，直至山腰而告別。

基於前述，汪精衛不僅走訪了朱霽青一人，凡對中樞有影響力的中委，均在拜訪之列，換言之，凡汪所造訪者，蔣氏亦必作禮貌上拜訪，政治競爭，如此而已。

朱霽青於大陸易手後，適在西北，未及撤離，後輾轉至北京，周恩來聞訊為之洗塵，後聞毛澤東曾相約召見，朱拒之，周以不願強人所難，事遂寢，後朱經天津香港而赴台歸隊，在台中過著恬靜生活，於默默中逝於台中。

再說汪精衛離渝赴越南河內，發表艷電，中央把他開除了黨籍，但並無對他作具體的處置，反之，蔣氏曾命谷正鼎（立法委員，已逝世）赴河內，親詣汪，並送上出國護照，朱子家先生在《汪政權的開場與收場》中述及谷正鼎兩度赴河內詣汪，實誤，因谷氏在台灣，曾在某雜誌中為文回憶斯事，對赴河內之任務頗有誠惶誠恐之感，其目的僅在致送出國護照而已。又汪離渝赴越經昆明時，曾與龍雲通過款曲，惟中樞對龍雲與法國政府有一默契，任由汪精衛借道而過，有謂龍雲曾致送旅費一筆於汪，證諸在場人員，後來在台灣任立法委員之裴存藩稱，已不復記憶。裴為雲南人，早年在南京中央黨部供職，戰時在雲南省黨部任書記長。

或謂汪之組府，實因曾仲鳴被刺斃命而起，此點頗有疑問，曾之被刺，係軍統行動組的「正義」行動而誤中副車，當非蔣氏授意。鑒諸汪於離渝前的佈局，遍訪中委，爭取同情，俾造成分庭抗禮之局面，則其動機早具有與日本「和平相處」另唱對台戲了。

二十九、重慶時代的「中製」與「中電」

民國二十七年春，中央舉行中全會於重慶，假上清寺國民政府大禮堂舉行開幕禮，中央電影場奉命在場佈署燈光，俾將實況攝成紀錄電影。斯會由蔣氏主持，時汪精衛尚未入川，行禮如儀之後，蔣氏登主席台，對國府主席林森及五院院長、暨年高之中委，禮貌地延請登台就座，如于右任、戴季陶等，均欣然安坐台上，獨孫科謙辭，與全體中委佇立台下，靜聆蔣氏發言。

蔣氏畢生對電影事業興趣甚濃，希冀以電影工作配合黨的宣傳工作，期望甚殷，因而中央歷屆重要集會，必以電影紀錄無遺，特別是使人歡欣的各種慶典，蔣氏亦樂於躍登螢幕。惟是次集會，情況大異；初，即命在場之電影工作人員將燈光熄滅，換言之，斯會無須拍攝電影。雖無影可攝，惟蔣氏之發言仍有錄音機照錄不誤，蓋此次之發言，完全對黨內同志而言，對外概不發表，報章也無記載。

原來蔣氏早已擬就了對全體中委大加申斥的談話，大意是謂國家進入戰時狀態，未來發展日趨困難，而我僑同志中不知自愛者比比皆是。生活糜爛，紙醉金迷，實非革命同志應有之態度，中央委員應為全黨同志之表率，不知自律，惟有自取滅亡。雖未指名道姓，然在台下之若干中委中，面紅唇白者有之，默默唏噓者有之，大家心知肚明，這頓挨罵，實在活該。

況自共黨參加了抗戰陣營，對方以一股新生的力量，處處在爭取全民之同情，獨執政黨的若干中委

不自檢點，相形之下，能不見拙，繼著傳出了張道藩被摑事件，很可能是左派人士放出來的空氣，是配合著蔣氏申斥全體中委後的「求證」；繪聲繪影，說是張道藩因與影星白楊來往過密，密報蔣氏，致遭申斥，且摑了一掌。真相如何，無人親聞目睹；惟證者蔣氏以往對屬下愛寵，由於愛之深責之嚴，或予痛斥，或予摑掌，容或有之，且在預見的未來，對被斥者必予重用，亦有所聞。惟此次張道藩之被摑，應付存疑，因張氏為國民黨人中唯一對文化界的領導人物，對影劇界人士之過密在所不免，左派人士出此一招，旨在揭發國民黨人士之瘡疤，此次藉以打擊張之聲望，使文化界人士對張「另眼相看」。如屬實，左派之奇招突出，可謂不遺餘力。

張氏畢生，廉潔可風，對文化宣傳工作結不解緣，除了領導全國性的美術協會、作家協會、文藝協會等等之外，其在戰時之實際職務，先後出任教育部次長、中央政治學校教育長、中央宣傳部部長等職，大都與文教有關；因此，張氏在國共文化業務上的競爭，實為左派的眼中釘。

如果要描述張氏的羅曼史，當以與蔣碧微之戀頗多低徊之感。五十年前蔣著回憶錄第二部《我與道藩》，對二人之戀情始末，描寫細膩。時張氏在台灣任立法院院長，蔣則以院長夫人姿態出現，雖不合法，但合乎情。後來因為張的法籍太太由澳洲返台，蔣黯然引退，雖斷亦亂，蔣在淒迷境況中寫下了回憶錄，頗多發洩未了的哀怨，接近張氏者稱此係偽作，然資料翔實，捉刀者另有其人，為章君穀，原名張國鈞，為台灣知名的人物傳記作家。《我與道藩》一書之發行，對張的政治生涯或多或少有了影響。

張道藩與蔣碧微之戀，再加上蔣碧微與徐悲鴻的啼笑姻緣，哀艷纏綿，情節曲折，實為近八十年來藝壇上不可多得的愛情故事。現徐張俱已作古，如果把他們的故事搬上銀幕，相信頗能引人入勝也。

再回頭說到中央電影場有了片場，從民國二十七年至二十八年這兩年間，共完成了三部影片：《孤城喋血》、《中華兒女》和《長空萬里》。到了太平洋戰爭爆發，劇情片的製片全部陷於停頓，換言之，八年抗戰期間，中央對製片事業由於客觀環境上的束縛，未能發揮了電影報國的意願，不無遺憾。

民國二十七年春夏之交，《孤城喋血》開拍，編導為徐蘇靈，演員均未見經傳者，姑略。故事梗概係敘述上海戰役中姚子青營長死守寶山城的史蹟，照說應該有他可歌可泣的一面，惟編導者患於「空中樓閣」的想像，致全片完成後，使觀者無真實感覺。這也難怪，當時的編導人員一味在口號式的方式內兜圈子，既無「下放」，也不「體驗」，戲劇是表現人生的，要從真實生活中提煉出來，只憑想像，怎能拍出好戲來也。

同年，在香港也有類似的題材拍了一部《血濺寶山城》（粵語片），此片由蔡楚生編導，陳雲裳、李清主演，相信與《孤城喋血》較量一下，決不遜色，這是基於編導演三方面的功力，決定性的遠勝於徐蘇靈的功力。

提起徐蘇靈，出身自上海藝大（三十年代培養左翼青年的溫床），真正是一家壽命甚短的野雞大學，此人從事影劇工作，十分大膽，不管成敗如何，都去嘗試，這頗有藝術家的灑脫作風；但對作品的成效如何，沒有進一步的推敲，那就表現了不負責任的浪漫態度。此人本在潘公展的上海市文化建設協會任事，時當一九三五年至三六年間，上海藝華影片公司，在拍攝了左聯陣線操縱下的十五部硬性片子之後，十五部硬片中只有一二部比較略軟的，這一陣「硬」仗打不下去了，遂有「搗毀藝華」事件，左聯稱為電影界的白色恐怖，實際上另有內幕，前文中已屢有提及，茲不再贅。藝華公司改變方針，只有羅致非硬性的電影工作人員，藉使營業起色不致使公司半途執笠，後被左翼目為軟性分子的徐蘇靈、潘

子農、黃嘉謨、劉吶鷗等，都投效藝華旗下，也就是徐蘇靈正式成為電影圈中既編且導又演的全材。

以徐蘇靈早年在上海藝大混過，後與另一位「南國」時代的劇人陳凝秋，相率遠赴西伯利亞邊境，等待機會，偷渡投入蘇聯的懷抱，如此說來，徐在思想上頗有「國際共產」的傾向。赴蘇不成，只有返滬。

徐後來成為國民黨黨員，又參加了以娛樂為前提的後期藝華公司，不知在他的矛盾思想中能否獲得統一。

徐蘇靈在藝華公司先任編劇，編了一部《新婚之夜》，此片由袁美雲、王引、周璇等主演。繼則執導，只拍了《小姊妹》與《海天情侶》兩片。嘗在劉吶鷗編導的《初戀》一片出任小生，也就說明了徐在外表上尚稱不俗。無論在質或量，徐在電影界所佔地位並不太隆，因此他編導的《孤城喋血》不能獲得成功，自在意料之中。

徐蘇靈自參加戰時的中央電影場，經此一片導演之後，頗多空暇，徐頗不甘寂寞，幹勁充足，與吳鐵翼等組織過「上海戲劇工作社」。當時戲劇工作重心尚在武漢，「上海戲劇工作社」在重慶也有數次演出，多多少少引起了重慶業餘劇運的熱潮；徐也辦過雜誌，可稱多才多藝，不過無論搞戲搞出版，都是虎頭蛇尾，一陣驟雨之後，便無下文了。

民國三十年，西藏達賴喇嘛舉行坐床大典，中央特派吳忠信組團前往祝賀，全團凡十餘人，徐蘇靈偕同攝影師亦與焉，本來，這個世界屋頂的西藏，正可以利用電影鏡頭，揭開了這神秘所在的面紗；但是，徐等此行，除了把坐床大典及拉薩廟宇風光，一鱗半爪攝入鏡頭外，無何足取，後來勉強編成了一套《西藏巡禮》，僅僅巡禮而已。時馬思聰已在重慶，特為此片寫一組曲，作為全片配音之用，惟馬本人從未踏進西藏境內，僅憑一點資料與想像，這首組曲（後來也有交響樂隊演奏過）好比床底下放風箏──其高度有限也。

後來徐蘇靈被中央宣傳部電影事業處任為科長，搞電影行政，又兼任中央日報採訪主任。照說他在國民黨內具有強烈的黨性，可是到了上海易手前夕，他卻態度曖昧，主管當局已把他的家眷從上海接到了香港，徐則遲遲不行，甘心投共，其眷屬見多天未能相共，也只有重返大陸。原來徐愛上了小姨，一筆糊塗帳，如何清算，容後再表。

民國二十七年五六月間，孫瑜參加了中央電影場編導陣容，隨後高占非也從武漢來渝，為中電羅致，並且有約在先，高是專誠為孫瑜執導的空軍片擔任主角的，高在漢口時，曾為中國製片廠主演了一部《熱血忠魂》，高出身行伍，飾演軍人，自然非常勝任，斯時之武漢，雖成為抗戰中國的心臟，然很多人都想往重慶跑，高便是其中之一；既有中電羅致，便欣然就命。不過，有了小生，尚無花旦，美中不足，中央電影場鑒於武漢的中國製片廠，無論編、導、演，陣容鼎盛，形勢上不能相比，雖然說是黨政原屬一體，但在小單位之間，誰都想比一個高低，何況電影工作是極為大眾所注意的一環。

說也湊巧，白楊、趙丹等組織了流動劇團在成都等地跑碼頭，不籍隸於任何單位，開銷無著，頗感狼狽，輾轉來到重慶，中央豈可袖手旁觀，也不考慮及任何人的思想與立場觀點，抗戰第一，遂由場方呈准中央宣傳部，把這批流浪劇人全部羅致旗下：編導有沈西苓；演員有白楊、趙丹、顧而已、孫堅白、施超、魏鶴齡等；技術人員有朱今明（此人為老共，在大陸易手後暴露身分，在影劇方面頗為吃得開）等凡廿餘人，同時金燄、王人美夫婦也由香港間到來渝，一律投入中央電影場旗下。如此一來，陣容之強，原處上風的中國製片廠的陣容，顯然有點減色了。好在這些明星編導，都是公教人員待遇，彼此相差有限，也沒有什麼跳草裙舞之類故意自抬身價者，這是由於大家都戴上了抗戰的帽子。

有了人，有了片場，自然也有經費，繼《孤城喋血》之後，孫瑜著手編導《長空萬里》，沈西苓籌備拍攝《中華兒女》，說實在的，這些編導從未到過前線，也沒深入民間，那麼怎樣去編導表揚神聖抗戰的影片呢？「閉門造車」是也。

雖然如此，孫瑜倒下過一番功夫，中央電影場曾商請航空委員會（即後來的空軍司令部）指派專員協同「造車」，後來派了一位謝某來場，協助孫瑜尋找資料，並備諮詢。其實，謝某所述者，大都是老百姓耳熟能詳的空軍戰蹟。抗戰初起時與日機周旋而揚威中外的空戰人員，如高志航、樂以琴、閻寶文、李丹桂、陳天民等壯烈成仁的故事，要在一部影片中表露無遺，很難滿足的，孫瑜就這些材料一再提煉，編成了《長空萬里》。謝某出身航校，不去參加空戰而到電影場裡來「造車」，看來是在空軍陣營裡的問題人物，身材結實，腰配手槍，儼然是飛將軍姿態，與上文述及的洪攝影沉瀅一氣，張牙舞爪，為同儕所不滿。

《長空萬里》在拍攝期間，可說是多災多難，在出發昆明外景途中，先遭覆車之禍，到了昆明又發生內鬨，就是洪某謝某起了帶頭作用，毆打帶隊人員，攝片進行幾乎中途腰斬，弄得主管人員頭痛萬分，主管為一好好先生，碰上了這種「流氓」作風，好比濕手沾麵粉，不知如何來洗乾淨。

後來，該片終算完成了，先天上由於劇本之不夠健全，就算是陣容浩大，也無濟於事。全片角色計有白楊、高占非、金燄、趙丹、顧而已、施超、王人美等，羅維也有份，只是一名閒角而已。因而成績麻麻，反不若抗戰紀錄片《淞滬前線》之類受人歡迎也。

沈西苓編導的《中華兒女》，同樣是在「閉門造車」，分四段故事，由趙丹作講古佬般敘述出來，陣容頗不俗，計有趙丹、施超、陳依萍、顧而已、白楊、魏鶴齡、潘子農等。第一段描述「一個農民的

覺醒」；第二段是「淪陷區公務員臨危不屈」；第三段「抗戰中的戀愛」；第四段「游擊女戰士」。故事梗概全無根據，僅憑杜撰，自然沒有感人的力量。比較起來，中央電影在抗戰最初三年間完成了這三部片子，《中華兒女》在戲劇組織上略勝一籌，由於發行網的未夠健全，這些片子都在「聊備一格」中很容易使人淡忘。

勝利後，應該把這些片子在復員區推廣一下，但大家飽嚐了八年慘淡的歲月，對這類過時而且不切實際的片子不感興趣，索性不予發行，只有一部《中華兒女》曾在上海首輪南京大戲院放映，那是因為要推出《公審陳公博》熱辣辣的新聞紀錄片，把《中華兒女》作為配片。

於此，略談談汪政權裡幾個巨頭公審的情形，中央電影都把這些經過攝成紀錄片，無論是重慶飛來的、地下爬出的，以及一般的大眾，都想一睹昔為「朝」中顯要今為階下囚的漢奸真面目，所以這類公審影片，一經上映，極為轟動。

民國三十五年春夏之交，大規模的肅奸工作展開，最為惹人注目者當推公審陳公博、陳璧君、褚民誼、王揖唐、梁鴻志、丁默邨、繆斌、梅思平、林柏生、周佛海等，這些審奸經過、中央電影場均派員有計劃的在場攝成影片，因而對這些階下囚的一舉一動，有的侃侃抗辯，似有功於抗戰；有的早置生死於度外，有的覷覦膩作狀，凡此種種嘴臉，在鏡頭面前表露無遺。

曾擔任肅奸案中陪審席的石美瑜，他是代表國防部出席的，後來在台灣掛牌做律師，他有個妙喻說是：今天我們在這裡公審他們，那是因為抗戰勝利了；反之，我們就要被他們審判了，成王敗寇，古往今來均作如是觀，政治變遷，就是這麼一回事。

公審陳公博案件，轟動遐邇，位處蘇州的江蘇高等法院，人山人海，由於中央電影場在場錄攝影

有聲影片，燈光照射，公堂之上，恍若片場，主審官為趙琛，檢察官的起訴書，均屬老生常談，無新鮮感，反正身為階下囚，欲加之罪，何患無辭也。陳衣灰色夾袍，頭戴船形帽，態度自若，其自辯書長達數十頁，其焦點只有一句「網開一面」之想，一般觀察家預測，陳之罪狀充其量被處無期徒刑，結果是被處以極刑。

陳在行刑時意態自然，大可以說是「視死如歸」。這部《公審陳公博》的有聲電影，在南京大戲院映演，大公報為文記述其事，認為聲光並茂，從真實中看到了人生百態，因而，那部配搭的抗戰電影《中華兒女》便顯得黯然無光了。

褚民誼被審時，往往語無倫次，有一點似有「表功」嫌疑，他說：當年國府見都南京，一般建築物的飾色，均以青白兩色為主，這是基於黨徽青天白日之故，自他們「還都」後，均改飾紅色，藉增輝煌氣概，褚對改色之舉，頗為自豪，但於事無補，後被處極刑，執行時，記者雲集，開麥拉卡擦不已。褚臨行前尚稱鎮靜，頻頻向攝影記者揮手，要他們不必浪費菲林，蓋此輩記者群中，有不少是在褚任行政院秘書長時追隨左右的人物，當褚當年提倡踢毽子、放風箏，為美人魚楊秀瓊執韁，唯恐攝影記者不擺鏡頭，江山依舊，人事全非，誠此一時彼一時也。

公審陳壁君時，旁聽席上有陳之家屬，當陳作潑婦罵街式的強調了汪先生當政時的米價若干，而今天的米價又是若干，意在獲得旁聽席上的「喝采」，果然響起一陣掌聲，是否有其家屬在起帶頭作用，姑存疑，主審官當即擊桌申斥，因為旁聽席上有人滿之患，無從辨別帶頭作用者，否則必將控以藐視法庭之罪。

繆斌是汪朝時的省長，當他聆聽庭上判詞，處以極刑，當堂變色，雙腳發軟，幾成癱瘓狀態，實在不能和陳公博的一人做事一人當的意態鎮靜也。當陳公博聆聽庭上判詞，將處以極刑，只引起他臉上

一陣青白之色，但片刻之後，即恢復正常，並謂彼早已陳詞在先，庭上如何判決，決不上訴，庭上則稱「這不受法律拘束」。

只有周佛海在南京被審時，並未拍攝電影，這是因為他擔任過中央宣傳部代部長，部中人物大都為周的部屬，為了保存「老上司」一點顏面，特別暗示給中央電影場的工作人員，不要把周案渲染過甚，這也算是在嚴肅法律以外的一點人情味。

茲者再回述重慶時代的電影事業動向，時為民國二十七年十月，原在武漢相當活躍的中國電影製片廠，迫於戰事形勢，亦遷移重慶，因為經費充足，不久就在重慶兩路口的純陽洞，興建廠房，並在片廠附近建造了一座抗建堂，作為經常上演話劇之用，一切進行頗稱順利，當中國製片廠初遷重慶，中央電影場以同業關係，曾由場中執筆人士在報上披露了〈迎中製遷重慶〉一文，至是，中國電影製片廠遂被簡稱為「中製」，而中央電影場之簡稱「中電」由來已久，「中製」當局認為如此簡稱，不切實際，幾度要求「中電」相率不用簡稱，要則直稱「中國」及「中央」，但這篇文章使人有了先入為主的觀念，無法更易矣，大陸易手前，「中電」首先部署在台灣建廠，沿傳至今，仍簡稱「中製」，而「中電」已成歷史名詞，因為目前在台的中央電影事業公司，已幾易其組織與人事，簡稱「中影」較為妥切，而「中電」之簡稱，易滋誤會為電力公司電話公司等之稱謂也。

中國製片廠附設有「中國萬歲劇團」，自民國二十八年之後，對話劇活動推動甚力，中央電影場不甘示弱，就場中班底也組成了「中電劇團」，於是，兩家國營電影機構亦展開了話劇運動的對台戲，不過雙方對重慶的話劇運動都有過貢獻，這是指撇開了思想與立場的觀點而言。

三十、八年抗戰中左右派相安無事

重慶時代的話劇運動，蓬勃一時，為中國話劇發展史上，寫下光輝的一頁，而促成此項話劇活動最力者，當推中國電影製片廠所屬之中國萬歲劇團以及中央電影場附設之中電劇團；蓋當時一般職業性或業餘性的劇團頗多，如有演出，限於人力物力，不時須向「中萬」或「中電」藉將，或予以演出技術設備上的支持，才能相得益彰也。

提到中國萬歲劇團，以其人力物力，遠勝於其他劇團，且自設劇場名「抗建堂」，因而在重慶的演出次數，亦較他團為多，惟其成立，當溯源於民國十四年黃埔同學會之「血花劇社」。何以會易名為「中國萬歲劇團」？有一段古也。

黃埔同學會之「血花劇社」，與北伐時期的政工宣傳是分不開的，後來開府南京，黨軍的政工部門改組為「政治訓練處」，「血花劇社」也演變成直屬於政訓處的「怒潮劇社」，社中且有交響樂隊之設；時值江西剿共時期，自然配合著當時的政治形勢，重點放在江西南昌一代的軍民宣傳了。

該社附設的交響樂團，班底是黎錦暉領導的明月歌舞團裡的樂手，因為劇社主持人與黎錦暉等都是湖南老鄉，正當歌舞團解散，一批樂手即將星散，劇社主持人鑒於老鄉關係，即羅致旗下，為國宣勞，想不到這些專為「妹妹我愛你」吹吹打打的，一變而奏起慷慨激昂的進行曲來！反正各式樂器只要配合

著五線譜上黃豆芽綠豆芽的變動，無論是靡靡之音抑或是激昂樂曲，依樣照奏可也。這支樂隊從成立到解散，為時甚暫，因為那班樂手，不習慣於刻板的軍事管理，還是回到「妹妹我愛你」脂粉陣裡去啦！

直到抗戰前夕，「怒潮劇社」與電影股都屬於南昌行營政訓處，抗戰發生後，都遷到武漢，改隸政治部，由於電影與戲劇有著密切關聯，與其說是兩個單位，毋寧說是一個單元。民二十七年秋，「中製」西遷重慶，正在建廠的時候，「怒潮劇社」在重慶著時露了一下。

這時候，「中製」的編、導、演，「怒潮劇社」需要演出，傾全力以赴，首次在重慶演出集體創作「為自由和平而戰」全劇分三部曲，旨在配合「抗戰第一」、「當兵第一」和「前線第一」，成績尚可；但由於過份口號化，未能掀起觀眾的熱潮。

是劇導演王為一，若與應雲衛、史東山等相比，在影劇歷史上似晚了一輩，但王在思想上則比他、史等進了一步。在三十年代中葉，已在上海左聯領導下滲透進電影公司，其予人印象甚深者，厥為與金山合演的《狂歡之夜》一片：金山演偽欽差大臣，王則飾演金的隨從，一搭一檔，銖兩悉稱。而其旨趣，意在編導，蓋足以發揮其思想性也，所以在重慶時王能列名編導陣容，與其說是前輩「提攜」，不如說是「組織」助力。

王為一在抗戰勝利後參加崑崙公司，史東山為崑崙的創業作《八千里路雲和月》，王係副導演。不久，王正式執導，片名《關不住的春光》，劇本出自歐陽予倩，和他聯合執導者徐韜，為中共資深黨員，因為上海易手後，徐即暴露身分穿上「解放」裝，一躍而為電影單位的接收大員。斯時之王為一，已在香港活動，成為香港影劇界向左轉的中堅分子。

抑有甚者，王在一九四九年間，在香港為南國影業公司執導了一部粵語片《珠江淚》。南國影業公司則為號召「向左轉」的大本營，假九龍城侯王廟鄺姓片場為根據地，一切活動，均設於斯。《珠江

淚》一片描寫真實，諷刺大陸易手前的官僚腐敗作風，在褒左抑右的成份上，有著決定性的成功。王為人腳踏實地，並不因某一片的成功而沾沾自喜，因此，當大陸全面易手後，即岧赴廣州，籌設「珠江電影製片廠」，要紅就紅，絕不留在海隅過其紅白相映的兩面生活也。

怒潮劇社繼「為自由和平而戰」的第二次演出，劇名《中國萬歲》，亦是左翼分子的集體創作，由應雲衛導演，斯劇有濃重的戲劇性，高潮迭起，頗能激勵人心，在重慶國泰戲院首演十天，場場滿座，休息一週後捲土重來，又是場場滿座，因而轟動山城，口碑載道。時任政治部部長的陳誠，參觀後頗表激賞，乃下手論，大幅度增加該劇社的經費；但陳不知該劇社的名稱，只稱上演《中國萬歲》的該劇社。

條論傳到中國製片廠廠長鄭用之（也是劇社的社長）手裡，好比奉到「聖旨」一般，豈止臉上飛金而已；乃召集編導及高級人員，商議如何來應付這增加的經費。這對當時的編導而言，正中下懷，擴大劇社組織，正可以大量安插左翼分子也。鄭用之雖然也是黃埔出身，但在左翼包圍中，被捧得飄飄然，自然以左翼的意見為意見，而左翼分子亦為了討好陳誠，還在他那張條論上大做文章，認為陳部長既然不知道「怒潮劇社」的名稱，就藉此把「怒潮」這個名稱消滅了。當然，「怒潮劇社」的命名來自黃埔軍校校歌「怒潮澎湃」首二字，而且在江西剿共期間肯定性的與左為敵，如果把這個刺眼的名稱給消滅了，豈不很好。繼著便提出了以《中國萬歲》劇名成為劇社名稱，「中國萬歲劇團」之名於焉產生。上自部長以及廠長團長自然皆大歡喜，最歡喜的還是左翼分子，因為他們操縱了劇團的一切進行。

抗戰期間，軍事第一，左翼分子披上了抗戰的外衣，得以滲透在這些軍事屬下的單位裡，真是易如反掌，而「中製」、「中萬」得以容納這些分子，也在抗戰的前提下，表面上沒有遭人非議，因而使這些分子不僅活躍，抑且幾近囂張。

相反的，中央電影場係國民黨的直屬單位，在原則上是不能容納異黨參與工作的，但由於「中製」的過份活躍，不能過份的波平如鏡，因而不得不與左為友。當「中電劇團」成立後，首演《刑》一劇，就出自老共編劇家宋之的的手筆。換言之，國民黨對劇作人材自比左派為弱，要不然堂堂國民黨劇團首部戲，怎會採用共產黨員的作品？雖然在內容上並無牴觸之處，只有用一句「大家為了抗戰」打打馬虎眼了。

直到皖南新四軍事件發生後，國共磨擦漸趨表面化，政治部改由張治中擔任部長。首先向左翼開刀的是更換第三廳廳長，屬下的「中製」廠長鄭用之也不保，套一句近年電影界的術語，便是發生大地震。欲撤換「中製」廠長的消息傳到鄭用之耳裡，他自以為「中製」之創建實拜彼一人之功力，廠中一草一木俱有感情，鄭聲言如一旦上級將之撤換，必將全廠付之一炬，藉以洩憤；彼且有賴於左翼分子的作為後盾，大有與廠共存亡之氣概。

某次，鄭用之率領廠中編、導、演等三十一人，赴兩路口三聖宮政治部總部，參加聯合紀念週畢，鄭即遭扣押。編導及高級人員即向部方提出抗議，聲稱：「我們三十一個人前來參加紀念週，不希望三十個人回廠，否則當留此等待。」但是，事態的發展並不如想像中的惡化，他們只僵持了一段時間，三十個人便悄然歸去。這說明了左翼分子是很會見風轉舵的；也就是說，這些過份活躍的左翼影劇分子第一次觸了礁。這次策動改組的首腦，當然是張治中，想不到在這事件的十年之後，張竟投身紅朝。那麼，這些被整過的影劇左翼分子，一定會啞然失笑。

繼鄭用之而擔任「中製」廠長的為吳樹勛，他在接事之初，有點戰戰兢兢，唯恐左翼鬧事；所幸郭沫若的第三廳廳長給撐去之後，政府在委曲求全的情況下，早有安排，另外成立了一個文化工作委員會，郭任主任委員，專容納三廳裡敗下陣來的分子。作為「中製」神經中樞的編導委員會主任委員陽翰

笙，也被遣散，同樣被安插在文工會裡，有糧吃而不用管事，但在精神生活上，當然很感難受。

郭沫若是個最會見風駛船的人物，想當年在北伐時期，他在廣州出任國民革命軍政治部副主任，軍裝畢挺，足蹬馬靴，威風凜凜，出入有私家人力包車，似乎還沒有乘坐小轎車的資格。這種人力包車，就是較為豪華些的「車仔」，郭坐車上，洋洋自得，車前車後，有兩個掛著盒子炮的馬弁跟隨，招搖過市，使人側目，早已失去了一個革命者的態度，儼然小官僚。兩個提著盒子炮的馬弁，一前一後，和手車伕一同奔跑，疲於奔命，賽過上海十里洋場中的花間嬰宛。她們出局時也是乘坐這種「車仔」，也有兩個龜公人物推車而行。若輩之如此招搖志在以廣招徠，無可非議；但是，兩個穿著軍裝的馬弁推車而行，那簡直是一幕滑稽戲了。

郭卸任三廳廳長，左派人物自有一番表示，在政治部大廳舉行惜別會，包括了上述的三十人。會上，郭作了有點作用的談話，他說：「過去，我們打的是游擊戰，後來成了正規軍，現在又要打游擊戰了。」換言之，郭的文化工作委員會自然成了左翼文化人打游擊戰的發號機關，由於政府給予相當約束，不能發揮什麼作用，只是左翼活動的一個象徵。

在該次惜別會上，田漢也是從三廳卸任下來的人物，這個二十年代的憤怒青年，居然在會上高歌《秦瓊賣馬》一曲。嗓音如何，不去研究，但有點蒼涼味來象徵他們的遭遇，不言可喻。歌畢，鼓掌與叫好齊鳴，「再來一個」之聲不絕，田老大見群眾要求，一時興起，續唱如儀。可能是田漢只學會了《秦瓊賣馬》這一百零一首，也就老實不客氣的再唱一遍《秦瓊賣馬》，藉以再度享受一下群眾的鼓掌與叫好，亦趣事也。

田漢與郭沫若雖為同路人，但性格懸殊，富有文化人那股灑脫的骨氣，要不然怎能在紅朝中寫出了被批判和被清算的《海瑞罷官》和《謝瑤環》啊。

「中製」經改組後，思想主腦的編導委員會整個變動，主委陽翰笙和秘書馬彥祥因在表現上特別明顯，姑予去職，改由史東山任主委。史也是左派同路人，但非共產黨員，態度上較多藝術家氣質，國民黨的民族文學家（同時也是劇作家）王平陵等也被羅致在編委會中。於是，在製片方針上和劇團的演出劇目上，當然有極大的改變。雖然全廠的員工大部分都是左翼的細胞，迫於形勢，只有作小規模的游擊戰，但起不了什麼作用。最明顯的便是「中國萬歲劇團」上演了陳銓作劇的《野玫瑰》，此劇肯定性的表揚了國民黨地工人員在淪陷區與敵偽鬥爭的特殊成功。此劇一經上演，也很受歡迎，左翼頗感驚異，於是發動了大張達伐的筆戰，目《野玫瑰》為漢奸戲劇；中央宣傳部和政治部豈肯示弱，嚴正地指斥那些目《野玫瑰》為漢奸戲劇者，實為抗戰陣營中的文化白痴。於是國共間在文化鬥爭上日趨尖銳化。

至於中央電影廠與中電劇團，由於站在國民黨的立場，不能囂張從事，只求穩紮穩打，雖然也容納了若干共產黨員和左翼同路人，在這八年間，大家相安無事，得個「穩」字。

抗戰八年間，兩家製片機構的出品，現在細表如下：

「中電」對戲劇片的製作只有《孤城喋血》、《中華兒女》和《長空萬里》三部；抗戰實錄片則有《淞滬前線》、《空軍戰績》、《東戰場》、《活躍的西線》、《新階段》、《勝利的前奏》等七部。其中《新階段》這個片名，是根據毛澤東著作的一本書名而來，國民黨的電影機構把它用作片名，耐人尋味；可是《新階段》的編導人卻是不折不扣的是國民黨忠實黨員，亦怪事也。此外，表現突發事件或系統介紹的專輯則有《盧溝橋事件》、《克復台兒莊》、《重慶的防空》、《五三五四敵機濫炸重慶》、《西藏巡禮》、《第二代》、《西北風物誌》等凡十餘部。其他如按月出品的「中國新聞」共有九十餘卷。

至於中國電影製片廠，實力較「中電」為優，因而出品也較多，戲劇片計有《保衛我們的土地》、

《八百壯士》、《熱血忠魂》、《保家鄉》、《好丈夫》、《東亞之光》、《勝利進行曲》、《火的洗

禮》、《青年中國》、《塞上風雲》、《日本間諜》、《氣壯山河》、《血濺櫻花》、《還我故鄉》和

《警魂歌》等十五部。抗戰實錄特輯凡六部，電影新聞凡數十卷。其中有計劃的紀錄片，有一部《民族

萬歲》，介紹了全國少數民族的生活橫斷面，載歌載舞，頗為精彩。

兩家製片機構也為了配合國際宣傳，特編英語說明的專輯，「中電」曾請了英國新聞處任職的澳洲

人馬殷誼義務地完成了一部《中國始終不屈》。當美國副總統華萊士和威爾基先後訪問重慶時，有關方

面以此片拷貝贈予，作為文化禮物，是否有助國際宣傳，不得而知。「中製」則不惜重金，特請好萊塢

紀錄片專家卡潑拉編輯了一部《中國之抗戰》，一切工作都在美國進行，對鏡頭的選擇以及音樂旁白等等皆

較《中國始終不屈》為優，實拜出資甚鉅所賜。所幸此片之發行收入也不惡，只是中飽了那些經手人士。

當美國總統羅斯福逝世，兩家製片機構為了紀念這個一代巨人，也都用電影來加以表揚：「中電」

特將專輯透過美國使館轉寄贈羅斯福夫人，片名《名垂宇宙》。對羅斯福而言，可說當之無愧；只是羅

斯福在雅爾達與史太林、邱吉爾的祕密會議上出賣了中國的外蒙古，而且一貫地同情中共的所作所為，

「中電」此舉，大有馬屁拍在馬腿上之感。

除了在重慶作有限度的製片工作外，在太平洋戰事未發生前，兩家製片機構也曾利用香港的特殊地

位，籌設分廠，只是迫於香港的超然立場，也拍過幾部有利抗戰的片子。「中製」則以

大地影業公司名義完成了《孤島天堂》（蔡楚生編導，黎莉莉、李清、藍馬、李景波、姜明等主演）和

《白雲故鄉》（夏衍編劇，司徒慧敏導演，鳳子、盧敦、黎灼灼等主演）；「中電」則以新生影片公司

名義完成了一部《前程萬里》（蔡楚生編導，李清、容小意、李景波、陶三姑、容玉意等主演），此片旨在鼓勵海隅青年應當響應抗戰號召，投身內地為國效力。由於編導的態度曖昧，沒有強調投身重慶陣營；換言之，投身延安邊區也未嘗不可。基於此，《前程萬里》在重慶首映後，曾遭國民黨有力人士的反感，那麼只有忍痛自動禁映了。

中國製片廠在出品數量上遠勝中央電影場，大前提是經費充足，人員眾多，一切編製悉照軍事機關辦理，廠長是少將銜，副廠長袁叢美也是掛著少將銜的金色牌，其餘的編、導、演，皆為校尉階級，廠中且駐有特務連一連，廠長出入，敬禮、禮畢，十分神氣。抑有甚者，「中製」是軍事機關，所以在美國施行租借法案中也分得一杯羹，蓋軍事物資供應中也包括了電影器材，中國駐華盛頓的購料委員會，「中製」也派有專人駐會，此人即編導孫瑜和副廠長羅靜予，羅即影星黎莉莉之外子，黎因此藉機而遨遊新大陸，偏處重慶的各式人等，都希望有機會「外放」，黎莉莉拜「購料」之賜。太平洋彼岸飛來飛去，亦快事也。

羅靜予為一從事無線電工程專家，軍委會設有電影股之始，即為鄭用之之副手，彼嘗提倡電影技術上的革命，即歷來的電影菲林體積皆為三十五糎，後來有了十六糎體積的小型菲林，彼認為未來的發展趨勢，應一律採用十六糎片，廢除三十五糎片，藉以節省物資，且便於運輸。此一理論，在原則上絕對正確，惟當時推行實不容易。鑒於今日之電視片集製作，大部分採用十六糎片，對羅而言，早有先見之明。羅側身紅朝，專從事電影菲林的製造業務，在各種鬥爭中可以平淡地過關也。

近年香港電影電視界名人鍾啟文，嘗在購料委員會中擔任總務之職，也和孫瑜、羅靜予等大打交道；也即是說，鍾啟文之從事影業，早在七十年前已有了萌芽。

抗戰後期，正當兩大製片機構鑒於器材缺乏而把工作重點放在話劇活動上之際，忽然，另一個電影廠產生了，即教育部成立了「中華教育電影製片廠」，簡稱「中教」。此事全由陳果夫氏一手促成。當時的教育部長為陳立夫氏，那麼可以說，這便是陳系又多了一個文化單位。

「中教」廠址設在重慶北溫泉，風景絕佳，是個很理想的製片所在。「中電」雖在物質條件七拼八湊下，表現得還過得去；「中教」則默默無聞，徒具一個機關的形式而已。這使人想到當年的政府，處處疊床架屋，浪費而不求實際。

「中教」的幕後領導人陳果夫，素有肺疾；而擔任副廠長的的余君亦是肺病三期。彼等寄身於山明水秀的北碚江畔，工作清閒，宜於療養，因而好事者譏「中教」為「療養院」；稱「中製」之好作誑張則譏為「瘋人院」；稱「中電」之黨風一脈相傳，則譏為「養老院」。三院鼎立，亦趣談也。

「中教」在勝利後遷南京，大陸易手前遷台灣，只是剩下破銅爛鐵一般的器材；且教育部的人事幾經更迭，格於編制，已無力於教育電影的製作。張其昀任教育部長時，曾邀請攝影家郎靜山出任廠長；郎以藝術家的身分，實不長於行政管理業務，未果。那麼這一堆破銅爛鐵真正化為廢物，「中華教育電影製片廠」真正成了歷史名詞。

不過，陳果夫氏對電影事業的發展仍抱著雄心萬丈，他鑒於戰後的農村復興，處處應先自農業教育著手；而電影為廣大農村中新穎簡便之教育傳播利器，特呈准中央撥款法幣一億元，折合美金約四百餘萬元，籌設「農業教育電影公司」，簡稱「農教」，準備大開拳腳。

三十一、陳果夫與農業教育電影公司

國民黨的另一電影機構「農業教育電影公司」，創始於民國卅四年秋，成立於民國卅五年國府遷都之後，這是後話。惟在民卅二年間，中央電影事業處早設置了「中央電影服務處」，意在著重於電影發行業務，俾發揮黨對電影事業的領導力量，可是本身並無影院網，而在抗戰後方的製片事業又非常脆弱，無從「服務」；本來在戰後似可發揮些控制性，只因大家嚷著「還政於民」，藉題打擊，加上左翼的搧風點火，竟然引起一場國際干涉！

中央電影場於抗戰後期，在製片工作方面，除了略事攝製新聞紀錄片外，稍具規模的劇情製片幾陷停頓，對話劇方面也不過作了有限度的活動，工作人員頗為清閒，好在大家都是公務員身分，坐等「勝利」來臨可也。場中設有流動放映隊凡三隊，不時在後方的衛戍部隊、工廠、學校等巡迴放映；惟片源甚少，若干部抗戰八股電影使人看了已感厭膩，流動放映之設，僅聊備一格而已。但與中央電影場對峙的中國製片廠則稍勝一籌，設有流動放映隊凡十餘隊，因而每一戰區均有彼等之放映隊，使枯燥的前方部隊添上「聊舒胸懷」的一筆；這一層工作，「中電」限於環境條件，未能盡力，不無遺憾。

就在這種「無事可為」的情況下，「中央電影服務處」於焉產生，先把場中的流動放映隊劃歸服務處名下，但無片源，只有仰求於從孤島上海內運的影片，藉增聲勢，像周璇主演的片子，部部受到歡

迎，特別是那些民間歌唱片，在周璇唱來，娓娓動聽，大家飽受了「抗戰八股」之餘，自然對這些民間小調，特別感到親切；惟自太平洋戰事發生後，上海的片源日偽統制後，製片態度大有問題，涇渭分明，在後方放映的影片，只有炒冷飯了。美國八大影片公司的出品，不時空運重慶放映，中央電影服務處頗思染指其發行工作，無奈八大公司決不賣帳，欲加「服務」，無從問津。

直到抗戰勝利後，中央電影服務處隨著接收陣容的東下而移置上海，頗有「統一發行」的雄心，這對中央而言，此事易如反掌，因為手上控制了不少電影院，如有影片需要推廣，必須經過中央電影服務處的安排不可。例如上海最負盛名的四家首輪西片影院「大光明」、「國泰」、「南京」和「美琪」，均為西片商經營，惟在淪陷後的上海，俱受「統制」，換言之，都與敵產合作過，因而影院本身成為敵產一部分，既有敵產嫌疑，統在接管之列；而八大公司亟思推廣在戰時的出品，如果在商言商，即代為這些首輪影院的弱點，如遇上映西片，須經該處安排，採取百分之五的服務費。如果在商言商，即代為排片而收取五厘的佣金，尚稱公允；但中央因樹大招風，惹起非議，美國八大公司乘機提出反對，如果中央想對西片發行上染指，則八家公司一律不供片源，而左翼方面則藉此大事攻擊，致中央電影服務處蒙謗於一時。

左翼的攻擊，否定了中央的「以影片發行及影院經營，營養製片，并奠定戰後發行網、放映網之基礎，藉此基礎，作為本黨對外宣傳及鬥爭之工具。」左翼並且聲言：「中央電影服務處」旨在壟斷了影片的發行和放映之後，執行了所謂「統一發行」的政策，這個政策的基本內容，就是要國內上映的一切影片，都必須經它之手而排給各個影院，在這個政策下，中央電影服務處一方面給美國帝國主義的文化侵略服務，大量發行美國反動落後影片，出賣中國電影市場給美帝國主義，同時並將官僚資本電影企業

的反動落後出品，優先發行，擴大這些三反動落後影片的影響。另一方面，通過這種所謂「統一發行」竭

力扼殺進步影片，對進步影片少排天數、少排影院和排次等影院，同時並用抽取佣金的掠奪方法迫使真

正的民營公司倒閉破產。

這種攻擊，似是而非，因為中央電影服務處很想為美國片發行而不可得，更無從牽連到「大量發行

美國反動落後影片，出賣中國電影市場給美帝國主義……」相反的，美國片商為了中央要染指發行而大

動肝火，非但停止供應片源，抑且向美國駐滬領事哭訴，說是國民黨行憲在即，在一片還政於民聲中，

何以要統制民營電影的發行？特別是想問津美片的發行？顯然有違美商利益。領事呈報給駐華大使，大

使轉報華盛頓國務院，國務院乃向中國外交部交涉。那時候，政府的一切措施，唯老美是瞻，豈敢怠

慢，一層層交辦下來，中央電影服務處在這國際壓力干涉之下，只有收攤，也不想見風駛舵了。這個頗

想「藉發行網放映網之基礎」，作為本黨對外宣傳及鬥爭之工具」，在老美的抗議之下，只有銷聲匿跡。

該處自成立以至無形解體，先後凡五載，可以說是毫無建樹。中央電影服務處的負責人即年前在美逝世

的周克，周在電影服務處的業務歸併於中央電影場的業務部門，時為民國卅六年，也是「中電」在國民

黨行憲前夕改組為黨營企業之一。周頗識時務，即移寓海隅作寓公；惟「中電」當局頗予優容，把「中

電」出品的海外發行權由他打理，這便是歷來國民黨極具「人情味」的傳統作風。

再說到當年陳果夫一手策劃的「中華教育電影製片廠」，因為進展未臻理想，遂即籌設「農業教

育電影公司」，其動機非常正確。以我國自古以農立國，農民佔全國人口百分之八十以上，民國卅四年

秋，抗戰勝利，蔣總裁以八年抗戰，兵源糧糈，莫不來自農村，而淪陷地區遭受敵偽之竄擾蹂躪，農業

生產荒歉，農民流離失所，農村經濟凋敝，富興農村為當務之急，農村復興工作應先自農業教育著手；

電影為廣大農村中新穎簡便之教育傳播利器，寓教育於娛樂，兩得其便。當時電視在西方國家已略有端倪，然尚未十分發達，對東方國家而言，能有電影來充當教育與娛樂並重的工具，已屬萬幸，則遑論電視焉。

當時蔣氏授意陳果夫氏，時陳氏惟中央常務委員兼理中央財務委員會，籌設農業教育電影公司，務期全國農業生產科學化、農業經營合作化、農業生活現代化。凡此種種，與陳氏平時提倡的電影事業、合作事業、科學業務等等，不謀而合。

於是，陳果夫氏邀集國內外專家學者研究擘劃，暫定資本額法幣一億元，在民卅四年國慶前夕，簽請蔣氏批准，先向中央銀行結購外匯美金二百餘萬元，俾向國外採購機器與設備，這筆外匯折成法幣則需四千三百餘萬元，此時之中央財務委員會，成立伊始，一時無法籌措如許鉅款，因事關農業，即由陳氏商得中國農民銀行同意，由該行撥款投資，所以外間僉認為「農業教育電影公司」係中國農民銀行所辦的「蝕本生意」，殊不知實際上是由黨領導的黨營電影企業之一。

民卅五年國民政府還都南京後，農業教育電影公司首屆董監事會成立：常務董事為陳果夫、張道藩、馬超俊、谷正綱、謝然之等，推陳果夫為董事長，竺芝珊為監察人，報請經濟部登記立案。中央以行憲在即，凡事必須趨向企業化，藉以符合「以黨養黨」的初衷。實際上，歷來政黨的作風與口號，是「以黨治國」；反過來講，則是「以黨養黨」。

「農教」成立後，正圖大事發展之際，由於用官價結購了二百餘萬的美金外匯，被當時欲參政而尚在作狀的中共抓住痛腳，唆使嘍囉們大事攻擊，大致是說：「抗戰勝利之後，四大家族官僚買辦集團，利用電影機構，也攫取了大量外匯，陳伯達所作『中國四大家族』也把這些資料引證進去，農業教育電

影公司曾用官價（二十元）預先買基金用外匯，等於發了一筆大財。」攻擊的矛頭又指出了：「自命為道德透頂的道德家，是有無數的發財道德的，這不過是他們這些道德中小小的一種，算不得什麼的。」

又說：「這不過是四大家族以及各種方法巧取豪奪，騙取大量外匯的許多實例中的一例。」

我們不能否認，這些攻擊是有所指的，但若以此來攻擊「農教」當事人，則頗有出入。尤其是陳果夫氏，畢生從政，大都與經濟有關，而其個人之操守嚴正，自奉甚儉，律己亦嚴，實非戴著有色眼鏡者所可想像。猶憶陳氏於民國四十年八月二十五日病逝台北，其遺孀過著清淡生活，每晨輒親赴菜場，殊不知彼為國民黨中顯赫人物之遺孀也。某夕，宵小光臨宅居，若千年來積儲之黃金數兩（僅僅數兩，上海人稱謂「小黃魚」）悉被竊去，真所謂屋漏又逢連夜雨。凡此種種，外間知者甚鮮。

「農教」籌備期間，聘請了孫明經、段天煜（曾任南京金陵大學影音系主任及講師，均留大陸未出）、李清悚（原為「中教」廠長）、李希賢（電影技術工程專家，後居台灣）等分別在南京上海展開籌備工作。國外方面則委請邵洵美（唯美派作家，曾與美國名女作家項美麗同居）、程遠帆（中央信託局經理）、顏鶴鳴、李吉辰等，聯絡米高梅、華納、亞爾西愛、西電、拜而好、美契爾等著名電影工業廠商，共同設計，訂購器材設備。後來李吉辰一度出任總經理。

提起李吉辰，此人大有來頭，戰前曾在齊魯大學執教，在重慶時一度出任中國航空公司經理，後來又出任「農教」總經理，實拜他的美國太太的家庭背景所賜。按李妻為美國納爾遜家屬之一員，美國參戰後即成立了一個戰時機構「戰時生產局」，出任局長者即為納爾遜，也是李妻家屬中的一員。納爾遜曾到過重慶，並在他的設計下，要戰時中國照辦，也成立了戰時生產局；盟友有「命」，那有不從。戰時生產局不知是隸於經濟部抑或軍事委員會，事隔已七十餘年，不復記憶，反正這個戰時機構到了抗戰

結束也就解體了。李吉辰憑著這層淵源，不作教授而當經理，自然大有苗頭。後來「農教」遷移台灣，

李則背道而馳，移居美國，續任教職，顯然他在「農教」進行期間，大家心裡打下了一個結，自然與台

灣是大唱反調了。

「農教」也延攬了美國名攝影黃宗霑回國效力；而派往好萊塢實習者有萬超達（著名的卡通繪畫人

材）、王士珍（名攝影師）等六人。同時在南京總理陵園管理處撥借孝陵衛山麓地六百六十畝，參考好

萊塢各大片場的規模，國內外往返研討，審議草圖，由陶馥記營造廠承建，原計劃先建影棚四座，技術

館一所，配音試片廳、佈景道具製造廠以及管理大樓，行見落成之日，堪稱遠東第一影城，但是時局影

響所致，只完成了半個影城的輪廓。

本來，「農教」又和米高梅總公司簽訂合約，一俟農教建廠完成，該公司出品的遠東發行拷貝，不

論黑白或彩色，均委託農教公司複製，一旦實現，真是一筆大生意。而農校出品的美洲版，則加入米高

梅的發行系統，計劃不能不說是周詳備至，只是與「農教」創立時的動機，則大相逕庭。試想，如果能

加入美洲電影市場，那麼國內百分之八十的農民需要的電化教育，將得到些什麼呢？反之，真正能適合

於中國農民喜見樂聞的出品，又怎能打進美洲的電影市場呢？或者由於中央行憲在即，一切欲謀自給自

足，只有賺錢第一，農民教育反而變成第二了。

到了民國卅八年初，國內戰事形勢急轉直下，國民政府及中央機構紛自首都遷往四川及廣州或台

灣，農教公司一片燦爛遠景，頓成幻影。孝陵衛的廠房建築尚高不及肩，工地上但見水泥、鋼筋、電

料、木石，堆積如山，公司員工，除少數管理器材者外，一律緊急資遣。已進口之器材設備分散京滬兩

地者總值美金一百二十餘萬元，已付進口關稅約合美金五十萬元，係向上海交、農兩行信託處、合作金

庫、亞東銀行借墊，如此價值達二百萬美元的器材設備，焉能淪於中共之手，經陳果夫苦心擘劃，決將京滬兩地可以拆卸或尚未啟箱的器材，集中中央信託局倉庫，重行整理裝箱，設法遷運台灣，至於那座中山陵畔的影城輪廓，只有聽其自然了。

這批器材自滬運台，受過不少阻礙，此時中共的地下組織活動甚力，特別是工人階級，都在中共暗中擺佈之中，凡見有政府物資搶運赴台者，必予留難，所以「農教」的這批器材，也遭到了碼頭工人的拒運，聽其日晒夜露於碼頭之上，可把經辦人員急如熱鍋上的螞蟻。所幸負責技術工程的李希賢，在危急中顯見冷靜，知道碼頭工人的來龍去脈，一定要從工人階級的原始組織上下功夫；所謂原始組織，即幫會關係也。李君遂往見上海聞人杜月笙，述明來意，杜馬上拿起電話筒，「閒話一句」，馬上搞定，等到李君再赴碼頭時，該批器材已經裝上輪船了。

原來這位李君和杜月笙有過不尋常的關係，正當兵荒馬亂之際，得以約見而「閒話一句」，那要從民國三十一年杜月笙在重慶時說起：杜出身寒微，從水果檔做學徒以至闖蕩江湖，得以名聞大江南北，儼然「中國教父」；唯以文化不足，處處從善如流，而個人之苦心孤詣，力謀上進，不在話下。彼對桑梓子弟之教育極表關懷，遂在滬上創設「浦東中學」，此校在上海頗負盛譽，因而當杜月笙旅渝期間，力謀浦東中學在渝復校，首先須物色復校的校長人選，有人推薦了這位李希賢君。

時杜氏居於重慶打銅街交通銀行頂樓高級宿舍中，李如約往見，在客廳中久候凡一句鐘，頗感不滿，正擬不告而走，杜忽翩然而出，談吐極為文雅，且對來客之久待深表歉意，並解釋何以致之，因為他正在房內翻箱倒櫃，尋找長袍馬褂；既獲，復命傭僕加以熨燙，因而就誤了不少時間。來客則稱何必他正在房內翻箱倒櫃，尋找長袍馬褂如此隆重耶？彼稱：「為桑梓子弟延請師尊，豈可馬虎；應當衣履整齊，方符傳統之道。」聞

者莞爾。杜月笙在這種小地方都很注意，而能擔當大任不為無因，就算「長袍馬褂」這一幕是「做戲做足」，也證明了杜月笙為人處事自有一套也。

閒話表過，言歸正傳，且說「農教」全部器材運抵台灣後，陳果夫大為欣悅，提經董事會決議在台復廠，先行籌拍十六糎有關農教社教片，藉符「農教」創業時之初衷，遂將十六糎器材運抵台中，並承購了台中忠孝路一家荒廢的織布廠址，加以改建，完成了片廠一座以及技術館、片倉、辦公大樓等等，雖無當年的影城輪廓，但看來也頗似模似樣，時為民卅九年。底一切計劃，次第完成。在建廠期間，聘胡富源為首任廠長，胡為美裔華僑，早年在好萊塢華納公司技術館工作，因而對菲林的洗印業務極具心得；戰時，彼嘗自動請纓，要求參加抗戰電影陣營中工作，卒因抗戰電影陣營中的沖印設備，尚在施用原始方法，對胡而言，未能發揮其所長，以致未果。此次得以在台灣償其宿願，亦快事也。首先就地招收高職及高中學生予以技術訓練，後來成名之攝影師、錄音師、剪輯師，有不少為當時參加訓練之學員，如在亞洲影展及金馬影展中獲優異攝影獎多次之賴成英，亦為學員之一。

越年（即民四十年春），陳果夫氏以病況日見沉重，辭去董事長職，董事會改組，推蔣經國、張道藩、胡偉克、戴安國等為常務董事，並以蔣經國為董事長，戴安國兼任總經理。由於形勢所趨，必須以電影來配合政治上的需要，遂籌攝三十五糎反共劇情片，第一部即由名性格演員宗由執導之《惡夢初醒》，演員有盧碧雲、威莉、黃曼、張慧、王珏、藍天虹、李影、黃宗迅等。這張演員名單，如今看來，並不陌生，有的繼續從事演技生涯，有的晉陞為導演，有的由從事製片而變成富婆，其中有王珏者，即香港嘉禾公司一度力捧之打仔小生王道之父也。

王珏在重慶時隸中國電影製片廠旗下，外形粗獷，後在台灣一段時期，因製片事業未趨蓬勃，遂隻身投荒意大利，後來有一個機會可以使他躋身國際演員之列，卒因未合要求，未果，精神頓感沮喪。

事情是這樣的：好萊塢某公司在羅馬攝製「北京五十日」一片（此片在香港台灣等地皆被禁映），需要中國演員甚多，其中有伍長一角，王珏得友人之推薦，因王之外型適合，一談即合，訂明片酬美金五千元，他必須與女主角阿娃嘉娜演對手戲；可能由於怯場關係，未符阿娃嘉娜的要求，囑該片製作人換角，阿娃是國際聞名的女星，製片人自然照辦，這可苦了王珏，頓失竄紅機會，所幸片酬未減，只叫他擔任一名閒角而已。就這樣混跡羅馬影壇十餘年，一度因「邦片」甚盛，凡片中需要東方演員者，王珏演出機會尚多，且在片頭字幕上「榜上有名」，總算沒白費這些年來的奮鬥。

《惡夢初醒》一片係根據鐵吾原著小說《女匪幹》改編，標明著是反共影片，在台灣公映時頗見轟動，惟內容是否合乎實際，頗有存疑，因編導人員皆係在未易手前離開大陸，設或彼等曾經「洗腦」後再投奔自由，基本上已身受其害，則其表現必然真實無比了。台灣設置的反共影片不少，可惜只在反台灣的共，時有憾焉。

三十二、接收京滬影院竟掀起爭奪戰

陳果夫氏手創的農業教育電影公司，迫於戰亂，其構想之遠東第一影城遂告幻滅；遷台後擬重振旗鼓，但早已失卻了初創時的那股銳氣。後來蛻變成今日台灣之「中影」。中經一波三折，人事幾度變遷，容後再敘。

再說到重慶時代抗戰後期的中央電影場，當香港遭受戰禍後，留處港滬兩地之若干影人，輾轉來到桂林，他們如果沒有適當的處置，勢必一律靠左走；中央電影場以職責攸關，作有限度的羅致，顯著者有影星胡蝶和名導演蔡楚生、吳永剛等。

當時最大的威脅厥為菲林來源中斷。電影端賴菲林製成，一若無米怎能成炊？香港陷落，滇緬路經英國封鎖後尚未重開，唯一可通者，即印度加爾各答，戰時的物資供應全靠飛越駝峯而來，中央電影場有鑒於此，乃派了一名原任攝影師的黎君飛往印度，以便搜辦菲林器材。黎君平生不修邊幅，性格特殊，實基於過去染有阿芙蓉癖之故，黎在中央電影股初創時期，卻投身於斯，對中央黨史史料電影之攝製，不無貢獻，卒因嗜好關係，時常誤事。

猶憶蔣氏提倡之新生活運動，在江西南昌成立，黎君奉命前往拍攝影片，寄身逆旅，起身稍晏，及趕抵會場，大會早已進行如儀，黎君尚未盥洗，衣著也很隨便，提著攝影機到處「攞景」，致遭蔣氏斥

責，嚇得黎君雙足發震，後經侍衛人員攙去，方免於難。

黎還有一個怪癖，每逢出糧之期，在這三天期間，你休想找到他的人影，等到三天過後，兩袋空空，即與床第為伍，三日三夜，只眠而不食，亦怪事也。黎此次奉派赴加爾各答購辦菲林器材，好比逃出生天，這一去杳如黃鶴，音訊全無，可把電影場當局急壞了，本來等著這些菲林器材運重慶後以便大開拳腳，只有再派業務課長徐昂千前往追詢真相。

話說這位黎君本為僑居紐約有年的台山籍華僑，英語尚可琅琅上口，此次被派赴印採辦器材，可謂甚得人選；但誰也沒想到他具有這種「一榻橫陳，死人勿關」的怪癖，外匯損失事小，貽誤工作事大。徐昂千到了加爾各答，探根溯源，只有向當地唐人街圈子裡去尋找，到底這個圈子不大，一找就找到了；果然，他老人家除了「一榻橫陳」之外，還找到了一個老伴，兩人氣味相投，早把「公事」拋諸九霄雲外。徐君既不能繩之於法，又不能惡言相向，因為在黎手裡還控制著一些外匯，說好說歹，把僅有的一點外匯吐了出來，至於因「私」誤「公」，大家都是多年老同事，怎能大打官腔，只有一筆勾消了。自後，黎君即終老加爾各答，只願在「仙鄉」長住，不問人間煙火了。

徐君總算不辱使命，把黎君的一筆糊塗賬，結算清楚，然後按部就班購辦了不少菲林器材，返渝覆命了。

中央電影場有了菲林器材，當然要大開拳腳；但是抗戰八股式的影片早已使人膩味。斯時也，大家高唱著一面抗戰一面建國；於是，製片的思想焦點就放在後方的建設上。黔桂鐵路通車不久，主持該路建築後來任為管理局長的侯家源認為此路建設不易，備嘗艱辛，應予表揚一番之必要；侯氏與加盟中央電影場之編導吳永剛有一面之交，腦筋就動到拍電影上面去。吳君自加盟「中電」後，無所事事，因而

牢騷滿腹，吳原本有劉伶之癖，常借酒澆愁，酒後輒痛哭流涕，好像抗戰陣營太辜負了他。吳本人的思想有點左右左地，而生活方式仍是右右地，如果真是左左地，那早已投奔延安去了。

由於侯家源有了拍攝表揚黔桂鐵路建成的動機，吳永剛藉此可以表現其長，乃先作考察，在飽受隆重招待之餘，完成了《建國之路》電影劇本，骨幹重心當然放在黔桂鐵路上，準備在那兒完成一部突出傑作；無論如何，胡蝶聲譽之隆，備受歡迎，不在話下。不料湘桂戰事突發，造成了抗戰史上慘絕人寰的湘桂大撤退，《建國之路》只不過拍攝了三分之一，即遭此役，這支銀色隊伍一變而成為灰色隊伍，因為大部分人員都捨棄了華麗服裝，清一色的灰色棉軍裝一套，聊以應付長途跋涉的撤退也。影后胡蝶蒙塵，滿身生了蝨子，該說是影后畢生中最苦難的一個階段。

「建國之路」成了「逃亡之路」，器材盡失，妥為保存的已攝菲林也成廢物，浩浩蕩蕩出發，七零八落而歸，使中央電影場元氣大傷，因而直到抗戰勝利，再不彈劇情片製作之調矣。

湘桂大撤退，敵騎直薄貴州獨山，陪都（重慶）告急，中樞頗有意再作西康之遷，後經駐在老河口的一支中央勁旅，星夜趕往馳援，得以化險為夷；實際上，敵軍在目的已達之餘，也有撤退模樣，時為民國三十三年十二月上旬。黔邊軍情緊急，援軍及時趕到，將敵軍阻截在平舟，收復了八寨，繼而奪回了獨山，形勢比較穩定一些，國軍逐步向南追進，亦把六寨克服。至是貴州省內已無敵蹤，本來人心惶惶的省會貴陽，得以漸漸安定，只是日用品物資，要比軍事緊張以前，漲了一兩倍，這在屢次戰役之後均有此種現象。

時任中央文化運動委員會主任委員的張道藩氏，奉命來到黔邊，初則協助疏散難民，後因軍事穩定，改為撫輯流亡，留處貴陽的文化界難民四百餘人，得以提前疏散，他們的目的地都是前往重慶，而能提前成行，實拜張氏之賜。畢竟張氏雖官居要津，但與文化界頗有淵源，自然惺惺相惜了。

張氏在這次腳踏實地的撫輯流亡工作中，親眼目睹難民形形色色的慘狀，家人離散，生死未卜，張是有感於斯，從實際中提煉出來若干素材，在勝利後編寫了一部電影劇本《再相逢》，雖然是一個三角戀愛的家庭故事，但把湘桂撤退後顛沛流離為背景，有情人得以在難民營中重逢，張氏於從政之餘，仍不忘寫作，到是一個實際的文藝戰士。

《再相逢》完成於民國三十七年。

《再相逢》導演為影圈中出名的商業導演方沛霖，此人只要有劇本交給他，很迅速的在有限度的成本下必可如期完成，深為一般獨立製片者所喜。方氏於民卅八年和彭學沛、馮有真等同機由滬飛港時遭失事罹難；如果方君不死，而能混跡在近半世紀間以商業掛帥的香港電影界，那他一定大有收穫，如果一定要他在影片的思想上表現些什麼，那便有緣木求魚之感了。其次，他和吳永剛為了史東的新片劇本內涵，兩人爭辯得面紅耳赤：因史東山當時在崑崙影片公司，儼然為首席導演，他為崑崙公司拍了創業作《八千里路雲和月》，與之相較，顯然失色了，因此使史的新作在題材上頗感躊躇，後來以婦女問題編寫了《新閨怨》月》與《八千里路雲和月》，評論不壞，可是當蔡楚生編導的《一江春水向東流》問世，《八千里路雲和左翼同路人每將新劇作完成後，例必派送給有關人等，聽取意見，方沛霖也看過這個劇本，認為平平常

《再相逢》完成於民國三十七年，正是左翼潛勢迷漫到了極點的時候，左翼硬指該片為從美國影片中抄襲來的情節，並替張道藩扣上了「國民黨文化特務頭子」的帽子。實際上，這是一部中規中矩的悲歡離合的家庭故事，在敵對立場者欲加之罪，何患無詞。

常，吳永剛卻大不以為然，直指阿方毫無眼光，並且肯定性地指出史東山是個有思想的人物，阿方當堂語塞，只有兜了個圈子說是在商業觀點上不過如此而已。吳永剛對方沛霖的如此批評，更是鬧得幾乎吵哮，一場吵鬧，當然沒有結論。緣吳、方二人過去都是在聯華公司擔任佈景師，佈而優則導。方沛霖加入了後期的藝華公司，專事商業娛樂並重的作品，例如《化身姑娘》、《滿園春色》、《三星伴月》之類；吳則在時右時左的紊亂步伐中意圖獨標高格，結果仍為左翼所不滿，難免有自己搬石頭打自己的腳之感。

再一說《再相逢》的演員配置，計有孫景璐、莎莉、穆宏、岳路等，本來有一位「劇壇才女」沈敏擔綱的，一看劇本，居於第二女主角地位，馬上推掉。沈在淪陷後的上海話劇界也有點名氣，平時熟讀世界名著，對戲劇方面有點認識，因此對劇本方面，往往會從雞蛋裡剔出骨頭，也因此，她在影劇界沒有爬到最高峯；易手前後南來海隅，下嫁給一個既是財主又是馬主的李某，躋身於「上流」社會，儼然富婆了。

孫景璐、莎莉、穆宏，在上海話劇界也頗負盛名，勝利後因電影製作抬頭，由舞台跳上銀幕，也為老一輩的影迷所耳熟能詳。只有另一位岳路，來自重慶話劇界，比較陌生，但此人藏而不露，因為早已和左圈暗通款曲，先在劇團裡當演員，後加入了「中電一廠」，在廠長室當秘書，當事人不加細察，實在是左派佈下的一隻棋子，後來在翻雲覆雨中也起過作用。此人有潔癖，擺脫不了小資產生活方式，側身紅朝，凶多吉少。香港新起青年導演徐大川之父徐心波（文化影劇界前輩，已故）對他名字的評語，十分微妙，徐說：岳路之名實在不妙，岳路者，走的是岳飛路線，其結果一定撞正了「風波亭」。

到了民國三十四年，中央電影場和中電劇團顯然對影劇兩方面都有「興趣缺缺」之感，其重點乃放在新聞紀錄片的攝製上。因為勝利的美夢好像要實現的樣子，中央電影場本來有少數年輕而有衝勁的新聞工作者，用以配合在國軍和盟軍部隊裡，藉以策應反攻時軍事行動上的需要，更和航空委員會取得

了協定，所以，這些年輕新聞工作者，乘坐軍機來往前線與後方，賽過搭乘巴士一般，也因此，後來的「接收」工作取得不少交通上的方便，實拜這些年輕工作者由於職務上方便之賜。

是年八月，無端端的勝利了，前途如何，無法逆料，但一般的心情僉認為還鄉有望可以過些太平日子了。位處重慶上清寺的中央黨部，燈火終宵通明，高層人士密商接收大計，也產生了接收淪陷區文教機構的一套辦法。中央以行憲在即，如果不在接收工作時多動點腦筋，將來還政於民後，拿什麼來養黨。

時任中央宣傳部部長為吳國楨，副部長為許孝炎，都是參與密勿的人物，接收文教方面最熱門的單位，便是報館、電影院和製片廠，對電影方面，委出了周克、徐蘇靈和徐昂千為南京、上海和北平的接收專員，因為這三個地點的電影院特多，製片廠重點則在上海，而北平也有一家日人創建的華北電影製片廠，各位新貴奉到了任命，自然雀躍萬分，倒不是百年難逢的機會，而是能藉此提前還鄉，俾與闊別了八年之久的家人團聚，因為他們都是來自大江南北的。殊不知此行任務艱鉅，看來是一次大陣仗，後來演變成一筆糊塗賬。

接收大員最著急的便是東下的交通工具，民航飛機尚未開航，端賴軍事運輸機，這也拜了新聞電影工作的方便之賜。到了八月下旬和九月初，這些大員得以從容就道。吳國楨為了聯絡新聞界，希望在九月九日上午九時的受降典禮中參與其盛，在和航空委員會主任周至柔閒談中，希望派一專機直飛南京；一談即合，果然在九月三日有一架軍事運輸機降落明故宮機場，機中皆重慶新聞界首腦人物，包括了中央日報、掃蕩報（後改和平日報）、大公報、新民報，似乎新華日報也派員在內。中央電影場借了這個機會，得以運走了六七名工作人員，名義上是專程攝製受降大典的歷史性紀錄片，其實呢，真正的新聞電影工作人員不過二三人，其餘的都是接收大員，叨了新聞工作的光。

九月九日受降大典在黃埔路中央軍校禮堂舉行，中外記者雲集，鎂光閃閃，機聲剌剌，謀殺了不少菲林，未及一週，中央電影場就把千載難逢的《受降大典》新聞片空運全國放映，轟動一時，全國人民只知道這是勝利帶來的果實，殊不知這是一場「慘敗」的萌芽！

原來在上海，以吳紹澍為首的三青團地工分子，早已爬了出來，也成立了接收電影界的一個組織，推費穆為主管，等到重慶大員一到，理應合併辦理，但是，天高皇帝遠，大家都想論功行賞，換言之，都想分得一杯羹，形成了接收上海電影界的爭奪戰；這種爭奪戰，對電影界而言，真是微乎其微，舉一反三，造成了不少「有槍有理」、「無法無天」貽笑盟邦的詬病，也隱除下未來政治形式上的大失敗！

大家的目標都集中在上海，原來派在南京的接收專員周克也熱衷於斯，在上海大做文章，把南京的接收事宜交給了一名新聞工作人員去打理。本來，牛耕田，犬守門，古有明訓，現在在亂糟糟的情況下，居然叫牛去守門犬出耕田了，豈不是天大笑話。

論實際，南京並沒有什麼可以接收的電影機構，大員們等閒視之自有他們的高見，原在玄武湖畔的中央影棚，早已夷為平地，無從接收起，現在的卻有七家電影院需要接管，如果真的能接收到七家電影院，豈不是無端端發了達，這一接收卻惹來了不少麻煩。因為南京的四家首輪戲院「新都」、「大華」、「國民」、「首都」的資本來源都與當朝大官有關，如孫科、馬超俊等皆有股份，即陳公博也有股份，套一句共產黨的毀謗術語，這些便是「官僚資本」；事實上，這些影院都是在戰前設立，那時候有過一段時期是「國泰民安」，這些官員於從政餘暇，大家興之所至，湊些資本來開電影院也不為過。

後經敵偽統制了一個時期，在理論上遂成了敵偽產業，既屬敵產，理應接收。

可是，這些官員股東，早已想到復員之後把這些影院重歸故主，如今中央軋上一腳，嘴上不說什麼，心裡早有腹稿，馬超俊身為南京市長，自然未便發言，乃唆使手下力爭反調，聲勢洶洶的直叫接收影院辦事處之門，要經管接收事宜的大員出來答話，說什麼中央行憲在即，一片還政於民聲中，為何還要霸佔民間（官僚資本）產業，如不發還，大有動武之意，陳某其人自有強硬靠山，當然也用了論點竊據方法把敵產部分一筆抹煞了。

專門委員陳國廉（粵籍），此人拿了中央宣傳部的薪水，但和中央宣傳部大唱反調，為的為中央宣傳部

一方面，這些電影院已經破爛不堪，在這青黃不接階段，也無片源，與其接管，毋寧發還，但是是有條件的：未來的經營必須由中央電影服務處負責排片。這也無所謂。但不料有節外生枝的另引起了一場房屋爭奪戰。

事緣這幾家電影院成立了一個聯營處，設立在新街口新都大戲院樓上，在戰前，新民報曾租賃了這座樓宇為社址，新民報為川人陳銘德、鄧季惺夫婦所辦，在重慶時，新民報以短小精悍姿態出現，銷路不惡，彼時擬在南京復刊，苦於一時無法找到社址，繼聞新都大戲院樓宇即將物歸原主，乃不動聲色，等到四院聯營處新張伊始，鄧季惺率領大漢數名，早把屋宇先加佔領，說是戰前租賃之樓宇，戰後繼續有租賃權，四院聯營處因有強硬靠山，也不賣賬，一時唇槍舌劍，不可開交；最後，鄧季惺直罵聯營處人員為漢奸，對方也不示弱，三字經差點出口，因為聯營處首腦均為粵籍人士，三字經乃為粵籍人所慣用語，不足為奇，只是被罵為「漢奸」大不服氣，但鄧季惺似有所本，因為這些人員都在敵偽統制時的「華影」做過事，一經沾上一點關係，都成了三點水。後經調解，大家平分春色，聯營處和新民報各佔一半，後來新民報遷往上海出版，但對這座樓宇繼續佔領，多少有點「強佔毛坑不拉屎」的作風。

事情過了七十年，如此雞毛蒜皮小事，實不足道，但反映了當時局面的紊亂和社會秩序的敗壞，動不動就硬推出了「民主」招牌，而在這塊招牌之下，壞話說盡，壞事也做盡。新民報在大陸易手後，靦顏表明態度，在幾番風雨之後已歸淘汰。

抬出「還政於民」為官員搖旗吶喊的陳國廉，易手後寄身海隅，未數年，即投共，不知還有無那股強出頭的「民主」作風否？

至於被鄧季惺強扣「漢奸」帽子的四院聯營處首腦張君，在戰前，凡粵籍中央委員如在南京有所經營的，大多委託張君照拂打理，他也確能辦事精細，頭頭是道。；大陸易手後，張某南來，曾在荃灣經營一家小型影院，未有較大發展，乃赴台灣歸隊。邵氏公司以其對電影業務頗有心得，委為駐台代表，如今，早不在人世了。

三十三、接收電影單位的一筆流水賬

從民國三十四年九月抗戰勝利復員伊始，至三十八年五月上海易手，在這三年有半期間，是為黨營電影趨向企業化的轉變時期。在製片的數量上，在控制的影院和擁有的製片廠實力上，頗呈一時之顯赫；究其實，不過虛有其表。因其自給自足尚且不易，遑論黨營企業用以養黨耶！抑有甚者，由於左傾分子滲透其間，因而在出品的思想上，失卻了黨性立場，為左翼所乘。

上海的接收電影單位工作，在一片混亂中逐漸理出頭緒來，那便是中央與地方勢力取得了妥協，左翼分子呱呱不休，則予以安撫；妥協與安撫，便是國民黨失敗的致命傷，這不僅是指電影方面而言。

復員到上海後的中央電影單位，怎能會擁有如此龐大的實力，固然是拜「接收」之賜，但應從歷史的演變來加以交代。上海，歷來為中國電影事業的製作中心，三十年代初期，頗具規模的三家製片公司，為聯華、明星和天一，後來天一遠遷香港及南洋發展，成為今日之「邵氏兄弟」、「邵氏父子」，三大公司只剩其二，及時而起的藝華公司，總算列於三鼎足；至三十年代中葉，聯華公司有衰落現象，職工欠薪往往拖延半年之久，適新華公司崛起，仍是三分天下的局面；到了戰時，上海淪為孤島，其演變更不可捉摸矣。

一九三八年六月，是為上海電影業最低潮的時期：明星公司的片廠由於戰火的破壞已無力復業；聯華經改組為華安後靠發行舊片維持了一個短時期也宣告結束；藝華公司也是靠舊片發行來支撐局面，只有新華公司維持拍片。在這一年間，新華公司完成了《雷雨》、《日出》、《貂蟬》、《飛來福》、《古屋行屍記》、《地獄探艷記》、《冷月詩魂》、《四潘金蓮》等。由於「孤島」的電影市場上沒有別的影片放映，這些影片的推出頗使新華斬獲不少，因此，蟄伏著的別家公司也相繼復業了。

以明星公司的班底為基礎的，先後成立了大同攝影場和國華影片公司，藝華公司也恢復製片，原為聯華重鎮的徐家匯攝影場，也經改組為華聯攝影場，專營攝影場出租的業務。不過，這些公司的出品都與抗戰無關，但也無損，純以商業為重，因而惹起了日寇企圖收買上海電影業的陰謀活動。初，日寇就召集了「新華」等公司的老板，進行拉攏引誘，只要他們的出品事先送往虹口（租界時代，原為日僑薈集之處）日本的東和影院裡去檢查，通過後即可以在日軍佔領區廣泛放映。但若干製片人盧與委蛇，沒有具體的結果。

只有一家光明影片公司（部分人員是屬於藝華公司的），攝製了一部《茶花女》，曾東渡日本放映。此事一經張揚，輿論大譁，一面揭露了日寇企圖收買「孤島」電影業的陰謀目的；一面對不顧民族利益，把《茶花女》東渡的罪行，做了嚴正的批判。畢竟，「孤島」託庇於租界勢力，一般報章雜誌，還可以暢所欲言。至此，日寇的收買陰謀只有稍斂，惟在暗中進行，因為電影界仍有少數分子昧於利益而甘心事敵的。

後來，大家只有拍攝古裝片，借古喻今，俾對中國的反侵略戰爭有所裨益，也兼可激發「孤島」人民的愛國熱忱，在這期間，完成了《木蘭從軍》、《武則天》、《葛嫩娘》、《蘇武牧羊》、《李香

君》、《梁紅玉》、《西施》、《紅線盜盒》等。又過了一年，這些取材自稗官野史、民間傳說、評彈故事、章回小說的影片，先後有五六十部之多，但對「借古喻今」或「激發愛國情緒」方面逐漸沖淡了。這些影片，包括了《玉蜻蜓》、《碧玉簪》、《珍珠塔》、《描金鳳》、《絕代佳人》、《潘巧雲》、《刁劉氏》、《王老虎搶親》（以上為「新華」出品）；《碧雲宮》、《閻惜姣》、《三笑》、《董小宛》、《亂世英雄》、《風流天子》、《三笑》、《碧玉簪》、《孟麗君》、《蘇三艷史》、《西廂記》（以上為「國華」出品）。其他公司出品的則有《文素臣》、《香妃》、《賽金花》、《孟麗君》、《梁山伯與祝英台》、《黃天霸》、《落金扇》、《濟公活佛》、《玉連環》、《千里送京娘》、《梅妃》等。

《秦香蓮》、《合同記》、《隱身女俠》、《觀世音》、《女皇帝》（以上為「藝華」出品）；《董

這些影片，不論意識如何，但受到了小市民一定程度的歡迎，因而引發幾家公司搶拍風潮；例如《碧玉簪》、《三笑》、《孟麗君》先後鬧出了雙包案、或三包案，粗製濫造，這種「七日鮮」作風，並不始自香港的粵語片，實在是上海孤島時期肇其端。

為了競攝，也未了搶戲院的檔期，弄得幾家公司水火不相容，成為影壇奇聞。例如藝華公司的《三笑》在六月三日上映；國華公司的《三笑》六月十日跟著上映。新華公司的《碧玉簪》七月四日上映；國華公司的《碧玉簪》七月八日跟著上映。春明公司的《孟麗君》七月二十三日上映，國華公司的《孟麗君》八月一日跟著上映。浪費了菲林，也浪費了觀眾的金錢與時間。各公司為了爭取觀眾，不惜在報紙廣告上互相攻擊漫罵，大有「我的最好，你的最壞」之勢，事實上大家都是半斤八兩，五十步與一百步之比耳。

在這搶拍民間故事片期間，可也造成了不少銀幕偶像；一般來說，二周二李二陳最為響亮。二周即周璇與周曼華；二李即李麗華與李綺年；二陳即陳雲裳與陳燕燕。她們分別隸屬於各公司，入息優厚，七天八天就可以拿到一部片酬，何樂而不為呢？此外，為影迷所熟悉者，旦角則有顧蘭君、袁美雲、王熙春、張翠紅、李紅、陸露明、白虹等；生角則有劉瓊、白雲、舒適、王元龍、梅熹、王引、李英、嚴化、呂玉堃等；諧角則有韓蘭根、關宏達、殷秀岑、尤光照等。有的在戰前以名聞影壇；有的則及時崛起。如今，這些銀幕偶像，恐皆已物故了。

直到一九四一年十二月，太平洋戰事爆發後，日寇進入上海租界以後，對於原來的「孤島」影業，很自然地進行了收買和霸佔，無論是放映、發行和製片，都起了很大的變化；美國電影和蘇聯電影都不能公映了，代之而起的是日本電影，但不為一般大眾所喜。同時，製片業受到了資金影響以及菲林來源斷絕，陷於停頓；至此，日寇企圖壟斷上海影業的方法易如反掌。

本來，在一九三九年間，日軍報導部的指使下已成立了「中華電影股份有限公司」，董事長為川喜多長政，董事有褚民誼、林柏生等，雖然它控制了華中區華南區的影片發行，並拍攝為日本帝國主義張目的「文化電影」，即一般稱謂的新聞紀錄片，但上海的製片業並未與之合流。等到「孤島」消失，就由「中華」出面，供應資金，供應菲林（日本出品的富士牌菲林），作為雙合流的條件。

一九四二年二月，由「新華」、「國華」、「藝華」、「金星」等十二家影片公司合併成立了「中華聯合製片股份有限公司」（簡稱為「中聯」），原來的「中華電影」則成為「中聯」的一個支脈，反而作用不大，仍繼續從事「文化電影」。這個浪潮席捲了全上海的電影工作者，只有部分人士，或做豹隱，或從事話劇活動，界以沖淡了「他們」的視線。

「中聯」的製片方針，日軍報導部有經營「滿洲映畫」、「華北電影」的失敗教訓，如明目張膽地宣揚「大東亞共榮圈」、「皇君聖戰」之類，必遭淪陷區老百姓的唾棄；因此在汪政權的「指導」下，必先用巧妙方法來迷惑觀眾，其出品內容的重點只有放在「戀愛」、「家庭糾紛」這些無關痛癢的題材上。「中聯」成立後一年間，攝製了五十多部片子，其中三分之二是採用了上述題材的，睹其片名，便可概括其內容：如《香衾春暖》、《恨不相逢未嫁時》、《牡丹花下》、《芳華虛度》、《夫妻之間》、《梅娘曲》、《香閨風雲》、《並蒂蓮》、《水性楊花》、《紅粉知己》、《情潮》、《斷腸風月》等等。但也有稍有含意者，即把巴金原著的《春》、《秋》搬上銀幕。另有一部大製作，由「中聯」旗下全體導演聯導，全體明星傾集而出，完成了一部《博愛》，闡揚人類的互愛精神。該片主題曲迄今仍在流行。

繼《博愛》之後，「中聯」又與「滿洲映畫」合作拍攝了《萬世流芳》，是描寫林則徐焚燒鴉片的反英民族戰爭，穿插了男女之間的三角戀愛；片中插曲《賣糖歌》，由「滿映」明星李香蘭唱出，風靡一時。該曲歷久不衰，事隔幾達七十年，仍被一般女歌手學唱範本。雖然如此，但這個製片機構，總脫不了與敵互通聲氣的組合。

一九四三年五月，日寇未了加強上海電影事業的壟斷，又指使汪政權頒佈了「電影事業統籌辦法」，把「中聯」、「中華電影」、「上海影院公司」合併成立「中華電影聯合公司」（簡稱「華影」），使製片、發行、放映一元化，推行三位一體的「電影國策」。這與後來中共席捲大陸後的電影政策不謀而合，抑或中共在集思廣益之下也參考了「華影」的那套辦法，一切趨向一元化，一切均在統制之列。

「華影」從成立以至一九四五年八月中日戰爭結束，共拍攝了八十部故事片。從題材的內容看，與「中聯」時代差不多，避重就輕，以免有為敵張目之嫌，顯著者有《燕迎春》、《摩登女性》、《鸞鳳和鳴》、《大富之家》、《何日君再來》、《戀之火》、《兩地相思》、《冤家喜相逢》、《大飯店》等。

這些影片的編導與明星，都是顯赫一時之輩，除了物故者外，如今大都散處在香港與大陸，不必細表矣。

既然要配合日汪的「電影國策」，拍攝些無關痛癢的故事片，自然不能滿足「中」日親善的要求，多多少少要符合「擔負大東亞戰爭中文化戰爭思想戰爭之任務」，於是，遂有描寫「中」日親善的合作片，首先成立了「國際合作製片委員會」，與日本合作了《萬紫千紅》、《春將遺恨》兩片，前者為一部歌舞片，由日本東寶歌舞團參加表演，拍得十分精采，如果要國人單獨拍攝此類片種，恐怕不能辦到，因為沒有極具規模的歌舞組合。代表「華影」參加合作的導演即已故的商業導演方沛霖。從藝術與技術的角度來看，這純是一部娛樂片，不是一部什麼思想片。後者《春將遺恨》略具表揚「中日提攜」、「共存共榮」的思想毒素，前數期本刊中已有細表，茲不再贅。

至於上海所有的片場，都在這二元化的政策下，或被收買，或被高價租賃，都逃不了「落水」的嫌疑。戲院方面，除了京滬杭三角地帶，無論是外商經營或投資者，都被「華影」一網打盡接受管轄，遠及蘇、浙、皖三省重要城市的電影院，也在「華影」發行網的掌握之中，因為那時候已經沒有什麼影片可以上映，如要片源，可問「華影」，即華中區華南區也是如此，只有華北區以勢力懸殊，且鞭長莫及。在當時「華影」的發行網，建立得非常周密，一部影片（拷貝）完成之後，由上海發放到南京、杭州兩大據點，在南京映畢後，北線即分發到蚌埠、徐州一帶，南線即指向蕪湖、安慶各地；以杭州為據點者，其鄰近的餘杭、寧波、嘉興、嘉善各地，早已安排好了檔期，這不得不歸「功」於「華影」的發

行巨頭，計劃週詳，值得一「讚」，其實，這種周密的佈署，也是他們生財有道的不二法門。

基於上述的一段「歷史」演變，無論是上海的各製片廠及蘇、浙、皖各地的電影院，一旦勝利，汪政權垮台，日本人撤退，這一大堆爛攤子，都在接收之列。當然，這中間有的是「被迫」，也有的是「自甘」，這筆賬實在難以清算；這好比淪陷區的老百姓，在生活的需要上，勢必和日軍統制下的汪政權有過關係，類如納糧賦稅，軋平價米等等，你能說這也是「落水」嗎？不過電影雖以娛樂商業為重，但畢竟是文化宣傳之一環，對它的衡量尺度，必須另行估計了。

民國三十四年八月初，日軍敗象畢露，潛伏上海的重慶地工，大有乘機而動之勢，已經秘密策劃接收工作，八月十三日，日皇宣佈無條件投降，上海的地工分子都爬了出來，三民主義青年團上海支部的地下負責人吳紹澍一變而為方面大員，由吳拉出了費穆作為上海地區的電影單位的接收人；因為費穆沒有參加過「華影」工作，一直再搞話劇活動，背景清白，也孚眾望。費穆手下有幾員大將，協助接收，首先佔領了「華影」的總部，即位處華山路（租界時代稱為海格路）的台爾蒙花園洋房。台爾蒙過去是外商經營的高級夜總會，後被「華影」收購，闢為「華影」的神經中樞，現在成了接收的發號施令所在。

協同費穆接收的幾員大將，計有裴沖、吳承鏞、毛羽、李之華等，這些人物，有的出身是舞台演員，有的是中共的地下分子，以在報紙上寫稿作為掩護，雖然抗戰勝利了，他們並沒有暴露身分，這是另有一招。

裴沖，為人沉默寡言，原在費穆所創的上海劇藝社任演員，頗受費穆器重，接收不過是過渡工作告一段落後，費穆也分到了一個製片廠，稱為「上海實驗電影工場」，其直屬關係是傾向於吳紹澍的三青團，公司並不分明；因為有了一個製片廠，並不等於發了一筆，如果運用不得其法，不事生產，這無形

中使當事人揹上了一個摔不掉的包袱。裴沖在「實電」中實現了他的導演美夢，先後導演過兩部片子，一為《鐵骨冰心》，由劉瓊、莎莉、李浣青等主演；一為《浮生六記》，由舒適、莎莉、嚴工上等主演。

《浮生六記》係根據清代沈三白同名原著改編，寫家庭生活與愛情，充滿了頹廢傷感之情。一部影片的思想內涵，往往可以代表了編導者的觀點與傾向，就是說，裴的為人也屬於頹廢傷感派。如果以藝術角度而言，頹廢感傷正是所謂文藝電影裡主要骨幹，但這種作風事不容於紅朝的。

當大陸易手後，未及一年，裴因為導演過頹廢感傷的片子，不認為是積極派，裴在搖擺不定中選擇了片場附近的大樹，竟然懸樹自盡了，時為一九五〇年春初，大陸尚未發動各種整風運動；而裴的選擇頗有先見之明，與其苟安，毋寧擺脫。因裴在劇影壇上的歷史不久，且成就不高，就像一縷輕煙，隨風而去。

費穆手下的另幾位大將，吳承鏞為報紙娛樂版上寫寫稿的，兼在片場來來去去，一若近年在台灣流行的所謂「片場老鼠」。老鼠也有出頭的日子，以其耳濡目染，熟悉了片場的一般常識，而對各色人等的來龍去脈，聊若指掌，如果一旦拿起導演筒來，似較他人略勝一籌，數十年前台灣出了幾名大導演，過去也做過「片場老鼠」了。

吳承鏞後來當了「實電」的高級職員，可能是廠長，此公口沒遮攔，詼諧與挖苦齊出，人稱「小豆腐」；豆腐者，百吃不厭，且富營養，吳某以吃人豆腐為賞心樂事，則彼頗能瞭解人生訣竅，匆匆一生，吃吃豆腐而過，豈不快哉！然不識側身紅朝之後，尚能吃吃豆腐而過否？

毛羽、李之華，戰前在報紙上編娛樂版，兼寫影評，在他們的表現態度上，是和三十年代左聯陣線的外圍活動分不開的，但為了生活上的需要和身分上的掩護，出沒歌台舞榭，頗能適應於十里洋場。當時以提倡電影應該娛樂為前提，左翼稱之為「軟性電影」論者；不錯，軟性論者曾創造了不朽的名句，

即「電影應該是眼睛吃的冰淇淋（雪糕），心靈坐的沙發（梳化）椅。」這些句子隔了八十年，仍被電影廣告宣傳上運用著。提倡這種論調者有劉吶鷗、穆時英、黃嘉謨、黃天始等，毛羽、李之華等為了偏祖左翼電影，掮出了「國防電影」的幌子，雙方大開筆戰，把幾家報紙的報屁股上，著實鬧猛過一陣子。

毛、李等頗受穆賞識，也參與了接收行列。毛羽後來在「實電」當過導演，拍了一部「大地回春」，主要演員有劉瓊、秦怡、張翼、沈敏、嚴肅等。李之華是不折不扣的老共，因為當上海易手後，除了負責接收若干文化機構外，後來當上了上海廣播事業的高級負責人，身分一經暴露，頓時不同。但是，俱往矣，無論新共或老共，尤其是在十里洋場中討過生活的人，思想上多多少少有點「小資」的殘留，真不知怎樣去渡過「整風」、「文革」的幾道難關啊。

旁枝表過，言歸正題，那就是地方的接收組織和重慶來的大員，如何取得協調，經過了枱面上的協商，再加上枱底下的交易，到了一九四六年初，大家分配各得其所，費穆的地下組織宣告結束，但他取得了前聯華一廠的地盤，改組為「上海電影實驗工場」。

中國電影製片廠也派員來到上海，豈能兩手空空，「中製」自戰事結束後，經費削減，除了廠的所在地必須與國防部連繫一地，對上海方面自然也要問津一番，派來的大員是袁叢美。袁在三十年代的上海影壇上，是位極負盛名的反派角色，戰前先隸聯華，後屬藝華。在藝華公司時，曾受老闆嚴春堂的奚落，緣因借薪未遂，致遭嚴的侮辱，袁耿耿於懷，謀求一報，後來參加了抗戰陣營，在「中製」擔任過副廠長，其軍銜為上將階級，全身戎裝，十分神氣。

嚴在戰時導演過兩部抗戰電影：第一部為《熱血忠魂》，主演者有黎莉莉、高占非、何非光、陳依萍等。看片名，就知道是激發人們熱血奔騰一致抗戰之作。對軍事行動的處理，袁導演自有一套，為其

他導演所不及；此片推出，反應不俗，就是過份緊張，使人透不過氣來，是成功，抑失敗，不予置評。

第二部為《日本間諜》，是根據意大利范斯伯所著「神明的子孫在中國」一書改編而成。范斯伯是個職業間諜，他在中國住過三十餘年，原先是東北張作霖的幕客，「九一八」事變時，他正在哈爾濱，日本大特務土肥原強迫他替日本特務機關工作，後來由於他在暗中幫助了抗議義勇軍，被日本特務發覺，圖將他祕密逃了出來，以後就寫了這本「神明的子孫在中國」。此書的中文譯本取名《日本間諜》，在抗戰時期出版，使讀者對日本特務工作更多瞭解；改拍成電影後，也獲到了一定程度的成功。此片演員陣容不弱，計有羅軍（不太出名，為了他的臉形頗有幾分像范斯伯，一經化粧，維妙維肖）、陶金、王豪、何非光、秦怡、虞鏡子等。

話說袁叢美來到上海，口口聲聲要接收前藝華公司，結果終償所願。藝華公司的片場係在上海膠州路相近的金司徒廟，袁氏以有軍銜關係，接收工作似較其他人等為易，並且著實奚落了藝華老闆嚴春堂一頓，頗有「以其人之道還治其人」之感，後嚴被捕，庾死獄中。袁於一報宿仇之後，並不擔任了該廠的實際職務，隨波逐流，去搞以商業為重的獨立製片了，前藝華廠址也就成為「中製」的上海分廠，直至易手前夕，與南京的總廠一併撤往台灣了。

至於中央宣傳部派來的接收專員，在協商的原則下，接收了兩個製片廠，一為位處舊法租界福履理路的前國華廠址，也是「華影」屬下的一個單位，片場破破爛爛，聊避風雨而已。一為位處閘北天通庵路的「文化片廠」，也就是日軍報導部和汪政權所需要的新聞紀錄片廠，在那裡，的確存在著不少鼓吹「皇軍節節勝利」、「大東亞共榮圈」的宣傳片子，因此該廠的負責人由日人擔任，一度也由國人掌理過，姑隱其名，以存忠厚。某末任廠長為日人神田茂末，移交後即居日僑集中營中候輪返日，想不到

十年之後，神田擔任了東寶映畫的新港分公司經理，與當年接收的人員相逢與海隅，互談往事，不勝唏噓！幾真「世界真是小小小，世事變遷妙妙妙」啊。

抗戰勝利後半年間，接收工作，一片混亂，無論是黨務、軍事、地方、地下組織，只要沾著一點抗戰關係，都是老實不客氣的，到處張貼封條，以致輿情大譁，左翼攻擊不已。後來行政院成立了「敵偽產業管理局」，藉使接管敵偽產業一元化。對國家利益而言，這是很正確的措施；但由於有些接收者有瞭先入為主的既成事實，遂發生了不少產權轉移的困擾，偷龍轉鳳，弊病百出，也是使政治形勢日趨下風的一個因素。

當時電影單位的接收工作，所幸目標還不過份顯著，雖然中央接獲得不少由「軍統」轉來的投訴，指責某些接收專員的過於跋扈，假公濟私，但結論是「事出有因，查無實據。」也即不了了之。不過，中央早已佈告了行憲在即，若由黨來接收敵偽物資，在理論上似乎說不過去，好在黨與國雖有分野，究屬一統，就在還政於民之前，做了一些產權的轉移手續，即由黨作象徵性的向敵偽產業管理局收購（或說是無條件的轉移或借用）這些既成事實的產業，面子夾裡，大家顧到，也可以應付了高唱「民主」的悠悠眾口。對電影單位而言，因為左翼及其同路人早想滲透在這些圈子裡，表面上平安無事，骨子裡早已安排下「運用敵人的實力來圍打敵人」的那套辦法啦！

中央電影場接收了兩個製片據點，即「中電一廠」和「中電二廠」；此外，又接收了「華影」的總樞紐，即華山路的台爾蒙花園洋房。最惹人注目者，即接收了位處江西路的漢彌登大廈裡的「華影」發行部與製片部。戲院方面，如根據與敵偽沾上關係的邏輯來說，即統應在接收之列；但好多戲院都與英美洋商有關，惹不起，於是，聽其自然可也。只有幾家位處虹口的戲院，是由日人直接經營的，乃名正

言順的予以接收。計開：中央文化運動委員會有意在上海做點工作，分配到一家日人戲院，更名「文化會堂」，用作聯絡上海文化界人士集會之處，間或放映電影；數十年前聞名影壇之大導演張徹即在該單位中任事。費穆的接收單位，也分配到一家日本小劇場，更名「實驗劇場」，俾作經常演出之用。中央電影場則分配到海寧路上的國際戲院。這家戲院在戰前名「融光」，聲光座俱佳，與霞飛路的國泰戲院遙遙相對，源出一個戲院業系統，在戰時被日人收購，是清一色的敵產，一經接收，也平安無事。

後來，由重慶復員來歸的員工，一時找不到住所，大家就把國際戲院和台爾蒙花園暫作棲身之所，一時成為大雜院，即白楊、張駿祥亦曾寄居其中。這些搞影劇工作者，本來窮得可以，那有美鈔金條作頂屋之需？張駿祥有感於斯，就以劇人還鄉覓屋不易的題材，完成了他的第一部電影：《還鄉日記》。

諷刺了「接收」的不當與「內戰」陰影。台爾蒙花園本為一座英國式洋房，在五十年間歷事四朝，倘洋房有靈，不知是感到「自豪」抑或無限滄桑耶！

漢彌登大廈位處江西路四川路轉角，地點繁盛，相當於香港之中環；望衡對宇者為都成大廈，建築形式相若，高十層，設都城大飯店，名聞國際。想當年都是洋人勢力所在，華人只能仰承其鼻息，資者能躋身其間，與其說是拜「勝利」之賜，毋如說是明日人佔領之「光」。雖然英美在戰時廢除了對華不平等條約，但對僑民的商業利益，一點不含糊，那麼上海灘上幾多洋商大廈，如果沒有黃金美鈔頂手，休想問津，現在這些大廈由於沾上了敵偽關係，自然被接收運用了。由於這是一座與電影有關的大廈，除了中央電影場作為大本營外，中國電影製片廠也分到了相當的辦公室，行政院的電影檢查處也設於此。最妙的是張治中也要在此分一杯羹。

張治中雖做過政治部部長，是軍事電影單位的頭頂上司，但勝利之初，他的職務是新疆省主席，可以說與電影毫無關係，腦筋居然動到電影大廈裡來，原來他以半公半私的方式成立了「西北電影企業公司」，既云西北，並沒有在西北大開拳腳，卻到東南來大軋鬧猛。豈電影之為物，真能如此惹人迷惑耶？說穿了不過想在這座大廈裡佔一據點而已。誰都知道，當時的上海房屋頂手，動輒若干根金條方有交易，也就像六十五年前的香港，房屋頂手，都是萬萬聲，能夠不花一文頂費而獲得地盤，豈不快哉！如果一轉手，無端端賺了幾根大條子，這情形不是沒有。藉「公」而佔有；徇「私」而食肥者大有人在。直到中共佔領上海後，一切內幕都爆出來了。

時為民卅五年春，國共談判尚未破裂，在軍事上，中共的實力自然不能和政府軍相比，那唯有在政治上盡量爭取同路人，對影劇界而言，由於毛澤東於一九四五年八月尾到過重慶，曾和影劇界若干知名人物，如史東山、應雲衛、白楊、趙丹等一群人，有過一場不拘形式的懇切談話，或明或暗的闡述了中共的文藝政策，這些人物，聽了毛澤東的話，好比拿到了孫悟空的一根毫毛，伺機而變動，現當上海電影界由接收趨向整理階段。他們連一個據點都沒有，自不甘心。於是，漢彌登電影大廈成了他們時常出沒之所，藉以打聽行情。本來「中電」負責接收的高層人士，如周克、徐蘇靈等，有的是在三十年代在聯華公司的同事，有的是在重慶陣營中一致獻身抗戰，如今由於立場關係，表面上大家嘻嘻哈哈，暗地裡各懷鬼胎，這些人物拿著「人民」的招牌做幌子，隨時在探聽中央對電影政策的動向，其實，中央自接管了製片廠、戲院、龐大的管理處後，力謀自保，對未來的電影發展，尚無一套具體政策，這些「民主」人士，看準了這個弱點，就安排了一套討好中共的電影攻勢，或者說是配合毛澤東的「文藝政策」。

某次，趙丹拿著藍蘋的來信，在漢彌登電影大廈裡公開朗誦，大意是說：「你們似乎對當前的處境很不滿，我們延安也有電影部門，雖然設備簡陋，但未來的發展無可限量，歡迎你們到延安來參加工作……。」這意味著「此處不留人，自有留人處。」這就埋下了趙丹等人在「中電」旗幟下製作了幾部與政府唱反調的片子的伏線。國民黨歷來有個毛病，你不用，我也不用，等到你想用了，我便不惜一切來爭取。

史東山等的看法另有一套，「到延安去」不過是個遁詞，主要的是如何建立「民主」的電影地盤，以便配合「人民」的要求，也是延安文藝政策的要求；一面慇惠「民族資本家」出錢，一面看準了前聯華的廠址，即徐家匯攝影場。

「聯華」徐家匯廠址，面積頗大，「聯華」三十年代是左翼電影工作者的大本營，雖然「聯華」的高層人士如羅明佑、黎民偉等，都是接近政府的，怎麼會向左轉呢？這裡自然有段古。

羅明佑雖為廣東人士，為羅文幹之侄，但他對電影的發跡地點是在華北，組有華北電影公司，在平、津有他的直轄戲院。在一九三〇年間，他聯合了在上海的黎民偉、但杜宇和大中華百合公司。黎從事電影工作甚早，初創於香港，發跡於上海，組有民新公司，公司及片廠地點在上海霞飛路底，費穆接收而改組的上海實驗電影工場即設於此。但杜宇在一九二〇年就自創了上海影戲公司（史東山曾在這家公司任事），完全是家庭式的，在一九三一年也）加入了聯華集團。

羅明佑得到了黎民偉、但杜宇等的合作，遂組聯華公司，黎民偉的民新公司改為「聯華一廠」，羅明佑的民新公司則改為「聯華二廠」；在北平和香港另有分廠。但杜宇的上海公司則改為「聯華五廠」。在組織上可說是中國有電影以來的盛舉；但過

除製片外，附有電影技術沖洗業務；大中華百合公司上海膠州路的片廠則改為

於龐大，形成了外強中乾。但杜宇是唯美派導演，雅不願受到大公司組織上的牽制，不過一年多就退出「聯華」組織，而北平與香港的分廠亦無成績可言，記憶所及，只培養了兩個香港粵語片地界的傑出演員，即吳楚帆與黃曼梨。到了一九三三年至一九三七年間，「聯華」只剩下了一廠和二廠，製片方針在左聯的電影小組策動下，與羅明佑初創時的旨趣大相逕庭；加上經濟崩潰，黎民偉也退出了。由吳性栽集團改組為「華安」，並在徐家匯成立了攝影場，一般統稱為「徐家匯片廠」。不過對左翼而言。這段歷史頗「引以自豪」，也就是左翼聯盟電影小組的「輝煌戰績」，史東山等就憑著這段「引以自豪」的歷史，要求恢復「徐家匯片廠」。

本來，由於「徐家匯片廠」在敵偽時期，被改組為「華影」的第四製片廠；勝利後，也在被接收之列，是由政治部中國製片廠的代表袁叢美前來接收的，而且掛上了「中製」的招牌。另一方面，史東山等則組織了「保產委員會」，向當局力爭要求發還，袁叢美和史東山過去在「聯華」、「中製」都是同事，如今成為敵對狀態。

在安撫政策下，「徐家匯片廠」終於民卅五年五月間發還原主，那便是後來中共口中的「民族資本家」吳性裁；而袁叢美代表的「中製」，則分配到了藝華公司的舊址。所謂各得其所，相安無事，大家都不必呱呱吵了。

這是非常符合中共要求的一場鬥爭，不費一槍一彈，僅憑「呱呱吵」就得到開展左翼電影的地盤，有了地盤，還得有錢，就憑史東山等組織了「聯華影藝社」還是不能大開拳腳。雖然說，「聯華影藝社」是向吳性裁等的「徐家匯片廠」租賃攝片，因為他們的「呱呱吵」使資本家得以物歸原主，顯然立了一功，場租可以拖欠，自然義不容辭；拍片的周轉金也可以張羅，但終非久計，終於嚷進了也是「民

「族資本家」的夏雲瑚和任宗德（現在都已完蛋），合併改組崑崙影片公司，使中共的地下組織更進一步的擴大。後來崑崙公司決定性的在左翼操縱下，其出品雖不多，前後不過拍了十部片子，但在內容上著實達到了顛覆政府的「願望」。到了易手之前，崑崙公司又成了策反的活動中心，影劇界的人士特別敏感，鑒於大勢所趨，都想和崑崙公司沾上一點關係，就是沾不上關係的，其行動也以崑崙公司馬首是瞻，事隔幾達七十年，當初立「功」人士，大部分已歸道山了，這是後話。

當時除了上海的接收電影單位工作漸趨正常外，同時進行接收的還有南京、北平、廣州等地，南京的電影院由於滲入了官僚資本、牽制甚多，不想「自討苦吃」，所以到了民卅四年年底，都已發還。

北平有一日人直接經營的「華北電影公司」，規模不小，另有數家日人經營的電影院，都在等待中央接收，負責北平接收的是「中電」的業務課長徐昂千，隨帶得力助手童震、葉炯二人，童、葉原為戰地攝影師，與航空委員會王叔銘和某戰區的副司令長官孫連仲等關係搞得很好，所以不費吹灰之力，就獲得了北上的飛機座位，在北平的政治形勢，不若上海般的複雜，所以徐昂千的接收工作，非常順利，不久就將「華北電影公司」改為「中電三廠」，童震與葉炯分掌技術與總務兩大部門，三年間在工作表現上，成績不俗，只是若干出品內容上被左翼所乘，容後再述。

掌管「中電三廠」技術部門的童震，出身自明星公司，習攝影，戰時參加「中電」，常在前線來去，對戰時新聞片頗具勞績，在擺脫了中共接管之後，與徐昂千流徙海隅，有色人士直認金門照相館為台灣的外圍組織，藉資餬口，館名「金門」，適台灣對保衛金門甚力，有色人士直認金門照相館為台灣的外圍組織，冤災枉也。後童重投電影攝影工作，成為香港影圈中著名攝影師之一，近年則從事彩色電影沖印工作，頗有收穫，童如苟安於紅朝則無今日之自由自在焉。

相反的，掌管「中電三廠」總務部門的葉炯，其命運誠不可同日而語，葉為陳布雷表親，葉之叔為南京時代中央黨部負責總務之葉實之（已故）。某年，張學良由東北來歸，參加某中全會，葉實之追隨招待，不遺餘力，張少帥在中央黨部大禮堂樓上徐步而下，葉呵護備至，扶之而行，張感其誠，即取下胸前金掛錶一隻贈予；葉受此殊榮，受寵若驚，也是從事官場總務工作者的一段佳話。

葉炯在戰時，也是出入前線，工作表現不俗，每屆返渝述職時，必往謁陳布雷氏請益，陳終年埋首案牘，對國家政治形勢瞭若指掌，惟對社會民間生活，頗多隔膜，見葉炯之不畏艱險，為國效力，大加讚許，且曉諭子弟，應向葉炯看齊學習，葉一經長者如此抬舉，那有不飄飄然耶。

當葉炯在「北平三廠」那階段，年少氣盛，難免趾高氣揚，果能顯赫於一時，接收之初即結織偽朝高官孫某之女，女天生麗質，明眸皓齒，孫女亦惑於葉之權勢，遂結為夫婦，問題就出在這段姻緣上，當北平和平「解放」之後，徐昂千有意挈葉南奔海隅，葉因嬌妻不願遠行，致遲遲不決，且有戀棧紅朝之意，究其實，捨不得那嬌妻也，後北平形勢明朗化，葉先被冷落，嬌妻則投向共幹懷抱，原來孫女早與共方有了聯繫，對葉之一段姻緣無非是過渡時期的一齣戲耳。聽來葉被派赴華中，即無下文。

數十年前，陳訓悆（布雷弟，已故）由台來港出長中央社香港分社，託人探聽葉炯在大陸之下落，不可得，葉炯失嬌妻於前，喪生命於後，是可斷言。

提到了攝影師參加接收工作，致下場甚為黯淡者，另有二人，可以一記。緣廣州有幾家日人經營的電影院，需要中央派員接收，位處上海的中央電影主管部門，感到鞭長莫及，乃指派了一名駐在華南的攝影師程澤霖擔任此職，程初膺斯職，有點惶恐，蓋其對電影技術尚具心得，而對電影業務則一竅不

通也，惟對「接收大員」這塊招牌頗有引誘力，終於出任了一家名大華戲院的經理，一登理席，身價不凡，自有一班左右奉承備至，香港邵氏公司出品，需在廣州上映，也得仰承他的鼻息方予排影。

程君當上了經理，自然對其本身職務（新聞攝影工作），頗有不屑為之之感。每屆香港賽馬之期，自有一班朋友，蜂擁著乘搭省港空中巴士，來港一遊，出手闊綽，真有點被勝利衝昏了頭腦，怎能有如此巨資來經常消耗，個中情形不問可知，無奈好景不常，未及三載，廣州即告易手，他寄跡海隅，無所事事，故舊知其遭遇，介薦重操舊業，而程已陷於手震震不能掌握攝影機矣，來港十餘載，生活潦倒，後庾死於一簡陋床位上，如果沒有那飛來的榮華富貴，就憑他一手技術也可有謀生之地，怎會落得來得容易去得也快啊！

還有位攝影師名汪洋，在電影界攝影地位上，可據一席，勝利後派在軍隊中拍攝受降影片，斯時無湖有一家日人經營的戲院，日人被遣送集中營，留下華籍妻子經營，地方、部隊都想接而收之，這個日本人總算有點頭腦，對於一切雜牌接收者概予不理，暗命妻子到南京向中央請命，要求派員接收，這職務就落在這位汪攝影師身上，因為有些大員對小城市裡的小戲院，並不放在眼裡也。

這家戲院的產權百分之百屬於日人，所以沒有其他糾紛，汪君接事後大加整頓，做得似模似樣，汪君雖然是攝影師出身，對電影院的管理也肯下功夫，也沒有做出什麼越隄的事來，賬目清楚，後來易手後即被掃地出門，戲院裡的同人平時知道他尚稱清白，沒有給予留難，自然也無牢獄之災，不過無端端的擔任接收工作，也算是揹上了個黑鍋，在紅朝怎能夠抬起頭來，而且落到三餐不繼的地步，看來接收接收，真是不祥之兆啊。

三十四、「中電」企業化張道藩當董事長

民國三十四年九月二十日，行政院公佈了「管理收復區報紙通訊社雜誌及電影廣播事業暫行辦法」的訓令，規定敵偽機關或私人經營之報紙、通訊社、雜誌及電影製片廠、廣播事業，一律查封，其財產由宣傳部會同當地政府接收管理。基於這個原則，黨營的中央電影攝影場遂擁有了三個製片廠、若干電影院和一些辦公機構，其重點則在上海和北平。東北長春的「滿洲映畫」，當然也在接收之列，但由於經辦人員的立場問題，成了旁枝。

長春的「滿洲映畫」，規模龐大，設備優良，以當時而言，自然是首屈一指的遠東最大製片廠，廠中擁有一個一百八十位樂師組成的交響樂團。由於東北苦寒，全廠均有暖氣設備，對製片進行十分方便；惟若千年來「滿映」出品，由於「皇軍」控制，自然是順民思想了。

日軍宣佈投降後，蘇聯老大哥馬上在東北做手腳，因此，「滿映」先給蘇聯老大哥掠奪了最好的器材；後來隨著國內戰事的轉移，中共曾圖佔領，而迫於形勢不能穩定，結果還是要由中央派員接收。當時中央派往東北的文化特派員是潘公弼，曾一再電請中央宣傳部派員接收這些電影單位；不過尚未復員的重慶中央宣傳部，其屬下的藝術宣傳處（主管影劇藝術文化），差不多成了真空狀態，只有一位科長甘君及少數職員留守，這差使便落到了甘科長頭上。甘從定都南京後不久，即服務於中央黨部，是有資

格的丁家橋人馬，抗戰時娶了一位出身自金陵女大的學生為太太，甘太習農，與甘結褵後，在重慶近郊經營一所農場，思想上早與中共的一套有了默契，基於這個原因，使甘的思想上有了動搖。

上級一再催促甘君起駕，甘卻躑躅不前，暗地裡與同事閒談中，透露了近來東北戰事不利，如何去得？實際上他極不願放棄農場的管理工作。他兩夫妻都是四川人，滿以為在家鄉經營農場，對未來的趨勢，將不會受任何影響。結果數年之後，私人農場全部改為人民公社，當非甘科長的始料所及。

那邊廂，潘公弼仍需要專人去接收「滿映」；這份差使卻給中共的同路人金山所得。原來金山本姓趙，乃兄趙班斧，與潘公弼有姻親關係，所以一拍即合。金山演員出身，也辦過劇團，能獨當一面去出長一個龐大製片廠的首腦，也是很體面的事；一方面是作曲家盛家倫從旁唆使，因盛頗陶醉於成為「滿映」一百八十人組成的交響樂團的指揮人也。

緣盛家倫與金山的關係，早建立於三十年代《夜半歌聲》（金山主演的影片）時期，也即是左翼聯盟的組成分子。《夜半歌聲》插曲，作詞者為田漢，作曲者即盛家倫。此曲一出，大家爭唱，以其旋律不同於黎錦暉派的「哀艷纏綿」也。盛之聞名遲於聶耳，當《夜半歌聲》流行時，聶耳早已東渡葬身魚腹了。

於是，當金山前往長春接收「滿映」時，盛成為金的智囊人物，不在話下。不過在短短的二年間，金山把「滿映」改為「長春電影製片廠」，先後完成了《松花江上》、《小白龍》及《哈爾濱之夜》三部影片，都不是偏重於音樂方面的製作，盛家倫不過擔任了三片的配樂工作；對盛抱著指揮一百八十人大樂隊來大展鴻圖之想，不能實現，頗覺抱憾。

在系統上，「長製」也是屬於中央電影場的，但由於中央鞭長莫及，任由金山一手包辦；後來東北戰事吃緊，把「長製」遷移北平，已近夕陽殘照。於是，金山衡情度勢，在與中共的默契之下，改投民

族資本家的懷抱，到上海去另組「清華公司」了。

當接收人員都熱衷於上海、南京、北平、廣州等地的熱門電影單位之際，卻忽略了一件最堪注意的接收工作，那便是位處山東掖縣的「菲林製造廠」，卻無人問津。這是日本富士牌或櫻花牌的菲林製造工廠。在勝利的前一年，日本已經風聞盟軍將於日本本土地氈式的轟炸，因此，決定把一些工廠搬遷到中國來，藉以保存若干科技設備，菲林製造廠即遷山東掖縣。

勝利後不久，日本派遣軍司令部行文重慶中央宣傳部，要求派員前往接管該廠；可是始終沒有人理會這件案子，以致偌大一所工廠，自然地化為破銅爛鐵了，十分可惜。

民國三十五年十一月十五日，國府在南京召開了制憲國民大會，也即是還政於民的先聲。國民黨為了要健全黨的財務基礎，勢必需加強黨營企業的發展。雖然黨在原則上是靠黨員所繳的黨費藉以維持；但若干年來，所謂黨員所繳的黨費僅屬象徵性的點綴，早已成為笑柄。時中央有財務委員會之設，主任委員為陳果夫。陳對理財，頗有成效，當蔣總司令誓師北伐期間，陳即奉命在滬辦理後勤軍需，極得蔣氏信賴，而陳氏本身之操守良好，廉潔可風，因而出任黨的財務策劃不是無因也。

為了貫徹以黨養黨的初衷，賴黨員的黨費是靠不住的（猶憶過去黨員所繳月費，即在黨證上蓋章證明，然絕大多數黨員等閒視之；這種象徵性的應盡義務，有些黨員甚至畢生都未履行過。質言之，即藐視了黨的法紀。）當勝利前的一二年間，也曾發動過募捐運動，倖使充實黨的經費，但收效不大。那麼、只有「做生意」之一途了。

在勝利後一二年間，黨擁有的企業機構遍及全國各大城市，其犖犖大者：如青島的齊魯企業公司，天津的恆大企業公司，屬下擁有紡織廠、麵粉廠、鐵工廠甚多；「青島啤酒」即齊魯企業屬下的青島啤

酒廠出品，也即是日本人經營的「太陽啤酒」前身。「齊魯」首腦曾養甫，「恆大」首腦駱美奐，都是陳系大將，這些企業皆拜接收之賜，所謂勝利的果實，是黨與政府經過轉賬式或可望轉賬而來。如果政治局面沒有出乎意料的惡化，那麼，這些企業機構的營業收入，倘若經辦人員都是本著陳果夫氏廉潔自持作風的話，是足以用作養黨而有餘的。

對中央電影事業而言，也再以黨養黨的大前提下予以企業化。

於是，在民三十六年四月十六日，「中央電影企業股份有限公司」終於成立。事實上，便是中央電影攝影場把經過轉賬而來的產業改成商業機構，一度標榜為民營事業；但人們的觀感僉認為是國民黨的宣傳機構。這可從登報招股的事件中看得出來。當中央電影企業公司擁有三個製片廠，平均每月可出品三部影片，投向市場，頗為熱鬧，當時資產估計可值法幣一百億元（這個數字乍聽頗為駭人，但如果參照後來金圓券崩潰時之天文數字，則一百億元實微不足道，其實只是一場「數字遊戲」而已）。雖然如此，號召民股參加，一點反應都沒有。

不過，在形式上既然成了公司，勢必有董事會、監察人、股東大會、組織章程之類；股東之由來，既無民股參加，只有清一色的黨股代表人來共襄盛舉了。

公司成立大會在南京舉行，一切人選早經擬定，開會不過是形式而已。全體黨股代表人約二三十人，知名者有中央日報社長馬星野，一九七四年在台灣涉嫌共諜案的李荊蓀（時任中央日報總經理），國共兩黨都在爭取的張駿祥似也有份，其他都是中央電影攝影場的高層老班底，包括了擔任場長幾達十年的羅學濂，三個製片廠的廠長裘逸葦、徐蘇靈和徐昂千，擔任電影檢查的杜桐蓀也有份。討論會章，通過如儀，只是星馬野對「凡公司盈虧均須於上海申報、新聞報公佈之」表示異議，認為必須加上「南

京中央日報」一句。利權不外溢，也是合乎情理。

早經擬定的理監事為陳果夫、張道藩、李惟果（時任中央宣傳部副部長）、方治（為黨營電影最早的推動人之一）、潘公展、羅學濂和杜桐蓀等，會上只有張道藩、羅學濂、杜桐蓀等人出席，其餘未見露面，結果是張道藩出任董事長，羅學濂出長總經理。

本來，這一次成立大會，既是清一色的黨股代表人，應該討論或釐定一些未來發展的政策，意思是說，當時左翼在電影界的妖風猖獗，達到不可一世的瘋狂狀態，處處與政府為敵，那麼，怎樣運用黨營電影和左翼一較短長？至少不能放棄或等閒了黨營電影的根本重點，即「寓宣傳於娛樂」。即使不能在潛移默化中發揮宣傳效果；也不能在出品的內容上不時唱出反政府的調子。可是在這次大會上一點都沒有討論與中共周旋的問題，大家只是嘻嘻哈哈談此不著邊際的未來的建廠所在地，俾成為中國最具規模的影城，即東方好萊塢是也。

有的代表認為上海本為黨營電影的基地所在，以不動為動，只要加強上海片廠的設備可也。這裡須加註解，由於黨營的文化事業，當它獨立而謀求自力更生時，中央必予以可觀的資金，俾使周轉；例如中國文化服務社（社長為劉百閔、總經理為龔弘），在接收了若干敵偽文化物資後，擬大張旗鼓，中央財委會予以兩億元周轉，藉使再生產。舉一反三，可概其餘。中央電影企業公司是否也獲得龐大的再投資再生產，已不復記憶。

有的認為應將「中電」總廠設在南京，俾便於中央督導；有的主張遷廠北平，在古色古香的歷代帝都，大可製作些外銷影片；有的認為設在山明水秀的杭州非常相宜；也有提議在青島或武漢的。一時眾議紛紜，莫衷一是。這好像陪都重慶時代，大家討論復員後應建都何處？南京、北平、西安、武漢、蘭州，

講得頭頭是道，但是沒有結果。所幸討論的這些地點都在中國的國土上，總算沒有人提出，發展電影應該搬到好萊塢去啊！

從「中央電影攝影場」蛻變到「中央電影企業公司」，先後不過三載，便成歷史名詞。在這三年間，共製作了三十八部影片，這是指以營業為重的明星主演的片子，餘如專為黨和政府宣傳的新聞紀錄電影不計在內。

綜觀這三十八部片子中，至少有半數以上是在左翼分子滲透，使其內涵中包含著和政府大唱反調。基於這個原因，必須加強劇本的甄選。董事長張道藩示意公司必須把欲拍攝的劇本給他過目。張氏政務繁忙，但對甄審劇本興趣甚濃，以其有文化人和藝術家的氣質也。不過，經他認可的電影劇本，如果派到了左翼同路人的導演手裡，等到製作出來，早已面目全非了。試舉一例：有個常以紅墨水潑臉的潘子農，過去是軟性電影的編劇，力謀導演寶座，終償所願。彼首作《街頭巷尾》，故事大綱經張道藩通過，可是暗地裡卻和中共在上海的文化活動中堅分子陳白塵之流大通款曲，把原作改得面目全非，等到拍攝完成，肯定地是和中共要求的種種極胳合。

張道藩畢竟忙於政務，而且長駐南京，雖京滬相距匪遙，但多少有點鞭長莫及之嘆；且張氏對總經理羅學濂絕對信任，羅為好好先生，從無隔閡，惟對製片的思想內涵，容有忽略之處，所以請董事長來決定電影劇本的甄審，也可減少羅的精神負擔；但張道藩不能把全副精力應付在「中電」的甄審劇本工作上，遂派了一名秘書，常駐公司，作為董事長與總經理間的橋樑，主要目的還是在逐漸消除電影上的左翼氣氛；所以，公司的劇本例必先給董事會秘書備案存照。這位秘書是誰？便是數十年前在東南亞頗有文名的邢光祖。邢秉性耿直，對張道藩之操守極為欽佩，惟對張的為人重於藝術家氣質而有時候忽略

了國際形勢，尤其對反共的實質上有時也會鬆懈，邢的心裡不無遺憾，因為邢是絕對性的反共人物，當邢擔任「中電」董事會秘書任內，勢孤力單，不能發生驅魔作用；也因此，寄情於兒女私情間，造成了一段極富戲劇性的羅曼史。

邢光祖，上海光華大學出身，一度擔任過助教，香港電懋影業公司製片主任宋淇曾聽過他的課。邢的中英文造詣極好，後來執教於台灣中國文化學院，兼為報紙專欄作家，頗享文名。當民三十七年在滬時，寓「中電」台爾蒙宿舍，時有女演員杜驪珠亦宿於此，朝夕相對，漸生情愫，雙方曾數度提議結婚，且將婚束印妥，卻又一再變卦，此中恩怨，實為杜驪珠之性情有些偏差所致，亦即於二十五年後遭受婚變之伏線也。

杜驪珠，幼習平劇，嘗落班北平天橋，姿容秀麗，惟遭遇頗多曲折，後為王元龍賞識；時王為中電北平三廠演員，乃推薦杜加入三廠，主演《天橋》一片。此片由王元龍編導，成績不俗，遂有影名。杜南下滬濱，仍隸「中電」旗下，惟可參與其他公司拍片，石揮邀之在《母親》片中演出。石揮曾評杜頭腦中少了一顆螺絲釘，即粵語「黐黐地」之謂。石揮之如此斷加評語，是否另有用意，不得而知。杜出身紅氍毹上，多少有女伶習氣，涉足交際場合，動輒適可而止，邢光祖憐其遇，而杜仰慕於邢之文采，遂議婚嫁，突又中止，邢鑒於杜之性格捉摸不定，一氣之下，離滬赴菲，主馬尼拉大中華日報筆政，時值徐蚌會戰，政治形勢十分惡劣，邢之早離大陸，頗有先見之明。

惟邢於臨行前，對杜驪珠仍屬呵護備至，並作適當安排，囑彼於戰事延綿至京滬線上時，迅即離滬，逕赴馬尼拉相聚；至三十八年三四月間，杜驪珠格於形勢，隻身赴菲投靠於邢。至此，始正式結為

夫婦。杜即洗淨鉛華，與邢鶼鶼鰈鰈。本來杜之文化水準極差，經邢循循善誘，未數年間，能說得一口流利英語，且能為文作書，實佳事也。

大中華日報為海外黨報之一，邢不時需赴台參與集會，有時杜亦偕行，每行必向張道藩、蔣碧微請益，蔣對杜頗具好感，乃收為契女，一時傳為佳話。後邢杜定居台灣，邢出任教職，杜則相夫教女，家庭中尚稱和睦；惟杜在菲一段時期，已患有夜盲症，入夜後幾不能辨視，若干年來使邢不勝精神負擔，抵台後目患日甚一日，竟而失明。

邢光祖在中國文化學院執教，與一女生相戀，議婚嫁，惟女方力持必須名正言順，於是，邢遂告婚變。邢傾其所有供杜頤養餘年，師生之戀，終成眷屬。惟一度引起輿論不滿，對邢譴責，致邢每遇故人時輒吐苦水，若干年來之精神負擔，實不勝負荷也。杜則挈女重返馬尼拉，聞已茹素禮佛，看來黃卷青燈相伴，藉了餘生矣。此段極富戲劇性之邢杜之戀，一旦分手，雙方頻向友好訴苦，熟是熟非，局外人豈能妄斷家務事耶！

「中電」董事會的秘書出缺，張道藩右派了趙友培接充。趙亦為張氏賞識的幹材，後來在台灣任國大代表。趙有文才，有意用具體表現與左翼分子一較短長，時為三十八年初，一般左傾幼稚病患者，囂張之程度較之老共更甚，趙遂寫了一個反共意識甚濃的劇本，特別是打擊那些呱呱吵的左傾幼稚病患者；可惜形勢日非，也沒有一個演員趕在那時那地來演反共片子，況軍事趨勢，頻臨渡江前夕，趙的構想遂告胎死腹中。不久，趙即到台灣去了，「中電」的董事會形同虛設。

事實上，與中共地下組織搭好了線的人物早有安排，分門別類的滲透在各單位的任何角落裡，「中電」亦不免。在總管理處的張家浩，原為總經理的記室，後在張的策劃下成立人事室，張綜理其事；於

是，「中電」的一切人事資料，俱在掌握之中，一廠則有岳路，二廠則有張客，北平三廠的左翼細胞遍佈廠內，這些人物，所處地位不高，但由於與各單位負責人較為接近，發生了一定的影響力。例如公司方面正擬拍攝對政府有利為中共不喜的影片，他們早已把握資料，即或明或暗的示意演員一律拒演；反之，有些經過中共組織認可的劇本，則號召大家爭取來演，藉以把「反動」和「進步」有鮮明的對照，也即是替中共立「功」的前奏。到了易手前後，這些人物則成為應變委員會的骨幹，安排送舊迎新了。

三十五、中電成為「進步」導演養成所

國民黨電影事業機構內，潛伏著共黨分子或其同路人，並不始自黨營事業企業化而門戶大開之際；溯自民國二十三年間，中央電影攝影場分別在南京上海和北平公開招考演員時，雖然有些投考者是經過了當地地方黨部的甄審推薦或保證，但仍混進了若干「左仔」。

「左仔」一詞，出自一九六七年香港暴動事件時，在當年似可稱為「憤怒青年」。由於當時關防較嚴，而且國共的對立形勢簡直不能相比，充其量只能發揮一些「宵小」行為；目前留處海隅者尚有數人，然皆垂垂老焉！

說到「宵小」行為，對中共而言，有如水銀瀉地，無孔不入。猶憶民國十六年，國民革命軍北伐，席捲東南數省之後，國共分裂，實行清黨，若干未及遠走之左翼人士，潛伏租界，繼而散佈於中央黨政軍各機關內。仍可拋頭露面者，則利用著名文人，如魯迅等，在三十年代初成立了左翼聯盟，藉以在文化圈子內伺機而動；較為隱晦者則從事地下煽惑工作。時當民國二十年至二十五、六年間，南京中央各機關下層主管人員或各種文化機構，不時接到極盡煽惑能事之傳單或小冊子…先是手抄油印，後改為鉛印。接獲此類宣傳品者，輒一笑置之，蓋當時大勢所趨，在謀全國統一也。

時蔣委員長坐鎮江西南昌，剿赤軍火如火如荼，間或返京參加中央重要集會。某次，蔣氏在丁家橋中央黨部開會，如廁時竟然發現牆壁上有「打倒蔣介石」字樣，字跡猶新，顯然是寫給蔣氏看的。這一來，可難為了中央黨部內的總務人員，雖經申斥，也無下文，只有存疑。基於這種「宵小」行為潛伏在黨的總樞紐內，那麼，後來國防部內的軍事機密，時在中共掌握之中，亦不足為怪了。

對電影而言，自然沒有什麼機密；因為一部片子需要露布於千萬人之面前。那麼只有用巧妙手法以達到詆毀目的，在「嘻笑怒罵皆成文章」的表達方式下，用以煽惑群眾對現實社會的憎恨；而現實社會何以如此之糟？歸根結底，皆由於政府的無能而形成的。無論是直接的或間接的，盡量打擊政府威信，這現象在勝利後三年間最為明顯。以電影來達到此中目的者，在「中電」企業化的前後期間，有七部影片是在左翼的牽動下完成的，計有：《遙遠的愛》、《天堂春夢》、《還鄉日記》、《乘龍快婿》、《追》、《幸福狂想曲》和《松花江上》。

《遙遠的愛》的思想內涵和中共的「洗腦」政策最為脗合。一個大學教授要被一個「進步」的女傭來改造，證諸後來中共政權成立後，不管你是大學教授或其他高級知識分子，都得下放向工農學習，那麼《遙遠的愛》的路線，似乎非常「正確」。該片以抗戰發展為經，以「改造洗腦」為緯，左翼喝采，右派認可，得以暢行無阻。該片編導陳鯉庭因此片一出，更在左翼陣營中出人頭地。

陳鯉庭為三十年代「左聯」電影小組核心人物，除長於電影理論譯者，對實踐而言，當以《遙遠的愛》為其首作。他於抗戰時先隸政治部中國電影製片廠，後經徐蘇靈之推薦投效「中電」旗下，復員後又經徐蘇靈的邀請、為中電二廠執導此片，蓋徐為二廠廠長也。這種安排似是右派爭取左派，其實是適得其反。徐蘇靈為國民黨黨員，卻作了左派的舖路先鋒，也可以說徐為自己在舖路。

當上海易手前夕，「中電」當局以徐為首腦人物之一，著其離滬樓身海隅，俾伺機而重整旗鼓；徐則遲遲未行，只把家眷送到了香港，表明心跡，姿態做到十足。等到上海易手，又把家眷接了回去。看來徐是甘心廁身紅朝，這與陳鯉庭早通款曲是分不開的；也說明了硬繃繃的中共，還是存在著軟綿綿的人事關係。

《遙遠的愛》為「中電二廠」第三部出品；也是左翼電影開響的第一砲；二廠首部作品《忠義之家》，右派輿論有讚無彈；而左派則極盡詆譭的能事，說《忠義之家》不過是為國民黨塗脂抹粉之作，因《忠義之家》或多或少表揚了抗戰勝利是政府的成就，當時的左派，卻有意都把抗戰勝利的果實，說成是由中共領導而培植出來的。由於人們記憶尚新，竄改歷史只有予人以笑柄，那麼只有兜了圈子來講話，採取誹謗政府的一途了。

中電二廠第三部出品為《鶯飛人間》。此片雖說是「中電」出品，但卻投入了「中電」高層人員的私人資本；因為「中電」經接收了若干單位之後，開支龐大，對製片費用時有捉襟見肘之苦，所以能在「公司兩利」的方針下充實製片費用，也是方法之一。

緣「中電」高層人士周克，手握發行大權，在某次飲宴場合，靜聆了當時的名歌星歐陽飛鶯高歌一曲。歐陽飛鶯體態豐腴，有玉環之勝，周克大為欣賞，遂萌製片之念；自有一班逢迎人物，頻出主意，一拍即合。《鶯飛人間》歌唱片遂告萌芽。由秦復基執筆編寫劇本，自然以歐陽飛鶯為劇中骨幹人物。

秦即後來的名導演陶秦，在西片影院擔任翻譯有年，腦海中裝滿了各式各樣的電影故事，為一個成名歌星編一故事，易如反掌。《鶯飛人間》的導演為方沛霖，方與周過去在聯華公司時同事，方任佈景師，

周任攝影師，都是在電影技術領域中堪稱一時之選。周之屬意於方來執導《鴛飛人間》，則以方在「華影」時期曾執導過若干歌舞片，娛樂性甚濃，商業性甚強，且方素有快手導演之稱，這部「公司兩利」之片，遂告完成。

《鴛飛人間》故事梗概，是一般美國影片中起承轉合的翻版，沒有什麼突出的思想性；有之，即商業思想也。片中插曲多支，最膾炙人口者厥為《香格里拉》一曲，流行了三十餘年仍不衰，作詞人為陳蝶衣。陳為上海新聞界前輩，詩詞猶為擅長，晚近六十年間，在港台兩地，所編之電影劇本及撰寫歌詞甚多，亦為百代唱片公司之基本作詞人。作曲者似為黎錦光，即黎錦暉之七弟，人稱七爺，其所作之流行曲（現在稱為「時代曲」）甚多，五十餘年前由姚敏就其原曲略加整理，頗為一般歌手喜唱，然大多數歌者較喜原來韻味，即在前奏過門之後朗誦「小白兔，你真是一個好嚮導……」特別是台灣的女歌手，不會放棄了前面那一段「道白」。

至於《鴛飛人間》女主角歐陽飛鴛，演技平平，只是以歌取勝；彼由歌而影，似僅此一部而已。後隨一歌藝團遠征南洋，嬪團中陳明勳；陳為美術工作者，在滬時不時發表漫畫，從此這對藝壇駕侶在菲律賓隱蔽了一個時期，即落籍彼邦。陳在馬尼拉酒店側設一畫廊，專做遊客生意，生涯不惡；而歐陽飛鴛早已絕跡歌壇。

再說到那七部被左翼認為優秀的「進步」影片，自《遙遠的愛》開響了第一砲，繼之者為張駿祥編導的《還鄉日記》。這位鍍過金的戲劇專家，從事電影導演，亦以《還鄉日記》為始，也即是張的處女作。；如果說是張藉此而作為他從事電影的實驗，亦未嘗不可。

當時正值復員不久，從重慶返滬的資深導演不多；其餘大部分資深導演，都在上海淪陷時的「華

影）工作過，難免有「妾身未明」之感。所以「中電」的立場，只有借重於重慶回來的舞台劇導演。但是，這批活躍於重慶舞台上的導演，多數是與左有關，而他們也藉「反動派的製片廠」作為執導演筒的階石，例如張駿祥、陳鯉庭、趙丹、徐昌霖等，都在「反動派」的「中電」旗幟下當了處女導演；換言之，復員後的「中電」，幾乎成了「進步」導演的養成所。

張駿祥為留美戲劇家，茲再加補充：張為江蘇鎮江人，早歲負笈清華大學，攻西洋文學；畢業後在原校擔任助教，後來考取了公費留學美國，入耶魯大學戲劇研究院習導演及舞台藝術，於一九四〇年返國，時正抗戰晉入第二階段。在上海時期與黃佐臨等來往頗密，黃在上海戲劇界已具聲譽，而張尚碌碌無名；於是改投內地，在重慶時辦過劇團（似為三民主義青年團的「中青劇團」），在這一二年間，先後完成了幾部舞台劇，顯著而曾經上演者有《邊城故事》（可能是根據沈從文同名小說改編而來）、《小城故事》、《美國總統號》、《山城故事》、《萬世師表》等。其未經上演而僅供出版之劇作亦有多部；但大部分接近美國的著名劇作翻譯而來，駕輕就熟，下筆較易。在張從事編寫舞台劇時，皆用「袁俊」筆名，俾與萬家寶之用「曹禺」筆名，希望達到等量齊觀的聲譽。雖然他的作品不能像曹禺的《雷雨》、《日出》等之膾炙人口，但在重慶的戲劇圈子裡奠定了一定的地位。

張駿祥在「中青劇團」時，同時亦擔任了「中電」的編導委員。顯而易見地，國民黨方面極力器重張氏，希望張氏不致陷入了左翼包圍中；但張獨標高格，不希望染上任何色彩，看來是崇尚美國式的民主作風，而走的是中間路線。其次，「中電」當局有意推薦張駿祥參加中央訓練團受訓；「中訓團」為戰時集中黨政軍高級及幹部人員接受思想洗禮的組合，俾各色人等有所遵循，張駿祥婉拒之再，甚而推出了「正與白楊相戀」不能分身作為拒絕的通詞。至此，便可看出了張駿祥的思想與作風趨向了。

為左翼所推許的《還鄉日記》，是張駿祥執導電影導演筒的實驗作品，也是張親身體驗的反映。由於張的舞台劇沒有達到登峯造極的成就，所以他從事電影以後即用張駿祥的本名，希冀一舉而登高峯。時在民國三十五年下半年，上海的覓屋困難日甚一日，都是以黃金美鈔作為租房屋的「頂手」，當張駿祥與白楊復員回滬後，也遭遇到這種困擾；說實在的，在抗戰陣營中的公教人員或影劇工作者，那有黃金美鈔來頂房子啊！因此，張白伉儷也只有寄身於「中電」接收來的台爾蒙大雜院般的宿舍裡；但比起在重慶時期的因陋就簡，則住的環境改善良多矣。

張駿祥有鑒於此，藉《還鄉日記》一舒胸中塊壘，以復員人士覓屋困難為經，以接收爭屋而引起打鬥為緯。事實上，他運用了自相打鬥來影射當時內戰形勢，諷刺「劫收」，嘲笑「慘勝」，就憑這兩點，大為左翼輿論喝采。但是這種題材在國民黨的電影當局來看，誠有啼笑皆非之感；而電影檢查方面雖表不滿，但亦未便下令禁映。那麼，只有委曲求全，折衷辦法，給《還鄉日記》拖了一條光明的尾巴：即劇中一切為非作歹之徒，一古腦兒捉將官裡去，孰是孰非，不予置評。惟有一點，可以看出張駿祥存有美麗的幻想：藉劇中雙方打鬥人員鬧得不可開交的時候，禍及鄰居的美國老頭，由美國老頭拖了個保長來從中調節與「協商」，用以反映當時的政治形勢。當時「協商」之聲甚囂塵上，美國調解指日可期，在張的思想立場是否存著美麗的幻想，姑不置論；但就憑這一點，左翼譏為作者思想混亂，走的是中間路線。無論如何，張駿祥這部處女作在電影節奏上頗為成功，那是模擬了美國諷刺喜劇的習見風尚。

不久，張駿祥又為「中電」編導了第二部諷刺喜劇《乘龍快婿》。其諷刺程度較《還鄉日記》更進一步，也表達了作者對戰後的腐敗現實不滿和詛咒。當時「劫收」之風未斂，這種「禍害」為大眾所不齒，這一次張駿祥因為有了《還鄉日記》的經驗，用側面來描寫接收大員的貪污舞弊，因而內容比較廣

闊，分明是「指了和尚罵賊禿」，也可以逃過了剪刀關。（當時的電檢當局處處抱著委曲求全的態度，只要影片內容沒有過份詆譭政府，也就姑予准映了，這也反映了當時政府對於這些文化人尚寄予幡然來歸的願望。）

《乘龍快婿》一片，左翼認為是作者藉劇中人的思想變化，用以反映出作者的思想逐漸在「進步」了，這一層，是不是作者由於劇情發展上的需要，而下筆如此；抑或左翼陣線用這種褒詞來強把作者走的中間路線拉到左邊來？不管怎樣，張駿祥就憑這兩部「利用反動製片廠，作為自己實驗的表現」的影片，奠定在影壇上的地位；因為那時候的舞台劇的演出，已被電影廣闊的營業路線搶去了生意。

《還鄉日記》主要演員有白楊、耿震、陽華、呂恩等；《乘龍快婿》主要演員為白楊、金燄、路珊、張雁、周峯、林榛等。大部分為張駿祥主持過劇團裡的成員；要不，便是他在國立戲劇學校執教時的高足。這些人物，對初任電影導演的張駿祥自然是言聽計從，張也指揮若定。隨著形勢的轉移，張離滬赴港，伺機北返了。

另一部左翼認為滿意的影片《天堂春夢》，是中電二廠出品，徐昌霖編劇，湯曉丹導演。這是一部爭取知識分子靠左邊站的「路燈」；換言之，再站在右邊者豈止不識時務、抑且違背潮流？那麼，國民黨的黨營電影機構怎會產生這種大相逕庭的電影呢？主要原因是缺乏適合於宣傳營業並重的劇本，其次是中電二廠廠長徐蘇靈只求有片可拍，其後果如何，不在考慮之列。況且徐與此道中人在重慶時期都有些二「秋波頻送」的關係。

《天堂春夢》反映出知識分子由於「慘勝」而帶來的災害；特別是對那些公教人員，沒有嚐到勝利的果實，卻遭遇到美麗想望的幻滅。編導者用這記絕招，讓廣大的公教人員知識分子不滿現實，培養出

反抗情緒，至少也要用無聲的抗議表示反叛。該片描寫一個在戰時參加建造飛機場的工程師，復員後希望建造一所理想家園，結果這座由他設計的家園卻被當過漢奸、後來在錢能通神下一變為「地下工作」者所得，而他自己竟無棲身之所。這當然是一個虛構的故事，為了不滿現狀，只有把戲劇素材好比兒童拼七巧板般，拼得彩色分明，輪廓依然，目的在強逼觀眾付出同情心。不是嗎？戰後的知識分子和公教人員不滿現實是普遍現象。那麼，怎樣才能滿足現實呢？不說明答案，大家便會明瞭。左翼分子衣缽了三十年代左聯作風，以煽起人們不滿現實來為未來「滿意的實現」鋪路，一如舊貫。

《天堂春夢》主要演員有藍馬、石羽、路明、上官雲珠、王蘋、劉琦等。

藍馬，原在上海從事劇藝，後赴重慶，成為重慶舞台上傑出的性格演員，與淪為孤島的上海舞台上的石揮，同享盛名。復員返滬後以舞台工作較少，改投銀幕，在「中電」之演出不過牛刀小試；後隸崑崙公司旗下。特別是飾演中年人角色，無出其右。其在沈浮導演之《萬家燈火》與《希望在人間》二片中，演技之精湛，幾無懈可擊。他在《天堂春夢》中飾演者，是一個落水的漢奸，後來一躍而為地下工作者，再成為暴發戶，以其體態略胖，恰如身分，亦為藍馬從影之第一部。

石羽原名孫堅白，為劇校學生。

路明之姊徐琴芳，為二十至三十年代之武俠女星，姊丈陳鏗然為名導演，由於這層關係而投身影壇；惟彼之演技亦不弱，戰時曾在香港拍過幾部片子。

上官雲珠，此為藝名，原名韋亞君。在孤島上海的話劇界頗享盛名，亦為戲劇大師姚克之愛侶。產一女，名姚瑤，上官雲珠在復員後的上海電影界，以其演技與造型迥異於同儕，其在崑崙公司之《一江春水向東流》片中，飾勝利夫人，觀眾頗為欣賞。

王蘋，三十年代初在南京任教學之職，抗戰後隨赴內地，嬪共黨劇作家宋之的，在重慶舞台上及後來在銀幕上均以硬裡子出現，長於飾演貧婦一類的被同情人物。

劉琦，提起此妹，大有來頭。彼於一九五〇至一九六〇年間，浮沉於香港電影界，演技嫻熟，外型亦佳，惜星運不太如意，止於第二女主角；雖曾一度躍登第一女主角寶座，但為時甚暫，不過一二部片子而已。劉琦性格爽朗，決無拖泥帶水，尤其男女間事，欲愛即愛，不愛即分，職是之故，凡與結露水緣者，迭有數起，且皆為知名人物，劉琦亦直認不諱。劉畢生命運，犯花桃花，凡拜倒彼時石榴裙下者，一經交往，必遭繚絏，亦云奇矣！而劉琦個人生活之多姿多采，亦足自豪矣。

劉琦家庭背景甚佳，為川籍某少將軍人之女，學齡甫畢，即投身影壇，時為民三十二年。在重慶中國電影製片廠任演員，綺年玉貌，身材健碩，如以今日之眼光目之，堪當首席肉彈而無愧色，昔戰時那能有如此閒情逸緻下之產物？在「中製」充任演員，一無所展。時太平洋戰爭已爆發，盟軍穿梭於西南後方者，到處可見，當局為了給予適當娛樂，特由重慶市政府網開一面，准予商人開設舞廳；劉琦見獵心喜，加以彼之作風從來不受拘束，乃毅然下海，寄情於銀燈蠟板，蓬拆生涯不俗。事聞於「中製」主管人員，下令查明真相，以其為軍營電影單位之演員，有礙廠方風紀，欲予懲處；而劉琦態度滿不在乎，認為下海伴舞不成，只有登陸作戰了。

復員至滬後，劉琦除了演過《天堂春夢》和《出賣影子的人》兩片外，似無其他作品；而為其美色迷惑者則大有人在。劉琦看準了男人的弱點，由她擺佈，應付裕如。後與上海四明銀行彭姓經理相戀，育一對孖女，一天一存。易手前後，彭因職務上有虧致遭整肅，而劉已挈女樓遲海隅矣。

之前，徐繼莊亦為劉之密友。徐在一九四七或四八年間，為香港的新聞人物，徐原為國內郵政儲金匯業局局長，在任時因有舞弊嫌疑，遂寄身海隅，國府循外交途徑要求引渡，徐即以港幣一百萬元交保，得免於「難」。後因國事蜩螗，這一百萬元卻益了香港庫房。徐經此周折，生活漸趨潦倒，時劉琦亦已來港，與徐邂逅於菜市場，徐頗有羞對故人之狀；而劉落落大方，向之噓寒問暖，寄予無限同情。劉琦之不忘故舊，亦屬難得。

劉琦在香港影圈十年間，平平而過，某次赴台勞軍，邂逅一李君，李為高級公務員，看來李子多金，劉琦以為終身有寄，遂議婚嫁，豈料婚紗未披，即傳來了個郎已遭縲絏，怪哉！之後，嬪一英籍律師，育一男，惟始終未履行婚約。該英人嗜酒，每飲必醉，劉琦深以為苦；不久，個郎因案入獄，繼即物故。豈真命運時時在捉弄劉琦耶？於是劉遂託身異國，寄居加拿大，回首前塵，自有一番滋味在心頭也。

三十六、大皮包沈浮為形勢所迫而「追」

「中電」自抗戰勝利以至民卅八年五月撤離上海止，完成的三十八部影片，大部分以商業掛帥，因而疏忽了思想性，致為左翼分子所乘；但其中有十部左右，內容是與抗戰有關，至少是站定了政府的立場，如《忠義之家》、《聖城記》、《再相逢》、《黑夜到天明》、《天字第一號》、《白山黑水血濺紅》等⋯⋯而《天字第一號》賣座之盛，一時無兩，致被左派詆詆，以其過份描寫了國民黨地工人員為抗戰立功之故。

上期談到有七部影片是與左翼的顛覆政策眉來眼去的，除了《遙遠的愛》、《還鄉日記》、《乘龍快婿》與《天堂春夢》之外，尚有《追》、《幸福狂想曲》和《松花江上》，茲者再談談這幾部「進步」影片的梗概。

《追》為中電三廠出品，沈浮編導，由於沈浮自復員後回到北平，為三廠編導了《聖城記》，內容對「美帝」極盡諂媚之能事，致遭左翼批判，因此，沈在形勢的壓力下，力圖「自新」，對《追》片的編與導，積極地表明態度。《追》的內容用兩條線索表達出來：一面是民族工業家在官僚資本的壓迫和排擠下陷於破產的厄運（時到今日，那些「進步」地方恐怕連民族工業家的屍骨都找不到了，徒留虛名而已）；另一面是國民黨的「開明」軍官極力追求「光明」與「進步」。這便是《追》片的用意所在，

為左翼認為有積極意義，能使人感動和奮發的好電影，準此，沈浮此《追》，大可以抵償了拍攝《聖城記》時認識不清之「過」。

《追》的演員有謝添、黃宗英、魏鶴齡、林靜、黃宗江和韓濤等，有的是重慶舞台上的名演員，有的是淪陷區裡幹劇運的進步分子，這些容後再敘，現在先談談編導沈浮的來龍去脈。

沈浮，天津人，一九〇五年生。當在民國十三年間，時髦的影劇工作吸引了年輕人的愛好，沈也不例外，且擅舞文弄墨，嘗在報紙副刊為文，筆名沈哀鵑。沈個子高大，于思滿臉，有燕趙男兒本色，惟採用了如此哀感頑艷的筆名（藝名），也反映了一個人的某種心理傾向。

沈浮在天津時，嘗與友好組渤海影片公司，此為民國十五年間事，由沈自編自導自演了一部滑稽片《大皮包》，等於文明話劇一般，不論成績如何，卻創了華北製片的先聲，但可肯定地，由於此片之出，後來被上海聯華公司羅致，無論編導，都是先以滑稽片著手。

時有天津匯文中學一般文藝青年，在北京京報上編有「影光」周刊，京報在中國報史上有一定的地位，初創者為邵飄萍，邵為早年之名記者，筆下對當時顯要，尤其握有兵符之輩，大張撻伐，毫不留情，即被「收買」後仍照罵如儀，惟以生活過於奢侈且鋒芒太露，致遭忌被殺，後來由其遺孀邵湯修慧續主報政，總編輯為潘少昂（似在港），這批文藝青年掌握了京報的地盤，沈哀鵑也是週刊的撰稿人，除了撰寫影評外，並鼓吹有志於電影事業者，應在華北設立製片機構或製片廠，不要讓南方的上海的東方好萊塢專美於先，這正和羅明佑的構想不謀而合。

且說「影光」周刊的文藝青年，包括沈哀鵑在內，曾和張恨水開過一次筆戰。緣張恨水在當時所作章回小說，方露頭角，偶而亦撰電影批評，間中權充內行，詳解電影裡的技術問題，張認為電影裡的老

角，唇上的鬍子是用煙絲黏上去的，「影光」周刊的文藝青年不以為然，認為銀幕上的老角所黏鬍子是用頭髮改製而來，孰是孰非，因為兩造都未入門，只有存疑。

羅明佑在天津設有真光電影院，規模不大，後來設真光影片公司於華北，或許是受了這些文藝青年鼓吹之力，三十年代初，羅明佑就以真光影片公司與上海的民新公司、大中華百合公司、上海影戲公司合組為聯華公司。不久，沈浮夤緣參加了聯華公司，初任編劇，繼任導演，其第一部所編劇本為《出路》，導演為韓人鄭基鐸，此時為一九三三年，正是蘇聯電影問津中國市場之時，一部《生路》頗受歡迎，這部《出路》是否脫胎於《生路》的內容，不詳；但至少用了「路」字，以示相當時髦也。

後來，沈浮又編過一部滑稽片《無愁君子》，主要演員為韓蘭根、劉繼群、章志直，此三人為三十年代中國電影中頗受歡迎的諧角，尤其瘦皮猴韓蘭根和胖子劉繼群，一搭一檔，模擬好萊塢的羅路哈地（滬譯勞萊哈台），後來劉繼群病故，另一個大胖子殷秀岑闖進了影壇，仍和韓蘭根拍檔，好些滑稽影片都是為了韓殷而編寫的。

《無愁君子》非但由沈浮編，而且擔任了部分導演工作，原因是他的臨場經驗尚不足，是和名攝影師莊國鈞聯合導演，因為一個有經驗的攝影師對鏡頭的運用，自然比新紮導演熟練得多了。

莊國鈞，能導能攝，影壇前輩，廿六年前隸香港長城公司；「長城」由右而左，遂離去。時左派仁兄，一再揚言，希望莊君不要到「祖國」關懷不到的地方去，可是莊君還是選擇了自由的台灣，二十年來，寄身影圈，自由自在，彼有東床佳婿服役於好萊塢美高梅公司，可能此佳婿便是莊在台所收的得力弟子。

沈浮除了擔任導演，並不放棄編劇工作，費穆導演的《狼山喋血記》便是由沈、費二人聯合編劇，時有《狼》片是被左聯捧為突出的「國防電影」，「國防電影」原是左聯混淆人們視線而巧立的名目，時有

影評人劉吶鷗（新感覺派作家，後一度改任編劇導演）譏為「狗山跑路記」，因為該片中以犬代替了狼來濫竽充數之故。作者原意是以《狼》影射東瀛惡鄰也。

直到沈浮參加了《聯華交響曲》的導演工作，他才達到了與蔡楚生、費穆、朱石麟、孫瑜等輩齊名，部過他的影齡和聲望與上述諸人還是有相當距離。《聯華交響曲》是在聯華公司頻臨經濟崩潰邊緣的出品，藉以挽救危亡，雖傾全力以赴，但收效不大，這部影片包含了八個短故事，如果說，今日的電影常以幾個短故事組成一個上映節目，則《聯華交響曲》早於三十年代有了創造。

現在，抄錄《聯華交響曲》的編、導、演名單如下：

一、《兩毛錢》。蔡楚生編劇，司徒慧敏導演。演員：藍蘋、梅熹、沈浮。

二、《春閨斷夢》。費穆編導。演員：陳燕燕、黎灼灼、張翼、洪警鈴、裴沖。

三、《陌生人》。譚友六編導。演員：劉瓊、白璐、鄭君里。

四、《三人行》。沈浮編導。演員：劉繼群、韓蘭根、殷秀岑。

五、《月下小景》。賀孟斧編導。演員：羅朋、李清、嚴斐。

六、《鬼》。朱石麟編導。演員：黎莉莉、恆勵（後來到台灣）。

七、《瘋人狂想曲》。孫瑜編導。演員：王次龍、尚冠武、梅琳。

八、《小五義》。蔡楚生編導。演員：王次龍、殷秀岑。

看看這張名單，有的飛得不可一世，有的早歸地下，有的尚在影圈浮沉，京過時光隧道，能無滄桑之感耶！

之後，沈浮又編導了《自由天地》和《天作之合》；斯時的「聯華」出品，不再是初創時期深得年輕一代的歡迎，賣座情形，每況愈下，致有改組為「華安」。

抗戰發生，沈浮輾轉投入了西北電影公司。這家西北公司，並不是在戰後由張治中當後台老闆的西北公司，而是山西閻錫山投資的那一家，成立於民國二十四年五月，設在太原，主要是為閻氏的管區作些宣傳，拍過一部《千秋萬歲》，表揚閻氏政績，這和在民國十四年，雲南王唐繼堯在雲南督軍府的開支下，拍過一套《再造共和》。姑不論成績如何，他們都懂得運用電影來為自己宣傳了。

後來有一批左傾影劇工作者宋之的、田方、藍馬、王斌、王蘋等相繼投效，當時這批左傾影人尚無藉藉名，很想利用西北公司一展所長；可是公司經濟脆弱，時停時續，直到二十八年，隨著戰爭的轉移，公司遷往成都，搭了一個簡陋的攝影棚，編導有沈浮、賀孟斧、瞿白音；演員有謝添、歐陽紅纓等。在這一兩年間，拍過一部《華北是我們的》。是新聞與紀錄混合輯成。另兩部是《風雪太行山》、《老百姓萬歲》，前者由賀孟斧編導，後者即由沈浮編導，可是沒有全部拍完，閻錫山就下令停辦了，主要原因與閻氏初創公司的意旨大相逕庭，一切在左翼分子的擺佈下，為共黨張目，處處在表揚晉冀魯豫抗日根據地的輝煌戰績，差不多要喊出這些戰績都是由延安領導的。閻錫山在抗戰發生後，在山西辦過民族革命大學，一般青年趨之若鶩，結果成了延安的外圍組織；閻氏吃過苦頭，豈可一吃再吃，乾脆，把移到成都的西北公司停辦，拉倒，二千人等只有各奔前程。沈浮、賀孟斧、謝添由蓉赴渝投效「中電」旗下，有的遜赴延安去了。

在重慶時期的沈浮，對電影方面並無發展，因為當時的製片工作陷於半停頓狀態，惟對話劇方面頗有貢獻，因為在「中電」的旗子下，待遇與一般公教人員相同，生活尚稱粗定，沈浮就在這環境中創作

了兩齣舞台劇《重慶二十四小時》和《金玉滿堂》。由於作者從戰時後方現實生活中提煉出來的素材，

寫實、親切，由中電劇團上演時頗受歡迎；尤其《重慶二十四小時》中，妙語如珠，例如一句「陰丹士

林——永不褪色」用以形容人的意志與作風，具雙關之妙。又一句「你真是我們的精神堡壘」，也會引起

觀眾共鳴，因為當時重慶市中心區正建著一座象徵式的「精神堡壘」。藉以警惕市民，毋忘艱苦抗戰。

「陰丹士林」似為英國出品的一種顏料名稱，後來就成了一種藍色布料的名稱，其商標是一面下雨

一面日晒，永不褪色，七八十年前的大陸，大多數人用以為日常穿著之用，尤其女學生用陰丹士林藍布

大褂，作為校服者比比皆是。可是到了抗戰中葉之後，連穿著一件藍布大褂也幾乎成為奢侈品了。

另一位編導賀孟斧，差不多與沈浮同時加入了聯華公司，先編後導，例如費穆導演的成名作《城市

之夜》，賀即參與為編劇人之一，其初執導演筒為《聯華交響曲》中的一小段故事《月下小景》，繼著

完成了《將軍之女》（黎灼灼、韓蘭根、恆勵主演），到了聯華末期的那部《藝海風光》，賀孟斧也編

導了一段《話劇團》，其他兩段式朱石麟編導的《電影城》和蔡楚生、司徒慧敏編導的《歌舞班》

賀孟斧與沈浮等一同參加「中電」後，也曾寫過一兩個抗戰電影劇本，但都沒有下文，因之大可以

利用「吃糧不管事」的環境下發揮自己所長，賀勤於寫作，精於翻譯，戰時重慶，苦於外來書報甚少，

最易得到的便是蘇聯出版的「文學月報」（英文版——非賣品），專供文化交流，當賀得到了這些讀

物，擇其要者馬上翻譯，或發表，或出版，不無小補也。

某次，月報中有一舞台劇《索瓦洛夫元帥》，賀埋頭苦幹，馬上譯妥，準備出版，冷不防陳鯉庭也

精於此道，搶先出閘，成了雙包案，陳在左聯陣線中早已搭上關係，比賀棋高一著，先出版者可飲頭啖

湯，後出版者只有飲水了，且賀對陳的「資格」多少有點敬畏之處，也即放棄了，白辛苦一場。

賀孟斧因飲食不慎逝於重慶，與獨眼怪物導演沈西苓之吃壞肚皮而死，無獨有偶，賀逝後其遺孀（名已忘），本來也是舞台演員，另嫁報人薩空了，到西北及新疆去了。

曾在西北公司蟄伏了一個時期的謝添與歐陽紅纓，提到謝添，三十年代在明星公司時名謝俊，一度又名謝天，因上海人有話「謝天謝地」，頗多犯忌，因以添為天。謝演技不俗，抗戰後隨劇團至四川巡演，後棲遲成都，投入「西北」，甚少拍戲，原名楊露茜，後來活躍於舞台上，演技精湛，則已易與郭沫若之妻于立群（黎健）為同一時期人物，致有投閒置散之嘆。彼之愛侶路曦，係明月歌舞團出身，名路曦矣。謝添參加中電劇團後，路亦追隨，後遭婚變，因參入了第三者，此人亦為名演員施超。施於抗戰前為上海新華公司新紮小生，成了三角狀態的人物，在同一舞台上演出，晏如也。後施超病於肺患，逝於重慶，路曦另嫁一劇團編導，而謝添一直隸「中電」旗下，及至北平參加三廠工作。

謝添在中電三廠時主演影片甚多，都很出色，為了飾演《聖城記》中洋神父一角，耗於化妝的時間，每次動輒三四小時，《聖城記》雖遭左翼批判，對謝添的演技而言，該說是成功的。謝在三廠又主演了《追》、《郎才女貌》、《滿庭芳》、《深閨疑雲》等多部，成為三廠的不貳之臣，且有志於編導，看來就快執導演筒時，大陸易手，宿願未償。易手後仍充當演員，海外觀眾如不健忘，謝演的那部《林家舖子》，爐火純青，已臻化境，看來不像是在做戲，但是這種以三十年代為背景的「毒草」電影，早被淘汰，而謝能否實現了執導演筒的美夢，不詳。

歐陽紅纓，湘人，初名歐陽飛莉，傳為歐陽予倩之姪女，不知確否？三十年代初，考進了明星公司演員訓練班，成績不俗，被任為基本演員，惟星運不佳，聊作活動佈景而已。會班中有男學友梅熹，貌不俗，型夠健，為嬰宛輩喜，當時好多小生都是弱不禁風，於是梅熹得以脫穎而出，即有擔綱主演機

會，歐陽心儀之、粵語有云男追女隔重山，女追男隔層紗，何況湘女多情，神女有心，襄王豈可無夢，遂結為愛侶，惟梅熹星運日隆，其與陳雲裳合演《木蘭從軍》一片，膾炙人口，而歐陽紅纓無藉藉名，自嘆弗如，於是好來好散。

歐陽能歌善舞，常為小公司出品，邀之隨片登台，不時在電台播唱，一曲《永別了我的弟弟》最為拿手，電話點唱者接踵而來，不知曲詞出自何人手筆？此曲調子緩慢，聽來使人懨懨欲睡，惟身受一般小市民之歡迎，亦即相當於今日之粵語時代曲，一片婆婆媽媽哥情妹意之聲，時光倒流，奇哉怪也。

歐陽紅纓在西北公司時與一美工人員秦威結褵，秦老共也，育一男名秦小龍，後在《一江春水向東流》、《萬家燈火》片中以童角出現，真情流露，頗獲好評，因為有了「會做戲」的父母薰陶所致。而歐陽紅纓則充當重要配角，以其步入中年，不再「玉女」姿態，只有在演技上力求發揮，夫婿秦威，掌崑崙公司美工佈景，一門三傑，同隸左翼核心的「崑崙」旗下，與「組織」有關，毫無疑義。

旁枝表過，再歸正題，沈浮因迫於形勢而《追》，時為民國三十六年七月間，政府頒佈了「戡平共匪叛亂總動員令」，左氛迷漫的電影界在戒慎恐懼下繼續作「戰」，國防部所屬中國電影製片廠，想當年是培養左翼細菌的溫床，到如今卻成了反共電影的堡壘，惜人才無多，發展不易，嘗商於沈浮，禮聘執導一部與「戡亂」有關的片子「鐵」，沈藉此而大做文章，透過「組織」，要他們擺句閒話過來，沈浮這套兩面手法，果然靈驗，一面拒絕了「中製」的邀請，一面就被崑崙公司所羅致。

沈在崑崙公司先後編導過《萬家燈火》、《希望在人間》兩片，尤其《萬家燈火》包涵了七個主要意識，也就是中共要求的顛覆工作上的主流，工人需要團結，小資階級必須覺悟來反對統治者。質言之，小資階級必須向工人群眾靠攏或學習；也就是說，這是一部被目為「小資階級在轉化過程中一幅逼

真而醒目的圖畫」，因為小資階級是大城市裡的主流，需要煽惑爭取。當然，沈浮的導演功力可以說是使出渾身解數，實質上還是聽命於共黨劇作家的那根指揮棒。

《希望在人間》，顧名思義，希望此二什麼？人間又是代表了什麼？惟此片較抽象，頗多美麗的幻想，與中共初獲政權後口口聲聲「為了美麗的遠景」的口惠差不多。無論如何，這時候的沈浮在影壇的地位，可與蔡楚生、史東山輩等量齊觀，不復當年諂媚「美帝」時之模稜兩可，更不是早年文明話劇時代的《大皮包》了。

上海易手後，格於形勢，若干「進步」編導不得不避避風頭，大都是向香港打個轉，俾伺機北返，沈浮也有此意，然「組織」上認為他在「反動派」的觀感下，不會如何嚴重，南遊之議遂寢，靜靜地以「老大哥」姿態週旋於這個矛盾的漩渦中，直至迎候紅朝，大發其孰是孰非的立論了，因為他在紅朝的上海劇影協會席上，被推為會員資格審查委員，雖無生殺之權，但一般人看來，沈浮是有點「道理」的。

三十七、大陸易手「中電」成歷史名詞

左派分子有計劃地利用了「反動派」的製片廠比較優越的物質條件，來爭取拍攝「進步」影片，時為民國三十五年至三十六年間，也正是打打談談的國事蜩螗之際；這些「進步」作了墊腳石，同時煽動「民族資本家」組織崑崙公司，成為策動「進步」電影的核心組織。參與人物，當紅朝成立不久，個個彈冠相慶，之後，在幾次反覆中，果真「走狗烹」耶！

前文述及左派分子利用「中電」而灌輸了煽惑意識的七部片子，尚有《幸福狂想曲》及《松花江上》尚未詳述。《幸福狂想曲》為陳白塵編劇，也是他從事電影編劇的第一部。該片導演為陳鯉庭，題材也是著重於小市民的頻遭壓迫，煽惑小市民對當時社會的不滿情緒，這是「進步」電影的一貫作風，毋庸贅述。《松花江上》為金山接收的長春電影製片廠出品，「長製」在組織上雖屬於「中電」，但所作所為都由金山獨斷獨行，何況背後還有另一根指揮棒；那麼，其出品的內涵，也就可想而知。至此，還是談談幾部為左派詆譭、但立場穩定的片子。

被目為「反動」、但或多或少表揚了抗戰時期地工人員功績的影片，中電二廠首先推出了《忠義之家》；中電三廠先後完成了《黑夜到天明》、《天字第一號》、《白山黑水血濺紅》。中電一廠雖無直接描寫的抗戰影片，但有一部《再相逢》，卻描寫了湘桂戰役、大撤退時民間悲歡離合的故事，為張道

藩宣慰難胞時耳聞目睹的事實，再加以穿插，中規中矩，不失為一部意識與娛樂並重的影片；但由於編劇人是張道藩，左派惡毒地目為「國民黨文化特務頭子」，自然要戴了有色眼鏡來加以批判了。事實上，國民黨的電影事業，從民國二十二年至三十八年這十幾年間，也只有張道藩編導的一部《密電碼》闡述了三民主義的思想性，並指出共產主義是不適合於中國社會的。此外，抗戰時期的抗戰電影，由於客觀環境的限制，也沒有發揮了電影的力量；至於戰後，所完成的影片，為了要「以影片養影片」，力謀自力更生，商業第一，也就忽略了黨的思想啟發。現在，把「中電」在戰後的全部出品，抄錄如下……

中電一廠共拍了七部，計為《還鄉日記》、《終身大事》、《再相逢》、《舐犢情深》、《街頭巷尾》、《銀海幻夢》及《尋夢記》，其中《尋夢記》一片，發行時正值蔣總統引退之後，李宗仁上台高唱「和平」；由於《尋夢記》片中描寫了戰爭的殘酷，被目為有「政治目的」的影片，來龍去脈容後再述。

中電二廠共拍了十七部，計有《忠義之家》、《鶯飛人間》、《遙遠的愛》、《天堂春夢》、《衣錦榮歸》、《天羅地網》、《青青河邊草》、《幸福狂想曲》、《乘龍快婿》、《天魔劫》、《出賣影子的人》、《懸崖勒馬》、《腸斷天涯》、《三人行》、《子孫萬代》、《青山翠谷》和《喜迎春》。特別是《喜迎春》一片，放映時已臨易手前夕，由於編劇吳天和導演應雲衛的立場大家心知肚明，「喜迎」發動者指的是那些人？「春」又是代表了什麼啊？

中電三廠共拍了十四部，計有《聖城記》、《黑夜到天明》、《天字第一號》、《白山黑水血濺紅》、《追》、《天橋》、《甦鳳記》、《郎才女貌》、《滿庭芳》、《花落水流紅》、《粉墨箏琶》、《深閨疑雲》、《青梅竹馬》、《碧血千秋》。最後一部《碧血千秋》是記述秋瑾烈士的革命故事，在那倉惶辭廟的一刹那，借古喻今，發揚了一點正氣。

說來也湊巧，這三個片廠最後出品的那部片子，都代表了三個片廠的不同觀點：一廠的《尋夢記》有反戰意識；二廠的《喜迎春》有諂媚意識；三廠的《碧血千秋》有民族意識。三種不同意識出現於國民黨的電影陣容裡，顯露了混亂的腳步。

再說那部被「左仔」目為有「政治目的」的《尋夢記》一片，當在籌備拍攝階段，被若干演員所拒演，原因是後面有根搖擺著的指揮棒。《尋夢記》由楊彥岐編劇、唐煌導演，當這個劇本在「中電」劇本審閱組出現時，評閱者簽註意見：「該劇本內容結構均佳，如能加入反共意識尤妙。」就為了「加入反共意識」，掀起了電影圈裡「進步」分子的耳語運動，有計劃讓這部片子胎死腹中。

本來，《尋夢記》的題材甚有深度，原作者為徐淦，是個短篇，是根據歐戰時一個真實故事翻譯而來，大意是說一個農村裡的兒子被召出征，留下了神經不正常的父親和雙目失明的母親，還有一個年輕的媳婦；由於父親念子心切，誤認了一個過客為自己的兒子，強邀留宿，過客驚動了深閨夢裡人，短短的一夜之間，引出了淡淡的情愫，但不及於亂。最後那過客只有飄然而去，留下給這個支離破碎的家庭裡無限的淒迷和低徊，孰令致之，這便是「戰爭」。

「進步」分子抓住了「戰爭」這個要點，大做文章，認為當「人民革命戰爭」就快勝利的時候，還來反對「戰爭」，作者的居心可想而知，真是罪大惡極，如果再加進「反共」意識，那麼《尋夢記》的編、導、演、各色人等，有資格被槍斃。

基於上述，《尋夢記》先屬意於張伐主演。當張接讀了這個劇本，讚不絕口，認為如此劇本，那有不演之理；可是過了五天，張竟把劇本原封退回，也不說明任何理由。繼著接過了劇本而拒演者計有衛禹平、黃宗英、張雁、項堃、嚴俊、陳燕燕、莎莉、凌之浩等一大批，各人的反應不一，有的說是片務

甚忙，像嚴俊、陳燕燕等，在當時確是炙手可熱人物，而且是實際主義者；有的只是支吾其、辭顧左右而言他。只有張雁、項堃兩人，由於出身自中電劇團，多少有點賓主關係，特向當事人說明「拒演」的原委，說是「如果演了這部片子，不勝精神負擔。」說得坦白，也很乾脆。

從一紙「加入反共意識」而到拒絕參加演出，幕後自有策劃者，此人即出身自國立劇校的劉厚生，也是張駿祥的高足。此人在影劇圈的歷史不長，但作風表現得「思想站在時代前端，生活深入社會下層。」是否如此，不得而知，行動相當臉譜化。憑他終年穿著一件藍布大褂，如同「進步」的註冊商標一般，正當崑崙公司成為中共的地下組織，他卻躲在另一角落企圖獨樹一幟，以便立「功」；果然，當上海易手後不久，他脫下藍布大褂，換上「解放裝」，出任上海市「文化局」的影劇科長，局長為夏衍，副局長有于伶等；抑有甚者，劉厚生一面成了「新貴」，一面就和一個在舞台上專演十三點女郎的傅惠珍結婚，大小登科一併而來，豈不懿歟盛哉！

不過，這部難產的《尋夢記》畢竟還是有人毅然接演，女主角為杜驪珠，男角有郭平、孫俠、韓蘭根和岳路；本來，以岳路的立場，與劉厚生等同出一轍，那有接演之理？原來這些人物有一套見風轉舵的理論，凡事欲置之死地而不可得，那麼只有「由其生」了，為了表面工作做得不露痕跡，只有滲入「生」的陣營，名為衷誠合作，實則暗中監視，看你是不是拍成一部有「政治目的」的影片。如果站在「中電」黨的立場，拍一部有政治目的的影片，又干卿底事耶？

《尋夢記》攝製期間，正逢著金圓券崩潰之時，物價一日數變，紙幣堆積如山，人為的糧荒在上海更甚；於是，《尋夢記》製作人決定組織一支龐大的外景隊，出發浙江臨安天目山下，因為四鄉尚未受到人為糧荒的影響，一切稱便。

天目山風景秀麗，奇峯處處，攝成畫面，清新絕俗。未及二月，《尋夢記》得以順利完成，並且玉成了一樁喜事。緣外景隊中有位場記先生，與當地某鄉紳之女，一見鍾情，再見恨晚，即論嫁娶；延臨安縣楊縣長為媒以符媒妁之言，復請該地區行政督察專員譚君證婚，誠佳話也。譚專員為川籍軍人，少將銜，在大陸易手後未及離去，致被執庚死獄中，其眷屬違難海隅，事隔十餘載，其次女穎而出，於役香港電影界，即國泰機構培植之新人譚伊俐也。方值聲譽雀起，國泰結束，譚亦退出電影圈，朝九晚五，成為白領麗人。

當《尋夢記》公映後不久，已臨渡江前夕，時為民國三十八年三、四月間，上海戰役，由於以黨總裁身分的老先生坐鎮復興島，使戰事穩定了一個時期。五月下旬，上海撤守，一切牛鬼蛇神，儼然新貴，混跡「中電」陣營裡的左仔，也都一一暴露身分，協助「接收」。從勝利到撤守，不過三年有半，來得容易，去得也快。

「接收」上海電影單位的紅朝大員為于伶與鍾敬之。于為劇作家，脫不了「小資」本色，一朝新貴，趾高氣昂，鍾為延安老幹部，戰前曾在上海電通公司工作過，他口口聲聲說是「領導權的轉移」，藉以安定人心；但不知能安定了多久？因為他們本身，時有「泥菩薩過江——自身難保」的危機存在也。

至此，國民黨黨營電影機構「中電」遂成為歷史名詞。

易手之初，由於當事人的搶運得法，方將歷年來所攝之黨史史料電影以及所有影片之底聲片、暨若干器材，運到台灣，交由中央財務委員會存儲。至於人員方面，只有總經理羅學濂及一廠廠長裘逸葦違難海隅；二廠廠長徐蘇靈則態度曖昧，仍留滬上；三廠廠長徐昂於傅作義響應「和平解放」後方與技術主任童震得以兔脫。事隔二十餘年，裘逸葦、徐昂千先後謝世，徐蘇靈也在大陸「拜拜」。如徐在生前

未有縲絏之苦，亦云幸焉。羅學濂於香港隱居了一年餘，即赴台灣歸隊，以其立場穩定，決不作游移分子，赴台後出任中國廣播公司總經理兼為英文中國郵報發行人，退休後，雖年逾七旬，精神矍鑠，仍擔任著成舍我的世界新聞專科學校電影製作系主任也。

當羅氏樓遲香港時，遊說者慫惥其回返大陸，必有可圖，羅不為所動，卒赴台歸隊。遊說者何人？其妹也。妹倩為貨幣專家冀朝鼎，老共，已數十年。冀父貢泉，亦老共。在戰時曾任職美國國務院，也曾上過銀幕，其事說來十分有趣，姑記之：當年好萊塢拍攝一部暴露日本黑龍會組織及虐待戰俘的影片《紫心勳章》（譯為《黑龍會陰謀》），苦無一個飾演黑龍會首腦之角色；在以往，好萊塢需用東方人角色者，大都由日人擔任，因處對日交戰期間，只好另覓華人替代，屬意於冀貢泉，以其形肖劇中角色。冀遂欣然就道。攝製時時與導演發生爭執，因其所導不切實情。

某次，拍攝黑龍會首腦審閱戰俘一幕，首腦舉手召戰俘入內，此一簡單之動作，十分容易，導演卻表不滿，以其手心向下而召入，不合導演要求；冀斥其非。蓋東方人之召人必以手心向下，方符習慣。西方人則反之。導演強冀必須依照西方人習慣，冀一怒而去。不合習慣，寧可不拍。導演見其不可欺，遂允由其自由發揮，才能繼續攝製。老美吃硬不吃軟，於此可見一班。

當「中電」器材與底聲片運台後，國家多難，實無暇於電影事業之發展。未數年，中央電影事業公司組成，簡稱「中影」。一字之差，說明了並不是「中電」之延續，實由於陳果夫苦心經營之農業教育電影公司改組演變而來，時日匆匆，「中影」至今亦已逾六十載矣。

三十八、從張道藩、李小龍說到羅維

民國二十七年尾，武漢撤退後，重慶影劇界人士發動了一次大規模的公演。劇名《全民總動員》，顧名思義，一切都是為了抗戰，身為執政黨文化工作領導人的張道藩氏也粉墨登場，他飾演一位將軍，後來成為重慶話劇界四大名旦的白楊、舒繡文、張瑞芳和秦怡，也都參加演出不在話下。

是次與張道藩演對手戲的，宋善於寫而怯於演，上場時口齒不清大吃螺絲（影劇界術語，即唸對白時吞吞吐吐之意），使張氏在舞台上大為惶惑，一時也把對白忘了，只有像小學生背書一般，從頭唸起，有時兩人都忘了台詞，如果是職業演員，口齒伶俐，馬上會顧左右而言他，但對張宋二人而言，只有啞場片刻，引得全場哄堂大笑，遂成趣談，但在大前題一切為了團結抗戰之原則下，無可置評。茲者二人皆已作古多年，展望未來，這種「趣談」決不可能歷史重演。

張道藩氏於從政之餘，對影劇方面頗多貢獻，北伐時期，他是軍隊文工前哨部隊的負責人，在民國二十三四年時，南京公務員有公餘聯歡社之組織，張曾編過《自救》、《自娛》、《第一次雲霧》等劇本多種，由社友排演，頗為出色；其對電影方面，戰前曾編過一部《密電碼》，記述彼與其他革命黨人赴貴州辦理黨務，與當時割據一方之貴州省長周西成鬥爭之經過，劇中另有名黃立人者，即影射革命黨人黃宇人，黃在戰時被選為國民參政員，後來一直站在政府反對黨的立場，自然與張氏之政見背道而馳。

《密電碼》片中且對三民主義與共產主義不同點加以分析，認為共產主義是不適於中國國情的需要，在黨的立場而言，不失為一部寓宣傳於娛樂中的作品。

戰後，張氏又編過一部《再相逢》，內容係描寫湘桂大撤退，敵騎侵凌貴州邊境，彼奉中央之命，組團赴黔邊搶救流散失離之婦孺工作。事實上，湘桂之役，多少人顛沛流離，因交通困難而將親生骨肉拋棄道旁者，比比皆是，多少悲歡離合的遭遇可以編成劇本者，張氏將其所見所聞，搬上銀幕，似不失為有心人也。

張氏早歲留學法國，習藝術，雖官拜立法院長，仍保有藝術家氣質。猶憶徐蚌會戰時，南京岌岌可危，美國生活雜誌有專稿分析國共戰爭之來龍去脈以及國民政府前途之黯淡，彼之記室將該文呈閱，不料該稿之次頁，為一幅世界名畫複印品，彼竟不顧專稿而對名畫欣賞至再，可謂不脫藝術家之本色也。

一部電影要做到「寓宣傳於娛樂」之中而不露痕跡，原是相當艱難的工作，民國二十三年，中央宣傳委員會在南京召集全國電影界代表舉行談話會，陳立夫在席上要求影界人士對影片內容，對教育成份佔十分之七，對娛樂成份佔十分之三，因為當時的國家，國民教育尚未普及，一切尚在風雨飄搖之中，有賴影界協助文化建設。可是洪深馬上提出反對意見，他說：「電影應該是百分之百的娛樂，百分之百的教育。」陳、洪兩人同為留美學生，發生了觀點不同的論爭，後來陳氏舉出蘇俄影片《生路》，是一部百分之百宣傳社會主義生產建設的影片，同時，是不是也能給予觀眾百分之百的娛樂呢？雙方論爭沒有結果。或者在洪的意見，電影應該是百分之百的娛樂，那是指以營利第一的商業影片，如果是百分之百的教育，自然是指教學工具的教育電影了。

陳立夫氏與乃兄陳果夫氏，為國民黨內提倡電化教育不遺餘力者，當時所謂電化教育係指電台播音和電影工作，因為電視尚未流行。陳果夫氏主政江蘇省府時，即有巡迴電影放映隊之組織，藉以實驗電化教育，無奈片源甚感困惑，除了向民營公司購此二劇情片外，尚無適當的教育影片適合一般老百姓觀看，教育部曾向歐美國家購了不少教育電影，無奈缺乏翻譯及複製之人材，致束諸高閣，形同廢物。

到了抗戰時期，由於形勢上的需要，對電影事業逐漸重視，但限於器材，發展甚微，戰後應該可以大開拳腳，又被左翼滲透，非但不能寓宣傳於娛樂之中，抑且作了左翼劇運的溫床，十分可嘆。

陳果夫氏於從政之餘，嘗試編劇本，名曰《生生不息》，主題在描寫雞生蛋、蛋孵雞以致生生不息，與陳立夫氏早年講述之「唯生論」相呼應，不過這種題材必須製成卡通影片，方能有效，陳氏理想雖高，始終未能實踐。陳氏自奉甚儉，律己亦嚴，與之交談，好像和老婆婆談家常，偶爾也有幽默感，當年國民黨唯一的電影機構中央電影場之主管人選，皆由陳氏提名推薦，偶或推薦一二年輕劇友，加入中央電影場任練習演員，雖未拍片，也算明星（近數十餘年來未上銀幕而號稱明星者甚多，咸謂照片明星或紙上明星），某夕，有客往訪陳氏，陳知來客係從事練習演員者，特在客廳中熄燈待客，客問其故，答曰：「明星駕到，光芒萬丈，熄燈相迎，可省電費。」於是主客相視大笑，十分輕鬆。

走筆至此，忽聞電台廣播新聞中，報導武打明星李小龍猝斃（時為一九七三年七月二十日晚十一時），不僅震撼影界，抑且轟動社會，李僅於二、三年間在香港崛起，他的票房打破了任何影片的紀錄，享受了影壇上最高榮譽，這在中國電影發展史上，堪稱第一人，展望未來，是否有人會打破他的紀錄，很難斷言。

關於李小龍的出身、從影經過以及死因之「未詳」，報章騰載甚多，茲就其「未詳」的死因再加旁敲側擊，蛛絲馬跡，明眼人一望而知。事出有因，查無實據耳。如果有關人士於事發當時不作掩飾之圖，及早送醫院急救，李小龍或不致於如此英年見閻王，等到六名醫師會診急救，自然反魂無術了。有關人士在事後發表談話，如同編劇家在編劇本一般，一切順理成章，頗能引起各階層人士對死者咸表惋惜，不過香港新聞界工作者的「新聞眼」目光如炬，「新聞鼻」嗅覺靈敏，就憑急救車是從某女星的香閨才把死者運往醫院這一點（筆者有友人之子在伊利沙白醫院任男護士，就在這架急救車上值勤），就揭出了內幕，僅一日之隔，頓使社會人士的觀感，作了一百八十度的轉變。

有些人在影壇上呼風喚雨，確有獨到之處，為了要達到目的不惜採用任何手段；正如許多大商家，為了大單生意，不惜千方百計，對客戶諸般招待，無微不至，介紹美女，以慰客中寂寞，事極平常。北洋時代，許多政治交易，都在北京八大胡同中完成；甚至前印尼風流元首蘇嘉諾當年訪美，也要勞動禮賓人員安排高級應召女郎，以娛嘉賓呢！最妙的是某些人還在作掩耳盜鈴式的「澄清」、「闢謠」，接受電視訪問。古語有云：色字頭上一把刀。這把刀揮舞之下，任何武林高手，均難招架，自古迄今，不知斷送了多少英雄豪傑。

一九七〇年間，李小龍帶了一名美國助導，來到香港探探行情，先向邵氏搭線，只不過為了二、三萬元的出入，未能談攏；後向國泰頻送秋波，無奈國泰已臨下坡邊緣，俏媚眼做給瞎子看，當然也無下文。斯時也，嘉禾成立不久，而李小龍的條件也降格以求，遂與之訂約拍片兩部，初攝《唐山大兄》，是輕成本製作，全在曼谷拍攝，導演初為吳家驤，嗣因吳李話不投機，以致陣前易帥，改由羅維赴泰執

導，論片質還過得去，劇情頗多犯駁之處，但在李小龍個人技術的空前成功，大家遂忽略了其他方面，

香港首映總收入三百多萬元，對嘉禾不啻打了強心針，對導演羅維與李小龍而言，難免都有「邀功」的

高傲態度。羅維表示，如果不是片子拍得好，那有如此成績，反觀李小龍參加演出的西片，仰仗《唐

山大兄》的餘威，也不能達到賣座的高紀錄啊！李小龍自然也有一套說法，而且兩人在工作期間，齟齬

頻起，李且不稱羅為導演直呼其名（這在西方國家的習慣而言，彼此直呼其名──尤其是小名，表示親

暱之意，但對國人習慣，尚不相宜），有時竟然叫他「肥佬」，這當然使羅大導耿耿於懷。

電影界有股風氣，凡是片子賣座鼎盛，演員導演爭相邀功，通氣些二者則互相標榜；如果賣座不佳，

推三阻四的議論更加多了，導演埋怨劇本不好，編劇責備導演無能，明星抱怨宣傳不力，宣傳則稱製片

當局限制成本致有如此「佳」作，其實，負責宣傳者卻在暗地裡說風涼話，「光憑某某明星某某導演拍

出來的片子，能賣座是出乎意外，不賣是理所當然。」社會上的百行百業，都有這種相互詆毀的毛病，

對電影界特別明顯點耳。

所幸，羅維、李小龍總算合作了第二部《精武門》，香港首映超過了四百多萬，又打破了紀錄，這

一下使兩人的摩擦日甚一日，李小龍一再表示，以後和羅維再度合作的可能性絕對沒有，羅維是何等聰

明人，馬上見風轉舵，去和王羽拍檔。王羽和羅維一度也交惡過，不過在相互有利的條件下，「分久必

合」也無所謂，雖然拍出來的騙子不能達到二人創下的賣座紀錄，至少在精神上尚可融洽於一時。

李小龍另起爐灶，拍了一部《猛龍過江》，首映成績超過五百萬，這時候，美國華納公司已經頻與

接觸合作拍片，論者謂李小龍之死不會影響到國片的外銷市場，因為外國觀眾對中國功夫片的欣賞，尚

未建立起偶像觀念，這論點對李小龍似失公平，無論如何，李小龍在西方製片家眼光中或多或少的有了一定的影響力，何況他在美國拍過幾部電視片集，多多少少知道了有李小龍其人。

他自編自導自演的《猛龍過江》，除了表現個人英雄主義以外，其他實無足取，而且近乎《精武門》的翻版，如果此片仍和羅維合作，互相切磋，相信成績還要美滿，但這是一個旁觀者的奢想，何況現在一個已「魂歸天國」了。

六月間，他和羅維在片場直接衝突，幾乎動武，羅維報警要求保護，由李寫下了「不再有類似事件」具結，可是，當晚他在電視上接受訪問，把訪問者作為被打的對象挨了一拳（到底是什麼功夫，筆者對武功毫無研究，看不出所以然來），只見訪問者倒在沙發上面青青發楞了半晌，李小龍這種囂張的舉措，曾使輿論大譁，而對羅維反寄予同情。羅在過去也有「目中無人」的意氣風發行為，故為新聞界杯葛，這一遭卻獲得了一致同情。羅對李之死，除了表示哀悼惋惜之外，對過往的恩恩怨怨一筆勾消，不過在羅的內心，也許會感到一陣寂寞，因為失去了一個和他「糾纏」的諍友。

蘇聯電影大師普特符金對電影導演的論點有如下的說法：「像將軍一樣，為了要使大眾聽從他的意志而活動，他非有充份的自由地支配士官的權力不可，要製作一部統一的藝術作品，要得到一部完全的電影，在多數的工作過程中，導演非保持著他所創造的那條組織路線不可。」揆諸今日之導演陣列，聽命於武打明星指點點者，比比皆是；換言之，武打明星成了將軍，而導演不過是他的士官，相信羅維與李小龍合作期間，一定有過這種現象，導演尊嚴受到損害，畢竟羅維有點性格，也會動腦筋，「此人不合作，自有合作人。」

羅維，保持了四百多萬賣座紀錄的導演，不管是不是由於李小龍主演的關係，但這份榮耀是應該共享的，相信在預見的將來，不可能有人打破這個紀錄，而羅本人想刷新自己的紀錄，恐怕也不容易，除非港幣變制，或者是戲院方面亂報大數。

羅維從事電影工作，快有三十五年了，執導演筒也有二十年，初名羅晶，在抗戰初期已獻身劇影工作，勝利後赴滬仍在影劇圈中某發展，曾參加李麗華、劉瓊領銜主演的《春殘夢斷》，此劇係根據俄國名著《貴族之家》蛻變而來，描述三個男性週旋於一個女性之間，羅亦屬其中之一，李聞其名，幽了一默，曰：「人家過一日，已經感到日子難過，你一下子要過三日，這三日怎麼過啊！」於是羅晶易名為羅維。南來後參加永華公司，頗受永華主持人李祖永賞識，無他，以其酷肖青年時代之李祖永也。

一九五二年間，香港獨立製片風起雲湧，羅或演或導，機會頗多，而個人好勝心切，屢屢自費拍片，組有四維公司，時起時落，是一個很能適應的存在主義者，在國泰、邵氏都參加工作過。嘉禾成立，他成為開國功臣之一，尤其《唐山大兄》和《精武門》之後，享譽之隆，一時無兩，因而頤指氣使在所不免，看來羅維已屆望六之年，應該知道怎樣來保持這份榮耀吧。

三十九、由李小龍之死談到風水問題

如果要選出一九七三年的香港十大新聞，那麼「李小龍猝斃」事件非但榜上有名，抑且會名列前茅哩！

由於李之死，使香港的報紙銷數增加了三成，尤其那些定價一角的報紙，因受報販要求加價改售二角，使銷數大打折扣。「死人新聞」一來，天天是頭條新聞，刺激了讀者的閱報慾，也穩住了這些報紙的銷量。

由於李之死，星馬影迷疑為電影公司為某片的宣傳噱頭，疑信參半，竟有人以「真死假死」做為賭博的方法，其盤口是一對五。

由於李之死因未詳，傳說紛紜，雖然死者已經埋於美國西雅圖地下，在這短期內，看來此波雖平，彼波又起，餘波盪漾未已；如果李小龍地下有知，看到了活人們對他死後之如此「轟動」，以其性格好勝，必然會在閻王面前，大施李三腳大耍三節棍大擺其「威武姿態」了。

從電視報紙上記載李小龍大殮的那天，靈堂上人頭鑽動，看來十分「熱鬧」，未亡人李門蓮達氏循中國古禮，披麻戴孝，鼻架墨鏡，悽然沉著，但從外型看來，如同美國的三K黨徒，那麼由於靈堂上沒有一點悲悼氣氛，幾疑置身於公審三K黨的場面了。

香港政府已公佈了定九月三日開庭研究李的死因，連未亡人都相信其夫死於自然，那麼外界的風風雨雨、甚而指摘某人等等，大有「干卿底事」之概。

李小龍是昏迷在九龍筆架山下某女星香閨中，然後由救傷車送往醫院，當時是否已氣絕多時，有待開庭研究，有善謔者稱，今後的筆架山下大可易名「臥龍崗」，今後的導遊業者也可以號召遊客前往一遊如此「勝地」。

此外，對李小龍所居「栖鶴小築」，也是繪聲繪影，牽涉到風水問題，其大門形如虎口，本可以龍騰虎躍，大開拳腳，不料龍爭虎鬥之餘，此龍竟非該虎之對手，死於「非」命，此雖屬迷信之談，但對實際情況也有此可能，迷者自信，不迷者可也。

說到迷信與風水，目前嘉禾片廠所在地，也有點犯了方向上的錯誤，該廠前身為永華片廠，地處牛池灣底，屬九龍山山脈腳下，處山之陰，一直在嚷著風水不好。

本來永華片廠是在九龍花墟球場附近，係向政府租地造屋，後來政府欲收回該地段改建徒置區，另行撥地，經辦人員眼光獨到，居然選擇了九龍山腳下的陰森森地帶，既不能接受陽光普照，更缺乏水源，如果不講風水迷信而講實際，那麼一個片廠建造於缺乏水源的山之陰實在不相宜，因為外景場地必須依賴陽光全日普照，方能利用日光便於拍片，因此一般片廠最好面向東南方且不宜緊貼於山腳之下；至於水源，這裡並不是指的水為財源，是指片廠的沖洗菲林設備，必需大量水的供應。到目前為止，該地帶仍無自來水設備，僅賴山上積水儲存以應「水」急，每逢久旱不雨，水源斷絕，沖洗工作馬上停頓。說來說去，當初經辦人員選擇了如此地帶，實在缺乏常識所致。

至於說到風水，不是無因，當該廠建成不久，主持人李祖永即告謝世，其屬下為亡羊補牢計，在片廠大門口安置了一對石獅鎮邪，這對石獅並不是真材實料，係用木條製成，外敷水泥，堪稱外強中乾，擋不住那股邪氣，果然，由於永華公司與國泰機構之債務未了，一古腦兒被國泰接管了，李祖永先後花了二百多萬美金搞電影事業，結果是人財兩失，只留下了「永華」這個名字在中國電影發展史上。

初，經辦永華建廠事宜者，因利就便，向政府多申請了這一盲腸地帶，這好比向豬肉檔上購買蹄膀一隻，順手取了一條豬尾說是附帶贈品；又好比飯店門口擺粥攤，為同業之大忌。亞洲片場本由亞洲基金會資助，亞洲基金會者，本來是一批美國佬在中國營商賺了大錢，乃相互抽「水」成立該會，用以資助大陸上與美國有關的教會學校，用意未嘗不善，後大陸淪入，這些基金變了有錢無處花，為了配合美國反共的冷戰政策，改為資助香港及東南亞各地的與反共有關之文教事業，亞洲片場得天獨厚，財源不絕，而且在香港電影界佔一席地位，可惜壽命不長，僅屬曇花一現。

當亞洲片場落成不久，基金會的資助突告中斷，難道真的受了「風水欠佳」所致，在冥冥中失去了「財神爺」？

亞洲片場中斷了製片工作，但是地稅及護廠開支都需用錢，唯有開源；不過當時的獨立製片正陷於低潮，片場無人承租，好比大旅館沒有旅客上門，白白損失了龐大的花費，於是改善倉庫，一部分租給一位姓沈的藝術家作為製造蠟像的工場。

在好萊塢有幾家蠟像館，有一家專門陳列歷來的著名影星，他們鑒於在香港塑製蠟像在成本方面比諸歐美便宜多多，來了大批訂單，沈君則負責承造，也可說是一筆大生意，沈君已經塑造了神經六等幾

個樣板，對方認為滿意，美國新聞處出版的《今日世界》特專文介紹，香港有的是各式人才。沈君租用了亞洲片場為工場，方期大展鴻圖，不知道是不是也受了「風水」影響，未及半年，發生變化，初則合夥人發生爭執，繼之是交貨未能如期，好好的一筆外銷生意，胎死腹中，惹得沈君一身是腥，大呼「租了這鬼地方，交上了倒楣運」不已。

後來，李翰祥脫離邵氏，另組國聯公司，幕後自然有「高手」擺佈一切，因鑒於李翰祥和凌波合作的《梁祝》一片，在台灣賣座粉碎了一切記錄，有人挖角，另組新公司，不料凌波陣前變卦，仍戀棧於邵氏故主，只有李翰祥單槍匹馬出來闖，首先就租用亞洲片場作為製片陣地，片未開拍，邵氏與李發生了法律上的糾紛，只有易地台北，另起爐灶，白白犧牲了場租，這筆爛賬，只有國泰本身來承擔；不料國泰一經沾手，一連串的不幸事件接踵而來。

雖然，國泰長期租用了亞洲片場後，一度大興土木，粉刷一新，但仍擺脫不了那股霉運。一九六四年六月，陸運濤方在這新設場合舉行了幾度「發展」會議後，即赴台北參加亞洲影展，此行即一去不返，在是月二十日，台中附近豐原上空墜機事件，罹難者五十餘人，與電影界有關者凡十五人，與國泰有關者凡六人，即陸運濤夫婦及陸之智囊周海龍夫婦，製片主任王植波與星洲國泰機構之英籍女製片一時把片場改為靈堂，說起來真是「不太吉利」。斯時也，傳聞該片場附近，每晚必有野犬哀號，古老傳言，野犬哀號必屬不祥。

在一片愁雲慘霧籠罩中，國泰男女明星一個個縞素守靈，有善巫術者前來兜攬生意，謂凡遭橫死者，在首七期內，焚香祈禱，可以號召死者歸來，並載明鏡中看到肇事真相；眾信以為真，遂假片場化粧室作「招魂」場所，巫術者唸唸有詞，眾明星注視鏡中，希冀一睹故主之罹難經過。未幾，一女星驚

呼「周海龍魂兮歸來」，眾皆凝視，原來是周海龍之弟海豹，滿懷哀愁來此參與乃兄喪禮，因周氏兄弟面貌酷似，且在黯淡燈光之下，驟視之幾可亂真，直待海豹發言，真相大白，眾皆失笑，白白的被巫術者騙去了數百大元。

國泰遭此大變，頓有「尋尋覓覓，冷冷清清，悽悽慘慘戚戚」之感，星洲方面遂派重臣俞慶唐來港主持殘局，希望重振旗鼓。俞氏已微聞片場風水不佳，乃命匠工在片場入口處加設一橋，無奈橋下亂石嶙峋，有溪而無水，成為旱橋，築了反而成為「奈何橋」，有了奈何橋，其相對之處，自然成為望鄉台了。綜觀這些年來，在這座橋上來來去去者，能飛黃騰達者幾無一人；反之，經此橋而遭霉運者大有人在。經此橋而直奔望鄉台者，則有樂蒂、莫愁、汪榴照等。即俞老自身亦不免，俞老年逾耳順而未屆古稀者，設或不來香港，繼續坐鎮星洲，以其待遇之優渥及環境享受之豐裕，當可頤養天年，不致如此匆匆而去，豈真也享了「壞風水」之影響耶？

從此國泰一厥不振，為節省開支，乃向亞洲片場退租，歸併於永華陣地，僅數閱月，國泰業務結束，交由嘉禾接管。可能嘉禾充滿了新興氣象，陽氣甚盛，不為陰森所襲，遂有《唐山大兄》、《精武門》超級之作。《唐》片係在泰國所拍攝，與片場風水無關，《精》片皆在該廠內攝製，李小龍之氣數未盡，得以續在該廠內拍攝《死亡遊戲》，片未竟而人已死亡，難道又是命中註定？

亞洲片場空了一個時期，一九七二年有一家廣告電影公司租用，專拍電視片集及廣告片，任徐昂千君為場長。徐氏為一老製片家，曾任中央電影公司北平三廠廠長，亞洲初創以至建廠皆由徐氏主理其事，此次捲土重來，駕輕就熟，在工作推行上方便不少，不料未及二個月，徐氏即遭病故，從病發至逝世未及一週，何以如此之速，聞者惜之。廣告電影公司主持人大惑不解，認為這個地方老是死人，乃請

堪輿專家詳究竟，據專家言，此處處山之陰，先天條件已經不妙，而所設大門之方向，頗多窒礙，尤其徐氏辦公室中所坐位置，與王植波等之座位方向同出一貫。所傳如非虛語，那麼「風水問題」大有研究了。

因此該廣告電影公司寧可犧牲租金，將片場封而不用，唯恐不祥之事繼續發生，斯誠信而有徵矣。

其右鄰嘉禾片廠，自李小龍死後，尚未聞有任何新片開拍，這當然與「迷信」無關，問題是一棵大樹倒了，看看有沒有類似的樹枝，能夠繼撐未來局面，況且目前的製片方針，大部分選擇實際地點來攝製，所以，片廠設而門常關，希望「風水問題」與未來發展搭不上一點關係，則大幸焉。

四十、黃色電影從前已然於今為烈

一九七三年七月間，正當李小龍暴斃不久，台北一家電影院推出了一部《串串風鈴響》的影片，乍看片名，頗有文藝氣息，但其內容盡屬黃色貨品，此片係由丁珮所演，有意藉「新聞人物」以資號召一個滿座，未數日，即遭電檢當局下令停映。八月間，香港電檢局會同警方也取締了一部正在上映中的西片《輪上春》。

凡經過檢查通過或刪剪後准予放映的影片，中途遭「禁」，似於理不合；不過上述兩片遭「腰斬」的原因，據謂由於擅將被剪鏡頭私自插入，這些鏡頭皆屬過份黃色，這就觸犯了法規，事件的發展可大可小，無論如何，這是掃「黃」前哨部隊開始行動了。但是道高一尺魔高一丈，那些「黃」片販子只要有隙可乘，利字掛帥之下，仍會繼續散佈黃色細菌；如欲全面撲滅，似乎尚有一大段距離。

打從活動電影發明以來，即有投機分子秘密拍攝「黃」片，無論中外，各有神通，一切皆在黑暗中進行，如今由暗而明，且大肆鼓吹「性解放」；至於國片方面，則標榜著「由於劇情需要，必須加插性愛描寫。」這到底是「觀念」問題呢？還是世紀末的社會道德已臨破產邊緣呢？

「黃」片者，即色情暴露之別稱也，粵語稱之謂「鹹濕」，早年稱之謂「小電影」，大都用十六釐米或八釐米菲林拍攝，有別於一般電影院放映之卅五釐米大電影，如今世風日變，小電影已經發展到

大銀幕了，這在西方人看來，不足為奇。歐美各大城市，到處設有專映「成人電影」的戲院，彩色潤銀幕，每一節目映足兩小時，其中包括四五個自成段落的「故事」，這種「故事」的立足點，便是打著反色情的旗子來販賣色情。

例如有一個片段，說是一個患有性缺陷的家庭主婦，就教於心理醫生，經過一番檢查（開始胴體暴露了）馬上現身說法，與該主婦臨床實驗起來，表達了如何做愛，如何達到性高潮，結局是該主婦滿載而歸，重享了家庭中的魚水之樂。這是把不可以公開的閨房秘事而公開出來，實在荒乎其唐，在中國人看來，更屬無恥之尤。

就舊金山一地而言，這種成人電影院至少有二三十家，每天上午十時開始直到深夜一時方息，輪流放映，隨時入座，門票每張九角九分，符合了美國佬的薄利傾銷政策；有些門口還附有華文日文招貼，以廣招徠。每套片上映一週或二週，而且都有一個「引人入勝」的片名，廣告句子則有「一絲不掛，脫得徹底，動作靈敏，彩色鮮豔」等字樣，這和香港有些報紙上的「鹹格」廣告差不多。

有幾家的門票則每張要售五元多。因為上映的鹹片是由知名人士所擔綱，例如著名的球員、拳擊好手，在重賞之下竟然獻身黃色銀幕，足見鬼佬之著重現實、不理其他，更違論羞恥為何物了。

早在數年前，舊金山有米丘兄弟，拍了一套鹹片在影院公映，遭警方取締，米丘不服，提出訴訟，抓住了法律上的漏洞，居然得直，因此大批成人電影都從地下冒了出來；成人電影院如雨後春筍。米丘兄弟公司不但成了鹹片製作的祖師爺，而且控制了不少電影院。不過三數年，由他們自製或代理發行的鹹片有五六百套之多，大刮鹹龍，不在話下。

米丘公司開闢了左道旁門的財路，不時發掘新人，一度把腦筋動到中國人身上。畢竟中國人保持著一道知恥的屏障，不為所動，到目前為止，還沒有發現由中國人演出的鹹片；相反的，有些年輕鬼佬夫婦，竟自動請纓，不取分文，只要當上鹹片主角，便感滿足，這對製作人而言，自然歡迎之至。這不僅是「觀念」問題，簡直是屬於畸形的心理變態了。

有一部米丘公司的出品，《Behind the Green Door》（直譯為《綠門之後》），廣告語句寫出：「根據最無恥的著作，現已攝成影片，為本年度最無恥的名片。」米丘兄弟直認為「最無恥的出品」，臉老皮厚，莫此為甚。

最近在美國，這種鹹片竟然發展到書店裡來了。書店門前，驟視之，像是文化智識的倉庫，其實呢，都是出售鹹濕書報，放浪形骸，令人作嘔。在這種書店內，陳列了十幾架小型自動放映機，只要把二角五分的輔幣投入，便有三分鐘的鹹片映出，在市區的每條街上，總有一二家這類書店，由於人們見怪不怪，生意並不興隆，看來西方人對「小電影」已經日久生厭了。

在台灣，由於電視日趨發達，電影院營業大受影響，在一九七二年一月間，全省停業的電影院竟達百餘間之多，有些黃色片販，於是大動腦筋，把偷運入境的鹹片，改頭換面，移花接木，加插在正在上映之普通影片中，成為公開的秘密。正當一般電影生意清淡門可羅雀時，唯有這種電影院場場爆滿，其顯著的現象是：只要這家電影院門前停滿了電單車，那麼這家電影院內必定「有看頭」，偶而遭受警方取締，訴之於法，由於罰鍰不高，黃色片販精打細算之際，仍是有利可圖，想盡方法使之死灰復燃。

自從蔣內閣勵行新政，不知這些喪心病狂的黃色片販仍敢蠢蠢欲動否？鑒於《串串風鈴響》的違規行為，即遭取締，希望以後大規模地掃清這些黃色毒素。

一部影片是由若干個鏡頭組成的，移花接木和改頭換面往往使一部影片的內容大異其趣，這完全出於剪接上的功夫。八十多年前的上海租界時代，有極小部分影界敗類，也曾偷偷摸摸拍攝色情影片，那時候尚未有八米厘或十六米厘菲林，都是用卅五米厘菲林拍攝，所以還沒有「小電影」之稱，咸謂之「春×電影」。在上海跑馬廳附近，獨多二三流的旅館，他們租了一個房間，便是片場了，而在這些旅館的附近，都是流鶯出沒之所，也是這些片子的當然主角。這些敗類聰明過頭，認為這些主角不夠號召，又偷偷摸摸地翻印了若干男女明星的特寫鏡頭，加插在內，運用巧妙的剪接方法，使觀眾好像是看到了某某大明星主演的「小電影」。畢竟這些片子見不得陽光，在地底下交易，在陰暗處放映，除了給那些敗類大刮粗龍之外，對那些被冤枉了的大明星聲譽不受影響。

到了八十年後的今天，大明星已毫不保留地在大銀幕上當眾表演「做愛」鏡頭，而且振振有詞說是為「藝術」犧牲。不久以前，有一部專在「做愛」上打滾的片子，大公司出品，大導演執導，大明星主演，借用一位專欄作家對該片的評語，他說：「該片的製片、導演、演員為了賺錢，倒無所謂，不過他（她）們的父母子女一定會感到面紅耳赤。」

最妙的是有個國家的軍部居然放映「小電影」來籌募軍部人員的福利基金，行政部門也無法干涉。為了籌募軍部人員的福利基金，竟假軍部大禮堂作為放映「小電影」的場所，每逢星期假日舉行。銷票方法也很巧妙，先是發動「耳語運動」，於是一傳十十傳百，在軍部附近有幾家小商店，專門代理出售入場券，因有回佣可取，小商店也樂於推銷，大家都認為軍部此舉，一定「有看頭」，趨之若鶩，如蟻附羶，至於是不是滿足了「好此道者」的視聽之慾，事出「義」舉，不必深究。

如果這個國家也是接受「美援」的話，老美大可以在援外物資中添列「小電影」一項，必大受歡迎也。

在某地，「小電影」成為上流社會中款客妙品，亦屬一絕，在一般社會中則秘密公開，亦為遊客欣賞的「奇景」之一，與香港的情況差不多，不過某地的小電影常以大明星主演為號召，此話一點不假。曾榮獲某國影后的女星，原在一家鞋店擔任銷貨員，生活甚為清苦，經鹹片製作人的利誘，一度出任主要角色，後來夤緣參加了正式電影工作，此妹非但身材美妙，表情也頗細緻，擅演悲旦，淚下如雨，故有淚美人之稱，以一部《牡丹》而聲譽鵲起，榮膺影后寶座；於是力爭上游，幾度出資搜購她自己過去所演的地下電影，由於電影可以複製若干拷貝，徒增持有者的勒索機會，一失足成千古恨，「黃」禍誠害人不淺也。

大家嚷著電影需要清潔運動，最具成效的，當推新加坡，凡片中稍有胴體暴露者即遭刪剪，過分誨淫者即禁映。；餘為自由中國、泰國、菲律賓、印尼各地，看來不會有太大效果，對香港而言，充其量只作有限度的控制而已。正是：如欲電影清潔，可向星洲看齊。

四十一、悼邵邨人、談邵氏影業

在中國電影的發展道路上，邵氏兄弟無疑擔當了相當重要的角色，但這是指他們在「在商言商」的原則下獲得了家族的或個人的商業成就而言。

邵氏一門四傑，他們的別號曰「醉翁」、「邨人」、「山客」及「逸夫」，看來頗為雅緻，且有隱者之風；但由於彼等所經營的事業，商業氣味過濃，五十年來給人們的印象，仍脫不了一個「俗」字。

最早，邵醉翁創辦了天一公司，創業作「立地成佛」，是放下屠刀的歇後語，內容提倡兵工築路，時為民國十四年間，正是軍閥割據內戰頻仍期間，此片問世，大有「化干戈為玉帛」的時代意義，因此頗獲好評，也奠下了天一公司的發展基礎。

邵醉翁原籍浙江鎮海，該地據甬江上游，密邇東海，為浙省海運之中心，商業繁盛，該地域獨多商界知名人物，如今日蜚聲國際之輪船大王董浩雲、包玉剛諸氏，皆屬該地域人士也。醉翁於民國三年畢業於神州大學法科，做過律師，辦過銀行，後在商業上一度失敗，乃改營娛樂事業，與張石川、鄭正秋等合辦舞台，自然是以上演新劇──文明戲──為主，當時曾演過一齣極為轟動的《馬永貞》，也就是五十年後港台兩地你爭我奪的電影題材《馬永貞》是也。

後來，張石川、鄭正秋因故退出，另組明星影片公司，笑舞台失去兩個得力助手，營業不無影響。

明星公司在民國十二年間拍了一部《孤兒救祖記》，使正值轉變期的中國電影發生了起飛作用，

《孤兒救祖記》的故事梗概如下⋯

「富翁楊某，擁資百萬，愛子嬌媳，承歡膝下，雖尚無含飴弄孫之樂，而安居頤養，亦頗自得，不料其子在郊外試策新馬，不慎墜斃。翁有族姪，圖謀翁產，挽人進言於翁，立承承嗣，翁不察，允其請，族姪並薦密友在翁家任管家，密友亦非善類，涎媳貌美，屢圖不果，繼而發覺媳有孕，遺腹子也。族姪虞翁產為遺腹子所奪，乃誣嫂不貞，激怒於翁，誤墜奸計，立逐其媳婦。媳婦歸寧泣訴於父，父正病重。不數月，產一雄，正幸夫氏有後，詎老父與世長辭，媳婦受刺激，立志撫孤成人，決不斤斤於夫家之遺產問題，遂冠其子以已姓，而不以夫姓姓之。楊翁自逐媳後，老境頹唐，萬念俱灰，族姪則利用時機，攫得大權，盜取楊翁私章，逕向銀行冒領巨款。

「有教育家辦興校舍，央翁捐助，翁允其請。校舍落成，翁來參觀，喜其環境幽靜，遂移居學校附近之別墅中，為時相過從計也。

「光陰荏苒，匆匆十年，某日，翁至操場散步，見一年屆十齡新生，群兒嬲其嬉遊，童婉然謝之，翁奇其行，相與之語，應對中節，彬彬有禮，翁喜，與之成忘年交。

「族姪因揮霍過度，犯案壘壘，翁大恚，亦無可奈何也。族姪與管家密謀下，向翁勒索，翁不欲以錢濟姪之惡，遂怒斥之，且逐管家出，兩人唧恨，鋌而走險，欲加害於翁，視童來訪，睹狀，機智奮救，奸謀未逞，管家圖移禍於童，童閃避，致誤擊其姪，姪受重傷，管家亦被執。

「童母見愛兒未歸，乃輾轉至翁家相詢，見翁大驚，翁亦愕然，蓋童母即翁媳也，媳思十年前曾見窘於翁，今日幸能賴十指生活，撫遺孤成人，雅不欲再受其辱，乃負子逸焉。

「童母見愛兒未歸，乃輾轉至翁家相詢，見翁大驚，翁亦愕然，蓋童母即翁媳也，媳思十年前曾見窘於翁，今日幸能賴十指生活，撫遺孤成人，雅不欲再受其辱，乃負子逸焉。（下略）⋯⋯」

這不但是一部家庭教育電影，而且是民眾教育推廣識字運動的好範本，因為當時的默片，一段表演，一張字幕，不啻看圖識字也。

天一公司初創時，也本著「欲拍好片，有益世道人心」的宗旨，這在他們的宣言中標著「天一公司的創辦人認識電影事業不是兒戲，而是一種新興的正當事業，也是一種新興的文化事業，抱了嚴肅的態度，努力的幹，認真的幹。」雖然「立地成佛」的成功不能與《孤兒救祖記》的成功相提並論，但畢竟有了一個良好的開端。

天一公司初設片場於上海橫濱橋，一年拍間了四部片子，導演由老闆邵醉翁兼掌，劇本皆出自老二邵邨人之手。邨人本在原籍收租管賬，後奉老大之召，來滬襄助業務，主要是管理賬目，想不到在精打算盤之餘，尚能捉刀編劇，實屬難能可貴。雖然說，那時候的電影劇本，只要聊聊敘出故事輪廓即可，事後再由專家分幕並加插對白說明，如果胸無點墨之輩，還是不能勝任的。綜觀邵邨人在天一公司出品的一百多部片子中，由其編劇的計達二十餘部，顯著者計有《立地成佛》、《忠孝節義》、《珍珠塔》、《孟姜女》、《新茶花女》、《尋父遇仙記》、《拳大王》、《江洋大盜》、《乾隆遊江南》、《大學皇后》、《李三娘》、《空門紅淚》等等……說實在的，大部分都是民間故事片，以其有所本，易討觀眾歡迎，如此說來，最近逝世的邵邨人氏不僅是電影商業上的長才，抑且是電影編劇的老前輩。後來有聲電影抬頭，他的編劇工作始寢。

次年，天一公司擴充製片業務，遷新址於上海虹口華德路，於五年間共拍了五十多部片子，由於商業第一，出品的內容自然趨向於謀眾取寵，逐漸沖淡了初創時所標榜的嚴肅態度。所羅致的演員，知名的則有胡蝶、陳玉梅（後來成為邵醉翁老板娘）、丁子明、譚志遠、周空空等。提起周空空，原是舞台

上的諧角，在五十年後的今天，恐怕很少人能記憶起他的音容笑貌，不過在年前邵氏出過一部《秀才遇見兵》（根據名舞台劇《以身作則》改編），該片的大導演程剛粉墨登場，飾演秀才一角，那種過於做作強使觀眾喝采的硬滑稽動作，便是當年周空空在舞台上或銀幕上的影子；這並不是說程大導在模仿周空空，因為周空空當紅時期，程大導可能尚未出世，這完全是巧合，使人有所感觸的，便是五十年前的演技方法，在今天著重於現實描寫的趨向中，總算來了一次歷史重演。

至於陳玉梅也值得一提。她原姓費，江蘇孟河名醫費純甫之女，十六歲時參加天一公司，邵醉翁對之一見鍾情，後結為夫婦，導演之與明星結褵者屢見不鮮，何況邵醉翁是一家公司之主，近水樓台，不在話下。陳玉梅先後主演了三十多部片子，其中有一部《芝蘭姑娘》，陳在片中歌唱《催眠曲》，歌詞通俗，旋律簡易，確曾轟動全國，後來有些片子也模仿於一時，總不及這首老牌催眠曲來得悅耳動聽。

邵醉翁駕馭自己的明星夫人確有一套功夫，除了捧為當家花旦每片皆為主角之外，就是私生活方面，邵老大也有一套處理妙計，試想，一個綺年玉貌的漂亮女明星，或多或少的會有些崇尚奢侈傾向，邵老大來一次擴大宣傳，力讚陳玉梅為節儉明星，節儉者便是「孤寒」的變相名稱，陳迫於這個頭銜，只有長期穿著藍布大裪，以昭信實，至於戲中需要如何奢侈豪華自屬例外。在七八十年前，一般女子都穿著陰丹士林藍布旗袍，好比制服一般，不若今日之奇裝異服招搖過市也。

陳玉梅有妹綺霞，也參加了天一公司任演員，演出機會不多，後來也下嫁邵醉翁，娥皇女英，傳為佳話，數十年來，鶼鶼鰈鰈，姊妹共事一夫，閨中並無勃谿之聲。

在邵邨人逝世的訃告中，哀告親屬中列有兄邵醉翁，嫂陳玉梅、陳綺霞並列雙頭牌，不分軒輊，邵醉翁近年隱居上海，由邵氏家族月供外匯若干，消磨殘年。不過邵老大多年來即已茹素念佛，與世無

爭，又有兩位夫人白頭相伴，真的是頤養天年了。

再回敘到民國十九年間，天一公司在華德路的場址突遭回祿，損失不貲，古老相傳，越燒越發，這對天一公司的前途，的確如此，遂在法租界廿世東路另築場址，而且影片產量並未減少，年產在十部至二十部之間。

除了邵醉翁主持公司大計兼任導演外，邵邨人擔任協理，老三邵仁枚（山客）便是由邵逸夫和王士珍聯合攝影，王士珍後來成為名攝影師。也許由於邵逸夫是老闆的兄弟，在名義上禮讓邵夫為正，而王士珍之，邵逸夫也學過錄音技術，且在暗地裡向外國技師「偷師」，這是後話。至於邵山客，一度也編過劇本《義妖白蛇傳》一連編了數集之多，如此說來，邵氏兄弟一個個都是有兩下子的，不過他們的成就，還是精於「生意經」，邵氏在影片發行上的成功，大大地超過了製片上的業績。

天一公司在薄利多產的原則下，精打細算，只要有利可圖，任何片種都在拍攝之列（今天的邵氏影城仍保有一脈相傳的作風），對於推廣方面，更是不遺餘力。邵仁枚、邵逸夫親自攜帶了幾部神怪武俠片，遠涉南洋各埠放映，八十年後的今天，邵氏機構屬下的電影院竟達百餘家之多，成為南洋一帶影院業的托辣斯。雖曰「財」運亨通，然其一段奮鬥史是不可忽略的。

民國二十年，邵仁枚自南洋歸來，提議開拍聲片，這時候日本已有聲片，邵仁枚特地去了一趟日本，彼時日本的聲片大都用蠟盤配音，如果在放映時走了樣，便會牛頭不對馬嘴。因此，公司方面一致決定，如欲開拍聲片，一定要向美國購置設備，採用片上發音的一種方為上策。

越年，他們終於向美國購得了慕維通攝影機及錄音機，並且派了幾名技師隨機工作。那時候聲片初創伊始，多少有點保密性質，當鬼佬們在工作之際，不但謝絕他人參觀，而且在收工之後，一定把錄音

室緊閉上鎖，越顯其神秘不可摸測。某次，邵老板下令悄悄進入錄音室，看看葫蘆裡到底賣的什麼藥？這個潛入「偷師」者，據說就是邵逸夫。

錄音技術一經揭露真相，不過是音波化成光波，再感光在錄音菲林上，後來中國人群起模仿，於是「什麼通」、「乜乜通」到處皆是。這相當於今天的濶銀幕鏡頭，只要向海外訂購了濶銀幕鏡頭，不論張三李四，就可以標榜出「張三濶銀幕」、「李四弧形幕」了。

天一公司的第一部片上發音片為《歌場春色》，明星公司的第一部片上發音片是《舊時京華》，都是在一九三一年間先後完成，這對觀眾而言，自然耳目一新，不過這種聲片在工作期間相當麻煩，一則要把片場增添隔音設備；再則對演員們的對白不但要講得流利而且要大聲疾呼，因為那時候的麥克風感受器不若今日的敏感，演員如發音較低，麥克風便不易感受，那麼只有大聲疾呼方能達到目的。之後，有些不善國語的演員逐漸被淘汰。到了今天，拍戲已不用錄音了，皆在事後另由專家幕後配音，這對不善國語的演員的確十分方便，嘴唇郁郁，表情做做，便可應付裕如了。

三十年代，為左翼打進電影文化界的猖獗時期，天一公司也不例外。一直被「進步分子」目為「宣揚封建道德倫理」、「充滿市儈氣」、「粗製濫造」的天一公司，為了要發生些滲透作用，左翼分子先打進了編劇部門，若干編劇、導演、演員和部分工作人員，如果不標榜「前進」就是不夠時髦不夠進步，天一當局在「在商言商」的原則下，也有了攝製「進步」影片的傾向，不過沒有像聯華公司、明星公司那麼表現姿態十足，就是這麼一個小小的轉向，馬上被左翼分子譽為「使其有了明顯的進步的轉變」。在這期間，天一出品了《掙扎》、《吉地》、《生機》、《青春之火》、《海葬》、《堅苦的奮鬥》等片，看來都很進步的樣子，至於營業情況如何，則不得而知。畢竟這個轉向並沒有使天一公司

獲利甚豐，要不然決不會再轉變到採取適合小市民的製作，諸如：《王先生奇俠傳》、《王先生生財有道》（《王先生》原為葉淺予在報上發表的漫畫，諷刺現實，讀者甚多）以及「富貴榮華」之類的滑稽片子。一直到抗戰前夕，天一公司重心轉移香港，改名南洋影片公司，事業的實權，轉移到邨人、仁枚、逸夫的身上了。

南洋影片公司位處九龍北帝街，建有影棚多座，三十年前的北帝街一帶尚稱清靜，不若今日之大廈櫛比，故頗相宜於拍攝有聲電影。南洋公司由邵邨人掌理，實際上是南洋邵氏兄弟機構的一環，專事拍攝粵語片，原則上也是接受星加坡委託攝製，邵邨人長於理財，其營商之道一直把握著「不打沒把握的仗」。當時的粵語片市場，除香港外，南洋一帶及南北美華僑地區，均甚需要，而上述各地區之華僑咸以粵籍為主之故。

南洋公司除了自己攝片外，頗有充份的影棚租予他人拍片，這好比在開旅館，有客上門便可賺錢，此外，設或製片業務低落時，則將影棚改成倉庫，那也是決定性的穩陣買賣。

「與其製片，不如經營戲院」——最初，南洋公司購買了深水埗的北河戲院，不久又設置了油蔴地戲院，這兩個區域人口密集，戲院設備無須講究，因為具有了基本的街坊觀眾，片源不論好壞，觀眾猶似雲來，這兩家戲院曾使邵邨人財源廣進，奠定了未來邵氏父子機構的經濟基礎。

在這種情況下，邵氏的電影業務全在香港和南洋一帶發展，與國內的電影製片界脫了節，充其量向國內購買南洋版權，以供南洋院線之需要，因為影片買賣及發行，生意一定穩得住，如果千辛萬苦地自己製片，可能憑一部賣座片撈起賺個百萬，也可能弄得血本無歸。

大陸易手後，投荒海隅及南洋各地之人口日增，而國語片的來源亦逐漸減少，因此刺激了國語片的製片業務，南洋公司在星加坡的示意下，遂在香港大開拳腳，大量生產國語片，一是自攝；二是購買獨立製片版權。而獨立製片必須在該場拍攝，因使南洋片場日日賣座。由於有聲影片宜於夜間工作，白天則拆搭佈景，夜間之熱鬧情形如街市，片場內設有茶座兼營上海麵點，原為充供工作人員宵夜之用，夜遊人聞訊，咸來趕熱鬧，一則可以參觀明星拍戲，二則可在茶座上高談闊論，因時值深夜，門禁不嚴，間有流鶯出沒其間，竟使片場重地一變而為夜遊勝地，亦怪事也。

時為一九五二年至五三年間，南洋公司也曾羅致著名編導，招考演員新血，經邵邨人一手提拔的女星有尤敏；男星則有張揚、趙雷。張原姓招，趙原姓王，均由邨人親為改名，頗有畫龍點睛之妙。張趙二人能在香港影壇享譽十有餘年，邵老二與有功焉。

至於尤敏，原為粵劇名伶白玉堂之女，偶去片場參觀，被邵氏賞識，簽為基本演員，一連主演了十多部片子，未見起色。尤敏演技甚佳，可能星運未至，頗為戚戚，後跳槽「電懋」，連獲兩屆亞洲影展中最佳女主角獎（俗稱亞洲影后），此為邵老二始料所不及。

邵邨人自奉甚儉，每有遊宴，口袋中僅攜數十元，及返，視袋中數十元依然故我。對家人稱，出去白相一趟，一個仙都沒有花，乃大樂。彼為一介舊式商人，然對經濟處理則有新觀點，嘗謂：如果你有一萬元，想去賺一萬元，所謂一本一利，其難亦如登天；如果你擁有一家電影院，想再增設一家則易如反掌。證諸星洲邵氏機構擁有影院百餘家，香港邵氏父子公司之組有院線多條，其言信不誣也。

他對製片成本，也是精打細算的，彼旗下之導演每逢開拍新片，必須將預算開列呈核，凡數字高出十萬元者（六十年前之每片成本約十萬左右），彼即大搖其頭，認為此片一定蝕本，事實上他心裡早有

盤算，接受星洲委託已經佔去了成本三分之二強，其他各地區的版權，七拼八湊，一定有利可圖，問題是故意虛張聲勢，令導演小心翼翼，盡量節省拍片成本。導演之善解其意者，頗能投其所好，到頭來可能有一筆意外之財，邵老二會靜悄悄地致送一些「花紅」或者贈送你禮物之類，賓主雙方皆大歡喜。

邵老二經手監製之影片甚多，顯著者有黃梅調古裝片《貂蟬》、《江山美人》等，皆為李翰祥執導，然動機可能出自邵老二之主意，當時因大陸出產之《七仙女》、《梁祝》等戲曲片也賣座奇盛，他有鑒於此，乃運用黃梅調創出新片種，果然風行一時。其觀點並無謬誤，這便是累積數十年的經驗之故。

凡事分久必合，合久必分，對家族的財富處理亦然。源出於星洲邵氏父子公司，可能是為家族利益著想，邵邨人於一九五三年間，將南洋公司改為邵氏父子公司，此舉曾一度使兄弟間失和。不過這是遲早問題，因為中國式的家族企業，到了第二代交替期間，一定分家處理。同時還牽涉到遺產問題，及早化整為零，老人家一旦歸西，可以減去不少的麻煩。

邵氏父子與邵氏兄弟化」為二之後，前者以 SS 為出品商標；後者則為 SB。前者著重於戲院經營及房產業務；後者則由邵逸夫長期坐鎮香港，建立影城，其作為較乃兄之手面更大。

邵邨人於一九六八年喪偶，老懷頗感寂寂，且多病，一切業務概由第二代接掌，好事者擬撮合為之續絃，其對象為已故製片家之遺孀，子弟亦不反對，惟邨人唯恐遭人非議，說得具體一些，他顧慮到「新人進門」，可能產生遺產分配的麻煩問題，畢竟，生意頭腦戰勝了寂寞情懷。近年，邵邨人不時響應社會上種種慈善義舉，雖然出手不大，但還是表達了他的厚道心腸。

四十二、從金馬獎影展說到亞洲影展

每屆十月，台灣例必舉辦種種活動，藉以響應十月慶典，金馬獎影展亦屬活動之一，於茲已屆十載，選出來的影帝影后著實不少。在未舉辦金馬獎影展之前，台灣已有甄選優秀國語影片之舉，經被選入圍之影片，可以獲得影片進口配額，餘如編劇導演，酌給獎金，數字不大，約合港幣數百元至千餘元不等。後經新聞局定名為金馬獎影展，頗有毋忘金門馬祖第一線之含義也。對選出之優秀影片給予獎狀，對編劇導演演員及若干部門之工作人員，頒發獎金頗隆，最高者可獲獎金台幣五萬元，獲選者無異中了馬票入圍獎，未數年，獎金制度取消，使獲獎者涼了半截，不過或多或少的「榮譽」還是存在的。

主辦金馬獎影展的單位是新聞局，後來政府成立了文化局，就劃歸文化局辦理，一九七三年文化局撤銷了，仍由新聞局接辦，教育部社會司亦參與其事，影展的目的旨在提高製片水準，鼓勵電影工作者多拍「好片子」，用意甚為良善，不過一部影片的好壞，並不能用一定的尺度來衡量。在運動場上的體育競賽，由於各國國民的體質不同，難免有先天性的不公平現象，何況一部影片的意識到形象，表現方法各有巧妙，見仁見智，很難分野；如果是以計分式來評選，有些影片的編導及演，僅一分之差而名落孫山，那豈不成了「碰碰運氣、各憑天命」了。

所以說，全世界的各式影展，都不可能達到若田徑場上的公平競賽，就以歷史最久的美國奧斯卡金像獎來說，也存在著不少「偏心」和「檯底下交易」。法國的康城影展，商業性的濃厚大大超越了藝術競賽。最妙的是不少妙齡女郎，在影展期內如蟻附羶，且在海灘上大露其胴體，大抛其媚眼，希冀製片家的垂青，得以現身銀幕，平步青雲，可是大都尚未步入青雲，就在製片家的摟抱之餘被摔了出來，如此影展，害人不淺。

西方製片家對選擇女明星，自有一套妙論，除了容貌美麗和身材窈窕之外，更重要的一點是要有吸引力，說得毫一點即須具有「性感」是也，這種性感是廣義的，包括了聲音笑貌，舉手投足，處處使人有「性」之感，換言之，使女人看了發生妒忌，使男人看了會「想入非非」；對男明星的選擇，方式也是一樣。不過這種妙論不適合於港台兩地的男明星，尤其近年來武打片流行，只憑拳腳開打就可躍登銀幕，有些武打明星其貌如麻甩佬，其形如豬肉佬，這些二「佬」也名而星之，無他，以其能賣弄拳腳而已。

說道由於「影展」而害人不淺的例子，舉不勝舉，就以「亞洲影展」而言，發生了不少使人啼笑皆非的事件。約在一九七〇年，某位製片家向他旗下的某女星表示（可能是暗示，即暗中表示之意）：本屆亞洲影后非卿莫屬。該女星聽入耳裡笑在心裡，連該星的星媽也雀躍不已，女兒一旦登上「后座」，母親自屬「太后」無疑，於是母女倆趕製新裝，準備前往機場迎接「后冠」；不料消息傳來，榮獲后座者為同屬旗下的另一位女星，聞訊之際，悵恨如喪考妣，但亦未便發作，只有作無聲的抗議，便是當影展代表團歸來之日，她也前往機場參與迎接之列，不過全身黑色打扮，以示哀痛，正當鎂光閃閃，新后大搶鏡頭之際，這位吃了空心湯丸的黑色女星，臉上帶著微笑，眼睛含著淚痕。原來這位製片家曾「暗示」於她，同時也「暗示」過另一位她。「影展」尚未開幕，已將「暗示」許這許那，你能說，如此影

展，沒有檯底下交易嗎？

至於金馬獎影展，其宗旨是鼓勵多於榮譽，因此也不必要有什麼檯底下交易，不過對評選人的遴選，頗有商榷之處，主辦單位認為茲事體大，約請了許多知名人士，擔任評選工作，有的固然是電影界的元老，對電影業務和影界動向相當熟悉，有的連國語片都難得一看，於是也有一些「似是而非」的事體。

記得是一九七一年的金馬獎，增設了「最有希望新人獎」，得獎人為名演員岳陽。岳陽聞訊之際，十分尷尬，他是復興劇校出身，從影歷史也有五六年，主演的片子少說也有三四十部，擅演喜劇角色，相當於死去了的陳厚，以一個主演了三四十部片子的名演員，也算新人，一筆抹煞了他從影五六年的歷史，竟然要他從「新」做起，前途「希望」無窮也。這完全是評選人太不明瞭電影界的動向，致有這種「烏龍」之舉。

金馬獎影展，每年九月，由影片公司提名參展（可能係由製片公會作分攤式的統籌），十月上旬宣佈得獎名單，到了十月尾祝壽慶典時舉行頒獎典禮，一時星光熠熠，熱鬧非凡，不過由於缺少「創新」的競賽方式，其盛況年減一年。

國民政府對於評選優秀國產影片，由來已久，始自民國二十二年，那時候尚在訓政時期，一切皆由中央黨部指導，主辦單位是中國教育電影協會，評選委員會組成分子如下：中央黨部三人，內政部二人，教育部二人，中央研究院一人，中央大學一人，電影檢查署一人，中國教育電影協會五人。

那時節，正是左翼聯盟或暗地打進電影界，政府此舉，無非希望各影片公司在出品方面，不要滲入為官方所不滿的意識。民國二十三年，賡續舉辦第二次國片競賽，當時正值默片與聲片交替時期，所以各電影公司以最近一年中出品的默片聲片各一部與展。

在左右夾縫中的聯華公司尚未攝製聲片，選擇了四部默片《小玩意》、《歸來》、《人生》和《黑心符》；明星公司選擇了聲片《姐妹花》和默片《華山艷史》；天一公司選擇了聲片《歡喜冤家》和默片《紅粉鐵血》；藝華公司參賽的為默片《女人》，月明公司參賽者亦為默片《惡鄰》，共十部。

評選結果，聲片《姐妹花》和默片《人生》各獲第一，《黑心符》、《歡喜冤家》和《女人》各獲優異獎，那時候，既無什麼金×獎，也沒什麼獎勵金，只是一紙文書，聊表意思而已。

事實上，獲選第一的《姐妹花》和《人生》，內容都是有點左左地。《姐妹花》為鄭正秋編導，胡蝶、鄭小秋、宣景琳、譚志遠、顧梅君主演，影片特別強調了貧富的懸殊與對立，不再僅僅停止於「善」與「惡」的抽象說教，它是替窮人叫屈的，這些論調，為左翼所喜，何況編導人鄭正秋一直主張增聘左翼作家替明星公司擔任編劇顧問，更為左翼捧為民主主義思想的代表人物。

《人生》為費穆編導，由阮玲玉、林楚楚、鄭君里、黎鏗等主演，描寫一個女人從拾垃圾以至當婢女，甚而淪落為妓女，當她厭倦風塵決心從良後，又遭遇了一連串的不幸，把自己的孩子送交育嬰室，自己則暗暗地漂流街頭，不能支持而倒斃街頭結束了「人生」，這對當時的社會發出了詛咒，也即暴露了當時社會下的人民沒有出路。費穆的作品，常會標新立異，隨著趨勢而轉移，在前文中已有提及，從略。

其餘三部《黑心符》（聯華出品）、《歡喜冤家》（天一出品）、《女人》（藝華出品），只認為有點教育意義，給予安慰獎，這樣一來，每家公司都分得一杯羹，也就像今日的「亞洲影展」──門門有獎，決不落空。

越年，又舉辦第三次國片競賽，獲獎者為明星公司出品《小玲子》，此片由歐陽予倩編劇，程步高導演，談瑛、趙丹、王獻齋、舒繡文、龔稼農主演，故事描寫一個農村少女貪慕都市繁華生活而投向都

市，飽受險惡，被人玩弄，淪為舞女，最後仍回歸農村，該片批判了劇中人對資產階級所抱的幻想，換言之，唯有資產階級的虛偽欺騙的伎倆應在打倒之列。

如果政府為了要肅清影片的有色色素而舉辦影展，那麼這些帶有「左左地」出品居然得獎，這是很難解釋的，或許政府在過去的所作所為，往往是搬自己的石頭壓痛了自己的腳。後來到了對日抗戰的前夕，國片評選之舉遂寢。

《小玲子》編劇人歐陽予倩，從事戲劇活動甚早，與田漢等齊名，早年在舞台上反串女角（因為那時候尚未有女人參加舞台工作），身材雖差，但女性動作十足，還可應付過去，當時還有一位新劇工作者陳大悲（被認為是文明戲派）也擅於反串女角，二人因為合爭一個男角同台演戲而爭風吃醋，如今說來頗堪一笑。歐陽予倩所撰之舞台劇及電影劇本甚多，也是左翼同路人，一九六二年病逝大陸。

《小玲子》的導演程步高，在默片時代已經執導過三十多部片子，隸屬明星公司，抗戰時於役政治部，勝利後南來也拍過不少片子，綜其一生所導之片雖不及百部亦不遠矣，不過都沒有特出之處，亦無意境可言。彼曾與《小玲子》女主角同居之愛，後因戰亂而分手，談瑛在三十年代也頗出名，喜塗黑眼圈，致有黑眼圈神祕女郎之稱，易之今日，一般女性對眼圈的化妝術，不分青紅皂白，照塗不誤，見者也不以為怪，但在七十年前，談瑛之舉也可列為大膽作風了。

程步高在晚年時隸香港長城公司，此為左翼機構之一，拍片甚少，月支五百元以維生活，這是左翼的好心「照顧」，一九六六年病逝。

談瑛則仍浮沉於此間電影圈中，或為特約演員，間或飾演閒角「八婆」之類，看來景況並不太好。

現在，再來談談「亞洲影展」的來龍去脈，最早是由日本發起，目的是想把日本電影推銷到東南亞一帶去，附和者為邵氏機構，第一屆影展在東京舉行，定名為東南亞電影節，日本地處東北亞地帶，而主辦東南亞影展，頗有「其名不正」之感，後來第三屆在香港舉行，請港督揭幕，港督對大會幽了一默，他說：「把日本也劃歸在東南亞地區，讓我上了一課地理。」後來東南亞製片人協會決定易名為「亞洲影展」。

首屆在東京舉行時，參加者僅日本、菲律賓、星馬、泰國和台灣，香港由邵氏公司提供了一部《人鬼戀》，亞洲公司主持人也把創業作《傳統》參展，結果是《人鬼戀》得了最佳美術設計獎，但起不了什麼作用，也不為影迷所注意，直到第四屆林黛獲得了最佳女主角獎才轟動起來，林黛獲獎的參展片是電懋公司的《金蓮花》。

林黛在「亞洲影展」上連獲三屆女主角獎，尤敏連獲兩屆最佳女主角獎，因而享譽特隆，如今，林黛早已魂歸天國。尤敏嫁為高家婦，退出影壇多年，一切榮譽將隨著時光的流轉而逐漸遺忘。

亞展目的，旨在使亞洲各國出品的電影，相互流通，不過日本人狡猾成性，只知道把日本片推廣出去，他國片想運日放映概不受理，因而引起亞洲製片人協會席上責難，認為應該對等推銷，蘿蔔頭只好敷衍一陣，陽奉陰違，這一下使一二位搞獨立製片的女明星受益不淺，話說有位女明星在邵氏公司購買版權下拍了一部片，夤緣結識了亞洲製片人協會主席永田雅一（此人為日本大映公司總裁，靠電影發跡，也為了電影而破產，後來去美國搞生意，不彈此調久矣），竟然購買了該片的日本映權，其代價使女明星在九龍塘購置了一幢花園洋房，無端端發了一筆財，此中經過是否另有「暗盤」，不得而知，反

正女明星已經盡了交流之責，至於永田雅一購買了那部片子，束諸高閣，根本沒在日本發行，反正也算表達了相互通商的意思。

日本片藉助於亞洲影展而向東南亞進軍，一若大戰時期的南進一般，例如邵氏公司，動輒一百部二百部的協助推銷，那時候由於國語片生產量不能滿足邵氏戲院網的要求，只有用廉價來搜購日本片，再加配國語，一時東南亞各地日片充斥，畢竟，二次大戰的創痛，當地人民記憶猶新，沒有多久，日本片不被當地所歡迎，自然趨淘汰，無論如何，對日本片的南進政策總算目的已達。

台灣由於被日本統治五十年，民間仍有不少日本遺風，識日語者尤多，所以日本片在台灣仍可大行其道，有些片商，就是靠了日本片配額進口得以大發其財，至於台灣出品的國片，有沒有推銷到日本去呢？只有天曉得。

其他如泰國、菲律賓、越南、印尼、星馬各地，本來就是港台國語片的基本市場，沒有亞洲影展，早已發行有年。為了使亞洲影展陣容壯大起見，除了最早的日本、菲律賓、星馬、台灣和香港外，印尼、越南、韓國、印度、也先後參加這個組織，有的是參展，有的是列席觀察。

那麼，泰、越、菲、星馬、印尼等國，有沒有把片子作對等推銷呢？偶或有之，但由於製片水準距離尚遠，不易外銷，所以只有進口沒有出口，而且各該國的出品只要在本國放映，已經有利可圖，也就不再外求了。

在這十九年來亞洲影展過程中，大部分是在日本舉行，香港辦過一次，星馬辦過三次，菲律賓辦過二次，韓國辦過三次，台灣辦過兩次，像泰國等根本不願受理，因為辦了影展，對他沒有什麼好處，本來泰國的電影製片業，相當閉關自守，攝片時所用菲林還是採用十六釐米小型片，也無片上發音，放

映時另由三個配音員即場配音，由麥克風傳出，這些配音員口技高強，一男一女可以配出男女老少十幾個人的口氣，另一人則司音樂效果，所以在廣告上除了寫明誰人主演外，也寫明了由誰人來配音，也有號召觀眾的力量。此為十年前的現象，現在磁性膠片錄音非常普遍，應該有所改良了吧。那麼泰國怎會參加亞洲影展的呢？原來泰國有位皇族柏亞諾，對於電影事業頗有興趣，其所經營的影業機構，亦具規模，對電影器材設備購置不少，但所拍片子成績平平，也可說是「玩票」性質，樂於借影展來週遊一番，藉以結識各國著名明星，在影展席上湊湊熱鬧罷了。

台灣主辦過兩次亞洲影展，一次是一九六四年，碰著了陸運濤墜機罹難事件，一場歡喜一場愁；一次是一九七一年，那時候正值中華民國碰著了國際逆流，唯恐中途有變，特由「中影」總經理龔弘前往日本韓國以及東南亞各國邀角，總算把這台促進國民外交的「戲」唱成功了，可是龔弘辛勞過度，害了一場大病，亦云慘矣。

本來，台灣在歷次參加亞洲影展中，不如意的事情常有，一次是在新加坡舉行的，那時星洲的政治行情尚在左左地親共傾向，主辦者為邵氏機構，臨時在會場上把中華民國國旗撤去，幸台灣代表團當機立斷，馬上退出會場，邵氏機構唯恐喪失台灣市場，臨時又把國旗掛出，一場風波於是平息。

其次是爭取「獎」的問題，如果台灣代表團捧著鴨蛋回去，實在沒有面子，要知道台灣在早幾年組成代表團，連經費都要四出張羅，美國駐台的情報機構——西方公司，便是出資支持台灣代表團出師的。說起來真奇怪，美國佬對任何事情都要軋一腳，水銀瀉地無孔不入，所以，早幾屆的亞洲影展例必有各地的美國新聞處派出觀察員。為了要「獎」，事先必須要爭取有把握的票，按影展的評選方法，是由各參加國或地區選派評判員二人，與主辦國的兩個評判員組成委員會，主辦國為當然主席，大家看過

片子後再作計分評審，還得經過製片人協會理事會的同意。（這裡面就有文章可做，有的仗勢要保留否決權，有的要平均分配權，俾使大家評分春色。）

早些年，台灣與日本、韓國的關係良好，特別是韓國評判員是決定性的支持台灣，日本的要見風駛舵，如果有了兩個評判員的同情票再加上本身的兩票，或多或少可以弄幾個「獎」回去，然大部分得的是配角獎或童星獎，像張小燕一而再再而三的得到童星獎，竟然成了老童星，直至台灣本身主辦了影展，以顏面攸關，千方百計，才能問鼎大獎，可是影展本身已經夕陽無限好了。

到了最近幾屆，日本已經無意參加，因為日本電影業一落千丈，影展對它早已失去利用價值，所以苟延殘喘者，無非為了自己是發起者，日本代表特別提出取消給獎制度，以相互觀摩，相互鼓勵來代替給獎，這對香港台灣的製片家，多少有點影響，因為代表團捧著那作破銅爛鐵塑出來的「金×獎」，還有點矇蔽觀眾的宣傳價值，結論如何，在十九屆影展中便可分曉。

一九七三年的十九屆影展結果，換湯不換藥，只是巧立名目而已，發給的什麼「最佳」仍是照發如儀，而且比過去的給獎方式更多出若干名堂，俾使參加單位都能滿「載」而歸，如同應驗了鬥鬥有獎決不落空商品廣告遊戲。試想，這種分配式的「獎」的價值如何，也就可想而知了。

四十三、《七十二家房客》叫座不叫好

一九七二年有一部配粵語對白的國片《七十二家房客》在港上映，賣座特隆，但不是一部好片子，正所謂「叫座不叫好」，片中對白污言穢語，人物硬作滑稽，看來只感到「濕濕碎」，對香港政府略有諷言刺語，已經引起了有關方面的微詞（這在香港電台製作的「觀點與角度」電視節目中所見到），並大揭當年國民政府的舊瘡疤，粵語謂之「抓痛腳」，如果此片配上國語對白能獲得台灣電檢當局通過，那麼，今日台灣的電影檢查真夠「寬宏量大」了。

說到台灣電影檢查，制訂了約束黃暴影片的檢查尺度，凡十二條，本來台灣早已醞釀著電影淨化運動，而於最近特別強調起來，起因於最高當局觀賞了一部「什麼小霸王」影片，甚表不滿，遂諭令行政院注意，政院方面對當前國片內容的趨勢也表示了態度，一層層交辦下來，形成了這「十二誡」。

據所知，蔣老先生是個標準影迷，尤其國府遷台二十多年來，每隔一週必在官邸觀賞一片，因政躬違和致無心情於此，後康復又有興緻，看了一部《什麼小霸王》片，其內容描述台灣有走私販毒，雖然片子的結論一定會把歹徒制服，或繩之以法；但畢竟暴露了「似是而非」的一面，因為台灣對禁毒工作做得很徹底，其陷法網者處刑極嚴，例如香港有個新紮武打明星之兄，於年前因販毒有罪，致遭台灣當局逮捕後處以極刑。

蔣老先生看了這部片子，大為震怒，以台灣為那時世界上禁毒最嚴厲的地區，居然空中樓閣，自然要諭令下屬注意及此了。

在過去二十年間，蔣老先生看過的國語片的確不少，因此對銀幕面孔相當熟悉，如王元龍、王豪、洪波、白光、李麗華、林黛、嚴俊等，老先生對之印象殊深。

記得在一九五五年間，香港自由影劇人組團赴台參加十月慶典，蔣氏特予接見，因為他老人家早已留有這些藝人在銀幕上的印象，如今看到盧山真面目，其對王元龍、王豪、洪波等，直呼其名，備感親切。總統接見賓客，例須根據名單，逐一點名，再與之點頭微笑，斯時之蔣氏已屆古稀，而名單皆蠅頭小楷，老先生未架老花眼鏡，照唸不誤，惟擺了一個小小烏龍，名單中有白玉堂者，著名粵劇藝人，即尤敏之父，蔣氏誤為女性，竟呼「白玉堂女士是哪一位？」白起立對答如儀，因其座位距離老先生較遠，只好將錯就錯，未便更正，如果白玉堂在舞台上確屬反串女角者，倒也名符其「實」，一時傳為佳話。

接著是蔣老先生發言，詢諸人此次返國觀感如何？王元龍要大家踴躍發言，在這種場合，大家都沒有什麼準備，自然無言可發，啞場片刻，倒是洪波說得乾脆，語頗幽默，他說：「總統在銀幕上聽見我們講的話已經很多，今天我們是要聽總統講話。」語出，老先生不勝莞爾，對洪波的「反擊」甚感興趣，想不到這位頗具急智的性格演員，以自身不加檢點，後來竟自戕於台北西門町陸橋下的火車軌道上。

說到香港自由影劇人組團回台勞軍或參加祝壽慶典，向來由香港的自由總會策動，早幾年的確表現得煞有介事，也深為台灣的軍民所歡迎，近幾年的自由總會除了在雙十節作一次慶祝晚會（會中百戲雜陳，筵開百餘席，各色人等，一律歡迎，盛舉也），餘者著重於一年一度的執監委及主席選舉，明爭暗

鬥，頗費逐鹿者的苦心，有的是抱著長生牌位，有的是大拉選票，結果是作分贓式攤派了事，如此「自由」，不談也罷。

蔣老先生觀賞影片時，陪座者有蔣夫人及孫兒等，蔣經國氏偶亦在座。蔣夫人嗜西片，看國片時未終席即離去，偶或同看西片，蔣夫人輒為之詳加解釋，亦如「譯意風」。（過去上海西片影院，設有譯意風耳機，租予觀眾，當影片映演時，由專人在播音室將對白譯成華語，相當於今日之即時傳譯。）

若干侍從人員，亦藉機共睹為快，惟對老先生觀影時之反應如何，頻加注意，如老先生對某片甚感滿意而予嘉許，侍從人員、放映人員馬上傳訊給經辦人員或影片片主，片主聞訊受寵若驚，好比臉上飛金，不過被嘉許的影片，在意識上必定正確，或具有頌揚中國固有道德或啟發人類正常倫理觀念等等，但不一定是一部賣座的影片，此因老先生日理萬幾，與社會百態頗有距離，其欣賞的觀點與角度自然與民間的看法略有不同；反之，如果是一部太違背常理的影片，引起老先生不滿，那麼電影檢查當局必須要特別注意了，經檢查通過者勢須調片覆檢；如未經送檢者則在檢查時煞費週章了。

茲將台灣制定的「十二誡」，照錄如下，並加按語。

一、無正確主題意識其表演唯在顯示武藝出眾，拳法槍法神奇而草菅人命者。（除了少數無能編導與形態尚認識不清者外，大部分的武打片或多或少有點正確意識。）

二、為報復私仇不分主從，不問善惡，斬盡殺絕，充份表現嗜殺行為而有違人道者。（那要看拍攝的技巧了。）

三、刻劃盜匪流氓不良青少年聚眾鬥毆或殘忍凶殺等犯罪行為顯示其技巧高超，凶狠氣慨，足以使青少年產生崇拜心理，誘發模仿作用者。（如果是正派人物的技巧高超，可以模仿嗎？）

四、描寫黑社會人物或不法集團非法行為，淋漓盡緻，最後草草制裁，不足為訓者。（如果不草草制裁，大不了處以死刑，難道還要大打一輪？）

五、利用武藝或藥物，圖遂其姦淫或謀殺目的者。（表現技巧上只在暗示，也可達到目的。）

六、飛刀、飛槍、凌遲、肢解或利用機械、化學物品等凶狠方法殺人滅跡，易於模仿者。（事實上，為非作歹之徒使用的武器或物品，早已超過了上列的種種。）

七、刀槍機械所及，頭飛肢解，肚破腸流，血花四濺，骨肉模糊，慘不忍睹者。（可以加張字幕，這些都是假的，做戲做足。）

八、其他動作或言語，足以使人極度驚駭者。（動作可引起驚駭，言語則未必。）

九、以細膩近乎淫蕩之手法描寫姦淫行為者。（如欲姦淫，來不及細膩描寫了。）

十、以赤裸之圖片，雕塑或類似之淫穢情態物體，暗示男女性飢渴，而有挑逗色情作用者。（那些世界裸女名畫，可不可以出現呢？）

十一、男女互相擁吻，過份纏綿，而有性之挑逗作用者。（擁吻纏綿，於願已足。）

十二、畫室赤裸之模特兒，而無遮蔽乳部與陰部者。（可用花朵遮蔽乳部，可用薄紗輕掩陰部，若隱若現，更能引人入勝。）

綜觀如此「十二誡」，完全針對黃暴電影而言，問題是不在於「誡條」的咬文嚼字，主要是要看執行人員的觀點與態度，是不是能大刀闊斧地執行。

那麼，像《七十二家房客》這種片子，非暴非黃，不知在台灣檢查的命運如何了，好在《七二》影片在港賣座，已經賺足銀紙，放棄台灣映權，也無所謂，這種論調，已成了「在商言商」之輩的熱門「豪語」。

說到《七十二家房客》，原是在上海流行的對口相聲，上海人稱之謂「唱滑稽」，創作而現身表演

者為姚慕雙、周柏春，此二人在上海遊藝界頗負時譽，姚慕雙受過大學教育，其構想之滑稽題材，聽者

稱快，當然比一般只知「炒冷飯」的吃開口飯者高過幾許，不少青年人慕姚名而拜其師者，大不乏人，

凡做了姚的門徒，名字中必列一雙字，一若早年北京富連成科班知有富字輩、連字輩等等。

可能是租界時代的上海，又值抗戰時期，上海人口驟增，住的問題頗為嚴重，二房東別出心裁，把

一幢房子東改西建，較諸鴿子籠還要擠迫，由這種現實問題編成相聲，加以嘲笑，自然深受小市民的歡

迎，現在抄錄一段七十二家房客怎樣侷處在一幢房子裡。

乙：一上一下的房子怎能住得下七十二家房客？

甲：二房東有辦法，她的男人是流氓出身，在警察局做包打聽（即雜差），他們就靠了警察局的勢

　　力私搭擱樓。

乙：那也住不下七十二家房客啊！

甲：一幢房子三層樓，每層搭一層擱樓，這變成幾層樓啦？

乙：每層搭一層擱樓變成二層，二三得六，那也只有六層樓。

甲：再在晒台（即天台）上搭一層。

乙：七層樓了。

甲：再加搭一層閣樓。

乙：八層樓了。

甲：拆掉屋頂，再加一層。

乙：變九層樓了，那也住不下七十二伙人家呀？

根據上海弄堂房子的建築形式，樓下有天井，進門是大客廳，廳後是灶披間（即廚房），中間隔有樓梯，二樓分前房與亭子間，三樓亦然，這幢房子共有六個房間，經過上述的改建，就變成了大小十七八間的房間，樓梯底下可設舖位，天井裡可加搭棚戶，大房間可分隔小房間，間在空隙之處廣設床位，雖然住不滿七十二伙人家，亦相差不遠矣，由於住得擠迫而發生爭吵，從爭吵中提煉出笑料，上好的諷刺喜劇材料也。

再例如，由於住戶擠迫，樓梯上來往不絕，時有互不相讓之勢，說者謂可以裝設紅綠燈加以管制，或者加派交通警察以維秩序，既幽默，又生動，既無污言穢語，又無「硬若斧頭柄」的政治意識，再加上方言雜陳，雅俗共賞，聽者讚之。

大陸易手，對於文藝活動尚未達到全面統制的青黃不接階段，像《七十二家房客》這類電台廣播節目，仍可苟延一時，不過表演者隨著時移勢趨，或多或少滲入此政治意識，人在屋簷下，不得不低頭。

一九五〇年間，廣州成立珠江電影製片廠，若干靠攏影人由香港赴穗參加工作，有編導王為一者，擔任了《七十二家房客》搬上銀幕的導演工作，王從事影劇工作的歷史也不短，戰前在上海新華公司任演員，戰後在崑崙公司任副導演，後升任導演，逐漸成為左翼電影界的核心人物，易手南來，策動影劇人「向左轉」頗具力量，曾在香港導過一部粵語片《珠江淚》，也是大揭國民政府的瘡疤，當時因易手不久，瘡疤尚新，發生了一定的影響作用。後赴穗參加「珠江」建廠工作，繼而擔任《七十二家房客》的導演任務，王在上海多年，對《七十二家房客》中的人物、事件，知之甚稔，可能就是由於王的動機再經過集體改編，加油加醬，自然與當年的上海滑稽相聲大異其趣了，文革期間，看來這種片子一定被列為毒草。

後來，又把它改編成粵語話劇，近年間香港左翼業餘劇人偶而演出，不為大眾所注意，今年由若干電影藝員作半職業性的上演斯劇，起初生意不景，到處派票，或許添入了諷刺香港社會的素材與對白，賣座突告好轉，甚而一演再演，邵氏眼光獨到，把它搬上銀幕，在商言商，賺錢第一，後果如何，暫可不予理會。

《七十二家房客》在片頭上加了兩張字幕，一則說明本片係根據舞台劇改編，一則說明故事全屬虛構，如有雷同，出於巧合（大意如此），如果不加說明字幕，倒也罷了，現在反而是「此地無銀三百兩」，有些欲蓋彌彰。

濕濕碎的表現過程中，對於當年國民政府的舊瘡疤，一揭再揭，藉著那個編號三六九的警察之口，利用「抽壯丁」來貪污勒索；「抽壯丁」是抗戰時期最嚴重的兵役問題，弊端百出，人所共知，但是當蔣委員長（抗戰時之官職）出巡，發覺了抽壯丁的非人生活，馬上下令徹查，把身負全國役政的兵役署長程某，交由軍法審訊，結果因瀆職而被處極刑，這說明了政府是有決心把什麼事情都做好的。那麼《七十二家房客》片中，硬把「抽壯丁」事件作為「解放」前夕的某個城市的瘡疤，（也就是當年風雨飄搖中的國民政府的瘡疤。）（《七十二》片中所講的幣制，動輒萬萬聲，只有金圓券崩潰時才有此現象；也就證明了該片的時代背景正是那個時候）。如果不是編導人員對歷史事件認識不清外，便不得不使人懷疑這是「別有用心」地「硬若斧頭柄」，再揭當年國府的舊瘡疤。

根據姚慕雙、周柏春的原坏子，笑料泉湧，這種笑料是出乎自然的，幽默諷刺兼而有之，如果改拍電影頗多邏輯性困難，現在為了湊足一百多分鐘的放映時期，不得不畫蛇添足，我們可以看到的，有流氓企圖強姦養女，逼良為娼、加租、逼遷，「正義感」分子和資產階級的鬥爭（從形象上看來，包租婆和流氓及警察勾結，很像資產階級陣線）並且模仿了左派電影裡習見的「團結就是力量」。

如果撇開了那些污言穢語，《七十二家房客》不像是一家以商業第一的大公司出品，頗像當年企圖打擊國府威信煽起小市民不滿情緒的崑崙影片公司的製作，如《烏鴉與麻雀》、《夜店》之類，哦！《夜店》不是崑崙出品，而是文華公司製作，根據高爾基舞台劇《在底層》所改編，也是描寫一群小市民所過的陰暗面生活，《七十二家房客》影片裡的人物，便是《夜店》裡人物的翻版。

正當《七十二家房客》在港上映得盛況空前之際，有署名為「一群文化工作者」在一本雜誌上發表了給邵逸夫先生的公開信，那是因為邵氏出品《天下第一拳》打進了歐美市場有感而發，首先提出了三個問題；一：誰操縱了國片的命運？二：操縱了國片命運的人為國片作了些什麼貢獻？三：作為一個成功的商人，他可要負起一點社會責任？繼著是列舉創辦「演員訓練班」，利用學員去當廉價臨時演員，以及邵氏捐給台灣大專電影系的獎學金數額只夠買一件貂皮大衣送給女明星。還有是希望邵氏要拍有深度的電影，作為榮譽出品，為國片增光，最後是順祝「生意興隆，商德日進。」

不久前，在一張日報上毒藥了邵逸夫訪問記，是針對上述的公開信來答辯。（看來這篇訪問記像是電影公司一貫手法的新聞宣傳稿，畢竟，這裡不是美國的《時代》新聞雜誌，可容人家大發新聞稿，這是臆測，不敢斷言。）首先是說出了「我竭誠願意接受任何人的意見和批評，只要對中國電影事業能增多一分貢獻，我便多一份欣慰。」態度謙虛，有君子風，當然，如果在大拍「脫褲電影」、「揭瘡疤電影」、「血腥電影」的高度利益的盈餘下，再來拍些「顧及利潤」的有深度電影，功過或者相抵，但仍不脫「在商言商」本色。

電影事業的確難攪，有的傾家蕩產，如拍攝《羅生門》的永田雅一落得貧病交迫；有的執笠求售，如美高梅公司連服裝道具也在拍賣（「訪問記」中也有提及），而邵氏公司巍然獨存而且輝煌騰達前途

無量，和上面的例子對比一下，難免使人想像到那份面得有色而沾沾自喜的表情，何況，《天下第一拳》的成就大大超過了《羅生門》，因為這是一部「外國人喜歡新奇的東西，我們有幾千年值得看的給他們」的電影，換言之，那些「血灑銀幕拚盆」、「紅燒盤腸大戰」絕非描寫人性的《羅生門》所能望其項背，這就是幾千年值得看的東西，筆者孤陋寡聞，失敬失敬。

至於從「演員訓練班」出身，而被「提拔」捧紅為大明星者，比比皆是，邵氏之公不可抹煞，不過把學員充作廉價臨記，則也是事實；在過去，一個臨時演員的每日報酬是五元，有的十元，特約演員日酬三十元至百元不等，而學員的日酬是十元，是否有從中剋削，則不詳，比臨時演員略勝一籌，比特約演員則差了幾截，看來也算公道。

邵逸夫氏從事電影事業凡四十餘年，現在平均一天工作十六小時，不可謂不辛苦，他如此辛勤，無他只是為了夢寐以求的為製片人帶來榮譽，而且賺錢。如此說來，邵先生那有餘情買貂皮大衣送給女明星，當然也不會知道貂皮大衣的價值如何？

最後，他說：「我渴切需要實際的、具體的意見，拍什麼樣的一部有深度的優秀影片？一個有深度的優秀的劇本，比千言萬語的理論，有價值得多，也貢獻得多。」頗似政治家上台時的施政演詞，也好像在向「一群文化工作者」含笑招手，盍興乎來，那麼「一群文化工作者」大可以參加邵氏智囊團，為國片增光，共襄盛舉。因為「邵氏公司的大門敞開著的，歡迎人才與作品，或者多寫有深度的劇本，不妨長驅直入，決無阻擋，雖然邵氏接受意見與批評。」看來有點像外交辭令，不過「一群文化工作者」不妨長驅直入，決無阻擋，雖然邵氏片場的大門門禁甚嚴，那是防止宵小或白撞，因為片場裡正在大拍「脫褲電影」，以防外人偷窺而春光外洩耳。

四十四、從黃暴電影談到「特務電影」

翻開報紙，引人注目的電影廣告，十部倒有九部是註明「兒童不宜，成人啱晒」，分明是在販賣黃暴貨色，可是拍攝那些電影的大機構大製片家，「道貌岸然」地高舉起反黃反暴的旗子，反而那些獨立製片，坦白陳詞，說是大拍「脫褲電影」，旨在賺錢，然後再去拍好片子，以資立「品」，這種說法，胸無城府，著實天真可愛，這好有一比，即當今社會知名人士，過去靠著印偽鈔販賣毒品起家，等到經濟基礎穩定，來一個一百八十度的轉變，茹素唸佛，大做好事，頗有「放下屠刀立地成佛」之概。

上期談到蔣總統看了一部「脫褲電影」引起軒然大波，這是一九六五年前的事了，那時候的老先生，每週必在官邸欣賞一次國片，那部「脫褲電影」，是香港一家大機構出品，片名是《X姑娘》，該片在抨擊一般阿飛作惡多端，其中有一幕，群飛趨前強把女管家的褲子褪下，藉以調笑，至此，老先生拂袖離座，怒斥荒唐，並另有關方面查明據報，本來該《X姑娘》一片已獲檢查通過，因為片中表現得「脫褲」，僅屬小脫不是大脫，且欲脫而未脫，跡近惡作劇，也就是打著反黃暴旗子而在無意有意間推銷黃暴，於檢查條例並無牴觸，現在引起了最高當局的不滿，檢察當局差點丟官，一方面將該片調回複檢，同時示意片商將該片雪藏一個時期，好在這並不是一部有十分把握的賣座影片，事過境遷，略加修剪，再推出上映可也。

本來放映給老先生觀賞的影片，應該是公營製片廠的出品，無論在思想上形象上絕對正確與清潔，則決無遭受斥責之理，無奈台灣三家公營製片廠（一為黨營企業「中影」，一為國防部政治部的「中製」，一為台灣省政府的「台製」）出品不多，只有仰賴民營公司出品，此次「Ｘ姑娘」事件，經辦人員以該片已獲通過，在理論上應無問題，不料出了岔子，實為意料所不及。

過去，在官邸放映電影，這項工作例由勵志社經辦，勵志社總幹事黃仁霖為人非常精細，凡老先生所看影片，無論公營或民營的出品，必先參觀一遍，方不致有紕漏發生也。

也有為老先生所激賞的電影，記得有一部京劇紀錄片《梁紅玉》，從韓世忠娶家花旦徐露，老先生曾看過二遍，大為欣賞，及問明這部片子是一家民營公司出品，而這家公司的主持人亦為國民黨黨員，獲得了老先生一再嘉許。

但，《梁紅玉》不是一部完美的京劇紀錄片，先天性的是該片的劇本有了缺陷，在舞台上根據傳統劇目，梁紅玉擊鼓退金兵，把金兀朮圍困黃天蕩，那段情節只要演得出色，很能討好觀眾，在《梁紅玉》影片中所拍攝的這一段也算緊湊，問題是沒有一個完整的結局，把金兀朮圍困黃天蕩就草草了事。

要知道梁紅玉的時代背景是在南宋的偏安局面，與今日的國府位處台灣不無相似之處，那麼只要把金兵圍困一下，看來力圖「自保」也好像很心滿意足了。

再說這部影片僅僅把舞台上的傳統唱做照拍如儀，沒有使之電影化，猶憶在香港上映時，看過的人都說「看不清楚」，這可奇怪啦，《梁紅玉》分明是用濶銀幕鏡頭伊士曼彩色片拍攝，顏色鮮豔，畫面玲瓏，那有「看不清楚」之理，後經仔細觀察，方明究竟，電影中沒有盡量使用「特寫」和鏡頭的運動

技術，方有此弊。因為香港觀眾看過了大陸出品《楊門女將》，同樣是京劇的傳統劇目，但在電影的表現方法上盡量使之電影化，雖然彩色與鏡頭不及《梁紅玉》來得瑰麗和廣濶，但由於劇本的編排得天一無縫，導演的極力運用動的藝術，至於演員，個個都是新秀，長期受著統制性的訓練，無論主與副，都演得入目三分，無懈可擊，香港觀眾有連看十餘遍者大不乏人。當然，時至今日，被大陸政權目為表現「帝王將相」的傳統藝術，一概列為毒草，廣陵曲散，可惜可惜。

因此，《梁紅玉》一片在海外市場上並不能引起像《楊門女將》般的瘋狂熱愛，換言之，賣座情況也很低落，這也難怪，《梁紅玉》不過是一家獨立製片公司的出品，在快與省的條件下，能夠差強人意也算過得去了。演出該劇的大鵬國劇社，仍為台灣空軍司令部屬下文娛活動的一單位，長江後浪推前浪，當年的當家花旦徐露，早已嫁人，偶仍獻身紅氍氀上，然風頭不若當年之盛，而支持大鵬國劇社最力的空軍司令王叔銘，已屢易其職位，如今說來，大有白頭宮女之感。

還有一部為蔣老先生嘉許的影片，是電懋公司出品的《諜海四壯士》，此片係根據《中日間諜戰》改編，描寫上海在抗戰期間重慶特工和敵偽鬥爭的故事，其中有一段是影射丁默邨追求鄭蘋如，因鄭為重慶地工，與丁周旋圖暗除之。不料丁先發制人，利誘不遂，結果是派劊子手押送江灣予以槍決，故事本身確屬可歌可泣，鄭女士生前倩影婀娜多姿，曾被良友畫報刊為封面，其母後來居住在台灣，片中飾演鄭女士者為退隱女星夷光，夷光為譽為台灣第一美人，扮演此角頗多發揮，演丁默邨者為羅維，羅維粗胖似豬肉佬，與丁默邨之瘦削大異其趣，好在片中僅屬影射並無指名道姓。侍從人員向老先生晉言，說是羅維所演角色係在影射丁默邨，丁原本國民黨特工幹部，老先生自然耳熟能詳，繼而反問「那麼王豪這個角色是不是在影射陳大慶？」因王豪在片中也演一個傑出的特工人員也。

此片曾在國民黨某屆全代大會時招待全體代表參觀，同時新聞局舉辦的金馬影展特予激發民族意識特別獎，這自然是拜老先生一言之賜。不過，《諜海四壯士》也不是一部成功的片子，僅在運用其曲折離奇的情節引入入勝罷了，在海外上映時賣座頗盛，左派分子稱為「特務影片」，左報譏為「替國民黨塗脂抹粉」之作，這是立場使然，不必研究。

在《諜海四壯士》之後，邵氏公司跟風拍了一部《大地兒女》，也是描寫淪陷區域地工人員的暗殺故事，此片係由胡金銓執導，胡初執導演筒，對鏡頭運用之靈活頗有成就，也就是奠定了胡的導演基礎，《大地兒女》同樣也獲得了金馬影展上的特別獎，雖然如此，可是並沒有引起一窩風的搶拍之風，畢竟這種「特務影片」受了題材上的限制，必定要根據若有其人若有其事方可使觀眾信服，不像武俠片之可以空中樓閣上下古今，在題材上不受任何限制，所以武俠片可以風行十年而不衰，這種特務片僅屬小插曲而已。

不過特務片也有過一段輝煌燦爛的時期，那是在抗戰勝利後那幾年間，首創這種片種者為老牌導演屠光啟，當時復原伊始，社會秩序尚未恢復，電影製片界亦然，不知從何下手，而電影市場上則需片甚因，民營公司雖躍躍欲試，不知拍那種題材的影片方為上策，因而裹足不前，大家都等待著「中電」拍了甚麼樣的片子，再跟循這種路子而走。

中央接收了好幾個製片廠，北平原有華北電影製片廠，被接收後改為中電北平三廠，主持人力求表現，僕僕北平上海之間，物色人材，展開製片工作，時屠光啟適值賦閒，而被延聘北上，同行者尚有其妻歐陽莎菲及其他人員甚多。屠出身南京國立劇專，能編能導，不在話下，他就選中了陳銓教授所作的舞台劇《野玫瑰》，描寫地工人員鋤奸工作，加以改編，易名為《天字第一號》，劇情波譎雲詭，高潮

此起彼伏，屠是快手導演能手，因而拍片成本甚輕，《天字第一號》在急就章與快速度製作下，不久就推出，就上海一地首輪上映，不僅收回成本而且大獲其利，因而轟動全國，海外求購版權者接踵而來，掀起了拍攝此類特務片的高潮，未及一二年間，屠導演接二連三的拍了這類片子就有一二十部，當時的屠光啟歐陽莎菲夫妻檔在影圈中為炙手可熱人物，也是屠導演的黃金時代，人在飛黃騰達之時，必定遭人妒忌，屠亦然，特別是左派人物，對屠大事抨擊，且對屠之大拍特務片，後來竟成為拒絕參加易手後的「上海影劇協會」的唯一理由。

屠南來後，當獨立製片興旺時期，也曾活躍一時，拜其為師實習副導者大不乏人，羅維即其門徒之一，後與歐陽莎菲發生婚變，而獨立製片漸趨低潮，屠之拍片機會較少，後為國泰公司羅致，寶刀雖未老，格於環境限制，未能發揮其長，時國泰末代經理楊某對女演員陳曼玲極為賞識，暗示屠導演與有功焉，陳曼玲於當紅時期嬪人去國，國泰亦已解體，屠導演以子女有成，於役海外，不時來往美港之間，倒也逍遙自在。

說到《天字第一號》的原著《野玫瑰》，作者陳銓，大學教授，比較接近執政黨，時在抗戰時期的重慶，戲劇運動大都被左翼所把持，即政治部或宣傳部所屬之戲劇單位，皆成為培養左翼分子的溫床。陳銓完成了《野玫瑰》一劇，交由三民主義青年團所屬之中青劇團演出，甚為轟動，左翼分子側目，一面煽動左傾演員藉故拒演，一面在報章上大事抨擊，譏為「漢奸戲劇」，其用意在打擊右派戲劇運動的抬頭，這也是左右鬥爭到了短兵相接之處，後來中央宣傳部副部長潘公展在某次集會中，痛斥其非，聲言「如果認《野玫瑰》為漢奸戲劇者，乃為白痴。」於是，抨擊《野玫瑰》為漢奸戲劇之風稍歛，但畢竟播下了左右鬥爭白熱化的種子。

後來，《野玫瑰》改成電影《天字第一號》，其轟動的程度大大超過了《野玫瑰》，自然使左翼分子更加眼紅，集中火力大事抨擊，對該片的編、導、演、製、都成為左派的眼中釘了。

不久以前，《野玫瑰》話劇曾在香港電視中上演，時過境遷，不再為左翼詛咒的目標了。

四十五、從詆譭警權的電影說起

由於《七十二家房客》在香港大為賣座，使若干製片人頗為眼紅，忙著跟風，想從這種題材上動腦筋，甚而把《七十二》影片中的人物，例如警察三六九，使之成為一部獨立性的影片命名，本來像《七十二家房客》這種影片，本是一部七拼八湊雞零狗碎之作，實不足取，如今再擇其劇中人物來借題發揮，尤為不智。殊不知影片中對警察角色如此這般的諷刺與侮蔑，雖黑衣人之良莠不齊、乞人憎者比比皆是，然其中含有潛在意識，則有心人別有懷抱也。

早在一九三〇年間，國內話劇界演過一齣獨幕劇：《一個女人和一條狗》這個劇本的原作者不是美共便是日共，女人便是共產黨徒的化身，狗便是警察的惡名，警察奉命捉拿共黨分子，女人則矯揉造作，使警察入彀，對白與結構極盡揶揄之能事，這是左翼借重影劇文化來抨擊警權，使觀眾對之憎恨，藉圖打擊警權威信的一貫手法，最近在香港鬧得滿城風雨的葛柏與韓德貪污事件，當報章騰載其人其事時，在新聞夾縫中特別提出了一九六七年的暴動風潮，葛柏和韓德都是捉拿「左暴」的得力分子，一度被左暴譏為黃皮狗，那麼與四十多年前左翼所喊出的「狗是警察」的挖苦稱呼，頗有前後呼應之感。如今時移世易，昨天的狗便是今天的友，那麼這些自作聰明的跟風人物，力圖爭功邀寵，其結果好比俏媚眼做給瞎子看也。

《一個女人和一條狗》早年在國內演出甚多，尤其在設有租界的大城市頗能引起小市民的共鳴。擅演此「狗」者為袁牧之、唐槐秋，袁唐與田漢、歐陽予倩等齊名；演女人者先後有李麗蓮、胡萍、唐若青等。

提起唐槐秋，他在中國話劇發展史上應佔有一定的地位，其自組之「中國旅行劇團」，享譽大江南北，頗得觀眾稱道，現在散處港台兩地的影劇人出身自該劇團者頗不乏人。唐為湖南人，早年留學法國學習航空，結果不在空中飛、卻在舞台上跳。除了舞台上有他的成就外，在銀幕上也留下傑作不少，最顯著者在上海孤島時期，曾主演過《孔夫子》一片中的孔夫子，惜這位銀幕上的孔夫子，口有阿芙蓉癖，日趨消沉，無聲無息而歿，如果他能則身紅朝，必可獲得一官半職，因同屬三十年代左翼聯盟的同路人也。不過像唐槐秋這種人，多多少少帶點藝術家的脾氣，不死於「百花齊放」之後，也逃不了「文革」那一關。

其女唐若青，舞台銀幕俱有聲望，一九四八年在香港永華公司主演《清宮秘史》西太后一角，陰鷙、沉著，與洪波所演之李蓮英，諂媚、奸詐，旗鼓相當，銖兩悉稱，可惜彼也有阿芙蓉癖，後來在獨立製片興旺時期，到場拍戲常常誤卯，致無人請教，其作風與洪波相似，真是「一對好劇人，兩支老煙槍。」

以諷刺警察為對象的影片，不是描寫差佬顢頇無能，便是說他藉故貪贓枉法，中外影片如出一轍，不過西方影片著重於含蓄而富有幽默感，記得有一部由傻大姊莎莉麥連和積林蒙主演的《花街神女》，其中有一幕描寫警察「除帽納賄，不露痕跡」，演來十分有趣，其表現程序是這樣的，那個當值警察來到了阻街女郎集中地的酒吧，面無表情，很自然地把警帽除下向櫃面上一放，然後取手帕抹額汗走向一角去了，這時候一個阻街女郎列隊把紙幣放入帽內，魚貫而出從事阻街生涯，繼著是警察取回帽子

往頭上一戴，一點不露痕跡，步出酒吧，與女郎們相顧一笑，盡在不言中，這表達了喜劇中最佳的Dry

Humour（似可譯為）冷面滑稽。反觀《七十二家房客》中的警察三六九，一而再再而三的把「抽壯丁」

硬裝筍頭，作為勒索藉口，廢話多多，表情過火，使人看了大倒胃口，如欲諷刺警察，大可以向《花街

神女》的導演學習一番。

照說此時此地，從穿制服者身上尋找諷刺材料，俯拾皆是，何必一定要把政治色彩潑在臉上，自作

多情。如果這些編導們感到黔驢技窮，筆者在此提供一則喜劇素材，不取分文，自作多情的導演先生依

樣畫葫蘆。話說這裡的制服人員，大焉者神通廣大，不費吹灰之力，財源滾滾，不露痕跡，無懈可擊，

那麼只有向三六九之流借題發揮，姑且說有個二五八吧，他穿著制服不久，調派在某徙置區巡邏，每屆

子夜時分，油水不請自來，原來這些地方獨多販伕走卒，夜來無事，大玩雀局，十室倒有九戶，必有劈

拍之聲，夜闌人靜，戰興最濃，因為通過關節，決不有人控以擾人清夢之罪，二五八挨戶巡查，大家心

照不宣，一個圈子兜巡下來，雀局枱上自摸滿貫之聲不絕，而二五八老兄的口袋自然也告滿貫，如此進

賬，不傷脾胃，誠一樂也，後來二五八被調往衝鋒隊，他必身先同儕，第一個跳上衝鋒

車，看來奮勇無比，及抵打劫現場，二五八因為最先上車，只有禮讓同儕先行下車，與匪展開槍戰，他

老兄姍姍下車亦不為遲，如有流彈過來，同儕們難免有掛彩之虞，他則安全無恙，論功行賞，二五八榜

上有名，亦一樂也。如此這般，似較硬滑稽略勝一籌也。

但是，電影裡也有描寫警察英勇無比，與《匪搏鬥》或是破獲什麼為非作歹的巢穴之類，但不為有色

人士所喜，因為它們早已喊出了「警匪一家」的惡毒口號，用以迷惑小市民的視線，藉以達到打擊警權

顛覆政府的目的，這是有他們的歷史軌跡可循，那又要回溯到對日抗戰那階段，表面上是國共合作一致

對外，實際上是明爭暗鬥攫奪地盤，這情況表現於文化影劇界尤其顯著，當時政治部所屬中國電影製片廠，早已成了培育左翼分子的溫床，偶或拍些有利於政府宣傳的影片，必遭抨擊，咒為「反動」，中國製片廠和中央警官學校合作完成了一部《警魂歌》，其目的要以此破除人們對警察所抱的誤解和成見，讓人們鑒別出新警察的姿態，與滿清政府和軍閥時代有著如何的不同：；但左翼則譏為「國民黨的警察統治，無惡不作盡人皆知，《警魂歌》想在新警察的幌子下，來美化粉飾國民黨的警察統治……」這片的導演湯曉丹，本來有點左左地，為了導演《警魂歌》，曾受到左翼嚴厲批判。

湯曉丹為上海天一公司佈景師，後改任編導，作品中規中矩，後來在香港導過多部粵語片，也有點藝術家的脾氣，為了拍攝一個日出及日落鏡頭，花了十天功夫仍未完成，原因是香港的氣候常常陰晴不定，天未破曉就率領工作人員出發，直到黃昏一無所獲而歸，引起老闆不滿，認為有心搗蛋，鬧得大不愉快，戰後，根據左派分子對湯的說法「接受了進步電影工作者的幫助，看出了反動統治的黑暗，走向了進步。」形勢使然，不知身處大陸二十多年的湯曉丹，還有機會花十天功夫拍攝一個被鏡頭否？

曾經做過上海市警察局長的蔡勁軍，一度出任過中國電影製片廠的廠長，前述的《警魂歌》就是在他任內的作品，以一個從事高級警政者忽而搞起電影工作來，這裡面頗多趣聞，「中製」隸屬軍事委員會政治部第三廳，廳長郭沫若是何等人物，大家心知肚明，因此「中製」的左派勢力跡近膨脹，後郭沫若去職，「中製」也改組，當時的蔡勁軍正值投閒置散，原因是他在抗戰初期的上海，犯了先行撤退之罪，最高當局大為震怒，欲予軍法從事，後輾轉來到重慶，隱蔽了一個時期，恰巧「中製」需要一個硬性一點的廠長，俾不致時時被左派牽著鼻子走，蔡勁軍夤緣接長該廠，搞電影不比搞警政，多少散佈著一些自由與浪漫的氣息，蔡廠長不以為然，但也無可奈何。

某次，中央召開全會於重慶，冠蓋雲集，電影單位照例拍攝紀錄影片，這位蔡廠長考慮周到，事先向攝影人員告誡一番，先說明了這種會議如何重要（對一般新聞攝影師而言，可謂司空見慣），拍攝鏡頭必須詳盡，更重要的當拍攝領袖蒞場時，必須先來一個立正敬禮，然後開機拍攝，攝影人員一聽此言，啞然失笑，蔡廠長認為藐視長官訓話，大加申斥，後經高級幕僚詳加解釋，凡新聞攝影工作必須敏捷迅速，如果來個立正敬禮，馬上走失搶鏡機會，他總算能從善如流，不堅持立正敬禮，自認「外行」。

後來，《警魂歌》就快上映，在重慶七星崗一帶樹立了大幅廣告牌，並且標出了監製蔡勁軍字樣。對蔡來說，搞電影多少可以出出風頭，不料出了大紕漏，七星崗位處重慶上半城，為當時的委員長坐駕車必經之處，偶而在車上看到了這幅廣告，也看到了蔡勁軍的名字，在蔣氏的印象中，此人早已軍法從事，何以還在搞什麼電影，遂下令政治部查報，從此，蔡只好銷聲匿跡，幸賴有摯友在三廳任高職，漏夜向蔡通風報信，馬上把廣告牌上名字撤去，改換副廠長的名字頂檔，廳長職務不久也失去了。

說到中國電影製片廠，使人想起創辦人鄭用之，鄭為黃埔軍校出身，但對電影工作非常熱愛，江西剿共期間，南昌設有委員長行營，下有政訓處，處下設有電影股，鄭為股長，時常全副戎裝，提著開麥拉到處獵影；其次，委員長正在向一群官兵訓話，鄭氏騎在馬上，馳騁會場攝取鏡頭，在蔣氏看來十分礙眼，馬上予以斥責，幸未深究，繼續任職電影股。他擬了一套計劃，以便大拍軍事電影，時南京中央黨部亦有電影股，正在大興土木建造片場，鄭氏頗擬如法泡製，一黨一軍，分庭抗禮。

後來抗戰發生，一切軍政文化重心移到了武漢，電影股借了楊森花園成立漢口攝影場，等到政訓處改為政治部，周恩來出任副部長，郭沫若出長第三廳，漢口攝影場也改組為中國電影製片廠，鄭在左翼包圍之下，矇查查地被他們牽著鼻子走而不自覺，依然洋洋得意。

武漢淪陷，「中製」遷移重慶，在純陽洞建片場，同時也建造了一座抗建堂，以備上演話劇之用。

抗戰時期，軍事第一，因此「中製」的經費非常充足，招兵買馬，聲勢頗為浩大，屬於黨的「中電」，一則限於經費，再則為了黨性的警覺，未便大量任用左翼分子。

現在談談鄭用之的幾件趣事：某次，有位朱姓女演員不願意擔任某部戲裡的角色，表示拒演，也就像今天港台電影界男女演員的「跳草裙舞」，只要主演了一二部片，而這一二部片子達到了一定的賣座程度，那麼，草裙舞的前奏音樂響起來了，尤其是女明星，一方面受了外界的利誘，說是你目前的身價可值多少萬多少萬，女明星砰然心動，但在公司方面有合約束縛，那麼只有諸多作狀大跳草裙舞了，先則表示退出影壇，再則說是體弱多病，一會兒嫌新片的劇本不好，一會兒稱和她的搭配不夠理想，有時候還嫌這個導演沒有才氣，結果是只有修改合同增加包銀，直到她滿意為止。

不過「中製」是軍事機構之一，演員不分大小，待遇所差無幾，如有不滿現狀，大可軍事管制。話說那位朱姓女演員跳了草裙舞，鄭用之約她到廠長室當面談談，先則婉言相勸，繼則曉以屬害，朱姓女演員無動於衷，這可把鄭廠長惹急起來了，馬上掏出手槍相向，說要「槍斃！」嚇得女演員面如土色，說時遲，那時快，槍聲砰然一響，原來鄭用之向窗外放了朝天槍，女演員唯恐他再來一記對胸膛，豈不完蛋，土色的臉已經變成了灰白色，鄭用之以廠長之尊，當然不會像今天的電影公司老闆對女明星來一套憐香惜玉功夫，只是對她說：「我是要槍斃你的靈魂，如果再不悔改，只有軍法從事也。」朱姓女演員唯唯而退，三魂六魄至少被手槍嚇掉了三魂，留下六魄以維殘生。

為了殺雞儆猴，鄭用之這一著居然有了一點效果，不過眾口悠悠，僉認為廠長此舉有點失態，某次全廠員工舉行總理紀念週，行禮如儀之後，這位廠座又把手槍掏了出來，因為是群眾場面，大家見怪不

怪，只有屏息靜氣，看他要玩些什麼花樣，鄭用之把槍口向上，又放了一聲朝天槍，眾譁然，鄭即解釋說，這一槍是槍斃我鄭某的靈魂，因為上次槍斃了朱某的靈魂，大家認為失態，現在一槍還一槍，以資相抵，眾在暗中竊竊私語，此公莫非神經病。

同時，他特在廠內設一禁閉室，俾對全廠員工犯有過失者，予以禁閉，這是有違民主原則，但在戰時，且「中製」亦算軍事機關之一，大家也未便反對，不過這間禁閉室開設了幾個月，沒有生意上門，這並不是說廠裡紀律嚴明，個個奉公守法，因為「中製」人員複雜，吵架打鬥，時有所聞，故有瘋人院之稱，不過這些犯禁者不讓廠長知道罷了。

也許鄭廠長不甘寂寞，有一次自己犯了自己所訂的規則，於是當著大家，引咎自責，自動走進禁閉室，說是以身作則，自己關自己的禁閉，豈可群龍無首？說好說夕，把他請出禁閉室，無論如何，這間禁閉室有了生意，廠長是第一個以身試法，大家又有了話題，鄭廠長槍斃靈魂是神經病，這次關禁閉大概是神經病加一級。

政治部易長，三廳郭沫若去職，另外成立了文化工作委員會，以資安頓這批左派人物。「中製」也醞釀著要改組，實在左派勢力太過猖獗，歸根結底接由於鄭用之太過放縱，於是鄭的廠長寶座也有不穩跡象，事聞於鄭，大為氣憤，因「中製」之有今天，鄭氏之功不可埋沒，試想，從行營政訓處的電影股，全股只有三個工作人員、而漢口攝影場、而中國電影製片廠、而中國萬歲劇團，演職員工幾達三四百人，但他不進一步去想一想，「中製」是培養共黨細菌的溫床，因而政揚言，如果把他去職，實在心有不甘，因為廠裡的一草一木，和他都有感情，一旦去職命令下來，只有放一把火把全廠毀了，這種論調自然有人打小報告給政治部的主管。

就在一次政治部號召的所屬單位聯合紀念週席上，鄭氏被執，這一次真正嘗到禁閉味道了，同往參加紀念週的編、導、演等，群起抗議，為首的有史東山等，揚言我們來此參加紀念週，來多少人回去也是多少人，現在少了一個鄭廠長，我們決不撤退，一直等到鄭廠長恢復自由一同回廠始止，左翼分子的殺手鐧便是有點撒賴，畢竟重慶是首善之區，且值抗戰時期，只要對左翼分子不理不睬，那就花樣無從出起，如果略加安撫，那就引鬼上門，這批提出抗議的一群只有蹣跚回廠。

畢竟，鄭用之有他的歷史淵源，被拘禁無非對他警告，不久就恢復自由，並且請到了一筆外匯，遠涉重洋，到好萊塢去考察，對未來的電影事業再作發展，時已抗戰結束，復員伊始，一切顯得有點紊亂，就在鄭用之放洋的前夕，大部分的左翼影人（都是在他廠裡工作過的）在上海開了次歡送會，席上，名演員白楊發言：「在目前電影工作陷於低潮的階段，我們歡送鄭先生出國，希望他日歸來，那時候我們新的電影事業必定掀起了高潮。」語氣之中頗多「暗示」。

鄭氏不諳英語，到了美國，請了一位祕書，此人即後來寫「花鼓歌」的黎錦揚，黎正在美國求學，正愁著費用無著，鄭之邀請無異來了救星，吃住有了依靠，還有零用可使，黎一面讀書一面將好萊塢見聞所及，回到寓所向鄭作報告，由鄭摘要紀錄，這種「考察」等於入寶山而空手歸，因此鄭氏留美期間，目的在韜光養晦，大部分時間還是放在日費三餐上，這更便宜了黎錦揚，天天嚐著家鄉風味，黎為湖南人，鄭為四川人，川湘人士都喜辣味，有同嗜焉。

不久，鄭回國，時大陸已變色，中共政權也告成立，鄭毅然北上，隨帶發明不久的鋼絲錄音機，在他的意念中，中共設有文化部，部下有電影局，局長之類自然不會輪到他，但謀個處長之類自然不在話下，畢竟他在有意無意之間做過了培育共黨細菌溫床的褓姆，論功行賞應有所得，於是每週集會，鄭必攜

帶錄音機臨場錄取實況，不僅表現了他是一個電影行政專家，抑且是一個電影技術專家，因而引起懷疑，不加逮捕亦屬幸焉。後來田漢等暗示於他，如欲參加人民陣列，必須從頭做起，先要洗腦，再要過關，或者可以在電影局謀個職位，他一聽此言，知道苗頭不對，悄然離去，沒有受到阻難，總算上上大吉。

鄭氏來到香港，十分窘困，得羅明佑之助，維持簡單生活，說起羅明佑，過去的大製片家也，開過電影院，創設聯華影業公司於上海，在北平香港設有分廠，聯華出品，為中國電影奠下新的里程碑。抗戰期間，他取得了「中製」、「中電」出品的海外發行權，自然挑他賺了不少錢，如今故人有難，豈有不助之理，何況，羅氏為一熱心基督教徒，晚年從事傳教事業，看在上帝份上，更屬義不容辭；但助人以急不能助人以窮，因而引起離齬，在所不免，不過羅氏在教言教，可把鄭氏說服了皈依上帝，頗為虔誠，遇到朋友，必曰：「我已歸主！」朋友則反問：「你大陸去來，沒有歸天，值得恭喜，冥冥中主在保佑你也。」鄭曰：「然。」

後來，得台灣友人之助，台灣不咎既往，網開一面，發下入台證准予定居寶島，曾任台灣省主席黃杰，與鄭有同窗之誼，後來寄居黃氏宅中，以清客身分，頗有頤養天年之意。

以一個電影行政有專長者，因處在政治鬥爭的夾縫中，好比駝子跌筋斗，兩頭不著地，這是認識不清呢？還是作了夾縫中的犧牲品？等到悟已往之不諫，之來者之已不可追，筆者在此，對鄭氏深表懷念。

新美學29　PH0145

新銳文創
INDEPENDENT & UNIQUE

華影壇：
中港台影壇趣聞

作　　者	春去也
主　　編	蔡登山
責任編輯	蔡曉雯
圖文排版	連婕妘
封面設計	王嵩賀

出版策劃	新銳文創
發 行 人	宋政坤
法律顧問	毛國樑　律師
製作發行	秀威資訊科技股份有限公司
	114 台北市內湖區瑞光路76巷65號1樓
	電話：+886-2-2796-3638　傳真：+886-2-2796-1377
	服務信箱：service@showwe.com.tw
	http://www.showwe.com.tw
郵政劃撥	19563868　戶名：秀威資訊科技股份有限公司
展售門市	國家書店【松江門市】
	104 台北市中山區松江路209號1樓
	電話：+886-2-2518-0207　傳真：+886-2-2518-0778
網路訂購	秀威網路書店：http://www.bodbooks.com.tw
	國家網路書店：http://www.govbooks.com.tw

| 出版日期 | 2014年7月　BOD一版 |
| 定　　價 | 490元 |

國家圖書館出版品預行編目

華影壇：中港台影壇趣聞 / 春去也著. -- 一版. -- 臺北
市：新銳文創, 2014.07
　　面；　公分. -- (新美學；PH0145)
BOD版
ISBN 978-986-5716-17-2 (平裝)
1. 電影史　2. 通俗作品

987.09　　　　　　　　　　　　　　103011131

讀 者 回 函 卡

感謝您購買本書,為提升服務品質,請填妥以下資料,將讀者回函卡直接寄
回或傳真本公司,收到您的寶貴意見後,我們會收藏記錄及檢討,謝謝!
如您需要了解本公司最新出版書目、購書優惠或企劃活動,歡迎您上網查詢
或下載相關資料:http:// www.showwe.com.tw

您購買的書名:＿＿＿＿＿＿＿＿＿＿＿＿＿＿＿＿＿＿＿＿＿

出生日期:＿＿＿＿＿年＿＿＿＿＿月＿＿＿＿＿日

學歷:□高中 (含) 以下　　□大專　　□研究所 (含) 以上

職業:□製造業　□金融業　□資訊業　□軍警　□傳播業　□自由業
　　　□服務業　□公務員　□教職　　□學生　□家管　　□其它＿＿＿

購書地點:□網路書店　□實體書店　□書展　□郵購　□贈閱　□其他

您從何得知本書的消息?

　□網路書店　□實體書店　□網路搜尋　□電子報　□書訊　□雜誌

　□傳播媒體　□親友推薦　□網站推薦　□部落格　□其他＿＿＿＿＿

您對本書的評價:(請填代號　1.非常滿意　2.滿意　3.尚可　4.再改進)

　封面設計＿＿＿　版面編排＿＿＿　內容＿＿＿　文／譯筆＿＿＿　價格＿＿＿

讀完書後您覺得:

　□很有收穫　□有收穫　□收穫不多　□沒收穫

對我們的建議:＿＿＿＿＿＿＿＿＿＿＿＿＿＿＿＿＿＿＿＿＿

＿＿＿＿＿＿＿＿＿＿＿＿＿＿＿＿＿＿＿＿＿＿＿＿＿＿＿＿＿＿

＿＿＿＿＿＿＿＿＿＿＿＿＿＿＿＿＿＿＿＿＿＿＿＿＿＿＿＿＿＿

＿＿＿＿＿＿＿＿＿＿＿＿＿＿＿＿＿＿＿＿＿＿＿＿＿＿＿＿＿＿

姓　　名：＿＿＿＿＿＿＿＿＿　年齡：＿＿＿＿　性別：□女　□男

郵遞區號：□□□□□

地　　址：＿＿＿＿＿＿＿＿＿＿＿＿＿＿＿＿＿＿＿＿

聯絡電話：(日)＿＿＿＿＿＿＿＿　(夜)＿＿＿＿＿＿＿＿

E-mail：＿＿＿＿＿＿＿＿＿＿＿＿＿＿＿＿＿＿＿＿